大学美术

顾 平 ○ 主编
《大学美术》课题组 ○ 编写

华东师范大学出版社
·上海·

图书在版编目（CIP）数据

大学美术 / 顾平主编. —上海：华东师范大学出版社, 2019
ISBN 978-7-5675-9617-7

Ⅰ.①大… Ⅱ.①顾… Ⅲ.①美术-高等学校-教材 Ⅳ.①J

中国版本图书馆CIP数据核字（2019）第242390号

大学美术

主　　编　顾　平
责任编辑　范耀华
特约审读　陈成江
责任校对　胡　静
装帧设计　俞　越

出版发行　华东师范大学出版社
社　　址　上海市中山北路3663号　邮编 200062
网　　址　www.ecnupress.com.cn
电　　话　021-60821666　行政传真 021-62572105
客服电话　021-62865537　门市（邮购）电话 021-62869887
地　　址　上海市中山北路3663号华东师范大学校内先锋路口
网　　店　http://hdsdcbs.tmall.com/

印 刷 者　上海新华印刷有限公司
开　　本　787毫米 x 1092毫米 1/16
印　　张　16.5
字　　数　286千字
版　　次　2019年12月第1版
印　　次　2024年8月第2次
书　　号　ISBN 978-7-5675-9617-7
定　　价　49.00元

出版人　王　焰

（如发现本版图书有印订质量问题，请寄回本社客服中心调换或电话021-62865537联系）

《大学美术》课题组　编写

编写团队：

第一单元　郑　文
第二单元　顾　琴
第三单元　熊　瑛
第四单元　国　玲
第五单元　陈东杰
第六单元　吕旗彰
第七单元　贾　蕊
第八单元　邱　敏
第九单元　顾　欣

引论 "大学美术"，为非美术专业大学生视觉素养定制

在人的"五觉"（视觉、听觉、触觉、嗅觉、味觉）之中，视觉与听觉基本决定了人的行为与状态。人的日常感知，视觉与听觉主要服务于人对"概念"的指认。比如，我们眼睛看到的对象，其"形态"是最早进入视觉系统的，脑神经的第一敏感是它的概念——此为何物？它有哪些实用功能与价值？而视觉系统所关联的思维却处于封闭状态，对象的形态所链接的情感一直未被激活。多数人对艺术的感知，因为没有接受良好的训练，始终处于日常状态，艺术形象进入感知系统后，仍然偏于对"内容"的释读，视觉审美的敏感非常微弱。

正因为如此，中国当代大学生普遍长于对抽象与符号的感知，缺失"形象认知"。而在形象认知中，视觉占有 80% 的比重。如果大学生缺失超越日常的视觉认知，他会怎么看待周边的世界？更为惊讶的是，大多数非美术专业大学生对艺术经典还处于失语状态，对作品的"视觉"与"人文"均没有认知。另一方面，当代视觉方式发生了前所未有的变化，"读图时代"造成图像极度泛滥，在泥沙俱下的图像包围中，大学生视觉认知因为频繁"冲击"而麻痹与迟钝；艺术的多元格局也造成审美标准的模糊，艺术观念与形态花样翻新，学生的艺术感悟因为混乱而不知所措。由此，澄清与修正学生的视觉认知显得极为重要与迫切。解决这一现状的唯一方式，是通过有效策略迅速提升大学生视觉素养。

"大学美术"是我们研发团队提出的对非美术专业的大学生开设的一门课程，性质不同于过去的"艺术欣赏"通识课，而类似于"大学语文"、"大学体育"、"大学英语"等公共必修课。意在通过"大学美术"课程的设置，全面提升非美术专业大学生群体的视觉素养，激活他们的想象力、创造力与视觉认知力。硬性指标：对视觉经典作品具备视觉敏感；延展至视觉认知各领域。软性指标：激活学生所在学科专业的洞察力、想象力与创造力；慰藉他们的情感。

一、课程定位与教学内容

"大学美术"围绕"视觉认知"链接课程教学的所有内容。"视觉认知"复合着知识与技能，必然延伸为课堂内外。课堂教学是知识传授的寻常途径，服务于视觉认知，就是对

经典作品的感知与释读。课堂之外，重在"技能"传授，以两种通道予以实现。其一，是校内的专业实践场所，主要用于学生的媒材体验，它是伴随经典释读的辅助手段。"实践"并非是完全意义上的创作体验，更是偏于对经典作品材料与过程的感悟。其二，是校外的美术馆与博物馆，这是提供特殊"场域"情境的一种艺术感受，学生徜徉在美术馆的作品间，获得不同寻常的体验。教学过程：辅助以课前的知识准备，课中的交流与互动，课后的体会与感想。在这里，"视觉认知"成为一种"技能"，其"养成"尤为重要。

基于"视觉认知"的定位，课程内容的遴选紧紧围绕"视觉"素养的提升而展开。我们在设定"内容"时：从"标准"上，兼顾传统与现代、中国与西方，尽可能包容与兼容，但以有共识的"经典"为主体；从方式上，有意回避过去长于知识释读的"欣赏"教学，突出作品"视觉"的感知与体认，激活学生的视觉思维，提升视觉素养。

为此，我们将"大学美术"课程教学内容设定为：视觉艺术作品释读的理论与策略、经典作品的品鉴、基于视觉素养的全息摄取等。具体而言，教学内容分为三个篇章进行组构。第一篇章为东方传统艺术与视觉审美，主要围绕东方传统艺术与视觉审美展开教学。它包括：中国画艺术与视觉审美、中国书法篆刻艺术与视觉审美、中国工艺美术与视觉审美。第二篇章为西方传统艺术与视觉审美，主要围绕西方传统艺术与视觉审美展开教学。它包括：西方传统绘画艺术与视觉审美、西方雕塑艺术与视觉审美、西方建筑艺术与视觉审美。第三篇章为"现代性"艺术与视觉审美，主要围绕"现代性"艺术与视觉审美展开教学。它包括：当代艺术与视觉审美、摄影艺术与视觉审美，（设计艺术与视觉审美，因受条件限制暂未列入本书）。分别由不同专业方向的老师担当教学与辅导工作。

二、教学方法与过程

教学方法侧重于对两类信息的有效传递。第一类，作为"视觉"的审美形态。我们知道，作品只要以视觉呈现，就必须符合视觉法则，以实现"被看"而完成的感觉上链接。艺术家在专业训练中，他会选择对应的媒材，并归引到视觉呈现上，以形成一系列技巧。比如：中国画的笔墨、三远、写意、水墨、浅降、重彩……；油画冷暖色调、色的明度、纯度、肌理……都有专业的表现规则，共同为作品感性呈现服务。学生面对作品，就是基于这种感性的干预——审美体验，形成视觉经验——审美经验。第二类，作为"人文"的意义。任何作品都可以通过描述、分析、解释与判断，找到作品的人文意义。艺术家创作

艺术作品，他总是被触动而产生"想法"，这种触动可以是政治上的或思想上，或民俗的或文人的，或情感的或趣味的……之后他才去选择一种题材——对应现实中的物象，或具象或意象或抽象或观念，予以表达。我们面对作品，就是要用各种"经验"，去分析作品创作背景、了解艺术家创作意图，从而对作品人文意义做出合理的判断。

"大学美术"教学就是对这两种信息的诱导性提取。第一种信息更重要，课堂教学应围绕这一信息的提取，让学生在不断"干预"中形成审美经验；第二种信息获得应尽可能给予"方法"，让学生自己学会描述、解释与判断。借助课程，学生通过对艺术作品长久的体验，整个思路与心理模式均发生了改变，其对艺术品观看的方式也在变化。我们希望通过"看"的教学，真正实现学生视觉感知力的提升——对图像的视觉"形态"逐渐敏感起来，形成视觉"经验"，从而在提高审美判断力的同时，他的观察力、想象力同时被激活，情感获得慰藉。举例说：天气降温了，很多人都很敏感，他们知道要加添衣服，不然会生病。这种敏感是在生活经验中养成的。幼儿园的孩子是不敏感的，甚至中小学生都不敏感，马虎的家长在孩子感冒了才意识到没有给孩子加衣服。我们的课程就是去寻找如何让学生对这种"天气降温"与"加衣服"似乎风马牛不相及的两件事关联起来，这时他的审美经验就被积累起来了。学生通过对艺术品长久的体验，其视觉敏感被逐渐养成，当他再次面对艺术品时，其观看方式随之发生改变，视觉思维得以激活。

教学中，选择一件专业方向的经典艺术作品：第一，讲解作品属于的类别，中国画、油画、雕塑等；第二，体验作品的第一观感——忽略细节的整体感，一种直觉把握；第三，描述作品呈现的形象，这是基于生活经验与艺术经验复合的描述；第四，分析各形象直接的关系，充分揭示"形式美"法则在作品中的体现；第五，体验作品的第二次整体观感，获取作品意境或趣味的阶段；第六，解释作品的人文意涵，其背后的所有故事与主题等。其中有几点特别值得注意：第一，区别于现实。这是一件艺术品，不是生活中的其他物品，即使它表现的是生活对象，那也要在教学中诱导学生体会，这是艺术品的审视，而是类似通过照片比对现实的观看。第二，确认为特定的"人造物"。注意"有目的的人造物"（实用）与"目的性人造物"（绘画）的分辨，也排除想到艺术品给投资或生活带来什么好处。面对艺术品，就是为了欣赏——静心观照——体验美的享受。第三，局部的识认与整体关系的把握。即使是写实性艺术，它会激活你生活中实物的经验，这时也要兼顾作者表现现实事物在画面中呈现，它与隐秘因素的关系，背景、辅助物、表情、着装、笔

触、色彩……第四，一般的视觉与生活密不可分，而我们教学是提取和激活视觉中对"美"的敏感。这一提取与激活又不是靠"知识"讲解来实现的。"感性"是基本纽带，只有在感性过程中的不断体验，才能形成"美感"经验。

三、学习的策略与建议

"大学美术"课程，学习对象是全体非美术专业大学生。这一特定的对象决定了其学习方法与策略的独特性。中国大学生虽然接受过较好的基础教育，但艺术熏陶未必"合格"，这便造成多数学生视觉素养还处于较低水平线。由此，本课程的学习需要学生有更多的主动，学会学习，提升效率，快速进入"角色"。否则，以有限的"公共必修课"课量是难以实现既定教学目标的。

完善的"大学美术"课程实现的载体是"慕课"，学生通过线上选课确定对应"必修"课程。本课程共有三个篇章组成，各篇章独立成形，没有前后次序，学生学习可以任意确定先后。但篇章中的每章内容是相对完整的子系统，学习中要以"单元"的方式一次性连续学完一个章节。

因为是慕课，学生学习以"视听"为主，出现疑问可以通过线上答疑予以解决。在缺失互动的学习过程中，学生的主动性显得特别重要。这个主动性表现在以下几个方面。

第一，课前预习。在你确定好要学习的章节内容后，首先看教材，并通过教材内容的"链接"学习相关的美术史知识。这个环节非常重要！慕课的教学过程主要是围绕经典作品展开，那些偏于人文的知识在教学过程中是不会系统讲解的，而老师在教学中又常常会提及关联的知识点，如果我们没有之前的"预习"，就会影响你对作品的释读，尤其是偏于人文知识的理解。大家还记得在中小学上语文课的情形吧，每次课本文章教学之前，也是要我们先去理解作者与创作背景，它也是为展开课文阅读起辅助作用。尤其在高中阶段的语文课教学，文学史也常常是相应的教学链接内容。

需要提醒的是，课前预习，你可以看教材的内容，可以循着教科书的诱导自己先期学着去感知作品，但不宜对教学的经典作品做过多的"预览"，尤其是不能在教学前把作品看"熟"了——那种偏于知识了解的熟！如果这样，它会成为"负面"的信息在教学中干扰你。

第二，教学中的有效配合。前面提过，"大学美术"课程的定位是对学生进行两类信

息的传递：审美的与人文的。前者是偏于视觉审美"技能"的获取，特别注重感知过程的领悟。教学中要细心体会教师在你感知中的诱导，学会领悟，逐步掌握这一独特技能。而后者则是学习一种"方法"，学会描述、解释与判断。教学过程中的配合，还要同步完成老师启发性的思考、想象以及适当的冥想，要能抽身现实、荡涤杂念进入艺术时空的境界。

第三，课后的巩固与回味。课程之后，学生要针对本章节内容进行全面的复习巩固，尤其是知识点的疏漏、视觉审美技能的总结与进一步运用。用课堂中学会的方法尝试着去其欣赏同类作品，不断接触关联的作品，坚持天天与它"见面"，不断获得视觉观感，以形成视觉经验。

"大学美术"课程，涉及的视觉艺术门类并不齐全，选择的经典作品也非常有限，但作为"课程"它提供给学生的是方法与策略。也如同其他学科，对课程的把握重在融通与对规律的探寻。就视觉艺术而言，"大学美术"不仅给我们提供了大量视觉艺术的人文知识，更重要的是，课程有效地诱导你掌握一种"技能"——视觉审美的技能，有了这一技能，你就会很快积累有效的视觉经验，从而快速提升视觉素养。

我们的理念是："大学美术"，为非美术专业大学生视觉素养定制。

目录

第一篇章　东方传统艺术与视觉审美　·1·
　　篇章提要　"写意性"
　　　　　　——东方传统艺术视觉审美之"特征"　·2·

第一单元　中国画艺术与视觉审美　·5·
　　第一节　概述　·5·
　　第二节　中国画欣赏方法与步骤　·6·
　　第三节　中国画经典作品视觉与人文释读　·12·
　　第四节　总结　·27·

第二单元　中国书法篆刻艺术与视觉审美　·29·
　　第一节　概述　·29·
　　第二节　中国书法篆刻欣赏方法与步骤　·30·
　　第三节　中国书法篆刻经典作品视觉与人文释读　·38·
　　第四节　总结　·54·

第三单元　中国传统织绣印染艺术与视觉审美　·56·
　　第一节　概述　·56·
　　第二节　中国传统织绣印染艺术欣赏方法与步骤　·61·
　　第三节　中国传统织绣印染经典作品视觉与人文释读　·66·
　　第四节　总结　·78·

第四单元　中国陶瓷艺术与视觉审美　·80·
　　第一节　概述　·80·
　　第二节　中国陶瓷艺术欣赏方法与步骤　·81·
　　第三节　中国陶瓷经典作品视觉与人文释读　·87·
　　第四节　总结　·103·

第二篇章　西方传统艺术与视觉审美　·105·
　　篇章提要　再现中的"错觉"
　　　　　　　——西方传统艺术对"写实"的探寻　·106·

第五单元　西方传统绘画艺术与视觉审美　·108·
　　第一节　概述　·108·
　　第二节　西方绘画欣赏方法与步骤　·111·
　　第三节　西方传统绘画经典作品与人文释读　·119·
　　第四节　总结　·127·

第六单元　西方雕塑艺术与视觉审美　·129·
　　第一节　概述　·129·
　　第二节　西方雕塑艺术欣赏方法与步骤　·133·
　　第三节　西方雕塑经典作品视觉与人文释读　·136·
　　第四节　总结　·154·

第七单元　西方建筑艺术与视觉审美　·155·
　　第一节　概述　·155·
　　第二节　西方建筑艺术欣赏方法与步骤　·159·
　　第三节　西方建筑经典作品视觉与人文释读　·170·
　　第四节　总结　·190·

第三篇章　"现代性"艺术与视觉审美　·191·
　　篇章提要　"形式"与直觉
　　　　　　　——"现代性"艺术游走在"视觉"与"思想"两端　·192·

第八单元　当代艺术与视觉审美　·194·
　　第一节　概述　·194·
　　第二节　当代艺术欣赏方法与步骤　·195·
　　第三节　当代艺术经典作品视觉与人文释读　·200·
　　第四节　总结　·213·

第九单元　摄影艺术与视觉审美　　·215·
第一节　概述　　·215·
第二节　摄影艺术欣赏方法与步骤　　·222·
第三节　摄影经典作品视觉与人文释读　　·226·
第四节　总结　　·243·

参考文献　　·245·
后记　　·248·

第一篇章
东方传统艺术与视觉审美

DA XUE MEI SHU

篇章提要 "写意性"
——东方传统艺术视觉审美之"特征"

"东方传统艺术"作为一个集合,是缘于相对稳定的地域与民族,并有着千年艺术探索的历程,艺术家们有着共同的生活经验,在观念与思维方式上也必然形成"趋同"的特征,那么我们是否可以寻找到一种标志"东方艺术"的共同特点呢?

从精神层面考察东方传统艺术,毫无疑问它深受中国传统哲学的影响,儒道文化是其养分的主要来源。道家哲学追求天人合一、返璞归真的美学思想,儒家的人格理想和节义思想,构成了传统艺术的价值基础,汉代之后引入的禅宗超然与虚静等心理,也在一定程度上深植其中。表现在理念上:主张主客观统一,人与自然相交相融,所谓"澄怀味道"、"悟对通神";用伦理感知认识社会与自然,追求和谐与次序,艺术善于塑造善、美、道德、人品;道家情怀浓重,所谓道法自然、含道映物,追求人道,教化、比德、文质,讲究空、闲、淡等。表现在创作上:观察方法,不同于西方的定点观察,而是一种游观,整体移动,通过艺术家的目识心记,整体观察自然与表现对象;空间表达,没有呈现西方的"焦点透视"策略处理空间,而是"以大观小",移步移景,运用"三远"等"经验"构置空间;形象塑造,表现的是艺术家的"视觉经验",追求"不似之似",最终实现"以形写神";意境呈现,通过"情景交融"、"物我两忘"乃至经营位置等,去表达一种"诗意"。这种诗意,或来源于"情感"转化的,或用于"比德",或呈现一种"文学性"。东方传统艺术的这些共同特征,如果将它进一步凝练,似乎用"写意性"来概况最为贴切。

"写意性"既不同于流行的美学用语"意象",也非来源于西方艺术的所谓"表现",与中国传统艺术中的"写意画"同样存在本质差异。"意象"与"表现"虽然也接近中国文化的特征,但它不专属中国艺术;同时,这两个概念过于宽泛,难有针对性。而"写意画"是指与"工笔"相对的技法形态。"写意性"是指艺术创作过程中的技法写意与观念写意的有效统一,来源于艺术家的文化修为、生活积累与艺术实践经验的全方位复合,其中积淀了东方人的品格与思维方式。"写意性"的强调,是对中国传统哲学与文化关系的回归。

"写意性"是如何对创作发生作用的呢?观念上,"写意性"强调主体的能动作用,用

"情"统摄"物";创作中,较多复合自身的情与意:修为与积淀、气质与兴趣,作品意象来源于自身的心性对物的观照——一种"心象"的捕获;技法表现上,观察时侧重于整体的"游观",对形象的记取提倡"目识心记",表现中按照对生活的理解与经验塑造物象,写心会意,形象介于"似与不似之间"。

"写意观念"来源于中国文化的民族之本,是中国人特有的宇宙观与整体思维,强调天人合一的物我一体,以心观物,其意象来源于心象,所谓"外师造化,中得心源"。技法呈现出的写意特征——似与不似,完全是写意观念的统摄,不能刻意模仿中国艺术外在的特征;同样观念的写意,是创作者秉承中国文化的血脉,因为知识与修为的积淀,形成中国人的气质与认知方式,这时驾驭艺术语言,去表现物象,观念写意自然参与在你的观察、处理与表达之中,画面呈现的艺术形象一定是写意性的,也是中国画家独有的风格特征。

理解了东方传统艺术的"写意性"特征,就是抓住了东方传统艺术之本。我们在面对东方传统艺术时,便应设定相应的文化"情境":无论是中国画中的"写意"还是"工笔",也无论是中国书法中的"行草"还是"楷书、隶篆",也不问是宋代官窑的精美瓷器还是明清民间织绣的地域风情,"写意性"的观念始终存在其中。我们对东方传统艺术的视觉直觉与进一步释读,都应围绕启发学生对这一特征的敏感,以养成与传统文化共鸣的一种经验。

以中国画为例,把握了"写意性"观念,无论是写意画还是工笔画都找到了基于"观念"的视觉样态,当我们面对作品,感知的对象被"形"与"神"所贯通,你将游走在"情"与"景"交融之中,瞬间体悟出艺术家所承载的意趣。作品的"笔墨结构"是视觉连接的重要载体。这里的"笔墨",包括了写意画中笔墨本身的形态痕迹所呈现的节奏与肌理,也可以指称工笔画中的笔墨造型写物,但其构成的"结构"形态是有特定观念支撑的,意趣总相伴随。由此,中国画的"形式",它不是单纯呈现"形式美"法则,同时要以"笔墨结构"承载传统文化,落脚在传统艺术上就是"写意性"。

书法篆刻何不如此?书法线型节奏与墨色变化也是以"笔墨结构"形态呈现,旨趣与中国画异中取同。一方面看,字的组构是书法造型的前提,笔墨因之而多变,"写意"的空间拓展更大,约束相对中国画要小很多;另一方面,恰是字的限定,书法创作又受到形式的限定,尤其是"文意"的制约,书法创作与欣赏都会基于"中文"的释读为前提,视

觉敏感性或被阻隔，或被浅层化。篆刻为"方寸"艺术，它也有"结构"的载体，形式美与字形的辨认与书法一致，只是引篆入印，放大了它的空间处理自由度，美的样式丰富了很多。并且，"写意性"背后的文化负载一点儿也不能忽略。

工艺美术呢，同样也存在一个"写意性"的观念。以宋代官窑为例，从材质到工艺，从造型到纹饰，均竭尽精致之能事，然而它绝非是科学观念下的"精致"。其精致的视觉感知一点也不违背"写意性"的观念表达——造型上的浑整感与统一性、材质的视觉与触觉的完美复合、工艺的精巧与洒脱、纹饰的淡雅与文气……无一不贴合中国传统文化的旨趣。

认识到东方传统艺术的"写意性"特征，将有利于我们整体审视中国传统艺术的视觉美感以及形式背后的东方文化。

第一单元　中国画艺术与视觉审美

第一节　概　述

一、何谓"中国画"

"中国画"这个概念的形成有着特殊的历史背景。在中国画被命名之前，只有"士夫画"、"文人画"、"院体画"等名称，"中国画"这一名称是在西画东渐过程中为区别西方绘画而提出的，距今不过一百年左右的时间。

中国画简称"国画"，在世界美术领域中自成体系。中国画采用中国特制的笔、墨、纸、绢素等工具和材料作画，具有独特的审美特征，倡导书画同源，强调"外师造化、中得心源"，要求"意存笔先、画尽意在"，追求气韵生动。与西方画家客观观察对象不同，中国画家主观地选择物象，通过静观的方式，感受万物拥有的生命精神，追求对象和自己之间在更深精神层面上的沟通，从而获得精神上的愉悦。

水墨画原是中国画表现手法中的一种，是指纯用水墨来表现的中国画作品。但随着时代的发展，现在所谓的"水墨画"外延已不断扩大，演化为一种以材料来界定的绘画种类，尽管它仍使用笔、墨、宣纸等工具和材料来作画，但只有那些具有中国传统审美特质的水墨画才可称之为中国画，而除此之外的水墨画不能等同于中国画。

二、中国画的分类

根据表现题材的不同，中国画可分为山水画、花鸟画和人物画。在宋代，又细分为道释、帝王、宫女、番族、宫室、畜兽、翎毛、花卉、墨竹、蔬果、山水等表现题材。

根据表现手法的不同，中国画可分为写意画、工笔画。

根据装裱形式的不同，中国画可为屏风、立轴、横批、手卷、对联、册页、扇面等样式。

1. 山水画

山水画以自然山川为表现对象，不仅仅体现在人与自然环境的亲和关系上，更重要的是它直接反映了中国人关于世界和宇宙的整体观念。中国画家通过山水画来彰显自身的心理和谐，追求尚意的象外之境，从而实现人与自然的心灵沟通和对理想人格的塑造。

因此，山水画自产生之日起，就有着与人物画、花鸟画不同的功用。早在南朝，宗炳就论道："……圣贤映于绝代，万趣融其神思。余复何为哉？畅情而已。神之所畅，孰有先焉！"（《画山水序》）山水画能满足人不能亲临自然，但能在画中畅游的快感，又能从中悟到圣人贤者所说的"道"，所以山水画具有畅神功能。

2. 花鸟画

花鸟画表现的各色花卉、翎毛是大自然生机勃发的表征，"故诗人六义，多识于鸟兽草木之名，而律历四时，亦记其荣枯语默之候。所以绘事之妙，多寓兴于此，与诗人相表里焉。"（《宣和画谱》）与情感细腻的诗人有着相同感受的中国画家们，早在魏晋南北朝就开始把花卉、珍禽纳入自己的画中，这种以花鸟竹石来寓意抒情的题材到五代开始成熟，到宋代，花鸟画已发展成为能与人物画、山水画相抗衡的画种，形成三足鼎立之势。

3. 人物画

人物画的历史最长，成熟最早，长沙战国墓出土的帛画《人物龙凤图》是现见最早描绘人物的作品。人物画在唐代达到成熟，表现内容和表现对象都极为丰富，从帝王将相、贵族文人到仕女儿童都有表现。张彦远（815—907）在《历代名画记》中论述人物画的功能："夫画者：成教化，助人伦，穷神变，测幽微，与六籍同功，四时并运。"

第二节　中国画欣赏方法与步骤

现在的生活节奏太快，每个人都很忙禄。而欣赏艺术则需要静下心来慢慢体会。宋代理学家程颢有诗曰："闲来无事不从容，睡觉东窗日已红。万物静观皆自得，四时佳兴与人同。"

谈到中国画鉴赏方法，我们认为首先有一个选择问题，选择怎样的作品来鉴赏是很关键的问题。如果你是刚开始接触绘画，那么就必须选择经典的作品来进行鉴赏，先有对经典作品的感知度，了解其中的妙思，体会其中的审美，慢慢地影响到你自己的审美。因此，每个人的鉴赏力都是慢慢培养起来的，决不是一蹴而就的。只有拥有了好的眼力，才能具有分辨作品优劣的能力。

光有好的鉴赏作品，没有好的鉴赏方法仍然无法提高我们的眼力。而要鉴赏一件艺术品，首先必须知道艺术品的特点。因此，要鉴赏中国画，首先要了解中国画的特点。

一、中国画的艺术特征

东方艺术是不同于西方艺术的,在观察方法上,西方是客观的观察对象,而东方则采取主观的选择对象。东方人通过静观的方式,感受万物拥有的生命精神,追求对象和自己之间在更深层次上的沟通,从而获得一种精神上的愉悦。

在东方文化中,"道"是"精充天地而不竭,神覆宇宙而无望,莫知其始,莫知其终,……莫知其端",(《吕氏春秋·下贤》)又是"无状之状,无象之象",(《老子·十四章》)这个既没有限定性又不可认识的"道",导致人们对宇宙本原的把握只有通过心灵的静观方式才能实现。当观照者达到心斋、坐忘的虚静之境,全部精神都已融入宇宙之中时,由此而感到宇宙就是真实存在的一切,这种"物我为一"主客体相交融的宇宙本原论,使人与自然的距离消失了。

人与宇宙自然融合一体的宇宙意识,及依靠内心的体悟来把握世界的思维方式,使东方人的思维情致导向了人的内心世界。因而,东方绘画着重表现的不是外在的客观世界,而是艺术家主体与大自然相激相荡,完成人格修养之后,从人的心灵中生发出来的形象。由此东方艺术所呈现出来的世界完全不同于西方的艺术,而是表达了艺术家的心灵观照。

从人类艺术史的发展看,一个民族文化艺术样式和面貌的形成是两方面关系不断相互作用的结果。一方面,民族的审美观念和艺术思维不断地寻找或运用一些材料使自身的内涵得以实现。另一方面,物质材料也依照自己天然存在的本质限定或制约了某些观念,或迫使其改变方向。东方绘画的基本材料通常是笔、墨、纸、砚、色等,其中尤其以中国画的材料为特点。

东方艺术的画面特点,最重要的是追求概括、明确、全面、变化及动的神情气势,等等,中国画是东方艺术中最具代表性的艺术样式,因此下面我们主要以中国画为例来了解它们的艺术特点。它们的特点大致有以下五点。

1. 以线条为主来表现物象

线条最能迅速灵活地捕捉一切物体的形象,而且用线来刻画物体形象最为明确和概括。中国画的用线是经过高度提炼加工的,是运用毛笔、水墨及宣纸等工具相配合而完成的。同时,线条又与中国书法用线相关,因此中国画中的线条具有千变万化的笔墨趣味,形成高度艺术性的线条美,成为东方绘画的独特风格。

2. 利用空白使表现主体突出

人的眼耳等器官和大脑的机能，是与照相机、录像机等电子产品不同的。后者可以同时不加区分的把各种形象和声音统统记录下来。而由于大脑的控制，人的眼睛总是有选择地来看某些物体，注意力所及的物体，一定看得清楚，而对注意力以外的物体，则可以"视而不见"。中国画正是根据人们的这种观看习惯来处理画面。画中的主体要力求清楚、明确、突出；次要的东西连同背景可以尽量地简略或舍弃，直至代之以大片的空白。这种大刀阔斧的取舍方法，使得中国画在表现手法上有很大的灵活性。比如画梅花，要表现"触目横斜千万朵，赏心只有两三枝"的意境，那就只要画两三枝梅花，不需画出整株梅花，其余只需留出空白，这样则能让人留有更多联想的余地。

3. 色彩对比强烈，且以墨色为主

在《周礼·考工记》和中国民间的配色法中都普遍认为配色应以明快对比为原则，民间就流传着这些口诀"红配绿，花簇簇"、"青间紫，不如死"、"粉笼黄，胜增光"、"白比黑，分明极"，等等。在我们目前所见的壁画中，除了用普通的色彩之外，古人还很喜欢用辉煌闪烁的金色和银色，使人一看到，就有光明愉快的感觉。对金银色的使用，现在在中国画中已较少用到，但在日本画中仍有众多画家使用它们，以产生明快悦目的效果。中国画发展到宋之后，由于文人士大夫参与绘画实践，他们推崇墨色的简洁、高雅，一时水墨画大兴，至此中国画的色彩趋向于更简练的对比——黑白对比。水与墨能在宣纸上形成极其丰富的枯湿浓淡的变化，既丰富复杂，又极其单纯概括，从艺术性上而言，更是自然界真实色彩所不及的，故中国画的用墨用色力求单纯概括胜于复杂多彩。

4. 合乎观众欣赏要求处理明暗和透视

人们看一件感兴趣的东西，总力求看得清楚、仔细、全面。中国画画物体也是符合人们这种观看的习惯，不画明暗，这样能把要表达的东西清楚地呈现出来。如《韩熙载夜宴图》，应表现晚宴的情景，但画中的人物与室内景物，清楚得如同白天，这就是合乎观众的欣赏要求。那么，中国画中就全无明暗吗？也不是，中国画中也有明暗，只是这种明暗不同于西方绘画中光影的明暗。中国画中的明暗表达是画家根据画面的需要和作画的经验自由支配的，比如中国山水画中的山，为了突出山的雄伟气势和走向，画家采用了皴法来表现山的明暗和质感。

透视在西方绘画中是很重要的，中国画并不存在西方的焦点透视法。在中国山水画

中，画家根据人们游山玩水的习惯，不拘泥于一个视点，而是选取不同视点的景致，经过画家的主观处理，创造出比单个视点所看到的更美的景致，这就是石涛所谓"搜尽奇峰打草稿"。

5. 题款和钤印能丰富画面，为中国绘画的特有形式

中国画与西方绘画的不同之处，是西方的画题往往题写在画幅之外，而中国画，则往往题写在画幅之内，尤其发展到元代之后，题款和钤印也成为画的一个重要组成部分。中国画的题款不仅能起到点题即说明的作用，而且能丰富画面的意趣，加深画的意境，启发观众的想象，增加画中的文学和历史的趣味等作用。中国画融诗书画印于一炉，极大地增加了中国画在艺术性上的广度和深度，使之成为一门综合性的艺术形式。

二、了解背景知识的鉴赏方法

当我们知道了这件东西是什么之后，还需知道它们之间的差异。对中国画的认识也是这样，我们已大致了解了中国画的特点，但对每一件艺术作品的认识还是不够的，仍然无法区分这件作品与其他作品的差异。我们还需进一步地来了解作品产生的背景知识，当把握了作品所处时代的审美趣味和作品的个人风格之后，就能初步鉴赏中国画作品了，当然，如果你还能有时间去亲身体验一下，那就会慢慢理解中国画笔墨对于审美的重要性。

观看一幅中国画，解读作品中的视觉图像，但要理解这些视觉图像建构的意义，则首先就须对这幅作品的创作年代及背景知识作一个了解，因为中国画的产生和发展有一个完全不同于西方绘画的土壤。由于中国画创作者社会地位和社会责任的差异，使得中国画自北宋苏轼提出文人画观点之后，就出现了职业画家和业余文人画家的差异，这种泾渭分明的差异在当时几乎是无法逾越的。由于文人士大夫的介入，为中国画注入了更多的人文内涵，中国画不再只是一门技艺，还包含了人文的修养，它几乎已成为一门修养的学问。由此，我们可以理解，要欣赏中国画，尤其是文人画，不了解它产生的人文背景，这种欣赏永远只能是雾里看花。

宋代宫廷绘画以雍容华贵为美，元代文人绘画以萧散、孤寂为美，明代社会随着文人画与画工画的不断渗透，绘画则以平和、雅致为美，清代绘画出现两级，一类追求个体情感的宣泄，以奇为美；另一类则追求建构绘画的正统，以正为美。是什么原因造成了不同

时代有不同的审美趣味呢，这是不同的时代背景造成的。由于各个时代的经济、政治、文化交流的差异造成了艺术创造者社会地位、个人人生体验等的差异，这些差异造成了时代审美的差异。同时了解时代背景也有助于我们了解许多美术现象。比如说文人画的产生为什么在北宋，而不是元代？这是因为宋代统治者对文人士大夫特别宽容，同时宋代开始改革科举制度，扩大录取名额，更主要的是这时的科举考试只看文章，不论门第，这样，就彻底地改变了许多出身贫寒、来自民间的知识分子的命运，使他们有机会通过考试而成为朝廷命官，这样，真正意义上的文人士大夫阶层就产生了。来自民间的文人士夫都有很好的才学，他们的身份在一夜之间就由民间的文人成为朝廷的士大夫，但他们从民间带来的艺术趣味却不会因身份的改变而变化，相反，他们把自己的艺术见解、欣赏趣味带到了朝廷，在自觉不自觉间影响了宫廷贵族的艺术欣赏趣味。同时，他们也意识到，自己的身份与宫廷画工间的差异，为了与宫廷画工有所区别，他们提出了文人画的主张，这就是为什么文人画的提出最早产生在宋代，而不是在元代的原因。

每个人都有不同的个性，正如树上没有两片树叶是完全相同的一样。除了了解作品产生的时代背景之外，对画家作品个人风格的了解也是非常重要的。我们通常认为元代山水画是书斋山水[①]。书斋是文人读书作画的场所，由于元代是异族统治，文人没有社会地位，元代文人大多选择以归隐为主要的生活方式，因此书斋便成为元代文人画家的生活中心及内在世界的反映。同时元代绘画追求萧散、孤寂的审美趣味，但画家个性的不同决定了画家作品的个人风格间的差异。如王蒙作品的繁密郁茂、倪瓒作品的简约高逸。进一步地了解画家一生的生活境遇，我们则能找到画家个人风格形成和发展的内在动因。比如，以元代画家倪瓒（1301—1374）为例，倪瓒的画面都是"一江两岸"式的三段平远构图法，即近坡杂树数株，远景云山一抹，中隔湖水一汪，追求萧疏淡远、清幽素净的意境，以简约、高逸为其绘画特征。倪瓒一生的风格变化并不十分明显，也正因如此，许多人都认为他的风格始终是不变的，但当了解了他的个性及人生境遇之后，我们就会明白他的作品与其风格、意境产生的原因。倪瓒家境殷实，生活优渥，家有园林之胜，其中还有用以收藏书籍、书画文物的清秘阁，使他有更多的机会接触到书画艺术，进而从事创作活动。但由于父兄早逝，倪瓒不得不独立支撑这个大户之家，当时红巾军大起义，社会动荡不宁，倪

[①] 此说法是由美国学者何惠鉴提出的。见《海外中国画研究文选》249页。

瓒曾几次离家避难于太湖。在他50多岁时，因欠租遭到官衙的拘禁。之后，他便弃家隐迹江湖，有时寄居在朋友家，有时"扁舟箬笠，往来湖泖间"，有时则住在古庙里。倪瓒的个性也异于常人，他有洁癖，且达到极致，众多史料中都谈到了他的这种怪癖，他每天洗脸时，要时时换水，每天戴的帽子、穿的衣服，要拂拭几十次，连书屋外面的梧桐树和假山石，也常常要人洗净，恐怕染上污垢。他作品中呈现的去繁就简，以白计黑，追求恬淡素净的风格无疑与他日常生活中所表现出的洁癖习性相关。《秋林野兴》是目前所见倪瓒存世作品中最早的画作。该画作于1339年，此时仍是他读书作画、与文人道士相往来的悠游生活阶段，此画可说是他当时的生活写照。此画构图和表现内容都很简单，河的两岸各有缓坡相对，但近景的缓坡上有树丛，树下有一茅亭，亭内有一高士临河独坐，另有一童子侍于其后，这样的情景可能是倪瓒在自家园林清秘阁幽居读书的片断表现吧。这是倪瓒现存唯一一幅画有人物的作品。之后的作品，随着他生活境遇的变化而发生着变化，他散尽家财，漂泊江湖，他的画中只剩下一个空无的亭子，再后来连亭子都没有了，只剩下干净而萧瑟的山水。再来看他画中的树，倪瓒画中的树主要以枯树为主，用干笔画就，这也与他的洁癖有关，在他的墓志铭中曾记载：为了保持庭院里一片碧绿可爱的苔藓，遇有树叶落下来，倪瓒不用扫帚去扫，而用针缚在杖头上将叶片挑去，不使绿苔弄坏。在这里，他不喜落叶的心理可见一斑。同时，通过比较他早年与晚年的作品，可见其画中对树的描绘，也是从早年有树叶的树，逐渐发展到晚年树叶的明显减少。如他晚年的作品《容膝斋图》（1372）、《虞山林壑》（1371）。倪瓒画中树叶的从繁到稀及人物、亭子的从有到无的发展过程都与他的个性和人生境遇有关。

　　了解时代的审美趣味及画家个人的生活阅历后，我们就能理解为什么他们会选择这种表达方式和语言，及作品中透露出的个人趣味和情感。也只有了解了这些，我们才可能真正通过古人所说的卧游和畅神的方式来达到与作品的沟通，从而获得精神上的愉悦，这样，我们对艺术作品的鉴赏活动才真正得以实现。因此，了解中国绘画史是我们得以正确理解中国画的一条通途。同时，如果想对中国画有更深一步的感性认识，亲自来体验其作画过程还是非常重要的，因为中国画是通过笔墨语言来表达自己内心体验的一种艺术活动，对笔墨的认识，如果只通过美术史家的表述是不足以表达清楚的，只有通过亲自的体验，才能体会画中的节奏、线条的起伏、墨色的韵律等表现语言的独特性和情感的寄托。这样，通过对作品产生的时代、画家等知识的了解，经过自己的亲身体验，这些知识的不

断积累将使我们对艺术作品的理解和认识不断地深入和全面,这样我们对艺术作品的鉴赏能力才能不断提高。

第三节　中国画经典作品视觉与人文释读

对于长达近二千年浩如烟海的中国绘画而言,通过几幅作品的视觉解读要让学习者初识门径,这是很具挑战性的事情。我们试图从中国绘画史中挑选出最具典型性的作品,希望以此来勾勒出中国绘画的发展特色和审美流变。

一、范宽《溪山行旅图》

中国山水画如果只是对自然的写照,它就应称为风景。但自中国山水画产生以来,就有别于风景画,山水画自有山水的意境和态度,它与中国人的宇宙观和人生观紧密相联。因此以观自然的态度来审视山水画,山水画不如自然来得丰富;而以山水画的态度来体察自然,则山水的美妙远甚于自然。那就让我们一起来感受一下中国山水画的独特之处吧。

五代北宋的山水画法已经成熟,南北方的山水大家辈出,这是中国山水画史上的第一个鼎盛时期。北宋初期的李成、关仝、范宽被北宋画评家郭若虚誉为"三家鼎峙、百代标程"。在这三人中,目前仅有藏于台北故宫博物院的《溪山行旅图》被公认为范宽真迹,也是北宋初期唯一一幅真迹,解读它有助于我们了解宋初山水画的审美趣味。

先来了解一下画家。画史上对范宽的记载并不多,只知范宽,名中正,字仲立,华原人。性温厚有大度,故时人目为范宽,仪状峭古,进止疏野,性嗜酒,好道。生卒年已失考,主要活动在北宋前期,画山水初师李成,继学荆浩。山顶好作密林,水际作突兀大石。由于认识到:"吾与其师人者,不若师诸物也;吾与其师于物者,未若师诸心。"[①] 于是舍旧习,卜居终南、太华,游走于岩隈林麓间,遍观奇胜,体悟造化,探求画理,默与神遇,一寄于笔端之间。

范宽《溪山行旅图》(图1-1)大约完成于北宋初期,以表现秦陇峻拔气势为主。它

① 潘运告主编、岳仁译注:《宣和画谱》,湖南美术出版社,1999年版,236页。

典型地呈现出全景式山水作品纪念碑式的宏伟气势，面对这幅高达二米的巨轴作品，你会发自内心的感慨：此处的世界超越了绘画，直达宇宙。

从画面景致来看可分为三段：近景是几块紧靠的巨大磐石，厚重的质感，奠定了整幅作品的基调，让人观全画时，不至于产生头重脚轻的错觉。中景有一条山路，上有两人赶着一群驮货毛驴；其右后一座硕大的山岩，山顶覆盖着各种阔叶树及杉树林，隐约透露出寺庙的屋顶，左面几层稍矮的山岩，中间有小溪蜿蜒而过；画面远景则是主峰堂堂，拔地擎天而起，面积占到全画的三分之二，气势恢宏庄伟，直逼眉睫，两侧有较小的峰峦相峙，山顶布满密林，一道瀑布飞流直下。这是每个观画者都能看到的，其画面的精妙之处则需进一步细读。

细细观察画中物象发现，画家的视点不是固定的，时时处处都发生着变换。近景以俯视为主，中景转换为平视为主，而远景则为俯仰视交错，这种视觉变换与中国画家对绘画的理解有关，绘画不是表现目之所见，自然世界的片段或局部瞬间的感受。他们认为世界是由生生不息的自然之物构成，要体察其精神，远观是不行的，必须以心去感受，通过饱游饫看、目识心记，才可能对自然有整体的关照。

"范宽山水，業業如恒、岱，远山多正面，折落有势。"[①] 这种以中心性构图来表现山的雄强而

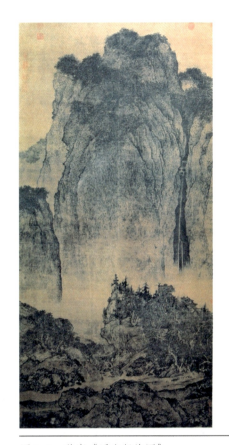

图 1-1 范宽《溪山行旅图》

① 米芾：《画史》，于安澜《画品丛书》，上海人民美术出版社，1982年版，208页。

图1-2 范宽《溪山行旅图》局部

图1-3 范宽《溪山行旅图》局部

险峻气势的手法是范宽的首创,他还通过表现山路上细小的旅人,来强化山体的撼人气势。而画面中悬挂于主体山脉的一道飞瀑在画面中也用意深刻,它既增强了山的高远之势,又形成了物的对应关系,水的至柔与山的坚硬形成对比,同时,山的沉稳又与水的流动构成对照。而这种对比在画中处处存在,近景刻画精细的巨石岗峦与潺潺流水的对比;树干与繁密树叶的对比;山路与黑沉山体的黑白对比。

同时,范宽皴山石的笔墨也是画面具有雄强气势的来源,勾勒山石的用笔,起笔处有藏锋之势,收笔处顿住,运笔过程中锋中带侧势,方折中带圆润。造型方正中寓于圆浑。他以微秃的中锋为主,下笔均直,形如稻谷,密点攒簇,并参以短条子的笔法,皴法丰富,主体山脉以细密的雨点皴为主,近景山体则用豆瓣皴、小斧劈皴等皴法,入骨地刻画出北方石质的风骨,又用淹润的墨法渲染,突出风神气韵,最终收到雄强浑厚的视觉效果。

董其昌将此图命名为《溪山行旅图》,是与画面中的人文内容有关,前景中行旅二人赤膊前行,四头毛驴背驮货物,向左而行似乎是由溪山而出正欲离去,画中精炼简小的人物与雄伟壮阔山峦形成鲜明的对比,更显示出山峰的磅礴气势。如果再仔细观看还可以从中景画幅左方的溪涧旁,看到一名行脚僧沿着山边小径,朝木构桥方向移动。右方树丛中隐秘的寺院运用了界画的手法,楼阁的棱角画得十分工整细致。在主山深拗

处一线悬挂的瀑布直倾而下，非常险峻地落入寺庙后方的山谷，山谷之中云气和雾气蒸腾而上，最终回归到溪水之中。在山水画中表现融于自然的各种人文景观，也是五代北宋全景山水的特色所在。

观《溪山行旅图》能带给人不同的感受，我们可以从技法上观摩其中的骨法用笔与变化丰富的皴法墨法，也可以探究其暗含的人文因素与哲学思想：《溪山行旅图》象征着人与自然、人与宇宙的关系，画面的近中远三景分别代表了三个层次，即凡俗的近景行旅，求道的中景僧人寺庙，以及浩瀚的远景山峦宇宙，是中国古代哲学思想的体现。这种说法是否有理，完全取决你对范宽画作的再解读。

《溪山行旅图》并不是客观地再现了自然，而是范宽在"学李成笔得其精妙"后，"遂对景造意"、"写山真骨"，而"中得心源"，以此可知《溪山行旅图》乃是范宽对传统和自然的长期体悟中，融合了心性和自然，经过艺术提炼创作出来的一种"人化"了的自然。这种自然具有一种超越时空的宇宙感，具有无上的神性。

如果还有继续探究的乐趣，我们不妨再去找找那些归于范宽风格类型下的作品，感受一下它们之间的异同。也可以去看看宋初"三家山水"中其他两家的作品，体会一下他们的风格与范宽的不同之处。

二、崔白《双喜图》

宋人喜好绘制巨屏大画，崔白的《双喜图》（图1-4）同样也是近二米高的巨制。画面虽然表现的是一个场景，但依然具有恢弘的气势，不同于《溪山行旅图》永恒的宇宙感，《双喜图》则营造了一种氛围和情趣，是一幅需要调动人的五感来体会的作品。

有关崔白的记载很少，他是一位来自民间的画家，字子西，濠梁（今安徽凤阳）人，生卒年不详，禀性疏阔，不善应对。在神宗熙宁（1068—1077）为画院艺学，元丰（1078—1085）升为画院待诏。其绘画创作年代要晚于范宽，应与郭熙比较相近。

《双喜图》纵为193.7厘米，横为103.4厘米，是宋代典型的巨幅全景花鸟画作品。这是一幅充满着暮秋声音的作品，它不仅是视觉的，也是听觉的。在一片秋风呼啸的旷野上，枯枝折倒，残叶飘零，小草伏地，一片萧瑟之中，两只喜鹊扑翅鸣叫，一只栖于老杆枯树上，一只逆风飞来。原来在残枝败草中，一只褐兔正回头向它们张望。不知是褐兔的出现惊扰了它们，或是凛冽的寒风警示了冬的来临，还是它们在向褐兔传递着什么信息呢？三

图 1-4 崔白《双喜图》

图 1-5

者的动态与呼应关系，恰似 S 型的律动感。树木的枝、叶、竹、草均受风而有倾覆之姿，更增添了瞬时的一种气势与神韵。这不仅仅是幅画，更像是一首牧歌，一首清醇的牧歌，表达了秋之天籁和物之生生。

《双喜图》原名为《宋人双喜图》，曾一直被认为是宋人佚名的作品，直到 20 世纪才有研究者于画面右侧树干上发现"嘉佑辛丑年崔白笔"的墨笔题款，这才被认定为崔白的作品。"嘉佑辛丑年"为宋仁宗嘉佑六年（1061），由此可推断出这正是崔白晚年绘画风格非常成熟的时期。崔白进入画院之时，已年逾花甲，他崇尚徐熙的"野逸"之风，未曾受过宫廷画院的"熏染"和限制，加之他性格放逸，又注重写生，因而作品总是蕴有一种天然而真实的画趣，这幅画便是如此。崔白的《双喜图》以水墨山水画技法融入花鸟画之中，开创了北宋画院新的审美风尚。

从表现技法上看，此画用笔变化丰富，既有精工细致的笔法，又有潇洒写意的用笔。采用细腻写真的手法把褐兔的迷惑感、俯身而下鸣叫不止的山鹊描画得生动传神。烘托动物的场景画得轻松灵动，山坡用大笔略加勾皴就完成了，树干与树叶、枯草皆以写意的笔法绘就，这样就使得主景更加醒目。此画设色并不浓重，但有意味的是此画并不是一味只用褐色渲染秋色，而是加上了几片透着绿意的竹叶，在这带有浓重肃杀之意的氛围中，以染有石绿的竹叶无疑带给画面一种生意。《双喜图》整个画面工

写结合,有虚有实,次景衬托着主景,通过背景淡墨的渲染,画面空间感更加强烈,给予观者开阔的视觉享受力。

《双喜图》属于全景式构图形式,作者大胆地采用不同于以往的S形构图,此种构图方式更强调了物象之间的内在联系,增强了动感,拓展了画面的空间感。由画面中左上角枝头,包括立于树枝上俯身朝下尖叫的灰喜鹊,然后顺着枝头向右下,一直延伸到枯树干的根部,连接着上坡的走势向左而去,出现在左下方的小树苗,构成了一个顺畅的S形,它引导着观看者的视线。位于画面右上角飞入的喜鹊,与左下方的野兔,融合在S形布局中,就像太极图形中对应的两个圆点。由此推断,崔白的画面受到了道家思想和天人合一观念的影响。另外这个S形构图的运用,使作品的近景、中景、远景融合为一体,又互为变换。画面紧凑,物与物之间关系连贯而不孤立,再加之画面上竹叶、枯叶、野草、枝条随风顺势摇曳,也强化了画面的动感,符合画面中自然野逸、秋风萧杀的意境。

作为北宋时期的经典作品,《双喜图》标示着"诗意"与"理法"的完美融合,也体现了宋人对花鸟画的理想:"有以兴起人之意者,率能夺造化而移精神遐想,若登临览物之有得也。"(《宣和画谱》)但崔白的作品毕竟已不同于宋初。稳定、和谐、永恒在北宋初期被作为主要的表现风格被画家们延续和运用,这一基本格调历时长达百年之久,如果将《双喜图》与五代宋初黄居

图1-6 崔白《双喜图》局部

图 1-7　黄居寀　《山鹧棘雀图》

寀的《山鹧棘雀图》（图 1-7）进行比较就不难发现，《山鹧棘雀图》的鸟雀间缺乏互动，画面相对静止稳定，而《双喜图》中的动植物间体现的是情景交融的有机联系，更多地表现出一种瞬时之趣。绘画中的这一变迁当然与艺术内在发展有关，但更与当时的时代背景相关，虽然北宋王朝始终都处于外族威胁之下，但初期得益于澶渊之盟的达成，边疆战事危机基本解除，所以无论是国内经济还是艺术文化都得到了相对稳定的发展。到了中后期，由于朝廷的内忧外患，社会愈发变得动荡不安，身处动乱的画家们不约而同地对写"真"有了格外相似的追求，他们开始更多地捕捉花鸟禽兽的神采与动态，对于画面置景也更为提炼，借此突出和渲染画面的整体气氛，从而表达内心的一种瞬时与不定之感。这种方式在与崔白同时代的山水作品郭熙《早春图》中也能清晰地感受到。

当然崔白的《双喜图》在吸取五代、宋初花鸟画代表"黄家富贵"全景式工致精丽的风格基础上显得更加曲折多致，这些变化充分体现了宋画对"诗意"的追求。较之山水题材，花鸟画中流露出更多对于生命和脉脉温情的关注。固然，这种怀恋此生的感情也一直是儒家思想的原则之一。如果说山水题材在北宋更多地是承载起了宏观的、乃至形而上的超越性理念，故而适合于哲人对于世界本体的思考。那么花鸟题材则相对微观地通过一枝一叶，体验着周而复始的节候给现实世界带来的枯荣悲欣。这种细腻的情感，在树叶凋零殆尽的枯枝与

野兔、山鹊的对比中被展现得淋漓尽致。对"死生亦大矣"的"不能不以之兴怀"一直是中国文艺中的重要主题,此类作品可视为"生生不息"生命观的图绘表述。

三、黄公望《天池石壁图》

文人参与绘事,可上溯到六朝,东晋顾恺之、戴逵,南朝宗炳、王微等,皆文人士大夫,而文人作画,最好山水。可以说,山水画产生一开始就与文人士大夫息息相关,其兴盛并得以连绵发展得益于文人。但文人画观念的产生则要到北宋后期,苏轼、米芾、文同、李公麟等文人士大夫开始强调文人之画与宫廷之画的不同,并开始形成一整套技术与趣味标准。文人画的转折在元代,文人画家的身份也由士大夫阶层开始转化为在朝士大夫与在野文人,赵孟頫提出"以书入画",进一步推动着文人画在写意性上的发展;而在他"复古"论的推动下,对于古典风格的再阐释成为文人山水风格的基础,因此了解前代经典山水风格有助于理解元代山水作品。

文人画以畅神、适意为价值取向,艺术功能也从公共化向私密化发展,表现在强调以我观物,抒发己意,正如米芾所言:"子瞻作枯木,枝干虬屈无端,石皴硬。亦怪怪奇奇无端,如其胸中盘郁也。"由于文人画的表现手法和审美趣味的改变,对于鉴赏者而言,主要体现在观画内容的改变,不能只是通过解读作品中的物象来理解作品了,而是要了解前人经典、阅读笔墨和结构,也就是说随着你自身艺术涵养的提升,对笔墨理解层次的提高会对作品不断生发出新的感受和认识,这也就是文人山水画的价值:每看每新。

作为元代文人山水画的典型代表,黄公望正是赵孟頫"以书入画"、"复古"理论的重要实践者,解读他的作品有助于理解中国文人山水画。

黄公望(1269—1354),本姓陆,名坚,因出继永嘉黄氏而改姓,字子久,号一峰、大痴等,平江常熟人。多才学,富机智,除绘画外,亦能填词谱曲、通音律,人生态度洒脱豁达,被时人视为"奇士"。他的道友张雨在《戏题黄大痴小像》中为我们概括了黄公望一生的主要经历和人生信仰:"全真家数,禅和口鼓,贫子骨头,吏员脏腑。"[①] "贫子骨头"指出黄公望没有显赫出身,从小就过继给了永嘉黄氏的事实。"吏员脏腑"道出了其前半生二次

① [元] 张雨撰、吴迪点校:《张雨集》,浙江人民美术出版社,2013 年,第 317 页。

为吏生涯，同时亦指出了其早年以"修、齐、治、平"的儒家思想为立世之道。黄公望第一次为吏在二十三四岁，"元至元中，浙西廉访使徐琰辟为书吏"，因其担任"浙西宪吏性廉直，经理钱粮获罪归"①，初次为吏生涯被迫中断；第二次"尝掾中台察院，会张闾平章被诬，累之"②，元延祐二年（1315）黄公望因受张闾牵连而下狱，此年黄公望47岁。"全真家数"则是指其60岁左右入全真道教，元天历二年（1329）黄公望和倪瓒拜金月岩为师，加入全真教③，改号"一峰道人"④。"禅和口鼓"乃是道士行道时的一种行为，指出黄公望除善丹青外，还长于长词短曲、卜术算学。黄公望山水作品中既有中正峻拔的体势、又有简洁萧散的意态，与其集道士、贫子、吏员为一身的文化特征有关。

黄公望留存于世的作品不超过十幅，基本都是70岁之后所作。其中《富春山居图卷》可谓脍炙人口。作于至正元年（1341）的《天池石壁图》（图1-8），是黄公望73岁时的作品。根据题跋可知此画是黄公望送给朋友的，画为立轴样式，全景格局，描绘的应是苏州城西的天池山。

画面取中轴线构图，以表现高远、深远为主，以矶石结顶的山坡层叠而上，每层山体的三角形态稳定而舒展；寥寥无几的皴法线条貌似自由疏

图1-8　黄公望《天池石壁图》

① 载《黄公望与〈富春山居图〉研究》145—146页。
② 载《黄公望与〈富春山居图〉研究》145—146页。
③《梧溪集》。
④《录鬼簿》卷下。

散,实则四面虚实转换洒脱而有序。中间山体主脉左右倚侧宕开幅度很小,两边山坡穿插掩映成揖让围拱之势。这种稳重的方正感是北宋全景山水中用以表现山脉气势的常见技法。中部耸立的石壁一方面在整体上继续强化了方正感,另一方面与平台左右两面及下部同样显露出翻折的体块,表达了空间的错综变幻。尽管同为绢本作品,与北宋山水不同处在于此画较为松逸疏淡的线皴借浅绛设色的烘托,滋润的笔墨更显道家的虚灵;散布错落的坡石与矾头由浓淡、干湿变化丰富的勾勒及渲染体现着主脉的阴阳关系。其自谓:"山头要折搭转换,山脉皆顺,此活法也,众峰如相揖逊,万树相从,如大军领卒,森然有不可犯之色,此写真山之形也。"

总体而言,黄公望的山水绘画兼顾起宇宙思考的宏伟幽渺与个体修习的平静畅达,元代新兴的道家信仰与文化背景应该是理解其绘画观念的基础。此关键被董其昌一语道破:"画之道,所谓宇宙在乎手者,眼前无非生机,故其人往往多寿。……寄乐于画,自黄公望始开此门。"王原祁亦体会道:"笔墨一道,用意为尚,而意之所至,一点精神在微茫些子间,隐耀欲出,大痴一生得力处,全在于此。"又云:"画法莫备于宋。至元人搜抉其义蕴,洗发其精神,实处转松,奇中有淡,而真趣乃出。四家各有真髓,其中逸致横生,天机透露,大痴尤精进头陀也。"

宋人山水强调游观,倾向表达时空,胜在丘壑;元人山水强调栖居,趋于抽象化,妙在笔墨。宋代注重法度,强调格物致知,《溪山行旅图》的笔墨就注重表现物象的质感和精神,以此整合出一个宇宙观;而元代文人绘画强调意趣,《天池石壁图》追求笔墨的抽象美感,笔墨不再以塑造物象之"真"为目的,而是强调笔墨表达与修炼自我心性的匹配。因而元代文人山水画强调用笔,可说是"线"的艺术。你看描绘的同样是江南山水,黄公望采用直皴的干笔皴擦来表现出浑厚华滋的意蕴,吴镇以湿润的披麻皴突显出沉着苍浑的风貌,王蒙以带有卷曲的解索皴、牛毛皴表现出繁密周折的风格,倪瓒则以干笔的折带皴体现了疏淡简劲的意趣,这些不同皴法线条的笔墨特质是这些画家的 DNA,构成了元代山水的诸种趣味和风雅,也为后学者提供了可资拓展的无限空间。

四、徐渭《杂花图卷》

与中国山水画发展相比,花鸟画虽然比山水画发展缓慢,其整体发展路径则大致相

似。宋代画家关注物象理法的生动变化，追求"气质俱盛"的神品，观品崔白的《双喜图》，我们可以从画面直接感受到画家的这种追求。北宋文人画的兴起也影响到花鸟画的发展，更为注重画家个体情趣的抒发，注重诗书画修养的整合也成为元之后花鸟画发展的方向。明代"青藤白阳"的出现标识着写意花鸟画的新高度，作为大写意花鸟画开山大师的"青藤"徐渭对后世影响更大。

徐渭（1521—1593），初字文清，改字文长，号天池，晚号青藤道士，山阴（今浙江绍兴）人。他是一位多才多艺的奇人，在诗文、书画、戏剧创作方面都造诣精深。其书法取苏轼、米芾笔意而自成一格，字体奔放，一如其人。在水墨大写意花卉方面继承梁楷、林良、沈周诸家写意花鸟画的风格，运笔放纵豪爽，施墨淋漓大胆，不求形似求生韵。

下面我们就试着通过他的作品来进入他的世界。

藏于南京博物院的《杂花图卷》（图1-9），这是一幅长达十米多的手卷，画中表现了十三种花果植物，有表现四时的花果牡丹、紫薇、霜菊、寒梅、兰花、葡萄、石榴、荷花、南瓜、扁豆，又有植物翠竹、芭蕉、梧桐、藤蔓等，每种物象间不再用文字隔开，而是通过相互倚借、穿插的方式来贯通。其中舒展的梧桐和芭蕉顶天立地、不见首尾，与密如骤雨的葡萄、虬如蟠龙的藤蔓构成了巨大的张力，充溢于画面之中。如果把此手卷全部展开铺叙开来看，犹如一幅由黑与白、墨与笔、水与纸组成的酣畅淋漓的抽象水墨画，充满着音乐的旋律感。

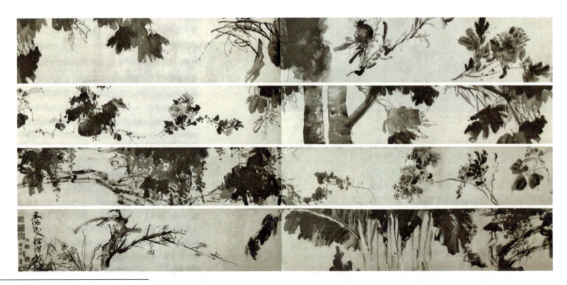

图1-9 徐渭《杂花图卷》

这种丰富的视觉效果是由画面中浓淡、干湿、疏密、徐疾不一的笔墨运动轨迹构成,它与画家运用勾、斫、点、垛、泼、破、皴、化等多种笔法墨法有关。这些表现手法将各种花卉植物表现得水墨淋漓,其振笔直遂的即兴性和不可复制性,烙印上徐渭独特的个性特质,呈现出中国绘画中最为强烈的表现主义性格。

为了更清晰地呈现这种差异,我们可以拿同时代沈周的作品与徐渭画中的牡丹来作些比较。沈周也喜以水墨作牡丹,藏于故宫博物院的《牡丹图》(图 1-10)以淡墨点染,花和叶皆用浓淡不同的墨色写出,造型典雅精工,结构清晰,笔墨丰富,用笔温和含蓄,赋予牡丹雅逸脱俗的格调;而徐渭笔下的牡丹则完全不拘于形,用笔速度迅捷,笔墨融为一体,画面很有气势。正如方薰在《山静居画论》中对他们的总结:"点簇花果,石田每用复笔;青藤一笔出之。石田多蕴蓄之致,青藤擅跌荡之趣。"(《山静居画论》)

再拿同时代陈淳的类似题材作品来作比较,就可以发现陈淳的《花卉图册》笔墨无疑要比沈周来得放逸,勾勒泼墨更加洒脱,在不拘于形这点上与徐渭有着比较接近的追求,但他与徐渭的用笔方式还是有所不同的,陈淳的笔墨比较放逸,而徐渭的笔墨则更为率性和放纵。

徐渭作画几不用颜色,而皆以水墨为之。他在所画水墨牡丹花上曾自题:"四十九年贫贱身,何尝妄忆洛阳春?不然岂少胭脂在,富贵花将墨写神。"他突破了以感官来体会事物外在之相,

图 1-10 沈周《牡丹图》

认为这种形象都是虚幻的，只有"破除诸相"，方见实相，这与他深受王阳明心学影响有关，他在文艺观上主张以本色为宗，在绘画上他提出"万物贵取影"，"不求形似求生韵"等主张。

徐渭曾在画中题道："莫把丹青等闲看，无声诗里颂千秋。"他在以画抒情方面是对传统的重大突破，文人画突出体现在作品的主体化和个性化方面，强调表达画家个体及托之于物的情趣，徐渭则强调直抒胸臆，追求情意的散豁，甚至表现出情感强烈宣泄的倾向，这与传统审美有巨大不同。徐渭以狂躁霸悍的方式冲击着传统温润敦厚的中正之美。

他喜画葡萄、芭蕉、牡丹，且多作水墨淋漓。水墨与双勾、墨团与笔线相映成趣。他擅长用墨，注重留白，笔势的灵动多变，将勾勒与渲染、渴笔与墨晕穿插衬托。如同他自己所言"烟岚满纸，旷如无天，密如无地"[①]这使得他的作品具有一种抽象美感，而这种抽象性主要得益于他的书法功夫及其对绘画的悟性。他善长行楷和草书，草书运笔的使转变化与落墨的迅疾性在徐渭作品中得到了淋漓畅快的表达，故张岱认为："青藤之书，书中有画，青藤之画，画中有书。"

徐渭的作品多为晚年之作，他不着意刻画花卉的自然生趣，而是从主观出发，有意改其本性，从而借题发挥，直抒胸襟，抒写自己的怀才不遇，这种特立独行的绘画面貌形成与他独特的人生经历有关。

徐渭一生经历坎坷，命运多舛，从37岁到52岁这15年中，从幕客到狱囚，生活波动十分激烈，思想变化也极大，这是形成他独特的个性和绘画风格的重要原因。

徐渭的水墨大写意画法开辟了文人画写意花鸟的新天地，对后世画家影响深刻，晚明陈洪绶、清初朱耷、石涛，清中期的"扬州八怪"都受此影响，或脱胎而出。郑板桥曾刻"青藤门下牛马走"的印章用以钤于画上，近代的吴昌硕题徐渭书画册曰："青藤画中圣，书法逾鲁公。"齐白石更倾慕备至。可以说，徐渭把写意画发展推到了一个高潮，之后朱耷、石涛、扬州八怪以至吴昌硕、齐白石都是在他的基础上继承发展并光大的。

五、陈洪绶《陶渊明归去来图卷》

与徐渭水墨大写意形成对照，晚于徐渭近80年，同为越人、身世也同样坎坷的的陈

[①]《与两画史》，《徐文长三集》卷十六，载《徐渭集》，中华书局，1983年版，487页。

洪绶则以迂怪的工笔人物画风表达了对绘画的追求。他不像徐渭那样诉诸激烈的情绪和狂纵的笔意，而是执着于冷峻、拙怪的造型，在尽意而不率意的古典式和理性式的把握中，"以唐之韵运宋之板，宋之理行元之格"之法来追求其"中兴画学"的理想。

先来简单了解一下他的一生，陈洪绶（1598—1652），字章侯，号老莲、悔迟等，诸暨人，幼年喜好绘画，9岁父亲亡故，10岁以蓝瑛为师，14岁所作之画就能出售了，17岁娶妻，18岁母病故，20岁对佛教产生兴趣，26岁妻来氏去世，留下一女，30岁入城应试不中，33岁再次应试仍未中，48岁时清兵南下，陈洪绶被掳，险遭杀害，逃出后削发为僧，虽遁入空门，仍心系尘世，后又回到家乡绍兴继续靠卖画为生。

陈洪绶人物、山水、花鸟皆有涉猎，以人物画成就最高。其作品去粗放荒率而趋冲和蕴藉。作为一名职业画家，又是一位文人，他借古而不泥古，有我而非唯我，既与文人画拉开距离，又与之相呼应。同样都是对传统的反叛，陈洪绶采用的方式与徐渭不同，他在形式上力追古法，甚至溯源到晋人，为渐堕穷酸气的明代人物画注入了渊雅静穆的高古品格，但在内容上，则打破原有的范畴，从传统的扇册卷轴拓展到充满市井风味的堂画、酒牌、木版插画等题材和形制，有关情爱、神怪、节操、淫乱、遁世等内容也都流于他的笔下。那就来读读他的作品，看看他是如何把自我情愫融于笔墨的。

陈洪绶作品涉及题材广泛，其中贤人高士题材是他倾力最多，精品也多出自此题材。藏于美国夏威夷火奴鲁鲁艺术博物馆的《陶渊明归去来图卷》（图 1-11）是陈洪绶晚年的精品。此画作于清顺治七年（1650），陈洪绶已削发为僧，当听到好友周亮工做了清朝的官员，十分惋惜，就创作了此卷作品送给周亮工，以陶渊明的气节来规劝朋友。

全卷犹如连环画，图与图之间用文字连接，表明主题，分为十一段，表现了陶渊明的辞官归隐的生活片段，分别是采菊、寄力、种秫、归去、无酒、解印、贳酒、赞扇、却馈、行乞、漉酒。段与段之间虽然并不连接，但画家依然关注其中的韵律，文字的长短安排也依据人物形象进行调整，因此，通观全画给人疏密有致之美感。

此手卷中的人物形象是在奇古中传达出"超拔磊落"的精神气质。正如《国朝画征录》的论述："画人物，躯干伟岸，衣纹清圆细劲，有公麟、子昂之妙，设色学吴生法，其力量气局，超拔磊落，在仇、唐之上，盖三百年无此笔墨也。"画中陶渊明形象，面貌清癯，气质高古。人物体态夸张，头大身短，头部硕大，削肩、体态圆转，适当夸张五官，强调额头、鼻子、下颌三处，人物造型上锐下丰。衣纹线条细若游丝、洒脱流畅，线

图 1-11 陈洪绶《陶渊明归去来图卷》(局部)　　图 1-12 周文矩《文苑图》(局部)　　图 1-13 顾恺之《列女图卷》(局部)

条组织上具有较强的装饰性，设色清淡，以平涂为主，主要以墨色变化为主，通过重墨渲染衣襟和袖口，强化了人物的动态，也丰富了画面的节奏。

如果把陈洪绶的人物画与五代周文矩《文苑图》(图 1-12)中的高士形象和顾恺之《列女图卷》(图 1-13)比较的话，就能看出它们之间的不同和联系。人物画强调"以形写神"，可以通过"传神阿堵"和"迁想妙得"的方式来表现。《文苑图》中的人物造型饱满，线条以铁线描为主，温润流畅，仪态恬淡雍容；《列女图卷》中的人物造型秀骨清像，线条紧劲连绵，笔迹周密，仪态丰神潇洒；陈洪绶所绘人物造型偏于细瘦，显得清瘦奇崛，脸部五官及姿态更为夸张，但也能看见他对传统的继承。陈洪绶笔下的人物更有孤傲自赏的落寞感，这也体现了这一时代画家的精神状态。

归纳一下，陈洪绶所绘人物的特点，可总结为"奇而秀，古而雅"，"奇"体现在人物造型他使用夸张变形的手法，头大身小，适当拉长颈部和五官位置，夸张头部姿态和表情。"古"则体现在他继承了顾恺之、李公麟一脉线描表现的手法，线条化方为圆，晚年更趋圆润流畅，充分体现了秀和雅的特色。

梳理一下陈洪绶人物画的风格变迁，早期造型方圆结合，外形变化丰富，但有郁结之气，人物身姿与形态偏方正，气质硬朗、庄重，用笔转折有力，"衣纹森然作折铁纹"，作品如《米芾拜石》(图 1-14)。40 岁之后笔线逐渐转向清圆细劲一路，细劲中暗含方折，人物造型趋于流畅。如《品茶》(图 1-15)。晚年风格线条圆润流畅，细若游丝。体现出"少时易圆为方，老时易方为圆"，人物形象具有奇古之态。上述鉴赏的

《陶渊明归去来图卷》就属此类。

陈洪绶所处的晚明是一个尚"奇"的时代，除陈洪绶外，同时代丁云鹏、吴彬、崔子忠的人物画也以"变形"的方式呼应于尚奇之风，我们可以通过他们的作品看到对"奇"和"古"的不同理解和表达，这种种表现于人物画中的"怪异"、"奇幻"现象，实则体现了晚明时代人性解放的情感诉求。"奇古不媚"则可以看成是他们共同的审美追求，他们将晚明人物画推至"奇古"之美的极致，也使人物画在唐五代高峰之后又走向另一个高潮。

第四节 总　　结

千年以来，中国绘画理论著述中多有对"写意"的阐释，随着历史的发展也悄然发生着一些变化。"写意"作为中国传统文化现象的经验概括，这种表述方式强调了中国文学绘画理论的"直觉"与"诗性"，使其文化特色鲜明，但同时造成了初学者入门的障碍，引起了一些概念与规范方面的混淆。我们希望通过对上述五幅经典作品的分析，从笔墨技法、位置结构及作画理念等方面梳理出一些可以把握的途径，从实践和理论两方面接近中国绘画的核心。而以写意为研究主题应该更易于体验到中国传统文化艺术的独特性。

很多理论文献都对中国独特的主、客观合一的"意象说"等有所阐述。我们无意在此进行形而上的讨论，中国历代绘画的独特面貌便是最好

图 1-14　陈洪绶《米芾拜石》

图 1-15　陈洪绶《品茶》

的证明。简而言之，技法层面上显示出"空间的无间断性"，证明了这种视觉语言的独特结构，正如古人所谓"外师造化，中得心源"，体现了通过整体把握，达到物我两忘超然境界的东方智慧。当然，由于中国绘画语言在历史发展中的丰富变化，某些流派、风格中存在着类似西方艺术的因素，但我们若是整体地了解两者的源流脉络、理解其间发展出的差异，对于把握"写意"这样独特的绘画理念是有借鉴价值的。

作为本部分的总结，在此简要梳理出中国绘画独具特色的"写意"之"意"，其"意"大致涵盖下面三层含义：一、"悟对神通"中获得造化与心源的契合，使之不陷于主、客观偏倚的中道。二、理法与诗意的融合构筑起时空转换丰繁的心境，运用于各种题材上的全景图式为其表征。三、率性、贯气之意，演绎为接近于行草书的笔墨。虽然由于时代的变迁，文人画家的社会阶层和地位的起伏带来了心境的差异，然而，每一次重新审视"意"的本质，都归旨于这种圆融地观察世界的方式中。而这三者在图像表达上的交集点，在于韵律变化丰富的线与线性空间的组合，而所谓的"写"——即书法化的一气贯通，更强化了绘画实践过程中的圆融性。

虽然近代以来，明确而广泛地使用"写意"这个词，是建立在对上述"意"第三层次的理解上，但是若缺乏前两个层次的支撑，它往往会流于偏狭的自我感受，而使画面充满了乖张、暴戾之气。因此，在学习中国绘画的过程中，加深对其文化核心——如终极价值、精神诉求、思维方式等方面的探索，是真正理解并掌握这种技法的必要条件。这样我们就容易理解中国绘画在发展过程中不断回溯、梳理传统的重要性，即所谓"质沿古意，文变今情"。

第二单元　中国书法篆刻艺术与视觉审美

第一节　概　述

众所周知，中国书法、篆刻是东方传统艺术中最具中华文化特质的视觉艺术之一。而汉字作为书印艺术的核心载体，与书法、篆刻艺术息息相关。书与印饱含人们独特的性灵与构思，不断建构并涵养其独到的书印字符与情感意象，以驾驭笔、墨、纸、刀、石等工具，经由书写于纸或铭刻于石的过程，创造出鲜活生动且感人悟心的书法、篆刻艺术作品，以此表达书印者的心性，即其审美意趣与思想情感。

对于这绝妙的书印艺术历程，中国古人的审美认知非常有意思。如汉朝扬雄言："书，心画也。"如元朝郝经《论书》："书法即心法也。"又有晚清刘熙载《艺概·书概》言："书，如也，如其学，如其才，如其志。总之，曰如其人而已。"由此中国书法以书写汉字为具体形式以抒发主体情感，书法类分：正（楷）、草、隶、篆、行五种书体，主要以碑、帖两种形制流传于世。

从殷商时汉字缘起、甲骨书契滥觞，到商周时期金文雄浑奇逸，到春秋战国时期楚、齐、晋、秦各系书风齐放，再到秦汉时分书、简牍、诏版、帛书、石刻、摩崖等样态纷呈，直至东汉，中国书法已基本完成书体演进之程，其后诸时期则为中国书法风格变迁期。魏晋南北朝时，楷、行、草诸体日趋兴盛与完善，实用书写与艺术表现得到充分融合与彰显，书法在艺术性灵层面攀达首个高峰，涌现出锺繇、皇象、卫瓘、索靖、"二王"等非凡绝伦的代表书家及经典书作。此后历经：唐人尚法，"初唐三家"欧阳询、虞世南、褚遂良，中晚唐"颜筋柳骨"之颜真卿、柳公权均以精谨严法的楷书而垂范后世。宋人尚意，有以"苏、黄、米、蔡"为代表的尚意书风，他们立足自性、胆敢独造，在书写中注重表达内心深处的精神意象。元人复古，在赵孟頫的影响下，元代书家大多探古溯源，直追魏晋隋唐古风。明人多态，随着明中期经济文化的逐渐繁盛，以苏州为中心，以沈周、祝枝山、文徵明、唐寅、陈淳、王宠等为代表的"吴门书派"，书风雅秀、性灵润泽，一改明初单调的萎靡之风；明后期以松江地区为中心，董其昌为首的"云间书派"，书风倡导复古、力追晋唐，以禅喻书、学古求变。清人崇碑，清朝金石学与考据研究迭兴，引发碑派书法的勃兴，尤其是清代篆隶书风得到了极大地拓展。

中国古印起源，倘从形态及功能来探究其生发之逻辑起点的话，可以追溯到先民普遍使用的类印章器物，如陶拍或印模，这似乎与世界其他古文明策源地所发现的古印类同，但在印面呈现和用印方式有所区别，在印视觉图像与精神传达层面而言，别有生趣。如目前所见中国古印最早实物"安阳三玺"（传为河南安阳出土）"亚罗（禽）氏"玺、"瞿甲"玺、"亘省□□"玺。从形制看，都是薄体平板铜质，印背部穿钮状如圆窄条半弧型，直接与印台熔铸粘连；三方印文半图半字，语意无法直接完全辨认释读，类似族徽图形，被学界普遍认为是印模与凭信物交叉过渡阶段的印实物。

可以说，中国古印缘起与嬗变和社会交往、商品交换有着密切关联，先民将红色朱印与所寓示的社会功效或个人审美喜好各个相映。当时文书往来、货物流通封检、器物制作的标识与信用，多以玺印为凭证，并且成为等级身份的象征与行使职权的信物。如《释名》言："印者，信也。"多用古玺印抑于封泥，作为文书凭信。《周礼》就载有"以印为信"的法定制度，有所谓"凡通货贿以玺节出入之"、"货贿用玺节"等说。古玺印基本沿袭着官、私两个体系绵延发展，官玺分为官名玺、官署玺，形制和文字规范；而私玺制作更注重便利与美观，囊括姓名玺、图形玺、成语玺、巴蜀印、配饰揉和的多样品式。秦汉印是中国篆刻史的一大高峰，秦印是承接战国玺印、开启汉印的过渡阶段。尔后隋唐确立新的印制，官印发达。西夏及元八思巴文字印以九叠满格为主，呈绵密充满的印风。明流派印文人化，明代文学、绘画、刻帖、考古、训诂、石材选用、印泥制作等诸方面因素直接影响了明代文人流派印的形成与兴盛。清流派印，各种流派挚乳、表现风格多样，乾嘉金石考据勃兴，极大拓展了印人刻印传统的参考取资素材，相沿已久的刻印风格产生了很大的变革，形成影响深远的浙派和邓石如派。中国篆刻艺术呈奇峰迭起的盛况。

第二节　中国书法篆刻欣赏方法与步骤

如何欣赏书法？首先要解答以下几个问题：何为书法？为何书法？书法书写的意图与模式如何？何为经典书法？

何为书法？面对一幅字，倘若要第一眼辨别出它究竟是否书法？还只是一般书写？要懂得以有效的视看手段除弊那些不属于书法的字，如实用字、俗字、江湖字。我们不妨沿着由外——内、由远——近、由整体——局部的路径，来探究欣赏书法的门道。辨别的

核心要素在于：一般写字以认字释义为主，字形为辅，是无意识的书写。而书法是通过书写，突出字形本身的内涵表达，书法中字形的特有表达，是对字义本原表达的补充与提升，这样写字就成了书法艺术，即书者以书写有意味的汉字形式来表达其"此时此刻"的情感，以此补充和拓宽并提升字义表达的强度与广度。

因此书法是书家写字时最真实的情感瞬间的迹化；而书法欣赏，就是观者通过眼睛视看书法字象、墨色、笔力、骨法、形式、势态、章法等，是对书法的"接受"与"还原"，体验书家对生命字象的感悟，并力图通过对书法作品的"心悟"以达共鸣与共情，这才是真正符合艺术审美涵义的书法欣赏。

所以汉字具有实用与审美的双重效用，一般写字多以实用而写，而书法写字则有抒情与审美的功用。以象形为主、以六书构造的汉字，是先民们对天地万物体认感悟之后，将自然造化抽象演进而成的符号，这个由"象"到"字"的构造，是一种质的转化。而将"字"按照"文"的语意书写到竹帛、宣纸、砖石等材质上形成"字象"，就是由汉字日用符号转化为艺术符号的质变。就外表视看而言，同样都是手写的汉字，有意识艺术书写的字，与无审美意识一般日常实用写的字，这两者虽然字形同，但是各自书写目的不同，各自所承载的审美寓意及功用各不相同，书法欣赏的首要任务就是得懂得辨别这点，绝对不可混淆视看"字"意。

此外，还要懂得书家为何书法？其书法的书写意图为何？

书家书写的意图是：以书寓情，是主体情感于纸面的瞬间物化、是冥冥之中书法形式的情感外衣。

书法所表现的字形本身是特有的，而且是唯一的表达，书家具有时间性的书写，就是毫不犹豫一笔落纸即书，是点画不可逆、落墨不能改的书写，书写瞬间"此时此刻"所特有的"现场的我"，书写瞬间确定了书法作品中所体现的人的品味与气息、笔墨的韵味与格调，点画之间的贯连是气脉通合、独一无二、不可复制的，具有绝对的唯一性。

我们在研讨书写的意图时，不妨就此做个机器人写字（图2-1）与书家真人写字动作的类比图实验，例如近年智能化机器人对书写的介入，这个实验是预先将某个书家的书法段落编程储存于机器操控系统，通过程序再由机器手握笔进行机械地复制书家的书法动作片段，留于纸面的机器人所写的字形图像，是对书家字形结构的精准描摹，机器人的书写动作都是预设编程好的，极其匀速且机械化，全程没有一丝生动鲜活的偶发因

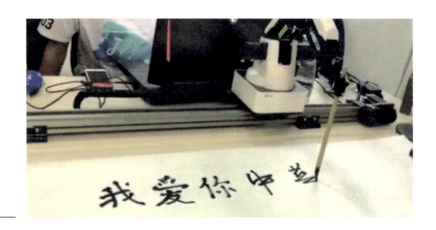

图 2-1　机器人写字

素在内，导致其线质呆板，字韵枯燥如嚼蜡，更谈不上书法艺术层面的美感。因为书法艺术中活生生的书写抒情已经被抽空、被预设、被简单地机械化了。这种机械复制的字将书家此时此刻现场特有的书写意蕴去掉了，毫无艺术欣赏价值可言。所以说书法字象的意是独一无二的，是连书家自己也复制不出来的，这是决定所写的字是否为书法艺术的核心要素。我们欣赏书法，就要懂得透过视看字象表层，感知其背后书写层面鲜活的书写主体是否活生生的存在。这需要视觉审美经验的不断积累，同时也需要以视看书法审美指标——对应之。

艺术创作中，何为经典书法？首先得以动态的视角看待这个"经典"，也就是在特定情境 Context 中，不同指称的"经典"是恒久变化且不断绵延前进着的。经典书法必定是"亦旧亦新"的，所谓"旧"是指作品骨子里始终蕴藉着书法传统美的各要素，所谓"新"就是作品唯一性的表达，这是不断累积、不断扬弃、不断叠加的经典，是动态的经典。与之前众多的"旧"而言，是一种前世从未有过的"新"，于未来而言，就是一种未来的"旧"，亦即未来的"经典"。因此，经典书法是可以为后世不断借鉴临摹学习的范本。

完整的书法欣赏步骤可以是由远——近——远三步来视看，是从有形到无形、从现象到本质，从表层到间性层再到深层的渐进式欣赏。首先是凝神静气，放空杂念，让自己调整进入到预备欣赏书法艺术的空的境地，即"澄怀"。可以先远距离整篇通看书法作品，从宏观角度领略其气象与格调，以直觉感受其书法风格的类别。如同书家书写过程，欣赏时视看的目光一定也是线性游走的，目光可从首字一直贯通到末字，跟随笔意追寻书写的行气是否贯通，气象是否正大，章法如何安置，这是第一层的宏观视看。然后就是走近作品，细细鉴读书法单字与局部，品味其笔调、墨色、笔势等细节，将审美的眼光和心意随

着淋漓尽致的墨线走一遍，这是视觉与心灵的双重体验，属于第二层的微观视看。其次退后再度远看整篇书法，再次从宏观及微观两个视角协统地看书法作品，此时观看者已参与到书法作品意象生发的过程里，可以说，这时书法的线质、笔墨、章法等墨象都已超越了实用符号的束缚，已经由观者的直觉领悟与转换，直入超越字象的意境层，这是第三提升层面的视看欣赏，是远观与近视相调和，并附加观者对书法作品形式整体把握的深度观看，是为"味象"与"观道"。

远、近距离欣赏书法的审美，落实到可视看的各个单项内容具体有字象、线质、墨色、笔力、骨法、形式、节奏、势态、章法等要素。

书法的字是由点、线配搭集合成的艺术符号，点是最小的单元个体，点与点紧密集聚按序排列形成线，即所谓"积点成线"，再由线与线、线与点交错、复合叠搭形成面，由无数多点的集约组合形成字象，故古人以点、画概括之。

我们书法创作与欣赏的聚焦点就在于线条的质感含量，从起点出锋到终点收笔位移的书写内容越丰富，留痕线质的视觉效果也越丰富。书者将自己对天地万物、对生命的体验全力以赴倾注到书写过程中，营造出令人"耐读"的字，观者在看字时要特别注重体会书法线质的意蕴。古人以自然界的比喻来描述笔法线质，如用笔之屋壁淌水漏痕（图2-2），水滴沿着凹凸不平的墙面顺势而下，蜿蜒下注，线质凝重自然立体，富有生命节奏的律动，欣赏的意念关注会引起共鸣。看

图 2-2　屋漏痕

之于书法,就是中锋行笔而出,犹如水滴沿着墙面顺势而下的轨迹,因墙体表面凹凸不平,水滴在下行过程中会突发地改变速度与方向,忽左忽右、忽快忽慢地下行,运行总方向与总势头不变,整个过程显得鲜活自然又自在。书法线质所表现的"屋漏痕"亦然:毛笔逆入平出,中锋运行书写线,由于笔毫不断受到来自于纸面的反向摩擦力,因而在写的过程中不断将这种纸面的摩擦阻力,协同书者的心意、情绪、呼吸律动等一同落笔书写,迹化于纸面,使得书法线的上下边缘毛刺丰润而并非光滑,笔毫入纸的深浅度也各不相同,这种来自于平面及立体的二维度的细微变化,完全与书写者"此时此刻"心理与生理的心境一脉契合,亦如书写者经由毛笔书写落于纸面的"心电图",生机勃勃、富有生命力,故古人亦有"入木三分"之喻,书法欣赏的核心在于视看并尝试还原、体会线质中细微变化的深度。

再谈用笔如折钗股(图2-3):运笔时锋毫方向的改变,或曲或折,用笔圆健刚劲,富有立体圆厚的密度。我们以力弯钢皮尺的弧度和草书使转的曲线圆弧做对比喻示。视觉的圆弧曲线,直接对应的心理感觉是柔和与优美,但倘若用手触摸这段正被弯曲的圆弧钢尺段时,触觉对应的心理感觉是劲健有力、千钧一发、正蕴蓄着一股随时反弹力的势。草书使转的弧线亦然,是一种内在笔力的形质表现。中锋用笔,保持笔锋始终咬合纸面,在书写者翻腕绞转笔毫的瞬间,同时完成运线的方向,使书法线有速度、有势态。书法

图2-3 钢皮尺

欣赏时要领会书法弧线的质感与速度,并由此对应还原并想象书者写时那刻的心理变化的细节,这样的视看也就"活"了。

还有用笔如印印泥,中锋(图2-4)、侧锋(图2-5)、铺锋(图2-6)运笔时笔毫尖可聚可合,笔毫与纸面粘连咬合的深浅是富有节奏变化的,书法者以提、按笔毫表现之,所谓"笔笔按,笔笔提",使运笔生动鲜活。在行笔铺毫的行进过程中,笔锋形态主要呈中锋、侧锋两大类态。中锋就是书写过程中笔锋基本聚集于书法线的中心轴,行笔不断向前推进,中锋用笔的线圆实劲健、富有质感。侧锋,顾名思义就是书写时笔锋中心并不对准书法线的中轴,而是笔锋方向变换,或朝书法线上沿、或朝其下沿行笔,为变锋用笔。在完整的自然状态的书法走笔过程中,往往是中锋、侧锋交织调换连贯并用。

书法的墨色也是书法欣赏的关键所在。所谓墨分五色(图2-7),指焦墨、浓墨、重墨、淡墨、清墨之由深到浅,渐次之分的墨色。中国书法与国画中都有此说,但是墨法在书画艺术中的表现各有不同,本文我们只解析书法之墨色。就书法中墨色黑白对比的视觉效果而言,可以直接理解成是一种黑白形式语言的表达,黑与白呼应天与地、阴与阳,具有深刻的东方哲学寓意。黑色最混沌、白色最透亮,两个极端的颜色相配,形成对比强烈的色调。而黑白间性层面的色阶变化,主要靠书家水墨线形的调和运用,从浓墨重笔到清墨淡笔,从焦墨枯笔到淡墨润笔,水与墨

图2-4　中锋笔尖图示

图2-5　侧锋笔尖图示

图2-6　铺锋笔尖图示

图2-7　《柿子图》

交融，墨色变幻。此外书法中还有涨墨，后文将以书法作品图例具体分析。

书法的笔力支撑骨法的构建，并与书法的形式、势态、章法等是一个动态的集合体。书法用笔有长短、轻重、起伏、快慢、方圆、粗细、正斜之分，多维度地变换笔法，势必造就丰富的形式与节奏。我们可以通过视看字的点画、墨色、用笔等具体的形质，用心悟通它们之间的动态关联，就是要读懂点画之间"笔断意连"的意味。书法的笔法是程式化的，古有"永字八法"，都是规范用笔的基本形态。各书家在循法书写时，在吃透旧法的基础上不断重复、不断体验，从而逐渐找到属于自己"亦旧亦新"的法，因而笔法是动态的，是"非法非非法"，而非一成不变。书者点画精微，尽情达意，将法的规则化成个人抒情的书写体式，书法形式里书者的品性与格调就被凸现，书法形式的动态集合体就被赋予了真正的生命力。书法欣赏最难的要点，就在于能否精准把握书法形式美感，并能灵敏地捕捉到书者私人化的个性、思想、情感所在，这是对书法字象体势的心灵感悟，是超越形式的体验与欣赏。

此外，在欣赏中，书法作品存在形式的边界，值得我们关注与思考（图2-8、图2-9）。书法通常都是写在纸、石、简、帛、墙等物质媒介上，如图2-9为书法作品、图2-8为这件书法作品被揉成团，其书法形式结构已完全被肢解破坏，两者虽然在物质层面是完全等同的，但图2-8中被

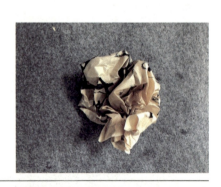

图2-8 《广德》揉团

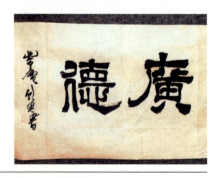

图2-9 《广德》

揉成团的书法作品已经徒有物质存在,已经完全丧失了书法作品的基本形式结构,欣赏者已无法视看其书法作品的字图像,更谈不上什么探究作品精神内容了,所以书法作品的形式结构对欣赏而言很重要,它是使一幅字上升为审美书法作品的基本条件,作为审美媒介的结构,是披上了形式外衣的主体情感迹化之物。有了它,就能激发审美书法观者的联想与想象,才能将书法欣赏推向更深层面的"视看"。

篆刻欣赏基本理同于书法。两者区别在于篆刻过程包括:写印稿——刻印面——修印调整——边款刻制——拓印边款,由此篆刻欣赏就是包括对印石、印稿、印面、印花、印边款文总体综合的把玩与欣赏。篆刻印面的呈现主要体现在两个层面:一是印刻石面本身;另一个是印蜕,即印面盖印泥钤印之后的印花,是为二度欣赏。

欣赏篆刻美的把握,要紧扣刀法,这是篆刻艺术本体所在。古人对刀法的归纳相当繁复,我们不妨将刀法分成冲刀、切刀、冲切刀三大类,从三类所现的刀痕视觉欣赏来释义。

冲刀(图2-10)是刀刃角向线落刀、刃口直入印石面,凭着印人的一股冲劲单刀直推。冲刀刻石的视觉留痕的印线,大多是一侧光洁、另一侧呈锯齿形,光的那面刀刃入印石相对比较浅,在运刀过程中,印人随性情可稍偏运刀角度,以此达到心手相合之境,冲刀所刻的印线比较感性敏锐。

切刀(图2-11)是刀刃角切入印石面后,直接落刀下切成点状,其后紧接着第一刀末端,依

图 2-10 冲刀

图 2-11 切刀

次再刻第二刀，如蚕噬桑叶般，一刀又一刀紧挨着向前刻，积点成线，层层向前推进式的用刀法。切刀刻石的印线比较深、比较涩迟，属于理性可控的印线。

冲、切刀，就是以上两刀法的组合法。此外还有披刀浅刻，印线的入刀面很宽、很浅、很薄，但钤印视觉效果却很有润泽的厚度。后文将列举印例实证。

刻印主要分"金"和"石"两大派：前者重视严谨的篆法，要求刻印是对印稿进行工稳、精谨的复制，印线光洁，结构匀落，刻印主体的情感表现显得静穆含蓄。后者则强调刀法在篆刻中的表现，要求一次性刻成印线与图文，用刀走线时讲究线质的写意与表情，以传达即刻的情绪，有时甚至在运刀过程中兴之所至，脱离印稿、即兴创作，表现力十足。

印面的图底交互、印线的朱白对比、章法的疏密、字形的正斜、字体的繁简等各要素集合，形成印面视觉图像。

此外在篆刻欣赏层面，要注重印稿与印面互喻的视觉传达效果，无论是"金"派还是"石"派，印稿对印风的图像预设、印人刻印时的运刀走线，都是理智与情感、有意与无意相交融且密不可分的。刻刀走线完成印稿预设图像，这是印人主体不断对印章艺术形式再创造的过程，篆刻欣赏阶段不可忽视这块内容。

要探析篆刻作品的创作模式及印风塑造的出由是"印中求印"还是"印外求印"？是否"印从书出"？创作思维模式不同，带来印章形式语言转化的不同，区分好类别，才能帮助我们更深入更直接地进入篆刻欣赏之境。

第三节　中国书法篆刻经典作品视觉与人文释读

本单元所述中国书法篆刻的视觉审美由"笔、墨、刀、痕"的视角展开，即"下笔有神、落墨为格、奏刀金石、书印心痕"四个部分，将选择经典的书法篆刻之作，引领观者"走进"作品、感知作品，并进行具体的视觉图像解析，探究艺术线质的核心，全息且多维度地"触摸"书印艺术视觉审美的本谛。

一、下笔有神——神

毛笔的笔毫柔软而细腻，笔毫露出笔杆的部位可分成：笔尖、笔腰、笔根三个部分。根据笔毫软硬性能，大致可分为：软毫笔，如羊毫、鸡毫等；硬毫笔，如狼毫、山马笔、

鼠须笔、紫毫、兔毫等；此外还有将硬毫与软毫杂糅在一起制成的兼毫笔。软毫细腻，硬毫弹性相对更足，兼毫比较中性。按笔毫笔锋之长短又可分为长锋笔、短锋笔、中锋笔。毛笔尖含墨聚拢之后，呈圆锥立体的饱满之态。在写书法过程中，经由笔法，调整笔锋，笔毫或铺开或聚拢或绞转，运笔轨迹多种多态，由此写出各种丰富的线，与书者心手相应，以表达书者"此时、此刻、此境"的情感，这是书法的精神所在。

毛笔书写的难度与高度，就在于能将柔性的笔毫写出样态各异、丰富多姿的线，而这些操作层面的运笔用墨动作，都必须在书家自然与自适的状态中完成，书法审美的聚焦点也就在于读懂、读透书法的线质。我们从书法线质的宽度、深度和维度三个方面展开具体的作品解析。

首先讲线的宽度，就是笔锋在纸面铺开行进写出的线，在纸平面铺开呈现的宽度。我们选博大宽绰书风类，先以《泰山金刚经》为例（图2-12）。图中可宏观看到摩崖巨制《泰山金刚经》石刻所处的自然风貌，为山东泰安龙泉山谷的花岗岩溪石床，山体表面布满了水痕与青苔，饱经自然与历史的风霜与沧桑。据史载，《泰山金刚经》摩崖刻石曾没于水下千年，山泉改道，始见天日，书者姓名已无从考证。试想在宏大幽深的自然环境中，古

图 2-12 《泰山金刚经》全貌

人虔诚地伏地而书、尔后石击凿刻如此宏阔的榜书巨字《金刚经》摩崖，这需要多么非凡超强的意志！日积月累、坚韧不拔、持之以恒！真是人、书、刻石、山林、溪水诸要素情景交融为一体，得佛教慈恩与自然造化之精髓的天成之作。

倘若我们走进石刻，用手亲自摩挲已历经千年多的摩崖表面；亦或是面对其全文拓片，目光不断地逡巡游走在乌金或是蝉衣拓片字迹上，感受到字象给我们最直接的迎面而感的气息：宽博、庄严、静穆、慈祥。

《泰山金刚般若波罗蜜经》九百多字，每字径二尺多，檗窠大字，榜书，依山而刻（图2-13、图2-14）。石刻全篇行列独立、字字独立，彼此间意态紧密贯连，白文刻制。字形宽博疏放、结体欹侧端庄、平和散逸，体态扁方、富有外拓张力。笔法隶楷参半，多用圆笔，富有篆意。

首先以图中字为例分析（图2-15），先看"如"字左部"女"字第一、二笔分别各以方、圆起笔铺毫，形态婀娜、摇曳生姿，向左呈微欹之势，字右部"口"则以扎实厚重的篆意笔意书写，紧密沉稳，将字势向右拉伸，与字左侧"女"部正好形成稳固的左右结构。再看"闻"字，亦为左右横式开张之势，且左低右高、顾盼有姿，字中包围结构内的"耳"则四平八稳、且将字势朝中下方向略拉伸，如此围绕着字中心，分别由左、右、下三个方向的拉伸而呈亦动亦静的平衡之态。视看《泰山金刚经》巨字榜书，尤其要注意体味平和中的鲜活，要读懂读透这份端庄里的飞扬。

图 2-13 《泰山金刚经》山体局部

图 2-14 《泰山金刚经》拓片全

此外在看此摩崖石刻的字形时，可关注"负空间"视看，懂得领会视觉图像中"图——底"关系，即古人所说"计白当黑"之意（图2-16）。"见诸相"这三字正好同列排序，字形部件中分别有"目"与"日"呈方正的全包围结构，在这些包围结构内部的短横都是粘连左侧起笔处的竖，而小段横的末梢并不搭牢右侧竖，如此就使图像中"底"的呈现犹如一个反相的"E"或"】"形状，这样"底"在块面的分隔就不至于太过于琐碎，使"图——底"在图像彼此穿插对比中得到视觉的平衡。古人在书、刻过程中也许是"有意作无意态"，故而有"计白当黑"之说。我们在读摩崖石刻时要特留意古人这份独到的精心。

当我们透过石刻再次深入细品《泰山金刚经》的用笔时，可以从审美内心与视看层还原书者的用笔过程：基本每笔都是逆入平出，多藏锋，并不多见方折之笔。推测其书写笔速是舒缓平和的，笔意澄净、凝重含蓄。书法线的上下边缘倘若放大静观的话，可以联想到书者敬重而书、刻石者沉着凿刻的持敬与虔诚的动作，充盈着饱满的金石意蕴。字象与书态与《金刚经》佛经之雍容大度、庄严神远的宗教内涵相契合，令观者看后感觉古拙朴茂、浑穆闲静、回味无穷。

同样是佛教写经题材，还有一类精微而活泼的日常书写式样的抄经书作，如《敦煌抄经》（图2-17）不妨可以与《泰山金刚经》以同类题材平行鉴赏。此书是日常抄经之作，十六国时期流行于古凉州地域，楷隶体，每个字形很微小，形态

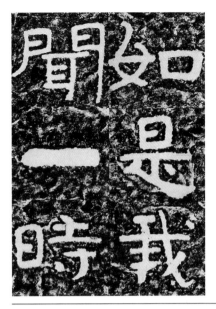

图 2-15 《泰山金刚经》"如是我闻一时"

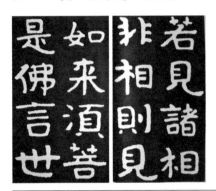

图 2-16 《泰山金刚经》"见诸相"

图2-17 《敦煌抄经》

也呈扁方,普遍在字的右下部分稍作放逸,突出浓重的捺笔,左侧的小撇往往短促而轻灵,字体态富有跃动感。如图中数行小字"是"、"恩"、"六"等字,均横平竖直,出笔露锋,笔锋迅疾入纸,在横画末笔处擅作急促按笔,捺笔上挑,捺脚肥厚。"北凉体"书写相当活泼灵动。

若将《泰山金刚经》摩崖石刻与《敦煌抄经》小楷抄经并置于眼前,对比观赏,反复心悟,就可从字形样貌、书写状态等综合要素,来直视并联想到两种书法的不同境遇。

其次再讲线的维度,是书法线体现在时间、空间意义上的复合内容,亦或作为书写载体所蕴含的能量与信息,亦即线质的精深度。

我们以《瘗鹤铭》(图2-18)摩崖刻石为例论述。原刻于江苏镇江焦山断崖石上,传为陶弘景书。中唐时始有著录,后遭雷击崩落长江中,

图2-18 《瘗鹤铭》全景石图

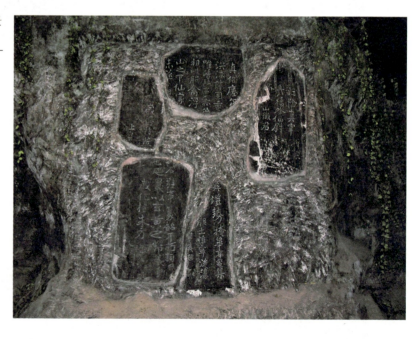

石碎为五,北宋时从江中捞出一块断石,经辨认为《瘗鹤铭》一部分。南宋时又从江中打捞出四块断石也是《瘗鹤铭》一部分。明洪武年间,这五块断石复又坠江。

清康熙五十二年(1713),由镇江知府斥巨资募船民打捞,终将这五块残石捞出,乾隆二十二年嵌于焦山定慧寺壁间。1960年合五石为一,砌入壁间。刻石年代众说不一。有宋榻仰石本、明榻本及杨龙石藏水榻本。

面对《瘗鹤铭》刻石或整幅拓片(图2-19),回味其跌宕起伏的传奇历史,竟有一种神异之感。全篇文字书法剥蚀、神采耸秀,气息宛若仙风道骨、老貌童颜,真似为神仙之迹。全篇五石嵌于同壁,呈"三上二下"样式排列,石花斑驳,赋有抽象的画意。五石之间的空白断层,尤其能引发观者视看图像时产生隔断与停顿,富有视觉的神秘感及书法形式的陌生感,全篇章法充溢着鲜活的散逸气息。《瘗鹤铭》字形呈独特体势,字中心聚拢,字幅笔画的横、撇、捺向字外部空间放逸,由此支撑起字形框架,结体开张呈辐射状(图2-20)。

《瘗鹤铭》中单字间架结构值得关注的还有偏旁、部首的易位与发挥,以及特意变形与夸张。如图中"势"字(图2-21),上部左右结构左紧右松,下部"力"突然偏离中轴线,向右欹侧夸张,"力"右弯弧度曲折有力,左撇向左下角伸展,保留一个动势忽停、戛然而

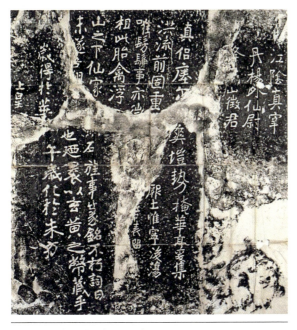

图2-19 《瘗鹤铭》全拓片

图2-20 《瘗鹤铭》蝉翼拓

 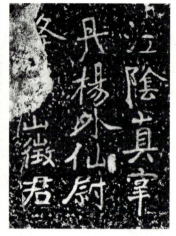 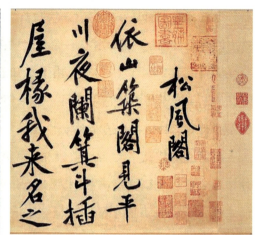

图 2-21 《瘗鹤铭》"势"　图 2-22 《瘗鹤铭》"丹杨"　图 2-23　黄庭坚《松风阁》

止停顿的瞬间动作,令观者意犹未尽。再看"丹"字,整个字中心向左倾倒,右部折钩向右下角斜伸,呈剑拔弩张之态,中间长横画起笔端口向上仰起做昂首状,下面"杨"字右部"昜"的上部分入侵,呈险峻支撑之势(图 2-22)。

《瘗鹤铭》对后世书法影响甚广,其中宋代黄庭坚于此刻石得力独多,有《山谷题跋》:"余观《瘗鹤铭》势若飞动,岂其遗法耶!"我们看黄庭坚行书代表作《松风阁》(图 2-23),所书行书结字"中宫内敛",横竖画都向四周纵伸开张,也是独特的"辐射状"结体。山谷本人曾有"大字无过瘗鹤铭"之句,历代对《瘗鹤铭》评价极高。

二、落墨为格——格

如前文所述,墨分五色,黑——白之间贯通变幻万端的笔墨,其行云流水般连贯的运笔过程中,饱含有一股书者的气息与格调,观者要努力读通、读透这份墨色行笔的"味道",这也是书法意蕴及韵味所在。

我们不妨将其理解为书法线的间性层,可以是笔与笔之间的缠绵关联,亦或是"笔断意连"的韵致,这种视觉的暂时"隔断"造就一种视觉的陌生感,反而显得有种别样的意趣。而行草书的字形活泼、笔调丰富,应紧紧扣住书法线质来把握与理解。

分别选行草书三帖:王羲之《姨母帖》、怀素《自叙帖》、孙过庭《书谱》,以文字挖掘并阐释行书墨韵视看路径及其细节与深致,同时将三帖做类比分析。

"凝厚古朴"之《姨母帖》(图 2-24),晋王羲之书,为《万岁通天帖》之首。唐武则

天时期，由王羲之家族后裔王方庆进王氏一门书翰十通，武则天遂命以真迹为蓝本钩填摹本成《万岁通天帖》。董其昌评此帖"奕奕生动，并其用墨之意一一备具"，杨守敬评语："观此一帖，右军亦以古拙胜，知不专尚姿致。"

《姨母帖》的章法基本延续了钟繇、张芝章草字字独立的古法，使观者读帖时每每有视觉的停顿与连续回味的"透气口"。但是在整篇行笔姿态上则是意态绵连的，多用"笔断意连"之法，文起始段凝重含蓄庄严，从第三列开始笔调开始渐入轻松绵连之态。全篇多用古厚的隶意结合章草笔法，开篇起始书写的意态尤其端庄凝重，呈敬畏的"敬书"之态，从第三列开始有所松弛闲静。首列"十"、"一"、"三"，第三列"痛"的横画都为逆入平出、铺毫中锋用笔；第一列"月"、"日"，第三列"痛"的折笔，非行书折笔，而是如写隶书折般推锋而下，多见隶意。是为王羲之学钟繇笔法又懂得"增减骨肉"，同时注重强化墨气润色，"以表现温婉妍华之美的实例。王羲之云："笔者刀削也。""落笔混成，无使毫露浮怯"。从其论书句能感知其自觉追求用笔力感，笔力有弹性的书写意愿。

王羲之另有"万字不同"之说，这种书写"形同意不同"之态，常见于其书作，此书亦然。如：第一列与第五列中的"羲之"，笔调近似，前一个"羲之"笔墨更浓厚，"羲"字墨色密集、字形呈略微向上外拓的意态，"之"字四个笔画在行笔过程中完全隔断分离，紧靠每一用笔的笔端与笔梢末的细微出笔，来指向笔调的方向与走势，

图 2-24　王羲之《姨母帖》

使得四笔顾盼有姿、意味深远。而后头的"羲之"则用笔随整列稍轻灵,"羲"字比较散淡、字形部件多拆分而不粘连,"之"字后三笔完全连和,墨色比较实。同理,第四列中"奈何、奈何"也有"和而不同"之境:前一个"奈"比较后面的"奈"字,其书写意态更昂扬、更连绵、更繁复些许,两个"何"字的前两笔画基本近似,然第三笔的末端出锋方向走势不同,后面"何"字末笔呈翻腕反弓之势,迅疾而下,与后字生发关联。王羲之笔墨之高古格调,就是在经意与不经意中落墨而就,观者在赏读时要特别留意用心体味。

再看"铁画银钩"、"癫狂藏真"之怀素《自叙帖》,墨迹本,草书,一百六十二行,六百九十八字。《自叙帖》书于怀素中晚年时期,文辞前半部分记叙了他的学书及创作经历,后半部分记录了当时著名学人对其草书的赞誉诗作。也许是文辞内容变换,即从学书自叙到学界肯定再到自我肯定,书家倾注于全帖的书写情绪及书写意态不断提升,这种饱满的书写情感经过"内——外——内"的蕴藉之径,呈渐进式的豪迈放逸之态。全卷大草墨色酣畅淋漓、奔腾痛快,中锋用笔细劲、遒劲有力,笔迹纵横变化发乎笔毫,一度曾逼近无意识、非理性倾向奋笔疾书的癫狂状态,是为书家高超艺术想象力的迹化,亦为其笔墨心灵之"心电图"。

我们分别选取怀素《自叙帖》前、后两段草书局部图,做视觉释读及类比。前段图(图2-25)图文辞云:"谒见当代名公,错综其事。遗

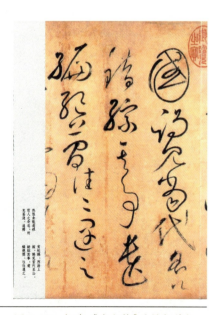

图 2-25　怀素《自叙帖》(局部前)

编绝简,往往遇之。"三列基本独立呈连绵草书字串,行气中轴线较中直,字距较匀落,书写意态比较理性、闲静、悠然,笔调多中锋提笔书写,想象中彼时书者正沉浸于追忆学书往事的情绪中,沉吟之态倾注于笔端,线质环旋而委婉,余音绕梁。后段图(图2-26)接近文末,云:"狂来轻世界。醉里得真如。皆辞旨激切。理识玄奥。固非虚荡之所敢当。"语意清旷放浪,书写情绪奔腾而进,"狂"字右部紧缩,下面"来"字紧粘而上,同时突然拉伸中竖在空间章法布局上大大出格越界,中竖朝右下角直入而下,后续"轻"、"世"两字缠绵紧绕。第二列"界"字到"如"字,则完全写成连绵不断的线团状,多中锋用笔,在盘旋用笔时注重线质的提炼与密度质感的表现。第三列"皆"左笔侧锋迅疾直笔入纸,右部顺势而下,"辞"字放纵字形,特意夸张右部回环盘旋字形。第四列"激切"两字延承纵放之势,字形夸张更甚,空间占据了手卷横幅高度的三分之二,依然是中锋用笔盘旋回腕而书,后头"理"、"识"两字作右下斜角而下的处理,"理"字右部缠绕与"识"字渴笔书联贯一体,并作蓄势状。后头第五列"玄"字中锋,呈瘦长条纵势,"奥"字左部一笔忽以卧锋直铺侧锋而下,几近刷笔,紧接着翻腕写成包围结构,再枯笔横拉长横,下部左撇右长点作支撑,即可打住,在此列节奏感最高潮处,写就虚幻的枯笔空间,将笔墨、空间、情调等虚实节奏对比表现到极致。使观者一路跟随视看,一同也跟随着心

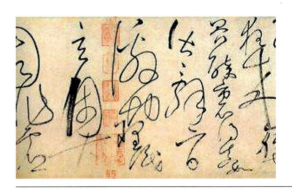

图2-26 怀素《自叙帖》(局部后)

图 2-27　孙过庭《书谱》(局部)

潮湍急、汹涌澎湃。

"浓润圆熟"之《书谱》(图 2-27),唐孙过庭草书,墨迹本,三百五十一行,三千五百余字。全文用笔浓润圆熟、纵放有致。值得关注的是行文中他草书的书写感,接近日常书写的游龙之势、落笔迅疾、笔势纵横。图中第三列第四字"此"以楷法折笔写成,末梢直接下切落墨写"乃"字,笔画之间练笔如游丝般精微。此列末"之""意""也"之连笔,则温婉细腻,都体现出其精熟的小草字法,笔尖尤其敏锐,擅用手腕提按的精微动作,墨法清润、得"二王"遗法。《书谱》云:"情动形言,取会风骚之意;阳舒阴惨,本乎天地之心。"这道出:艺术创作,情感蕴蓄,创作冲动的起兴表现在作品中,就是艺术语言、艺术形式。体现在作品中的阳刚舒展、阴柔收敛。由此阴阳对比、相辅相成,调和各种矛盾,成就合乎天地之心的艺术。可见,孙过庭《书谱》文意与书艺双臻、紧紧相扣。

三、奏刀金石——印

古代传统意义的金石:"金"包括钟鼎、兵器、礼器等青铜器等;"石"包括石刻、造像等。本文研讨印章篆刻,主要指向以金石为艺术媒介载体的铸印、凿印、刻印的视觉审美。正如前文所述,我们将刻印分成"金"和"石"两派,从取法及印刻手段分成:印中求印、印从书出、印外求印。而印的视觉审美要紧扣线质表达与释读,通过体味印线,努力还原印人奏刀的心绪过程。

首先看"金"派篆刻，我们选明代流派印为例，研讨篆刻艺术创作早期"印中求印"的视觉解析。"内实外虚"之"七十二峰深处"印。明代文彭所刻牙章"七十二峰深处"（图2-28）为其诗词闲章印代表作，亦是篆刻史文人流派印的经典代表作，现藏于上海博物馆。赏读此印，我们要将视点聚焦于此印"内实外虚"的意态，就是印内部印线细劲、凝练的高密度表现，还有因年代久远而自然剥蚀的印边栏无而似有的韵味。这份别样的味道并不完全落点于印朱线，相反应是体现在印字外围已经剥蚀或在未来即将继续残损的地方。牙章因历时长久而老化皲裂剥蚀的效果，与印石残破的效果有很大差异。

图2-28 文彭印"七十二峰深处"

据史载，文彭曾在南京西虹桥偶得青田"灯光冻石"，色泽晶莹，温润易刻，就此用来治印，自篆自刻、得心应手，从此大大开拓了篆刻印石材质的范域。而在其大量使用青田"灯光冻石"治印之前，文彭多作牙章。牙章与印石如青田石、寿山石、巴林石等在受刀面的反应效果是各各不同。所以篆刻审美，有一个对材质先期了解的预备。牙章内质很细密，一般以锋利刀角入牙章直推开线，被刻起的牙章物呈卷边而起，与奏刀印石、石沫飞扬的刻印现场感是不同的。刻石印很飞扬、很激情；而刻牙章就很凝神、很安静。牙章对锋利刀角的回应是无声而紧密的一种细腻感，所以对应到牙章的印线质感，就能感受到这份不同于石印之印感。

文献记载文彭精熟六书并擅以之入印。通常

都先自己精准地书写完成印稿，再请明代琢玉高手李文甫按图稿精刻成印，故其稿与印都极精。这是二次制作成牙印。

传此枚牙章于 20 世纪抗战时期出土，在传世过程中印边栏不断残损，仅存印面部分的尺寸约略为 28 毫米见方。虽此牙章残缺剥蚀厉害，某些印文笔画尤其是印字四周外围有剥损，整体看此印，章法抟笼凝聚，线质细劲婉转，印字形制方圆交替、变化有致。这份印边栏的残缺，却总勾连起赏印者的遐想，原印框是方或圆？是细或是厚？是整或是断？这份不确定的动态的视觉图像的预设就很特别，需要观印者有高妙的艺术想象力，同时要具备印章审美的图像积淀。

此印内容为风雅诗文词句入印，使篆刻跃出简单名字印的实用意，引领闲章印成为后世文人篆刻单独抒情表意的门类之一。此外，印壁侧面题刻行书"文彭"姓名款字，双刀刻就，刀法精细工致，似为李文甫按照文彭字稿刻。此印的历史意义在于：首度以诗词文句作印，开拓了印边款文刻制，使诗、书、印融为一体，综合表达印人性情，赏印时要懂得立体并综合多元地看印。

再看"外实内虚"之明代何震"听鹂深处"白文印（图 2-29），"听鹂深处"印是何震闲章印代表作，印面尺寸约 35 毫米见方，现藏于杭州西泠印社印学博物馆。何震，字主臣、长卿，号雪渔山人。明末篆刻家，曾久居金陵，以鬻印为生，他深研古籀，精读六书，力求以书法入刀法，是印学"徽派"（亦称"皖派""黄山派"、"新安

图 2-29 何震印"听鹂深处"

派")开山鼻祖。何震晚年将其自刻印编辑成《何雪渔印选》,为篆刻史上首部印人自编印谱,对后世印人影响深远。据载,当时何震常向文彭请教印艺,两人亦师亦友,都重视并主张篆刻应以六书为准则。正如何震所言"六书不精义入神,而能驱刀如笔,吾不信也"。在汲取文彭和古玺印风的基础上,其篆刻题材内容、刊刻刀法、印文风格、边款文辞等均有开创性探索。

此印图像呈"外实内虚"之境,章法平正,刀感奔爽,线质生辣,印意干练利落。印文四字白文笔画穿插茂密,"深"字右下部空间留朱较多,分割比较均匀。刀法冲、切兼济,笔画起始处均方折切入石面,流露刀迹,刀感逼人,印面金石意味浓烈。

印外边栏及印面中下部"处"与"鹏"字交搭处剥蚀,是为"印眼",是印面朱白相间对比间的一个突发重音,为视觉的聚焦点。由此营造出"外实内虚"的意韵。何震此印边款文以单刀、楷书字体刻成,以刀代笔,就石落刀,刀速果断干脆,款文字体颇得魏碑字意。由其单刀边款文言:"王百榖兄索篆赠湘兰仙史。何震"可知,此印乃是苏州吴门才子王百榖请何震刊印,以赠"秦淮八艳"之一马湘兰的珍贵礼物,是为晚明礼品雅印的实例。

四、书印心痕——痕

如前文所述,书法与篆刻视觉审美是以书印作品为媒介,要关注书印作品中人的自身价值,即作品中所透露出的心灵痕迹,欣赏者通过审美体验得到美,关注书印作品中人的存在及个体对生命的体验。只有在书印艺术形式的体验中才能体悟到鲜活的生命意味。

我们看"石"派篆刻中,印人的"意"如何在篆刻中尽情表现,走线时线质的写意与情感表达的具体方式如何。刻刀走线完成印稿预设图像,这是印人主体不断对印章艺术形式再创造的过程,篆刻欣赏不可忽视此内容。

本文以赏读写意印"印从书出"之马士达印为例。这里的"印从书出"就是"印从书法出"的意思,而这个书法是广义的,包括各种书体、字体,而非明清流派印单一的"印从风格化的篆书出",那是早期印人开创的篆刻旧式传统规定。马士达印的字体根基源于"书印同源",也就是"篆刻即书法",是其将真、草、隶、行书的用笔、用墨、字法结体等诸要素打通并相糅合,直接在整合的印式内表现书法写意的虚实相生、提按轻重、正斜势态、徐疾交替、细节交待、古拙大气等各种对比关系,其间又处处精心留意追求:即兴书写印稿时印文线质的笔墨、章法构成的印章中书法涵义的表现,以墨法滋润笔法、以笔

图 2-30　马士达印"食古者"

图 2-31　马士达印"守雌"

法管领其马氏印法，即以"刻印——做印——钤印"综合手法，来全力表现印文的书法意味，从而有效地拓进了印章的表现力。

"食古者"（图 2-30）白文印，呈右一左二的排列组合，以单刀直入法刻就，右侧"食"字朝上跃升，略呈左倾势态，字以横线支撑造型，第一短横与第二横折粘连并笔，整个字间以两个基本平行、上下并置的"人"字形打破视觉的重复感。印左部上面"古"字第一横，自左向右直接入石、向线落刀，呈短促横画；下部"口"尽情扩张、肆意放笔，在视觉感上与印右部"食"字中上部位的方形包围结构相呼应，呈左简右繁对比。第三字"者"凝伫于此印左下角，但意态毫无憋屈，字中朝右下角而出的长捺，隶书笔意帅气而充沛，并与印右部"食"的两个"人"形的短捺，在构图与笔调上遥相呼应。两列中间，刻有一条奔爽直下的竖线，直接参与整个印章"朱—白"相间的形式构成，使得印左右空间"形断意连"、动静相宜、意蕴深远。在此就以马士达先生自述"艺术即表现"时所归纳其篆刻手段及艺术意旨"正气格、强气骨、厚气力、宏气度、贯气脉、变气形"来引领我们对写意印之"印从书出"的全面审美与鉴赏。可见，印者的篆刻风格已入亦儒亦道之径，性情与手段并重。

"守雌"印（图 2-31）上下布列、呈长方形。印文结字方正古茂，字体以古隶入印，印线古拙敦厚，趋近铸印线的质感。"守"字略朝上方呈外拓势态，并直接向上顶，冲破印上边框栏。"守"

字呈中心上提、左虚右实之态，左部疏朗空阔、大块留白，右部笔画与右侧印边款粘连形成印的朱色聚焦点，同时又特意留有几个具有方向指向的小红点来"完形"印上部边框栏的存在。印下部的"雌"字则中心偏左下角，在势态上与上头的"守"字遥相呼应，上下两字之间以一根断断续续的横线相关联又相隔离，左侧印边框中央留白中的一大一小两个红点、以及右侧印边框中央朝向左侧的三角形，这两个细节造型对整体印形式的基筑稳定至关重要。"雌"字反之，呈右实左虚之态，左部笔画几根竖线密集粘连，又以短粗的左下角印边线充填印的左下部空间，而右部笔画基本是几根横线疏阔布置，支离布局构建印的右下部空间。整方印的朱色块牢牢占据印的右上角、左下角的对角位置，印中间则留白贯通，使得整方印虚实、开合、聚离对比变化有致，印的意态生动鲜活、天真烂漫。此印笔调收放自如，重音中包含着细腻精巧的点，朴拙大气中饱含着精微的细节变化，合乎马士达先生的印艺术理念"自然则古，自由则活"，所谓"自然"，就是偶然中的必然性体现，就是印作整体感的表现与把握，印风浑穆古拙；而所谓"自由"，就是刻印必然中及时把握住可能的偶然性，使得印风保持鲜活的灵动感。追溯到印者创作的源头，再寻求视看的角度，这不失为一种智慧的视角。

再以赏读写意印"印外求印"之庄天明印为例，此处所说的"印外求印"之"印外"并不是单指印章以外的范畴界域，而是指向一种基筑于人生修养而造就的艺术观，是立体且多元的，贯穿学养、品德、立意、造境、韵致、性灵、气度、刀感、笔墨、艺德等综合要素，并力图能调合中西、贯通古今，开创一种深层篆刻观念的演变，这种革新的演变，涉及篆刻创作模式和印章形式的现代性路径的探索实践，为当代篆刻艺术后续进程提供来自观念、手段、形式等诸方面创造所需的营养。

先看"德性心悟"之庄天明"耐"印（图 2-32），圆形白文印，印中独字"耐"颇具魏晋楷书遗风，笔调书法意韵浓郁、用笔含蓄凝厚、气度含忍内敛、印意雍容高贵。左部"而"六笔黏合聚形，仅靠字迹外框线以及中间红色一小竖来塑形，寓意隽永；右部"寸"相对而言比较舒展，笔笔交待得清楚且凝练，"寸"的首笔横画隶书意味浓厚，第二笔竖勾末与白文印圆外框线交搭。白文印圆框依边而刻，并不刻意作完整的正圆形，在顶梢处飘出一缕白文石花，颇具印图像的诙谐之意。印者有"因文构思、据意造型"的艺术意图，故此印在形质上与古砖文印相似，在字法、字体、风格的选择上，紧紧扣住"耐"的精神内涵。其高妙处就在于：笔意、字势、印意、自性的高度统一。要读懂此印的古雅意

图 2-32　庄天明印"耐"

图 2-33　庄天明印"马图形"

蕴，必须有相关的书法涵养的储备。

再看"意味正深"之庄天明"马图形"印（图 2-33）此图形印马，以四根单线构型，线质纯粹凝练干净，印外框线与印图形马的线质都细劲利落，高度统一。马的形态作昂首伫足、回眸状的定势，与印意高度统一。印外框四角都作圆弧形，与印内圆浑的马形高度统一。立足古典传统印的角度看此印，印风印线可对接汪关、陈巨来、王福庵等细元朱文；而倘若站在西方现代绘画的视角，此印亦可对接马蒂斯、毕加索、克利、米罗等绘画。所以赏读此印，亦要通晓作者"进、出"传统、贯通中西、"亦旧亦新"的意旨。这可以理解是对传统印式、西方艺术的挪用，主要指截取一些共通的线质或是形质要素，进行创造性的转化，使其融合不断完成印化，用于自己的篆刻艺术表达。这时，原本的线质、形质都已经从原来的意义系统中脱离，重新集合成新的图形印式。这是站在艺术的角度看篆刻，印者庄天明先生在其创作手记中明确写道："欲在某一艺术上求真正成就，必于志向理想、文化修养、艺术素质、专业技巧四个方面全面发展。"此观点值得我们深度思考。

第四节　总　　结

综上所述，我们经由"笔、墨、刀、痕"四个部分，选用典型的书法篆刻及相关作品进行书印视觉图像的解析。在此过程中，审美的想象力、

创造力同样彰显出其独特的意义与魅力。

　　书法是有意味的汉字书写艺术,其视觉审美包含着书体、笔法、墨法、章法等诸要素的审美。可以说书法是凝固的音乐,是兼具时间、空间的艺术。本课程有关书印视觉艺术教学,首先立足于引发学生们的审美自发阶段,培育其艺术审美的幼年孩童期,促使个体感性生成阶段,使得天生对事物与天地造化有种亲近感、认同感。尔后,就是延升到视觉审美的自觉阶段,这是视觉审美的青少年、中壮年期,是审美教化生发阶段,是促使个体获得情感的需求走向书印艺术审美的理性自觉。这是本单元目前的审美教化的核心与重心。视觉审美的最高境界就是自然阶段,是需审美感化的阶段,即通过审美在艺术中超越现实的束缚,以达物我两忘的审美愉悦。而中间的自觉阶段审美教化的重心,也就是视觉审美发展的本质,是一种生命价值的提升,具体表现为"感受性"(Sensibility)的发展。包括审美能力(感觉、知觉、记忆、想象、情感),以及审美意识(意蕴、意趣、观念、形式、意图),落实到书、印艺术的审美教化,首先就是审美感觉力:兼具乐音以及形式美的双向感觉,要求对书印形式语言敏感。其次是审美知觉力:客观事物各部分和属性的整体反映,强调观者个体积极参与,克服审美过程中的"盲点",而摆脱"盲点"需要想象力,所以审美想象是主体走向客体的桥梁。而体验要靠"悟性",而所谓"悟",就是主体心理图式与结构图式相一致,必须靠直觉、靠体验。悟性的高低就在于平时视觉审美经验的积累。因此欣赏书印艺术的感悟力:靠长期对书印艺术的品味,从量变到质变,非一日之功。因此我们要随时随地关注日常艺术情境,并促发同学们根据经典书法篆刻作品鉴赏与实践所学到的内容,不断增强审美图库与美的智性,培养良好的书印艺术感悟习惯。

　　总之,书法篆刻欣赏与创作同出一辙,首先是"师造化",要应物象形、情景交融;其次是"师古人",要通晓经典、学习古法传统;再次是"师自心",即由内到外发现真我、认知自己,要有切实的心悟;最后就是"出新象",在体验艺术形式的基础上,表达新境。

　　因此,在书法篆刻的创作与审美中,主要以书印作品为媒介的方式存在,突出人的自身价值。欣赏者必须通过审美体验得到美的过程,同时也都要关注人的存在及个体对生命的体验。亦如苏珊·朗格所说的:"艺术作品就是一个有机的生命形式。"我们要理解这个形式,就得体验这种形式。唯有在书印艺术形式的体验中才能体悟到鲜活的生命意味,是为书法篆刻视觉艺术欣赏的真谛所在。

第三单元　中国传统织绣印染艺术与视觉审美

第一节　概　述

相比起厅堂之中的书画,织绣印染更多地出现在服饰中,与我们的生活息息相关。其纹彩常常折射出时代风尚,潜移默化地影响着人们的视觉感受,是不可回避的审美类型。

织绣印染是对纺织品的制作加工方法,与人们的生活密不可分。织绣,是用丝、棉、毛、麻等纤维进行织造、编结或绣制的工艺;印染,是指用染料将颜色及图案固定在织物上,以达到装饰目的。正因为和人们的关系密切,因此了解中国的传统文化和审美观念时,就不能不谈到织绣印染。

一、织

织绣印染中,"织"最为重要,只有织才能造就面料,织出的面料可以光素无纹,也可自成图案。而绣、印、染则都是要依附于一定的织物面料,主要起到装饰的作用。纺织自古便是国计民生中的重要部分,织机的发明和改进凝聚着古人的智慧、标志着科技的进步。织机的演变非常漫长,从原始时期的腰机,到明代《天工开物》中记录的大花楼织机(图3-1),绵延了数千年。英国伦敦皇家学会会员 Joseph Needham 博士曾说:"中国人赋予织造工具一个极佳的名称:机。从此,'机'成了机智、巧妙、机动敏捷的同义词。"历史上那些花纹瑰丽、设计奇巧的织物,都要仰赖复杂精密的织机才得以完成。

中国传统纺织品均由机织而成,分为丝、棉、毛、麻等质地,其中丝绸最有代表性,品种也最丰富,常见的有缎、纱、绢、绫、锦、缂丝等。古人认为,用彩丝织成图案者曰锦,刺成图案者曰绣,"锦绣"便是对华美织绣品的统称。古人常用华美的织绣来装饰自己的生活,除了制作衣物、衾帐、帷幔、屏风等物件外,还用来装饰宫室、车船和画等。人们常用锦绣来形容美好的事物,如"锦绣河山"、"锦心绣口"、"锦绣文章"等,可见,锦绣中汇聚着华夏民族的审美创造和精神寄托,也代表了东方的审美趣味和艺术理想。

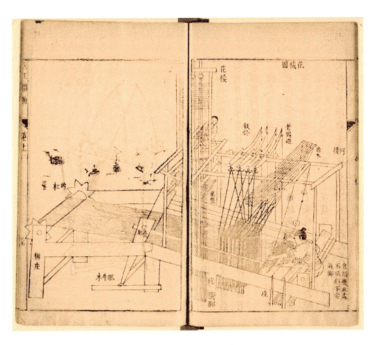

图 3-1　宋应星《天工开物》中的大花楼织机

二、绣

以刺绣装饰丝绸的方法起源很早,《尚书》中已有"衣画而裳绣"之句,《诗经》中又可见"素衣朱绣",因此早期刺绣应是用于装饰衣服的实用绣。随着表现物象的复杂,刺绣技法也在逐渐发展,早期的锁绣不足以刻画细节,更为多样的技法便应运而生。

依据用途,刺绣可分为实用绣和观赏绣。实用绣用来装点衣物帷帐等,观赏绣则专为欣赏而制。我们看到刺绣的时候,更多是会关注它的装饰效果,但最初刺绣也是有着实用功能的。它可以加固、加厚织物,使之耐磨。实用性的刺绣针脚短,劈丝较粗,配色鲜艳,不过分追求写实,更注重装饰感。实用刺绣常分布在衣物边缘,需要灵活设计图案,更多使用适合纹样。刺绣须用染色的桑蚕丝线,一根线可以劈更纤细的丝,劈丝越细,绣制越精细,也就越费时费工。刺绣技法变化多样,有接针、滚针、掺针、戗针、锁绣、钉绣、纳纱绣、打籽绣、盘金绣、锦纹绣,等等。

观赏绣是指专为欣赏而制的刺绣品,亦称"绣画",多以名画为底本,独立成幅,艺术效果接近于工笔绘画。观赏绣的题材、构图、设色等近于书画作品,题材分为法书、释道、花鸟、花卉、翎毛、人物、山水七个类别,自宋代起,这些类别就已经齐备。

三、印

除了织、绣的之外，纺织品还能用印花的方式增加装饰。最简单的印花，是用印花模子蘸取颜料，像盖章一般印在织物上。这种方式适用于局部印花和小规模制作，整匹印花则要用凸版印花的方式来加工。

传统织物印花与凸版印刷和套色版画的原理相同，有几种颜色就要做几块凸版，每块版的凸起部位不同，印制的颜色也不同。但由于布料质地软，容易出现套色错位的现象，现在这种方法已基本被数码印花技术取代。织物印花的成本低，效率高，是当代生活中最主要的纺织品装饰方式。

四、染

织物染色主要有直接浸染和防染两种方法。防染可大致分为绞缬（扎染）、蜡缬（蜡染）、夹缬、灰缬（草木灰染）等。

中国传统织物染色主要使用植物性染料，常用的有靛青、红花、苏木、乌梅、槐花、栀子、五倍子等。植物性染料的优点是原料可再生，成本低，加工较简单，缺点是色彩覆盖力差，着色不牢固。为了防止褪色，一般会加入媒染剂，使染料中的色素形成沉淀，固结于织物纤维之中，实现水浸日晒也不易褪色的效果。明矾、绿矾、皂矾、碱剂都是常用的媒染剂。

五、织绣印染的发展历史

早在新石器时代，我国先民就已掌握简单的纺织技能，利用丝、葛、麻等原料织造。从商周时期出土物上的印痕上，能看到轻薄的纱罗、彩色的织锦，还有刺绣和印染织物。

春秋战国时期，桑麻种植已较为普遍，染织工艺也迅速发展，齐鲁地区最为发达。湖北江陵出土了战国的各类丝织物，纹样以几何纹为主，中间穿插动物纹。其中有一件三色锦，织有龙凤、麒麟和舞蹈人物，是当时流行的图案。战国刺绣也日趋精美，衣衫衾褥皆可以绣装饰，针法以锁绣为主，兼用平绣，图案线条流畅，装饰性强。

汉代纺织业的重心在黄河中下游地区，丝绸品种丰富，织造精良，装饰丰富，而麻葛棉织物通常不加装饰。长沙马王堆出土的西汉素纱襌衣，薄如蝉翼，即便今日也很难复制，体现了汉代丝织技术的先进水平。汉代织锦以经线起花，图案呈直线排列，还出现了

花纹有立体感的绒圈锦。汉代织绣图案有云气纹、动物纹、花卉纹、几何纹,马王堆出土的"信期绣"、"乘云绣"、"长寿绣"皆曲线优美,富于装饰感。汉锦也常以"延年益寿"、"长乐明光"等吉祥文字装饰衣物,表达美好意愿。马王堆汉墓中出土的印花纱,有套版印花和彩绘装饰,纹样雅致秀丽,代表了古代印染工艺的杰出成就。

魏晋南北朝时期,织锦工艺得到极大发展,蜀锦名扬天下,北方和江南的织造业规模也在扩大。这一时期还出现了著名的染织工艺家,三国时的马钧善织仿如阴阳变幻的天然花纹;苏蕙能将八百四十字织成一段回文锦,唯有其夫能宛转循环而读,得其相思之意。这些作品今虽不存,但从文献记录可以确定,魏晋南北朝的织造工艺已向精细化发展。此时期的刺绣也有较大进步,敦煌莫高窟中发现了一件供佛的绣品残片(图3-2),以锁绣针法,用丰富的色彩绣出佛像和男女供养人,人物造型生动,衣服上的忍冬纹清晰可辨,其表现手法正在向写实迈进。

隋唐五代之时,织绣印染获得前所未有的发展,纬线起花的织锦,有联珠、晕繝、花鸟、八答晕等诸多图案,缤纷明艳,是唐人喜好华彩的反映。唐代著名的地方性织物有浙江的缭绫、岭南的白叠布、淮南的纻布、宣州红丝毯等,宫廷作坊还能以百鸟羽毛织成毛裙,具有闪色效果,正、侧、昼、夜观看,色彩皆不同。织物印染技术在唐代已经相当成熟,蜡缬、绞缬、夹缬、灰缬、拓印等技术应用广泛,尤其是五彩夹缬,图案均衡对称,色彩明丽,一

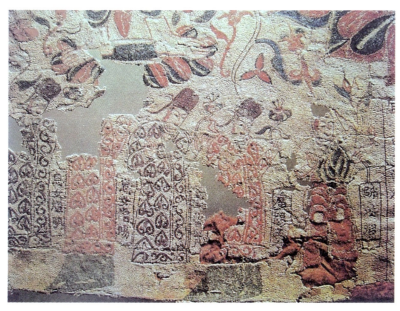

图 3-2 北魏彩绣供养人像

度极为风靡。唐代流行绣佛像，为求情态逼真，大量使用平绣，促进了写实性刺绣的进步。

两宋时期社会文化素养较高，工艺美术格调高雅，以素淡简净为美，绘画性装饰和仿古造作流行。宋代织物中，享誉最高的是欣赏性缂丝。缂丝以"通经回纬"的方式织成，因用小梭挖花，图案可精细如画，故而也成为一种艺术创作的手段。丝绸图案中，花卉纹样是主流，形象清新柔婉；几何纹样也很丰富，是宋锦的主要装饰纹样；吉祥纹样有新的发展，如"天下乐"、"一年景"等，将不同物象组成吉祥含义。欣赏性刺绣极尽精巧，风格与缂丝相似，成为画绣典范，颇得后世赞誉，从明清之时直至今日仍被摹仿。

元代是多民族文化交汇融合的时期，丝、棉、毛织业都有较大发展。由于贵族阶层的喜爱，色彩华美、带有异域风格的织金锦风靡天下。民间丝织物以缎类为主，暗花面料最为流行。元代观赏性缂丝仍沿袭宋人传统，官府作坊用彩色丝线缂织帝后肖像，还能织尺幅阔大的佛像，将缂丝的写实性大大推进。实用性刺绣在元代极为兴盛，宫廷处处皆用绣品装饰，还绣制经文和诏书。

明代丝绸种类齐备，织造数量巨大，高档丝绸多用织金配合妆花工艺织造，金彩交织，华丽异常。松江棉布是民间著名产品，花色清新，行销各地。明代织物染色较之从前有了很大变化，淡雅柔和的色彩很受欢迎。织绣图案中花卉所占比例最大，是织物装饰的主要题材。官服补子上的动物纹样具有鲜明的等级意义，引发民间织绣对动物纹样的喜爱。欣赏性的缂丝和刺绣都追慕宋风，有仿古的趋势。顾绣是明代民间高档刺绣的代表，出自闺阁之手，多以名画为底本，追求文人意趣。江浙民间的蓝印花布和蓝夹缬蓬勃发展，不少图案至今仍在沿用。

清代是我国历史上最后一个封建王朝，它集传统手工艺之大成，织绣印染亦不例外。丝、棉、毛、麻等织物分类细致，用途广泛，制作工艺日臻完善。高档丝绸主要产自苏、杭、南京三地，其中南京织造的妆花织物最为著名，有"芙蓉妆"、"金宝地"等品种，装饰风格繁缛富丽，反映了宫廷审美趣味。清代缂丝传世作品不少，乾隆时期最为丰富，大件作品流行，多以书画为底本。清代缂丝为追求精致华丽，常用缂金、补绘、加绣等方法装饰，提升了技巧，却降低了艺术性。清代刺绣在各地都有较大发展，形成不同的地方特色，其中著名的有苏绣、蜀绣、湘绣、粤绣等。各地优秀绣匠辈出，刺绣技法得到极大发展，在传统观赏绣之外又发展出能够表现光影效果的仿真绣。蓝印花布的制作遍及南北，深入民间，成为生活中处处可见的实用面料。

织绣印染的发展历史不仅是中华文明的重要部分，也是中西方文化交流的见证。丝绸通过陆上与海上丝绸之路，将华夏审美趣味传播开来，对世界产生了深远影响。

第二节　中国传统织绣印染艺术欣赏方法与步骤

一、实用性织绣的艺术特点

织绣印染品绝大多数都有色彩和图案装饰，这些纹彩或轻柔，或明快，或庄重，或热烈，能够带给人各种不同的视觉体验。面料制成衣服，织绣纹彩的展示效果就得以实现，并随着人的活动，将带有时尚气息的色彩和图案四处传播开来。

纺织品是平面设计而立体使用的，和二维视觉艺术有很大区别。有些人会希望把优美的绘画作品穿在身上，但制衣中的裁剪、拼缝、褶皱、叠压，会导致图案不能充分显现，反而破坏了美感。但四方连续纹样的重复性可以避免图案支离破碎，方便剪裁，加上设计和织造难度低，因此大部分纺织品都以四方连续纹样装饰。

在古代，纺织品装饰的题材主要是花卉，其次是几何图形。而今天，最常见的装饰是文字，其次才是植物纹样、几何纹样等。在古代，衣服的色彩代表着身份和等级，而今，衣服的色彩主要与场合、季节、个人喜好等相关。但不论古今，织绣纹彩都有着悦目、传情的功能，传达着形式美感和文化内涵。

然而每个时代的审美趣味都不相同，唐代女子的衣服轻薄宽松，不惧袒露；而清代女子的衣裙包裹严密，样式紧窄。从织绣中折射出的时代风尚变迁，可谓是千变万化。织绣是一种深入生活的、无法回避的审美对象，会润物无声地影响人们的意识和观念，因此值得重视。

面料颜色、图案的选择，也能反映出人的身份、喜好和性格。每个人有自己喜欢的衣着搭配风格，明星们也不例外。好莱坞明星格温妮斯·帕特洛着装风格一向偏于极简、知性，礼服多为简洁无花纹的浅色调；日本艺术家草间弥生则常穿着和她作品一致的、颜色鲜明的波点纹衣服。

二、观赏性织绣的艺术特点

观赏性织绣是指专供欣赏而制作的一类织绣品，手法主要是缂丝与刺绣，与注重装饰

功能的实用性织绣风格迥然不同，属于特种工艺美术品。既是用于观赏，审美趣味便接近于绘画。历代观赏性缂丝和刺绣大多以名画为底本，在摹仿原作的基础上，利用蚕丝光泽和工艺特点，突出织绣韵味。

观赏性缂丝由彩色蚕丝织成，正反两面图案完全一致，尤其适合制作纨扇面、插屏或屏风。缂丝的挖梭工艺只能以手工方式完成，极费工力，但织造图案、变换色彩自由灵活，能够最大限度地摹仿绘画原作，尤其是对工笔设色绘画的表现，最为逼肖。由于通经回纬的织造方式会在换线的边界产生断痕，因此缂丝作品迎光看去，图案上会呈现宛如雕镂的缝隙，别有意趣（图3-3）。

与缂丝相比，观赏绣不依赖织机，运针较之挖梭更为灵活，技法更加多样，不但可以自由调整针脚长短与方向，还能够任意叠压、盘结、穿缀等，视觉效果极其丰富，制作规模远远大于缂丝。观赏绣可摹仿工笔、写意绘画，题材以花鸟为主，也有山水、人物、佛经等。渐次变换绣线色彩，可形成深浅浓淡的"退晕"效果。成排换色的戗针，退晕效果整齐，富有装饰感，交错换色的掺针，更利于写实造型。刺绣有两个特点：一是利用蚕丝纤维的光泽来表现的质感，尤其适合于花卉和禽鸟；二是针法极为多样，针脚可长可短，或相接成线，或并列成面，或挽系成结，能够形成多样的肌理效果，在营造质感上更有优势。平绣的针迹排布细密平整，最能体现出蚕丝的晶莹光泽，尤其适合表现禽鸟羽毛和柔润花瓣；

图3-3　缂丝上的"雕镂之痕"

打籽绣将丝线挽结成小粒，常用来摹仿花蕊；施毛针如松针般散开，最适合表现蓬松的动物皮毛，为平面造型增添几分可供琢磨和赏玩的乐趣。刺绣的技法特点决定了它更适合近观品赏，细细玩味。

仿真绣是观赏绣中的一类，常以油画、水彩画或摄影作品为底本，用平绣、乱针绣等技法，擅长表现细腻微妙与色调变化，塑造光影效果和立体感。仿真绣的风格多样，运针具有创新性，常铺满绣地，形成多彩而华丽的效果。

当代的观赏性织绣艺术创作已经突破了传统的缂丝和刺绣两种手法，运用妆花、蜡染、扎染、绗缝、拼布等诸多手段，打破了平面的形式，营造出变化万千的视觉效果，与当代艺术创作的潮流融为一体。

三、欣赏织绣的方法

欣赏织绣印染品可以依照视觉观察的自然顺序，从色彩、图案、细节三个层次入手。

首先，看色彩与搭配。织绣品的视觉效果总遵循着一个原则——"远看颜色近看花"，色彩与图案都是织绣的重要装饰，只是在给人的视觉刺激的先后次序不同，远观时色彩起主导作用，近看时装饰图案又成了视觉焦点。人的视觉天然地容易被鲜艳明快的色彩刺激，产生悦目感，然而饱和度过高、对比特别强烈的色彩搭配看久了也会引起眼睛的不适。因此，活泼跳跃的颜色可以作为和谐搭配中的点缀，达到最理想的视觉效果。

不同的场合下，对织绣色彩搭配的要求也不相同。日常生活中的服饰、窗帘、床品等，色彩搭配以和谐为主，对比度与饱和度较低；舞台上的表演服装、中式婚礼中的新人礼服等，则追求明艳靓丽，对比度与饱和度较高。

其次，看装饰图案。从视觉效果来说，硕大的图案强烈而夸张，细碎的图案柔和而内敛；整齐的图案干净而有秩序感，但难免拘谨乏味，多变的图案活泼而富有生机，但可能显得杂乱；传统图案讲究寓意吉祥、形态优美，现代图案追求个性突出、新颖别致。

织绣装饰图案按照装饰的方式可以分为主纹、辅纹、边纹、地纹等。主纹是一件织绣中面积最大、最为醒目的图案，如明清官服上的补子、织物或绣品中央的大团窠等，是装饰的主题，多用动植物纹样。辅纹是配合主纹而使用的，与主纹有涵义上的关联，如袍服下摆的"江崖海水"、"五福捧寿"中的蝙蝠等。边纹是二方连续图案构成的花边，用来装饰织绣品的边缘。地纹则铺陈满地，多为四方连续图案，作为织绣装饰的"背景"。

织绣装饰的题材有植物、动物、几何、自然肌理、文字等几类，传统纹样大部分是植物纹样，其中花卉造型优美多姿，最受人们喜爱，因而占据主流地位。花卉的纹样变化十分丰富，可写实，可变形，可与其他图案任意组合，设计最为自由。动物纹虽造型美感和装饰功能不及花卉，但因在古代具有等级意义，仍备受重视，且常作为主纹使用，占据醒目位置。几何纹样用途广泛，可做边纹、地纹，也可独立使用，给人规整秩序之感。在织物印染中，经常会形成不规则的抽象图案，或如水波，或似棉絮，这类图案都可归为自然肌理纹样。文字是一种特殊的装饰题材，它并不通过图案来含蓄地表达内涵，而是以直白的方式传情达意，因此文字装饰并不刻意追求形态优美。随着现代纺织染整技术的发展，电脑刺绣和织物印花取代了绝大部分的手工织绣，复杂的图案不再成为技术难题，当代的织绣图案可谓空前丰富。

最后，近看细节。织绣中的图案均由细线构成，远看仅得其概貌，必须近距离观察，才能体会其中的丝绣韵味。纺织品有的光素无纹，通体一色，即素面织物；有的用单色纬线提花，花纹若隐若现，即暗花织物；也有的用不同色彩的纬线提花，花纹鲜明醒目，即明花织物。素面清隽简约，暗花雅致内敛，明花则明朗爽快，效果各不相同。织出的花纹与绘制的不同，经纬线的穿插叠压会造成一定的肌理效果，使提花图案如同彩丝镶嵌一般，精致而悦目（图 3-4）。高档丝绸往往会织入金银线，织成的图案金彩交错，璀璨

图 3-4　提花丝织物

华丽。明清时期帝王的龙袍还会用孔雀羽线织花，乍看图案为深绿色，细细观之，孔雀羽丝缠成的线具有起绒质感，华彩闪烁，瑰丽异常。

刺绣的针法丰富，细节也最耐品味。蚕丝的晶莹柔滑，掺针的色彩渐变，蹙金绣的华美流转，乱针绣的交错驳杂，各有其妙。尤其在花鸟题材中，以平绣和施毛针表现禽鸟，丝线富有光泽，摹仿禽羽可谓十分得宜，更胜绘画一筹。为了追求质感逼真，观赏绣从最初的锁绣和平绣衍生出变化多样的针法，摹仿花蕊的打籽绣、摹仿鱼鳞的刻鳞绣、摹仿编织纹样的席纹绣、摹仿织锦的锦纹绣……一幅技法丰富的观赏绣，可令人不厌其烦地品赏玩味，连董其昌也曾对精妙绣作发出"十指春风，盖至此乎"的感叹。

然而刺绣的意义并不仅仅在于仿真，还要尽可能充分地表现出丝绣语言的魅力。观赏绣因蚕丝的细腻质地和反光效果，色彩尤为亮泽鲜润，用丝线质感和针法变化达到无可取代的装饰效果。当代刺绣艺术家在针法变化和材料使用中不断探索，创造出双面三异绣（图3-5）、立体绣等新品种，不少文创产品和工业设计中也使用了刺绣，大大拓展了刺绣的表现空间。

图 3-5　王祖识双面三异绣《鹦鹉》

四、怎样评价观赏性织绣

判断一件观赏性织绣的优劣，主要从技术性和艺术性两个方面入手。娴熟严谨的技术是工艺精良的保证，能够使作品大局完整，细节完美。而艺术性就是更高的要求，对制作者的审美修养、感知与理解能力、造型能力等都是严格的考验。

首先说技术性。观赏性织绣对技术的要求很高,因为造型和色彩的呈现都与工艺密切相关。观赏性缂丝由小梭挖织而成,纬线换色极其频繁,因此图案细节越多、色彩越丰富,织造难度就越大。缂丝打线的松紧关乎着色彩的浓度,若纬线疏密不一,就会出现深浅不同的条纹,影响视觉效果。缂丝图案中的色彩渐变要靠换纬线来实现,过渡层次越丰富,渐变就越柔和,写实效果也就越好。

观赏绣对细节的要求尤其高,劈丝越细画面越平整,配色越丰富协调则越宜塑造质感。好的绣者能将针眼隐藏不露,使图案光滑细腻,也能准确而灵活地配色,将丝绣的艺术魅力表达充分。低水平的观赏绣,劈丝粗,针眼多,针脚间缝隙大,配色简单导致色彩过渡生硬,有的用大量补绘来替代,这就失去了丝绣语言的意义。

再说艺术性。艺术性建立在技术性保证之上,对作者的多方面素质都提出了更高的要求。一些刺绣行业的从业者,工作数十年,技术已经磨练得非常纯熟,但作品一直停留在"形似"的阶段,做不到"传神"。究其原因,是制作者美术基本功和创新能力的欠缺。观赏绣不仅要运针精巧,而且要懂得中西画理,了解对象的结构,才能更好地呈现体积感和质感。比如,猫的眼睛并非平面,所以绣制时要以高光和反光来凸显瞳孔的弧面和玻璃质感,才能使猫的眼睛不死板,显得神态逼真。

观赏性织绣与绘画的形式相近,因此在艺术性上的追求也基本一致,对气韵和意境的要求很高。随着我国对工艺美术领域重视和投入的力度加大,越来越多的"非遗"传承人受到系统美术训练,原创能力大大提升,许多绣者摆脱了绘画底本的限制,根据丝绣语言的特点自创绣稿,使刺绣成为艺术创作中新的独立手段。

第三节　中国传统织绣印染经典作品视觉与人文释读

一、西汉绢地长寿绣

西汉绢地长寿绣(图3-6)纵54厘米、横41厘米,出土于湖南长沙马王堆1号西汉墓,为墓主人"辛追"生前所拥有,现藏于湖南省博物馆。此作在黄褐色绢地上,用浅棕红、深绿、橄榄绿、紫灰等色的丝线,以满密的构图绣出穗状的变体云气纹,据墓中罗列随葬品的

"遣策"记录,这类图案在汉代被称为"长寿绣"。

这大约是中国古代织绣中最为灵动流转的云气纹,云头形态如同一柄如意,云尾又似飘动的流苏。然而细看之下,还有茱萸和凤鸟隐现其中,仿佛随着漫天云气回旋飞舞,给人以飘逸神奇之感。茱萸和凤鸟的形态并不相近,但不知名的作者却可以将二者都幻化为流云,俯仰交错,融汇成统一而整体的纹样。这种意态化的造型方式和楚文化的浪漫特质有密切关联,充满了自由的想象和夸张的表现。

佩茱萸是中国旧时风俗之一,民间流传九月九日重阳登高之时,簪插茱萸或佩戴茱萸香囊可以驱邪消灾,茱萸的果实还可入药。凤鸟,即凤凰,是古代传说中的祥禽瑞兽之一。茱萸和凤鸟皆为祥瑞之物,长寿绣中将二者并用,有趋吉避凶、祝愿平安之意,"长寿"之名,亦由此而来。

二、唐代织锦宝相花纹琵琶套

锦是由多色彩丝织成的华美丝绸,自古以来就备受帝王亲贵的珍视。唐代织锦大多以纬线起花,色彩绚烂,图案繁丽,主要用于装饰衣物、车舆和居室,可制为锦鞋、锦囊、锦帐等。宝相花以某种花卉为主体,花头呈正面辐射状的团窠形,是一种经过艺术处理的纹样。其美妙之处在于,似乎所有细节都似曾相识,却无法辨明是哪种花卉,组合在一起又绝不生硬。

唐代织锦宝相花纹琵琶套上宝相花尤为绚丽(图3-7),现藏于日本奈良正仓院,图案分为四

图3-6 西汉绢地长寿绣及局部

图3-7 唐代织锦宝相花纹琵琶套

个层次。内层的花头呈正面叠层八瓣，花心有双联珠纹装饰，花蕊细密，呈辐射状，中心的雄蕊分为四瓣，端庄规整。第二层的八瓣花各由一朵侧面花辅以花叶构成，由卷蔓和联珠串连，内层的花头此时又成了花心。第三层是八朵饱满圆润、含苞欲放的重瓣莲花，花瓣上有三片叶子做装饰。被层层花瓣包裹的莲蓬中心，又出现了花朵状的花蕊。八朵花之间，以半侧面的梭形叶子串连。最外层是地纹，以对称的折枝牡丹组成花环，围绕宝相花。这幅织锦可谓花外是花，花内亦是花，层层铺陈，设计构思精妙，色彩以红、石青、黄、深褐、绿为主，颇有装饰趣味，给人富丽堂皇之感。

从意涵来看，"宝相"原指佛的庄严之相，宝相花图案与佛教应有深刻渊源。在宝相花的众多样式里，与莲花和牡丹的关联最多，佛座常为仰覆莲，牡丹则为佛国中的花。从形态来看，莲花和牡丹花朵皆饱满硕大，气度雍容，符合多数宝相花的基本形态。

宝相花图案饱含着唐人对花卉的钟爱，然而为什么要经此复杂的艺术化处理呢？这或许与唐代风尚有关。唐人迷恋华彩，织锦对色彩的呈现最为丰富，然而无论是莲花、牡丹，或是其他花卉，都难以一花而举五色，造型的单纯也不利于多彩的呈现。因此宝相花的形象以一种花卉为基调，融合多种花叶，丰富了造型，便也可植入绚烂的色彩。

三、宋代刺绣《梅竹鹦鹉图》

宋代刺绣《梅竹鹦鹉图》（图 3-8）作为宋代观赏绣，纵 27.2 厘米，横 27.7 厘米，现藏于辽宁省博物馆，以工笔花鸟画为稿本，在绢地上刺绣一梅枝横逸，旁有竹叶掩映，一只鹦鹉伫立于枝头，转首下窥。鹦鹉一身翠碧羽毛，是用劈丝细线以长短针和套针，依照鸟羽生长方向退晕刺绣，末端以黄色丝线加施毛针表现蓬松质感。翅膀和尾羽用深浅不同的蓝、绿色线，层层绣出充盈丰厚的逼真效果。梅花为折枝形态，枝干虬曲，花朵简约，花苞玲珑，用单色或两色线套针绣，花蕊用打籽绣法，塑造颗粒状的质感。竹叶用三色丝线，从叶柄至叶梢，次第由深到浅，叶梢转为黄色，符合竹叶的生长特点。这幅绣作配色素雅明快，蓝绿色与黄色搭配，富有韵律感，宛如一幅院体花鸟小品，细看又极具丝绣质感，是深刻领会原作神韵、熟练掌握表现技巧的刺绣艺人倾注心力完成的作品。

工笔画中，羽丝虽可用细线勾勒，但难以呈现光泽质感，深浅交错的绒毛更不易表现。相比之下，刺绣在摹仿鸟羽、兽毛的质感上更有优势，丝线本身的光泽与毛羽相似，

图 3-8 宋代刺绣《梅竹鹦鹉图》及局部

且深浅颜色相互穿插映衬,繁而不乱,能够很好地体现出羽毛丰盈柔软的质感。

宋绣细腻如画,屡为后世赞誉。明代张应文在《清秘藏》中记载:"宋人之绣,针线细密,用绒止一二丝,用针如发细者为之。设色精妙,光彩射目。山水分远近之趣,楼阁得深邃之体,人物具瞻眺生动之情,花鸟极绰约馋唼之态。佳者较画更胜,望之生趣悉备。十指春风,盖至此乎?"宋代观赏绣风格为明清承袭,技法又有丰富,影响至今。

四、南宋朱刚款缂丝《莲塘乳鸭图》

《莲塘乳鸭图》(图 3-9)是一件大幅观赏性缂丝,纵 107.5 厘米,横 108.8 厘米,现藏于上海博物馆。缂丝以通经断纬之法,用小锁挖花,换色自由灵活,织物的正反图案相同,尤宜制作观赏性作品。古代织绣罕有作者留名者,此幅上却织有作者姓名与作品名称,极为难得。作者朱刚,字克柔,生于华亭县(今上海松江),是南宋著名的女艺术家。她通晓画理,擅长花鸟题材,布局配色颇具文人意趣。此图长宽都超过一米,尺幅可谓阔大,图中禽鸟灵动,花草丰茂,一片生机。图中太湖石上缂织有隶书款识"江东朱刚制莲塘乳鸭图",下方织"克柔"朱印,右下角还钤有"虚斋秘玩"收藏朱印一方。此件缂丝经纬线致密,配色轻柔而变化微妙,物象造型写实,图像层次分明,是现存宋代观赏性缂丝中的佳作。

这件缂丝表现了一幅夏季庭院的荷塘一角景致,塘中岸边花草繁盛,有荷花、睡莲、萱草、百合、玉簪、慈菇、芦苇、浮萍等,形象严谨写实,与季节时景对应,又多属池

图 3-9　南宋朱刚款缂丝《莲塘乳鸭图》及局部

沼植物，可见朱克柔善于观察摹写，造型能力过人。池塘"一角"之景，与南宋院体山水画的构图有诸多相似之处，是作者绘画功底的体现。图中花草之间自由栖息着白鹭、水鸭、翠鸟、蜻蜓，空中飞来燕子，水面伏着水龟，一片生机盎然。尤其是游在双鸭身侧的一对乳鸭，正一前一后地追逐嬉闹，顽皮可爱，引来岸边两只白鹭的注视，为画面增添了天真之趣。

图中太湖石使用蓝白相间的花线摹仿石质凹凸不平的质感，以"长短戗缂"的手法流畅地过渡色彩，表现湖石的阴阳向背。朱克柔将自己的名字织在湖石中，并加织方印，完全遵从了书画创作的程式，表达了对自己艺术家身份的认同与自信，对观赏性缂丝的发展可谓意义重大。

观赏性缂丝生发自绘画，因受到技法的限制，多选取工笔画为底本，注重以线造型，轮廓清晰，图案装饰感强。一般来说，上乘的缂丝讲究经纬线致密而均匀，以保证织物平整、色彩稳定。但朱克柔却并不强调物象的轮廓线，尤其在白鹭、鸭腹等色浅之处，轮廓线甚至不易察觉，其艺术效果更近于没骨画法。水鸭片片背羽的晕淡效果柔和而自然，是对象的真实写照，并不流于程式化，从中可看出朱克柔对写实造型的坚守。在织造湖石时，使用两股合捻的花线，表现石面的粗砺质地，大量使用退晕渐变来实现色彩深浅变化，塑造转折面与体积感，这些都说明朱克柔对待缂丝所持的是追求尽善尽美的艺术创作态度。

清末民初之时，朱启钤便曾摘录过这件缂丝佳作："庞元济《虚斋名画录》卷七著录，刻丝本五彩。红蕖、白鹭、绿萍、翠鸟、子母鸭各二，游泳水中，间以蜻蜓草虫等类。高三尺三寸五分，阔三尺四寸。小款两行刻于青石上：'江东朱刚制莲塘乳鸭图'，隶书。'克柔'，朱文。"从对画面的描述来看，正是这幅《莲塘乳鸭图》，但如今图中仅有翠鸟一只，且头部被裁掉一点，或许是流传收藏过程中受损，被裁去上边的一部分，也有可能是庞元济将飞翔的燕子误认为翠鸟。这件缂丝能流传千年，得到历代收藏者的珍视，正是因为其中凝聚着严谨客观的写实精神、变化自如的缂丝技巧、臻于完美的艺术表现。朱克柔也正是凭借这样的作品，走出了工匠追逐奇技淫巧的窠臼，成为史上为数不多的古代工艺美术家。

五、元代刺绣花鸟罗夹衫

古代实用绣中有不少佳作，元代刺绣花鸟罗夹衫（图 3-10）便是目前所知元代刺绣服饰中最为精彩者，现藏于内蒙古博物馆。绣衫以棕褐色素罗制成，前后襟、两肩、双袖有规律地分布着 99 组刺绣，在整齐统一的布局中含有丰富的变化，既有很强的装饰感，又不流于粗简，构思十分缜密。这 99 组图案按照夹衫的尺寸专门设计，两肩的刺绣面积较大，呈梯形左右对称，其余皆为略呈水滴形的小团窠，均匀排布在整件夹衫。粗看上去，花纹规整有序，细看之下每一组刺绣都不相同，显示出高超的设计和造型能力。

肩部的两片刺绣面积最大，是一幅绘画式构图的"荷塘小景"，绣有鹭鸶一静一动，两两相望，辅以荷花、荷叶、湖石、灵芝、野菊、芦苇、菖蒲、水波、云纹等，构图充

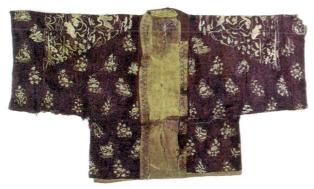
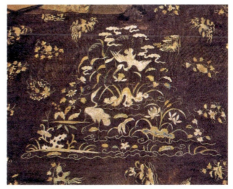

图 3-10　元代刺绣花鸟罗夹衫及局部

实，丰富的物象被水波、云纹、芦苇枝勾连起来，繁而不乱。此类装饰题材在元代十分流行，被时人称为"满池娇"。柯九思在《宫词》中曾写道："观莲太液泛兰桡，翡翠鸳鸯戏碧苔。说与小娃牢记取，御衫绣作满池娇。"又加注云："天历间御衣多为池塘小景，名曰满池娇。"满池娇图案为宫廷所用，因其清新活泼又变化丰富，遂广行天下，在彩绘瓷、织绣、玉器、竹木雕刻等造作中都可见到。

夹衫上的小团窠图案题材异常丰富，动物形象有凤凰、鹭鸶、野兔、双鱼、飞雁、蝴蝶等，植物形象有牡丹、菊花、荷花、萱草、百合、葡萄等，其中牡丹的造型变化最多，形态也最生动。最有趣的是，除了动植物之外，还出现了逸趣横生的人物场景，尤为引人注目。衣服上还有逸趣横生的人物场景，如：一女子坐在池旁树下，凝视水中鸳鸯；一女子扬鞭骑驴，在山间树林中行走；一戴幞头的文士坐在树下，怡然自得；一公子戴帽撑伞，荡舟于湖上，等等。这些题材反映了时人的生活，但又与自然景物息息相关，虽使用于北方，却处处表现了清新柔美的江南情致。

这件夹衫的绣法以平绣为主，结合戗针、锁绣、打籽绣、鱼鳞绣等多种技法，既注重装饰效果，也体现出作者打破单一平均、力求灵活多变的审美态度；虽附于实用物，却能在方寸间营造画意，显然受到观赏绣的深刻影响，是实用绣中的上乘之作。

六、明代缂丝《浑仪博古图》

《浑仪博古图》（图 3-11）是一件明代缂丝残片，纵 138 厘米，横 45 厘米，现藏于辽宁省博物馆。在明黄色地上，用金线和彩丝缂织浑天仪、鼎、彝、钟、鼓、金瓯、玉斝、狮纽、方印等 33 件古器，每件由一只或数只蝙蝠恭捧，周围有祥云缭绕，宛若仙境。下部织大红色横栏，上有凤穿牡丹图案。此作右上方又一残破之处，缺损部分的空白处印有朱文"存素堂"和白文"朱启钤印"各一方，为收藏印。

从色彩来看，明黄色为帝王专用颜色，大红色在明代亦属高贵之色，结合凤凰形象，基本可以判定这件缂丝出自宫廷。整幅织物用金线勾缂轮廓，彩丝织造物象，金彩交错，华丽异常，加上完全平面化的布局，可以推测其用途为宫苑中裱褙屏风或墙壁的装饰物。

从图案来看，通篇珍奇器物铺陈其上，空隙处穿插祥云和蝙蝠，构图满密，几不见地。收藏者朱启钤曾颇费笔墨，在《存素堂丝绣录》中详细记载这件缂丝，称其图案"以

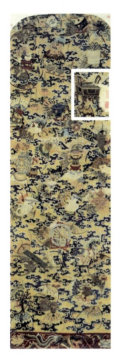

图 3-11　明代缂丝《浑仪博古图》及局部

五色流云为经,万蝠朝天为纬,蝠之形状不一,翼翼齐飞,各执一物为寿"。并感叹道:"仅此残片段名物可得纪者凡三十有三,若使匹锦犹完,得窥全豹,恐将一部《宣和博古图》尽入个中矣!"如此繁琐的图案,与文人的素雅趣味相去甚远,而与宫廷实用绣的富丽面貌相近。

从题材来看,明清时期,织绣表现的对象逐渐扩大,在常见的花鸟、山水、人物之外,出现了博古图、岁朝图等内容。这类织绣的题材来源于绘画,以器物为表现的主体,搭配以花卉、杂宝、文房用具等,成为一种中式的"静物"画。此幅缂丝中出现的浑天仪、钟鼎、金瓯、玉罂之类,都是皇室的收藏,民间工匠绝无机会得见,必属宫廷造作。

从意涵来看,"博古"意味着帝王富有天下,博古知今,图中的古代礼器寓意江山稳固,盛世太平。明清崇古之风盛行,上至帝王,下至文人,皆以收藏古器物为雅事。董其昌《骨董十三说》曾记:"先王之盛德在于礼乐,文士之精神存于翰墨。玩礼乐之器可以进德,玩墨迹旧刻可以精艺。居今之世,可与古人相见,在此也。"崇古心态致使明清织绣装饰也有仿古倾向,汉代原本就有"兼列众器,以成文章"的丝绸纹样,因此宫廷中使用博古图来装饰空间,实属合情合理。

七、明代韩希孟绣《洗马》

明末上海的顾名世家族颇多女眷擅绣,被世人称为"顾绣",其中顾名世的孙媳韩希孟绣艺超群,声名最著。韩希孟擅长摹绣名家画迹,于崇祯七年(1634)搜寻名家真迹,摹绣八幅,汇成《宋元名迹册》,是其刺绣艺术的巨大转变,朱绣名款也自此而始,作品被誉为"韩媛绣"。册页包括"洗马、瑞鹿、补衮、鹡鸟、米画山水、葡萄松鼠、扁豆蜻蜓、花溪渔隐"八开,最受称道者当属《洗马》(图3-12),现藏于故宫博物院,每被誉为颇具赵孟𫖯风格。

《洗马》是在米色绫地上绣成,纵33.4厘米,横24.5厘米。图中绣出近岸的河水中,一马夫手持棕刷,在洗刷一匹骠悍矫健的花白马,构图疏朗开阔。马驯顺立于水中,马首高昂,瞪眼嘶鸣,前蹄举起,似在享受水浴之乐。岸边杨柳轻拂,与水面碧波清浅、马尾飘动正相呼应,赋予画面轻松的动感。韩希孟以套针绣出人物衣纹、棕刷,以齐针绣出树枝、柳叶,以接针绣出水波纹,以长短参差排列的掺针绣出马的鬃毛和马头绒球,不断变换针法,尽力摹仿物象的质感。绣线配色柔和雅致,并在柳荫、坡岸、马尾等多处用淡彩略施晕染。顾氏女眷生活在文化气息浓郁的环境之中,她们多通文墨,有机会见识名家书画,刺绣配色也类于绘画。针线未尽之处,则以点染的方式补足,补笔之色,皆浅淡雅致,似有若无,仅以增添画意,并不为省时惜力。

图3-12 明代韩希孟绣《洗马》

古代观赏绣中，道释题材往往占据最重的分量，自韩希孟始，花卉草虫、鞍马翎毛等题材大大增加，这是一种自觉的选择，筛选出更适合刺绣表现的对象。顾绣的写实程度提高，尤其重视对质地的摹仿，形成了独特的丝绣语言，创造了其他艺术形式无法替代的效果，大大提高了刺绣的表现力。

韩希孟的作品与普通女红的区别，主要体现在积累和创作的过程。她"穷数年之心力"揣摩和研习绣艺，对创作时机也有苛刻的要求，"寒铦暑溽，风冥雨晦，弗敢从事。往往天晴日霁，鸟悦花芬，摄取眼前灵活之气，刺入吴绫"。寒暑风雨表面上看来并不妨碍刺绣，但对绣者的情绪心境仍有影响，并且光线明晦与配色关系密切。可以说，韩希孟对于创作情感的重视，超越了普通的手工艺制作，更接近于艺术家的创作。明末文人阶层颇为珍爱顾绣，正出于此因。董其昌就曾以"人巧极，天工错"来称赞韩希孟的作品。

八、清代金银线绣荷花女氅衣

这件清代金银线绣荷花女氅衣（图3-13），藏于故宫博物院，是清代宫廷所制，装饰手法不同于普通女衣，用金银线在前后襟及两袖绣出整枝荷花，图案上下前后贯通，是"平面设计而立体使用"的典型例子。此衣色彩搭配十分讲究，金银线绣出的荷花、荷叶原本过于浮华，但衬以宝蓝色地，反而鲜明亮丽，清爽悦目。

用银线绣出的荷花亭亭而立，花朵硕大饱满，

图3-13　清代金银线绣荷花女氅衣

错落分布于前襟、下摆和双袖,银白耀目,俯仰生姿。荷叶、芦苇以金线绣成,左右映衬,婆娑摇曳,填补荷花间的空白,整个画面疏密有致,清新活泼。

清代女衣的刺绣主要分布在领口、袖口、下摆等衣缘之处,也常会以团花或小折枝的方式分布于前后衣襟,但像此件女氅衣的装饰方式却较为少见,其中原因有三点。首先,绘画式构图的装饰图案对造型要求更高,须避免重复与平均,兼顾整体和局部,追求自然而生动,一般的艺人不易达到。其次,绘画式构图多施于较大平面,所绣图案自然也大,以纤微之针线塑造硕大物象,既耗时费工,又要避免空洞,难以驾驭。第三,团花或小折枝纹样适用性广,同一图案可用于多件衣服,而绘画式构图则要依特定的衣服,量体设计,具有专一性。总而言之,绘画式构图是更为高级的装饰手法,难度也更大。但其装饰效果出众,最能体现时代审美风尚,据称慈禧就非常偏爱这种整体设计图案的衣服。

九、沈寿绣《耶稣像》

清末民初,西风渐入,刺绣艺术也受到中西文化交流的影响,悄然改换着面貌。一些有创新意识的闺秀们开始尝试打破古典的样式,以刺绣传达时代新风,其中最出色的便是沈寿。她曾赴日本考察,吸取西洋绘画和日本刺绣之长,注重明暗和透视效果,形象逼真,立体感强,被称为"仿真绣"、"美术绣"。沈寿仿照意大利文艺复兴

图 3-14 沈寿绣《耶稣像》

晚期画家圭多·雷尼（Guido Reni）的油画《荆棘冠冕》而绣制的《耶稣像》（图 3-14），在 1915 年巴拿马—太平洋万国博览会上荣获金奖，现藏于南京博物院。

刺绣《耶稣像》纵 55.3 厘米、横 41.4 厘米，呈椭圆形，描绘了耶稣蒙难的时刻。图中耶稣头戴荆棘冕冠，额头被刺破，流出鲜血，双目仰视，悲壮地凝视着上方。在这件作品中，沈寿摒弃了单向排列丝线的传统绣法，而按照人体肌理的生长方向来绣，增强了质感和立体感。在处理五官时，她灵活采用虚实针和旋针，在额头、鼻梁、颧骨等明亮部位排针密，针脚长，利用丝线光泽增强亮度；在下颌、耳孔等暗部则回旋排针，针脚短。显然，这是沈寿掌握明暗关系与光影变化之后，对传统绣法做出的机变和改造，真正达到因物施针，以理入绣。

在色彩处理上，沈寿的创新精神也令人称道，为了表现油画的丰富色调和厚重质感，所用丝线颜色多达百余种。耶稣的头发、胡须以红、绿、赭等几种色线合穿在一枚针上绣，极好地表现出毛发的蓬松质感与卷曲形态，这种配色方法后来被称为"针上调色法"，为沈寿所首创。

沈寿不仅是一位出色的刺绣艺术家，而且还是一位富有经验的刺绣教育家。1914 年，受实业家张謇聘请，沈寿来到南通组办女子师范学校女工传习所，培养出大批刺绣人才。沈寿去世之前，口授自己毕生绣艺，由张謇执笔记录，汇集成一部重要的刺绣理论著作——《雪宧绣谱》。此书对前人的针法在理论上进行了详尽的阐述，总结了刺绣中常用的 18 种针法，填补了刺绣理论的空白。

在中西方美术交流碰撞的民国时期，观赏绣在沈寿及其弟子的推动下，面貌焕然一新。沈寿对刺绣的最大贡献在于活用传统针法和配色，正如她在《雪宧绣谱·妙用》中所总结的那样："色有定也，色之用无定。针法有定也，针法之用无定。"

十、姚惠芬绣《葡萄少女》

《葡萄少女》（图 3-15）是当代苏绣艺术家姚惠芬 2008 年创作的一幅肖像绣作品，纵 70 厘米，横 50 厘米，现藏于苏州博物馆。在大片留白的绣地上，用极细的丝线与极简的针法绣出疏朗流畅的线条，表现了捧葡萄小女孩的天真之态，是姚惠芬所创"简针绣"技法的代表之作。

这件作品宛如一幅色粉加炭笔的速写，线条十分放松，衣褶简略，但人物眼睛和手中

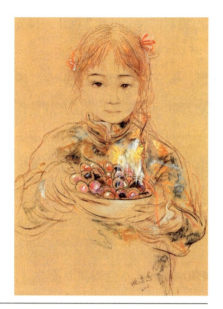

图 3-15　姚惠芬绣《葡萄少女》

捧的葡萄却晶莹剔透，质感分明。整件作品绣层薄，配色也极简单，着色之处也并未绣满，但色彩变化却精彩微妙。这种删繁就简的表现手法，正是通过大部分质感的缺失来突出重点，集精妙于方寸之间，利用对比彰显特色。

简针绣将传统的刺绣针法与西方的素描技法相融合，其特点是"针简、色简、构图简"，最适合表现素描和速写。这种绣法和中国传统的"发绣"略有相似，只是在针法上更为灵活，造型也更自由。

在近年的观赏绣领域，人物题材一般以仿真绣制作，以油画用光用色的原理表现逼真写实的肖像。简针绣的出现，颠覆了人物肖像刺绣的既定风格，它像是一位高手在技法臻于化境之后，给自己画了一个省略号，在寥寥几笔的勾勒中，对象的内质就跃然其上了。

简针绣使作品的表现形式更单纯，更清晰，也更彻底。化繁为简，以少胜多，这是一种新的美学境界，符合当代人们的审美趣味。姚惠芬尝试确立新的苏绣审美标准，以此来激发当代刺绣新的表现力与生命力。面对风格不同的刺绣作品，人们看到的往往是技艺、图案、配色的变化，然而变化并不困难，难的是始终保持不因循守旧、敢于突破传统的探索精神。

第四节　总　　结

在中国传统文化与生活中，纺织品可谓无处不在。纹彩丰富的各类织物广泛用于服装、居室、

车舆、装潢等，紧密关联着礼仪和节俗，在装点生活、美化环境的同时，还抒发了寄托、传达了祈愿，是视觉艺术的重要组成部分。

织绣印染关乎着经济与民生，上至官府，下至平民，都参与造作。织绣色彩和图案中包含着丰富的文化内涵，能够折射出时代风貌。学习和研究历史上的织绣印染经典作品，对于当代大学生来说，具有多重意义。

首先，经典的织绣印染作品具有和谐的配色、优美的图案，能够给人带来视觉愉悦，使人在欣赏中获得充分的审美体验。被珍藏至今的织绣作品，无论是实用性的衣冠服饰，还是欣赏性的缂绣书画，都是艺术家巧思的凝结，充分展示出华夏民族的审美好尚。

其次，解读经典织绣作品，可以辨识纹彩中的文化内涵；比较不同时代艺术典型的差异，可以了解审美趣味的变迁。通过探寻艺术家的审美理想，勾勒出不同时代人们的精神风貌，还原中华历史文化。

最后，通过鉴赏织绣作品，提高自身审美素养，提升美术鉴赏能力。对于优秀的文化传统的继承，不仅仅在于学习技法、了解工艺，对于大多数人来说，更重要的是学会判断优劣、品评格调。建立在视觉审美认知基础之上的理解，才是提升对传统织绣品鉴赏能力的有效途径。

第四单元　中国陶瓷艺术与视觉审美

第一节　概　　述

一、什么是陶瓷

"陶瓷"是指陶（Pottery）和瓷（Porcelain）的合称。先有陶而后有瓷，中国是世界上较早生产陶器的国家，也是最早生产瓷器的国家。陶器的产生是在新石器时代黏土偶然地粘在了编织物上，火烧后坚硬成块便有了陶器的雏形；瓷器经历了从原始青瓷到成熟瓷器漫长的历史发展过程，它开启了人类文明的序章。众所周知，英文"China"既是指"中国"，小写后又是"陶瓷"之意，能和国家的名字重叠，意味着这种艺术有着悠久的历史，在文明进程中具有代表性的标志。中国是一个多民族融合的国家，多元一体的文化构成了中国陶瓷发展的特色——品种繁多、历史悠久。陶瓷对于中国人来讲，不仅是一种用于日常生活的器皿，也是礼仪、宗教、文人生活甚至制度生活中的器用，是一种文化的象征物。我们通过认识了解历史发展中的陶瓷作品，来进一步理解中国的陶瓷文化和艺术观念。

我们知道陶瓷由泥土演变而来，由一种物质变成了另一种物质。我们手中的一团泥，塑造成型后再经过高温烧制变成了真正意义上的陶瓷。中国陶瓷艺术是一门独特的艺术。祖先留给我们的一件件陶瓷艺术品，可以让我们穿越万年的时空隧道，感悟先人"天人合一"的神秘宗教情怀和对人生哲理的诠释。我们还可以在"形而下者谓之器"的一件件陶瓷艺术品中，体会到"形而上者谓之道"的文化精神。

二、中国陶瓷艺术发展简述

陶瓷是用陶土加水和成泥，经成型、干燥、烧制而成的器物。中国陶瓷艺术的发展先后有陶、青瓷、彩瓷直到现当代陶艺，历经几千年代代传承，形成了多元化品种繁多的中国陶瓷艺术。概括起来其发展经历了这几个时期：

最初陶器的出现，包括鼎鼎大名的彩陶，这个时期既有美丽的装饰纹样也有经典的造型，是陶瓷的初始阶段。

商周时期出现了原始青瓷，及至东汉中晚期，瓷器发展成熟，这中间有了"釉"的发

图 4-1　不同时代的瓷器

明。釉在陶瓷艺术的发展中有着非常重要的作用：作为艺术，意味着艺术的表达形式开始多样，同时作为烧制技术，意味着技术的进步和不断地改进。

经过唐代审美内涵和技术条件的准备，到宋代中国陶瓷艺术发展达到顶峰。在这之前以单色瓷为主，如青瓷，这也非常符合中国人的东方审美情怀。

之后便是彩瓷，包括釉下青花和釉上彩，陶瓷品种繁多风格多样，中国已是世界上赫赫有名的陶瓷大国。

第二节　中国陶瓷艺术欣赏方法与步骤

说到陶瓷，我们脑海里会浮现"白如玉、明如镜、薄如纸、声如磬"的生动描绘，这些词汇包含了对胎体、釉色、质感的各个描述，是对陶瓷形貌的真实写照，所以我们在欣赏陶瓷艺术时也脱离不了这四个要素——器形、釉色、装饰、气韵，这些构成了陶瓷艺术的审美要素。

如果我们欣赏一件陶瓷作品，只是索取它的作品名称年代或创作意义等，未免肤浅，它无法让我们建立艺术的敏感和视觉的认知，与审美没有关联。也许你也会用一些形容词，如漂亮啊、好看啊等，这虽跟审美沾边了但也没有什么意义。还有这样的情况，比如有人可能感觉到它的釉彩，有人可能感觉到它的器形，有人或许还能感受到它散发出来的气韵，或者思考它是怎么做出来的，等等，这些都是我们看到这件作品后，产生的各种反应。这些情绪的反应包含了我们对艺术史学习的呈现，本能的第一感觉。究竟怎样才能将我们已有的艺术知识更加丰富，视觉认知更加专业，从而提升我们的审美素养？下面我们以元代《鬼谷子下山》（图 4-2）为例来分析如何欣赏陶瓷艺术。

图 4-2　元代青花《鬼谷子下山》

一、背景知识

欣赏陶瓷艺术要有一个整体观。举一个例子，比如我们在博物馆或者书籍中看到一个面具时会把它看做一件艺术品，其中不自觉地把我们自身的文化标准强加在上面。但其实它背后包含了很多信息，比如它的艺术语境和文化语境等，需要获取这件艺术品深层的意义，就必须考察当时的场景——可能包含了服饰、歌舞、音乐还有穿戴者的身份、行动等，所以欣赏艺术作品不能孤立于文化之外，孤立于社会之外，要整体全面来看，有一个整体观。

我们来看这件青花瓷的背景，它所处的元代是一个承上启下的重要时期，因为在之前陶瓷是以青瓷为主，之后以彩瓷为主，所以元代是一个分水岭，了解这个背景知识有助于我们梳理、把握一个大的整体观。就像一个人，你看到他大眼睛高鼻梁轮廓棱角分明，但是你如果知道他是一个新疆人，那么你就会认为这是他们的共同特点，这就是一个整体观。从整体观入手然后再到细节，这样整个作品就能够深入进去了。这件青花所处的元代，意指从汉民族统治的朝代进入少数民族统治的朝代，反映在文化上是宋代乃至之前以雅文化为主的主流结束，俗文化逐渐上升。而体现在陶瓷艺术上是装饰上的变化所显示的青花以及后来出现的明清彩瓷，被画面上的直白世俗生活的物象所代替，这也是中国陶瓷艺术发展史上的转折。这是这件作品重要的信息，装饰艺术的改变蕴含了潜在的气韵。

那么，陶瓷艺术如何雅文化如何俗文化，雅

俗文化是如何发展的，也是对于欣赏这件青花作品一个大的切入。在之前陶瓷艺术注重釉面本身的质地和变化，而到了元代青花重视器物表面的装饰纹样和效果，即重胎轻釉。同时元代戏剧戏曲的繁荣发展，体现在陶瓷上是来源于这些戏曲中的故事情节和人物，所以元代戏曲的繁荣必然就影响到了陶瓷，其绘画艺术很多来源于历史剧，如图4-2中这件《鬼谷子下山》，就呈现出市井景象的描绘，气韵上彰显着世俗气质。所以青花雅俗共赏，自此俗文化成为陶瓷艺术的主流。

气韵是我们欣赏一件陶瓷艺术作品最重要的因素，就如同所说的这个人身上的气质，它是所有器形、釉色、装饰呈现出的概貌，蕴含了东方的道德观与哲学观。

二、艺术风格

《青花瓷》这首歌遍布大江南北——"素胚勾勒出青花笔锋浓转淡，瓶身描绘的牡丹……"歌词中生动地描绘了青花神韵。

陶瓷艺术的构成元素分别是器形、釉色、装饰、气韵，其中前三者这是"器"属于物的部分！如果按照知识性的讲解难免枯燥，我们重点培养视觉审美素养，需要结合作品的理念、气质、底蕴、哲思的东方美感，以及它承上启下的空间关系和时间关联，从这些方面全面去观察一件陶瓷艺术品。这件元代青花《鬼谷子下山》白色做底蓝色青花着色，如蓝天白云般清爽透彻，让人感觉是淡雅清新。而青花刚开始出现时颠覆了中

图4-3　明永乐景德镇窑《青花缠枝花卉纹天球瓶》

国人传统的审美是不被接受的,因此大量销往国外留存数量也比较少,这是因为它的审美取向方面在当时不符合中国人的审美观;另一方面它的用料,它用的是一种进口的钴料,釉面凹凸不平呈现出锡光斑,也是这件元代青花所特有的艺术效果。

器形、釉色、装饰、气韵共同构成了这件元代青花的艺术风格。

下面我们就具体来分析有关审美几个要素:

1. 器形

一般指形体,比如大小方圆高矮胖瘦等的形状。如图4-4中看的各种瓶子的形状,一眼瞟去好像差不多,但细看都有细微的差别。有的脖颈处的粗细长短不同,有的口部有宽有窄有直有曲,有的腹部浑圆有的收腹各有不同。他们也有不同的名字,依次为玉壶春瓶、象腿瓶、天球瓶、梅瓶、鹅颈瓶、凤尾瓶。当然这里并不是教大家识别瓶子的名称,而是通过这些图片我们看出仅仅一个瓶子,形状上千差万别,而带给我们的感受也就大不相同。在装饰中会随着形体的转折变化而构图装饰,视觉的中心也会因此不同。梅瓶因为着重强调腹部,颈部短口部小而在腹部的装饰纹样就会饱满和连贯。所以,器形是会给你第一眼的感觉,就像一幅画给人一个大轮廓的感觉一样。青花《鬼谷子下山》,瓷器形硕大,给人豪迈大气的视觉感受。元代是骑在马背上的少数民族统治,辽阔的草原蓝天白云的豪迈气势,于是带有异域风情的青花瓷出现了,完全颠覆了之前的内敛含蓄的青瓷的审美取向。它硕大、大气、厚重,就像一个大碗喝酒大碗吃肉的马背上的民族般豪迈。

所以在器形的欣赏上,除了视觉感受到的大的轮廓勾勒外,还有细节的形体转折,它们共同构成了陶瓷作品的一种整体观。

图4-4 不同器形的瓷瓶

2. 釉色

釉色就如同绘画中的颜色，是一个色调感受。釉如同玻璃一样的质感，有一个美化和保洁的作用。美化是指审美艺术效果，保洁从实用性功能性上看便于清洁和保护器物表面不易磨损。在元代之前，釉色是以单色的青釉为主。元之后以白釉为主，这为以后彩瓷的发展做了铺垫。釉要跟胎体结合，自然就要注重胎体的质量。在元代使用的是高岭土胎质白而细腻，从而可以在洁白的胎体上作画，将寻常事件和历史故事搬到了画面上，所以胎体和釉色有着重要的关系。青瓷釉色为青釉，颜色相对白色要深，覆盖了胎体的瑕疵，因此对釉色更加重视。元代因为洁白细腻的胎体，就可以在上面随意作画，画面感更加丰富多彩。

釉色是一种审美取向的重要表达，青釉瓷如此受青睐源于中国人对美玉的追求。白釉瓷为更多的可能做了铺垫，也是中国社会发展文化变迁的必然结果。图 4-5 不同的釉色呈现出不同的艺术效果。

图 4-5 不同的釉色装饰

3. 装饰

从材料上看是在坯体上绘制，然后再罩一层釉呈现出的绘画效果。元之前清秀淡雅的青瓷代表的是雅文化，它格调高雅，源于最早的周礼追求"文质彬彬、温文尔雅、谦谦君子"的形象，这是中国几千年来文人理想的标准形象。这个时期形成的审美追求一直影响到后来中国陶瓷的审美——含蓄内敛中蕴含着道家和儒家思想，以及中国人追求自然的品质。而带有异域风情的青花瓷。出现，既有历史发展的必然，也是中国多民族审美的不同呈现，同时也带来陶瓷不一样的体验，由此也影响了后来陶瓷发展的风格特点。这时在陶瓷上装饰一发不可收，既有素雅的蓝色又有色彩斑斓鲜艳夺目的釉上彩。釉料的使用不同也会有不一样的效果呈现，元代使用的是苏麻离青这是一种进口的氧化钴矿物料，浓淡相宜，勾勒线条深，填色精妙，浓艳的地方如同流动一样。因为含铁量比较高，釉面呈现出凹凸不平的效果，形

图 4-6 不同的绘画效果装饰

图 4-7 许雅柯陶艺《夏至》、《流连》

成锡光斑，这是元青花特有的艺术效果。我们可以对比原始时期的彩陶和明清时期的彩瓷，就可以看出釉下的青花的独特之处，它不同于彩陶的色彩深沉大胆，也不同于彩瓷的色彩鲜艳，而是浓淡相宜如同水墨，这是历史发展的必然更是艺术不断创新的新成就。图 4-7 为许雅柯现代陶艺作品，许老师汲取了传统青花艺术的固有模式，从现代艺术创新角度，再次审视造型与装饰的一体化关系，作品中融入了艺术家心灵的感悟，构思巧妙，装饰风格既有婉约清丽的古典情怀，又有灵动飞扬的个性发挥，率性直白极具形式美感，在传统中蕴含了丰满的现代情怀（如图 4-7 上《夏至》，图 4-7 下《流连》细节）。

陶瓷装饰是在立体的三维空间维度中展开的，视觉上是既有绘画的感官体验又有陶瓷材料触觉感知。图 4-6 充分显示了各种不同的装饰效果产生的视觉审美感受。

4. 气韵

气韵就像一个人的气质，是由骨子里散发出来的，它涵盖了你的外表你的学识你整个人特点。元代青花《鬼谷子下山》为何不同于明代的

青花？不同于清代的青花？就因为它有自身的气韵。这个气韵来自于器形、釉色、装饰的综合呈现，所以形成别具一格的元代青花。气韵需要形而上的思想意识在前，然后方可成器，即道在先，器在后。

以上作为欣赏陶瓷艺术的几个重要方面，器形、釉色、装饰，作为"器"，一方面需要渗透一些专业的知识，另一方面要结合"道"的精神一起参透，两方面结合方可领略陶瓷艺术的气韵。

图 4-8 分别为不同时代的陶瓷罐，由于所处的时代背景和人文理念的不同，显示出了不同的气韵。

图 4-8　不同时代各具风格的陶瓷罐

第三节　中国陶瓷经典作品视觉与人文释读

一、"人面鱼纹彩陶盆"的视觉与人文释读

我们以经典作品，结合前面讲述进行分析。每个作品各有侧重。

先来看这件"人面鱼纹彩陶盆"（图 4-9）。

这是一件著名的陶瓷，看到这件作品我们会感受到它的神秘，这是新石器时期彩陶作品。来分析一下如何会有这样的感觉，以及它所呈现的艺术审美特点。先看看它的文化背景：

图 4-9　人面鱼纹彩陶盆

1. 背景

围绕这种感受我们先来看看它所处的历史时期。在远古时期，人类没有进入文明社会，如同婴儿时期。这个时期生命刚刚萌芽，一切充满了好奇，生老病死是类似于动物一样的感知，包括死后应该到哪里去，是什么样子，这些都让他们无法解释，他们对于一些自然现象比如打雷下雨闪电理解不了，这些情绪反映在陶瓷艺术表现上，我们通过陶壁上刻画的纹样可窥见。他们对于艺术的表达是一种近乎宗教性质的膜拜感情，所以往往会给我们一种带有神秘色彩和不可捉摸的某种魔力的视觉感受。

由此我们看到当时的社会背景，一切充满了未知。

这种绘有黑色、红色纹样的红褐色或棕黄色的陶器，称之为"彩陶"。彩陶造型优美自然，装饰随意精巧，充分体现了祖先的艺术创作力。彩陶从艺术风格和时间的宽度上有一个从北到南的空间广度和从半坡类型到马厂类型的时间发展脉络，是陶瓷艺术发展中极具代表性的。那时期人类以打猎为生，他们日常接触到的可能就是动植物，因此就出现了我们看到的鸟头、人面等动物植物作为装饰，这些画在陶壁上充满想象力的纹饰装饰体现了原始人一种精神追求。单纯的心理使他们装饰符号简单，日常的生活使他们的形式表达丰富，精神追求鲜明。由此看出原始社会中的社会情感包含了大量的观念和想象，但是又不能用理性、逻辑、概念解释清楚，时间久了这些情绪会沉积于感观中，形成一种深层的情绪反应。他们将这些情绪反应表现在陶瓷艺术上，比如动物形象的描绘，或许是捕鱼为生掺杂了他们对鱼的图腾崇拜，比如三足鸟的描绘可能捕猎为生，蕴含了远古的太阳鸟传说，等等。从中我们能够看出，新石器时期的陶瓷文化在古老的文明中，在中国陶瓷的发展史上具有先驱的意义，是一个辉煌的时期。

2. 作品感受和人文阐释

"人面鱼纹彩陶盆"寓人于鱼，人鱼寓为一体。装饰上集中在视觉的中心位置大口部和陶盆内壁，卷唇浅腹在红色的陶器上用黑彩绘出人面和鱼纹各两个相间排列，圆形的人面，三角形的鱼形，整个造型在圆形和三角形之间穿插，鱼身有斜方格的装饰代表了鱼鳞，在鱼的周身用短线或小点装饰。人鱼的形态充满了动感，如游鱼逐人面。生动活泼，使我们想象到当时的生活场景，体现了原始人的观察细致和聪明智慧。总之，色彩上红陶配以黑色描绘整个色调自然淳朴；陶盆的器形即考虑到了卷唇浅腹的实用，这在当时是第一位的，大口部还有腹部和底部，有线条的转折，口部的卷曲增加了变化和美感，这是原始人追求美感的表

达；底部是圆形底，在陶器出现之前他们是用瓜果壳作为盛具，这些植物瓜果壳的底部都是圆形底，所以在陶器的制作上是对这些果壳的模仿，同时圆形底相对于后面我们看到的平底成功率高容易制作，这也是工艺的体现；最后烧成，作为陶瓷艺术烧成是关键，只有烧制后才能最后转化为质地坚硬的陶瓷。在当时，烧制条件非常原始，一般就是露天而烧，一者温度不会达到很高，二者因为露天火焰会随风摆动由此受热不均匀，再者因为陶土中杂质比较多，铁的含量高呈现出红棕色。

我们来看同时期其他作品，图 4-10 分别为动物纹装饰和植物纹样装饰。它们形式非常自由，这些都源于原始人对自然界的感知，对美的情感诉求。随着社会的发展，图案由原来的动物转变为植物，这说明在当时的社会中，随着人类慢慢对自然的掌握和生存水平的提高，艺术的表现也在不断改变。概括起来，我们通过彩陶装饰之美可以发现一些艺术的形式法则：对比的统一；等分的统一；简约到繁复的变化；具象到意象的变化。纹样的发展分别包括由自生纹样到人为纹样、具有图腾信仰的动物形象到具有图案装饰法则的点线面装饰、具有律动感的一升一降由静至动。由此可以看出，原始人的艺术表现从实用走向了审美。

图 4-10　动物装饰与植物装饰

另外，除了彩陶的装饰之美，作为原始社会时期陶瓷发展另一重要对象——黑陶，偏于造型探求，与装饰之美相并列。黑陶的精致造型对于陶瓷艺术整个的发展有很重要的作用。不同于彩陶的黑红色装饰，黑陶典雅、精致、高贵，不施以彩绘，

图 4-11　蛋壳陶

变化在器形的转折和起伏。作为祭祀的黑陶不会更多地考虑它的实用功能，所以在造型处理上可以根据美感结合材料随心所欲，转折微妙，最薄处可以达到 0.1 厘米，如同蛋壳（图 4-11）。

无论彩陶还是黑陶，概括起来这个时期的陶瓷在表达上都有共性：纹饰随意洒脱，器形样式繁多，造型无拘无束。

通过以上分析，早期彩陶艺术也具有四个欣赏元素，即：器形、釉色、装饰、气韵。器形来源于黏土材料，是陶瓷最核心的元素，黏土由软变硬实现了材料的转化，这是陶瓷的魅力。釉色在这个时期还没有出现，所以我们将釉色和装饰合并起来分析理解。由彩陶发展到后面的彩绘陶，有一个连续的发展过程。但是之后便是断层了，再接下来进行装饰就到了元明清釉下釉上的彩绘。气韵是整个作品散发出来的气质，是内在精神的彰显。欣赏这一时期的陶瓷艺术，可为我们打开以后进行陶瓷彩绘艺术鉴赏的一条通道。

二、"宋汝窑天青釉瓶"的视觉与人文释读

1. 背景

宋代的陶瓷美到如同一位美女集所有美貌智慧于一身。无论你从哪个角度去欣赏，从造型到釉色再到烧成都无可挑剔。歌曲《青花瓷》作词者方文山在解读时说，青花瓷的最初创作选取是宋代青瓷，歌词中"天青色等烟雨"就是指的宋代汝窑青瓷。我们学习西方美术史知道极简主义，

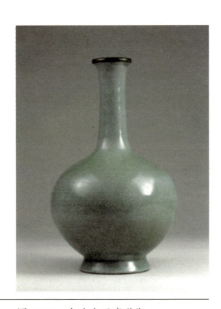

图 4-12　宋汝窑天青釉瓶

殊不知宋代的青瓷才是极简主义的典范，我们的先人早在宋代就完美地诠释了极简主义。宋代推崇道家思想，尤其宋徽宗时期，道家的创始人老子以"朴"形容道，"见素抱朴"是他的理想，朴素便成了后世文人所认定的最美的状态。"大音希声"无声即有声，正是宋瓷的精髓所在。宋代的这种美学理想正是宋人追求自然天成、自然和谐的思想所致，不美之美、素面无雕琢。追根溯源青瓷为什么会在中国烧制成功，这不是偶然的，它跟中国人的文化取向有关。瓷器烧制成功在汉，这与汉代以读书人为中心和抑制奢华的社会生活有关，之前贵族使用是青铜、金银、漆器等，陶瓷自然也就得不到提倡，而平常百姓使用的陶瓷慢慢展露，它有着玉质般的质感，朴素高贵、温润，非常符合中国人的审美追求，随着发展慢慢成为中国人日常的生活用品。

在宋之前陶瓷的审美力受儒家思想影响，是雄浑、浓烈的阳刚之美，具有张力性。原始彩陶来源于宗教性质的膜拜情感，美学理想主要表现出神秘和不可捉摸的魔力；这种力量在后来的汉罐中进一步深化——恢弘与博大。同时汉罐不拘小节，有着充满力度的塑造意识和造型工艺程序；魏晋南北朝陶瓷更具新的活力，内含潜在的热情；到了唐代追求华丽，技术表现得到赞美，工艺的目的不仅在于制作也在于炫示。至此，中国陶瓷具备到达顶峰的一切基础，不仅物质技术，思想上也有了足够的认识，于是精妙的宋瓷产生了。

2. 作品感受和人文阐释

如图4-13，这件汝窑的天青釉瓶具有天人合一的气韵，色如天青纹如冰裂，说的就是我们看到的这件瓷器。天青色指的是雨过天晴云破处的颜色，可遇而不可求。有个故事说是宋徽宗做了一个梦，梦见下过雨后的天空颜色，不能忘怀，便下令窑工用地下的泥土

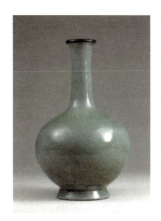

图4-13 宋汝窑天青釉瓶与雨后的天空

烧制出天空的颜色，整个天和地都囊括了，极简到极致，亦道亦释，对自然美的领悟和体验，脱离于有形而专注于无形的生命境界，这种追求自然和谐、素面无饰的浑然天成构成了整个作品的气韵。

它的天青的釉色莹润并有玉石般的乳浊感，釉层有细密开片，丰富活泼有生机；器型上没有任何多余之处，长一寸嫌多短一寸嫌少。器形的塑造严谨，形式感强。整体的视觉感受清雅而含蓄，看到它激动却很安静，表达出中国人审美理念中潜藏于心灵深处的自然观。

3. 比较中的差别

我们来对比不同时期的青瓷，依次为原始青瓷、唐越窑青釉壶、宋汝窑青瓷（图4-14）。

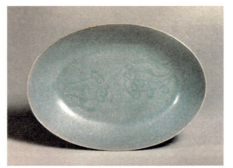

图 4-14　原始青瓷、唐越窑青釉壶、宋汝窑青瓷

从几张图片的对比中我们可以感受到，早期的青瓷釉色发黄，釉色薄不均匀，甚至能看到胎体的颜色，会有一些暗纹的装饰，这是早期陶瓷中比较常见的纹样装饰。这些暗纹装饰一是受当时潮流的影响，二是通过装饰暗纹弥补胎体的缺陷，整个气韵古朴，具有天然雕刻之美。这个时期的釉色装饰从技术讲还不成熟，但是在审美上却也别具风格，有点返璞归真的意趣美，器形饱满延续了以往的结构特点，由于瓷器的发明进而釉的出现，因此釉色的装饰开始成为这个时期瓷器的特点。从此中国的陶瓷发展进入釉色时代。

图 4-14 中第二张是唐代的青瓷，唐朝著名诗人陆龟蒙作了一首秘色瓷器的诗文，其中用"千峰翠色"来形容越窑青瓷的颜色，四个字很好地诠释了唐代越窑青瓷的色泽气韵。越窑青瓷的烧制在浙江余姚一带，为官窑烧制，这个区域的气候春夏季节湿润，作为

烧窑困难很大，因此窑工们费尽心机，选择在晚秋和初冬时候烧，因此烧制青瓷难度大且成本高，所以素有秘色瓷器之称——釉色温润柔和、细腻纯净、均匀润泽，意为稀少罕见之意。在秘色瓷器的釉面效果上，莹润悦目有深有浅，有的如秋天般落叶的颜色，表面无光有类玉般的乳浊感，器形精湛。相较之前的青瓷，越窑青瓷细腻华美，这种光滑的表面，源于技术的改进在烧制中发明了匣钵，将烧制瓷器放入其中，避免了灰尘掉落，因此釉面洁净光滑。从审美上看，器物更加细腻柔和温润如玉。此外越窑青瓷除了素面还有纹饰，相比之前的装饰相对简单，越窑青瓷从自然界的花果和芦苇藤条中提炼出线条，表现在青瓷的图案中，形象更丰富。唐代越窑青瓷引领了青瓷以后的发展，也备受世人宠爱。

图4-14右为宋代汝窑瓷器，汝窑是宋代五大名窑之首，我们明显看出此时的青瓷已到了极致，无论器形、釉色、烧制，气韵艺术效果堪称完美。釉面开片将原本的缺陷自然地表现出来，反而增加了生动感，让人回味无穷。从装饰上看，沿用了唐代越窑青瓷的装饰更多地体现了宋代的人文精神，整个体现出来的气韵宽容含蓄、安静生动，传达出独有的气氛、格调、韵律和品味。经过漫长的发展过程，到宋代青瓷阐释了所有的东方美学情怀。

同样是青瓷，对比起来风格迥异，气韵各自有彰显。三张图片有一定的时间顺序，这有助于我们审美上把握好背后的文化和社会背景。所以我们在欣赏一件陶瓷艺术作品时，对比是一个非常好的方法，一方面本身要对比其中涵盖的背景信息和发展线索，另一方面通过对比还可以看到差别，以便我们把握审美的要点。

三、"明成化斗彩鸡缸杯"的视觉与人文释读

1. 背景

以这件"明成化斗彩鸡缸杯"（图4-15），带我们进入彩瓷的世界。彩瓷对于大多数人来讲通俗易懂，通过画面便可知一二。彩瓷代表着中国的陶瓷进入从元至明清的发展期，文化上雅俗共赏。青瓷的釉色变化展现出中国人的哲学玄想，从元开始出现的彩瓷展现的是对世俗事物的直白描绘，从青瓷到彩瓷是中国陶瓷艺术发展上的一大转折。有的人喜欢青瓷的含蓄内敛，有的人喜欢彩瓷的浓淡相宜，蓝天白云的清爽和它的鲜艳华丽，辨识度高。两者的美学精神也使中国的陶瓷艺术从雅文化转到了俗文化。

彩瓷跟青瓷比起来，不重视釉面本身的质地而重视表面的装饰效果，一个重釉轻胎，一个重胎轻釉。为什么中国陶瓷史的发展沿着精英文化到世俗文化、雅文化到俗文

图 4-15 明成化斗彩鸡缸杯

化、神圣文化到世俗文化的方向演进,弄明白彩瓷表面之下的蕴含内容和它的社会文化,对于我们欣赏青花等彩瓷很有必要。归纳起来有两方面的原因:第一社会的变革出现城市化、商业化,由于城市化和商业化推动市场经济的发展和市井的大众化,艺术成为可供欣赏的生活内容,元朝之后中国开始走向现代城市,陶瓷商品买卖增多,这就预示着艺术进入了商品化世俗化。第二元之后陶瓷艺术的世俗化还因为受到外来西方文化的影响,西方瓷商纷纷来到中国订购中国的瓷器,由于中西方生活差异大观念不同,瓷商们除了选购中国国内原有的瓷器品种外,还指定他们根据西方的审美习惯定制符合西方瓷器的造型和样式。慢慢地质朴和自然天成之美不再是中国陶瓷艺术的追求,取而代之是市井的文化描绘以至后来华丽的彩瓷。所以基于两者的原因,中国陶瓷的发展势必是进入了一个彩瓷的时代。

2. 作品感受和人文阐释

这件"明成化斗彩鸡缸杯",胎体薄似蝉翼,这标志着明代陶瓷技术发展达到另一个高峰。胎体表面光滑明亮,色调柔和宁静、淡雅幽婉,令人耳目一新的气韵呈现在面前。画面的形象也生动有趣、情趣盎然,瓷器的形状小巧精致、玲珑秀奇,小器大样、造型似缸,俗称为"鸡缸杯"。我们来看画面的描绘,青花的勾线线条流畅,两只雄鸡,一只高声啼叫,一只回首顾盼,两只母鸡正在低头觅食,几只小鸡在旁边悠然嬉戏,神态逼真、生动,呼之欲出,一幅和谐宁静的田园

景色自然呈现，透明鲜亮的釉下青花和犹如新滴鸡血鲜艳夺目的红彩构成了明成化斗彩轻盈秀雅，故谓"明看成化、清看雍正"来形容明代成化的优美瓷器。

"斗彩"是一种明清时期盛行的陶瓷绘制方法，采用釉上釉下结合，先用青花勾线做轮廓 1300 度高温烧制，再以艳丽的红、绿、黄、紫等诸色填色。因为青花是釉下彩，是使用毛笔饱蘸青花料水直接画在未烧、具有吸水性强的坯胎上，完全可以表达出文人画所追求的水墨淋漓的晕染效果。因此在现代，青花也备受艺术家的喜爱。斗彩在明清时期是非常盛行的一种风格，非常灵活。不同于单纯的粉彩、古彩的平涂，也区别青花的浓淡相宜，它的艺术表现集釉下与釉上于一身，既有青花的笔墨神韵，又有釉上彩的色彩斑斓（釉下指的是在在素坯上着色再罩釉进行一次性高温烧制；釉上是在烧好的白瓷上进行描绘如粉彩、古彩然后再经过 800 度温度烧制）。

3. 比较中的差别

图 4-16 分别是明嘉靖五彩"西游记"图罐、清康熙五彩人物罐、清雍正粉彩八陶图天球瓶。这几张图是彩瓷的另外一些形式，我们通常讲彩瓷是青花、五彩、粉彩、古彩、贴花等。

图 4-16 左为一明代的五彩罐。五彩是黄、青、白、红和黑五种颜色，后来泛指各种颜色。色彩艳丽装饰饱满一幅富丽堂皇的景象扑入眼前，这件五彩罐，将《西游记》中的人物描绘得栩栩如生，色彩鲜艳明丽，既达到了审美的需求又满足了市场的需要，釉色构图中央采用了红绿的对比，红绿彩是陶瓷艺术发展中的具有代表性的品种，将两种对比色用在一

图 4-16　明嘉靖五彩"西游记"图罐、清康熙五彩人物罐、清雍正粉彩八陶图天球瓶

起，用色大胆，在色彩的构图和比例关系上处理恰当，便能达到强烈的艺术效果。在陶瓷上作画不同于在画纸上作画，胎体的阻涩感和釉面的光滑，在颜色的处理上具有材料的特殊性，艺术效果滑润生动。明代各种釉上和釉下在胎体表面上绘画，已达到轻松自如，画面自由灵活风格多变，整体气韵热情鲜艳。

图 4-16 中间是清代康熙时期的五彩，器形古朴、凝重而质朴，线条硬朗简洁有力，挥笔潇洒，用黑色勾勒轮廓，然后用平涂的方法敷以各种鲜艳的色彩，给人明朗的感觉。因为多了釉上的蓝彩和黑彩，蓝彩在烧成后浓艳成都超过了青花，所以衬托在五彩的画面中更增加了绘画的效果。黑彩增加了色彩的对比程度。所以后人把康熙时期的五彩和雍正时期的粉彩，称为一硬一软。"硬彩"也叫"古彩"，"硬彩"的称谓生动概括了康熙时期五彩的气韵。

图 4-16 右为清朝雍正时期的粉彩瓶。粉彩是继五彩瓷后又一个重大突破，到雍正时期达到了顶峰。粉彩对比康熙硬彩又名"软彩"，这也体现了雍正粉彩的气韵。在色调的处理上，有意减弱色彩的浓艳程度，比同用黑色勾线，粉彩采用了不同于康熙古彩的洋料，可以用油调出深浅，这样就增加了画面的柔和。粉料中含有粉质颜色，所以粉彩更加淡雅柔和，没有了五彩的热烈气氛，更加清新，更具真实感，更富表现力。所以雍正时期的粉彩最美，前无古人后无来者，清新淡雅的气韵扑面而来。

青花、斗彩、古彩、粉彩都称为彩瓷，它种类非常多，在审美时，主要从釉色即我们通俗讲的色彩上看，这包括色彩的搭配、釉色的浓淡变化等。釉上的青花因为在素坯上作画一次高温烧制，跟坯体如同一体自然；釉下就如同画纸的画面，如果用手触摸的话还有肌理感凹凸感，多了触觉的感知。两者艺术风格不分千秋，各有特色。青花的艺术效果相对素净一些，五彩粉彩相对艳丽，所谓浓妆淡抹总相宜。

四、姚永康现代陶艺《世纪娃》的视觉与人文释读

1. 背景

现代陶艺，我们更习惯直接称"陶艺"，这并没有明确的解释和定义。用"陶艺"更倾向于其艺术的特点，用陶瓷是一个概称，可工艺可艺术。我们知道现代艺术的目的是创造"有意味的形式"，它的"审美性"是艺术美。前面我们讲了代表作品，分别为彩陶、青瓷、彩瓷，可以理解为陶瓷艺术的古典时期，气韵上追求唯美的审美品质，强调装饰考

究、法度严谨的衡量标准。我们从时间轴上拉到现代，从以下的图片中不难看出一些比较有意思和特别的作品。所以现代陶艺是区别于传统陶瓷的，正因为传统陶瓷带给了我们辉煌的历史，它给了我们自豪和骄傲，但也是因为这份厚重，给我们提出了课题和挑战，将如何再现辉煌。

下面我们先来看看现代陶艺的源流。

现代陶艺的创始在1954年的美国，可以界定现代陶艺史的起始年。一位名叫彼得·沃克斯的美国退伍军人发起了现代陶艺。现代陶艺的创始以反传统为口号，摒弃传统陶瓷中追求完美，力求从材料本身出发进行挖掘。彼得·沃克斯的作品风格完全打破了传统的痕迹，颠覆了人们的认知，用泥土的另一种形态破损干裂折叠叠加，让它变得有塑造感和视觉冲击力，让它变得跟传统陶瓷有截然不同的效果（图4-17）。他发现了泥土自身的表情，自身表达的意志。这件作品的创作方式对整个陶瓷历史来说是一件石破天惊的大事，使人们对于陶瓷的认知重新定义。彼得·沃克斯学过中国的定窑磁州窑，也学过日本的陶瓷，他的拉坯技术很好，手工拉坯能拉很大，从中我们可以说明他的技术很好、很传统。事物的发展都是有规律的，从爬到走再到跑，是一个连续的过程，如果直接跳跃难免根基不稳。这就理解任何时期的陶瓷艺术，不能脱离根基。还有同时期的日本，也是在1954年八木一夫的《萨姆萨先生的散步》（图4-18）打开了日本现代陶艺的大门。八木一夫的作品之前是以传统的陶瓷技法表现，

图4-17　彼得·沃克斯陶艺作品

图4-18　八木一夫陶艺作品

这件作品用的方式是拉坯、相接、柴烧的元素，技艺、烧成都是传统的，但是形态却极为现代。萨姆萨先生是卡夫卡的小说《变形记》里面的主人公，一个文学家用文字编织的一个世界，可以从一个大陆的大洲影响一个岛国的艺术家，八木一夫就是因为看了《变形记》才做了这件作品，完全颠覆了日本这样一个非常传统的陶瓷艺术的国度。这件《萨姆萨先生的散步》在日本乃至世界都具有里程碑式的意义。彼得·沃克斯和八木一夫的作品风格完全不同，一个对于材料的解读完全释放，捕捉泥土不同状态下的自然形态甚至我们以往忽略认为应该避免的缺陷，在彼得·沃克斯的的手里重新定义；八木一夫沿袭了传统的技术技法，对传统怀有敬意，但在意识形态上进行了全新的尝试，技术沿袭现代。两者在"器"和"道"之间，各有自己的理解和解读。这些都为我们理解现代陶艺做了铺垫。

2. 作品感受和人文阐释

姚永康作为中国现代陶艺早期的代表人物，保留了中国本土的陶艺风格同时又不乏创新。他的陶艺《世纪娃》（图4-19）很好地用本土语言进行了材料上的挖掘和解读，深受追捧，风格独树一帜。我们是陶瓷大国，但面对现代陶艺的冲击，民族自豪感消失殆尽，甚至出现了鱼目混杂的局面。姚永康自称为土人，起因他对现代陶艺当时的一片混乱不屑一顾，直到当时一次学校的对外交流中，让他有了启发和感悟，因此创作风格上进行了改变。姚永康的陶艺，流淌着中国写意画的情趣，

图4-19 姚永康《世纪娃》

他对材料和釉色的把握，非常轻松。任其材料自由表现，材料上泥片卷曲，不同于传统雕塑的塑造方式，挤压出来的五官，栩栩如生。釉色采用的是景德镇传统的影青釉，青中泛白，白中泛青，如同影子，更增加了写意的意境。姚永康的陶艺作品影响了一代人。

图4-20为赵兰涛的陶艺作品《荷塘月色》，非常具有人文情怀，他将朱自清的散文优美地诠释，同样在材料的运用上对瓷质的表现顺势而行，把黏土的柔软和坚挺一并展现。

现代陶艺不再像传统陶瓷艺术追求唯美的极致，更多的是结合当下，从材料本身挖掘陶瓷材料的魅力。尊重材料，泥土的断裂、塌陷都是材料自身的特点，不再认为是一种缺陷。所以，我们在欣赏现代陶艺时，除了形式要素外，更重要的是艺术家的创作初衷和材料的把握。

3. 比较中的差别

图4-21两件作品分别诠释了不同文化背景下的陶艺创作。前者是英国陶艺家Lucie Rie的器皿类作品，后者是国内艺术家白明的陶艺作品。一个带有西方技法的艺术创作规律，无论釉色的搭配还是造型上的成型方法，都遵循平衡的规则。色调以黑色、蓝色、白色为主调一直在平衡中游走，造型上从底部到碗口部一曲一直，转折微妙具有强烈的形式感，无论从感性上欣赏还是从理性的解读上，作品具有高度的平衡感与统一性——刚柔并济，收放自如，秩序中包含变化，使其作品在美学的动态平衡中自如游走，居高而

图4-20　赵兰涛陶艺《荷塘月色》

图 4-21 Lucie Rie 陶艺作品、白明陶艺作品

不临下；另一件青花瓶却无章法可循，密密麻麻精细的线条如游丝般弥漫于器形通体，无始无终，连绵不断，构筑成一个生机盎然的生命世界，体现出中国写意绘画的精神属性，将东方的美学精神在这件陶艺作品中露出最本质的文化属性。

通过以上作品分析，现代陶艺追求有意味的形式感，审美性表达为艺术美。

五、刘建华当代陶艺的视觉与人文释读

1. 背景

同样，在分析刘建华的当代陶艺之前，我们先来简要了解当代陶艺的背景知识。

讲当代陶艺离不开西方的当代艺术，当代艺术是以表达观念为共同特点。梳理一下西方艺术，第一时期对古典写实不满，第二时期对形式不满，第三时期即对艺术本身提问，最终实现艺术给人真正的自由，也就是我们现在要说的当代艺术。陶艺在当代艺术中的情境，可以将艺术中的各类元素混合在一起，比如中国唐代陶器的形态、伊斯兰陶瓷器皿的色彩、波斯风格装饰物的影响、美国波普等都可以被艺术家混用；也可以打破所有界限，用非传统的陶瓷材料与陶土结合解构创建新的艺术形式，探索引用新的技术和媒材，产生独特的创意，从而有更广大的文化含义。也或者我们只是单纯地进入一个非褐色也非实用的陶瓷世界，与功能与实用无关。有些人可能会疑惑，"陶瓷"这种传统艺术或者工艺美术形式与

"当代"似乎没有太多关联。我们通过作品来解答这个疑问。

当代陶艺从器皿到造型到装置到影像无所不有,甚至我们在面对当代陶艺作品时不知所措,就这样一块泥从中间剖开一刀划下去是一件作品。博物馆中一件漂亮的青花瓶也是陶瓷作品,这样一团剖开有刀痕的也是一件陶艺作品,我们看到的这些都是陶艺,但这样的一件作品它与我们前面所领略的陶艺作品,中国美学的道德观、造器理念、天人合一意识思想似乎没有关系了,这就把我们带到当代陶艺的文化理解中了。把中国的陶瓷带入人们耳熟能详的历史去理解的时候我们会有情感依赖,因为它亲切熟悉。同样,当代陶艺需要从整个当代艺术背景下去理解。现当代艺术都起源于西方,当代艺术有它对应的法度、讲究与规范,所以我们需要在西方的艺术历史中来理解当代陶艺。比如唐三彩作品,雅克·考夫曼的作品《唐》源于艺术家对中国陶瓷文化的热爱和对唐三彩釉的好奇,观察到唐三彩的釉质在静置状态和竖直状态表现的纹理不同,而创作了《唐》的作品;考夫曼的代表陶艺作品是《兵马俑脸》。他在中国西安得知,当时由六万人花40年的时间构建了这一奇迹,他闻观后非常震撼,这种震撼激发了他创作的灵感,而兵马俑中的头部最吸引他,他用很短的时间做了大量兵马俑的脸。这既是一种真实的情感

图 4-22 考夫曼陶艺装置作品《兵马俑脸》

的流露，也是向这六万人致敬，秦始皇兵马俑的小脸也成了他的代表作。所以当代艺术更是消融了国界。

2. 作品感受和人文阐释

刘建华是活跃的当代陶艺履行者，有着常年生活在景德镇的生活阅历，这是他骨子里的文化积淀。他的作品虽然使用陶瓷媒介，但却没有囿于陶瓷。他将陶瓷这种材质自然、恰切植入到创作中，每次都给你新的解读和界定，他是中国当代艺术生态里代表性的艺术家。陶瓷材料本身的特质强烈，很有魔力，稍不留神就会被它的技术带走飘远，而刘建华的特别之处就在于没有被其束缚住，他回复其材料的本质，轻松自如地运用它。

《容器》（图4-23）这件装置作品让你眼前一亮，这种在瓷都遍地常见的容器，如此摆放在你面前，熟悉中带来了不同的感官体验。刘建华对人们熟悉的事物重新界定，打破了我们的常规，给予我们重新思考的机会。陶瓷看起来坚硬，实际上脆弱而易碎。就像我们看到的这件《容器》装置作品，似乎看到在当今钢筋混凝土的巨大城市节奏中，艺术家力求作品简单抽象。引用刘建华语："我开始把作品中一些叙事的内容慢慢清理掉。尽管包括我在内的艺术家都曾经或正在用西方艺术语言来反映中国的社会现实，但我想这在未来的中国当代艺术史中未必会产生一种新的意义。"所以我们感受到刘建华的当代陶艺更加抽象，充满着禅意的意境。同样的陶艺作品《盈》（图4-24），把日常生活中的自然现象，微妙地展

图4-23　刘建华陶艺《容器》

图 4-24　刘建华陶艺《盈》

现在作品中。让人产生时间和空间的多维度思考，澄净、内敛、单纯，是作品传达出来的艺术气质，它的气韵中透着千年瓷都的滋养，流淌着古国瓷都的情感。从刘建华的陶瓷作品中，我们看到了当代陶艺重在观念性，通过思想作为材料，传达出深层的文化意义和社会意义。理解的角度不同，视角不同，发出的声音不同。这些都是当代陶艺传达出来的信息，通过观者的视觉激发他的素养。

无论怎样的创作方式，艺术的主旨就是获得真正的自由。所以刘建华装置作品是他对艺术自由的解读。带着这样的思路我们来看当代艺术，就轻松自由多了。不必像传统陶艺也不像现代陶艺有清规戒律，你可以去提出自己的各种疑问，由此可以更深入地理解和思考陶瓷艺术本身。

所以你在欣赏当代陶艺作品时，要摒弃寻根问底的传统思维方式，否则从一开始就被卡在门外。首先得有西方艺术史的代入和东方的的审美情感两者结合，才能避免欣赏不了、理解不了的困惑。

第四节　总　　结

以上五张代表性的图片，从时间顺序和风格特点上分别做了区分，但都有一个共同特点，也就是它的材料语言。"道"和"器"两者始终贯穿，不管传统陶瓷艺术还是现当代

陶艺，都是包括外在器形、釉色、装饰、气韵的直观给与和内在的精神解读，这是本单元的难点也是重点。陶瓷因为跟我们的日常生活联系密切，所以在欣赏时要注意与日常碗盘实用性的陶瓷用具区分开来，作为实用器的陶瓷用具和作为艺术表达的陶艺作品，在功能性和审美性上侧重点是不同的。一是源于日用器具为主的陶瓷器皿注重实用性，我们不能将其称为艺术品。当然不排除兼顾功能和美感的器皿，比如前面提到的 Lucie Riede 的作品就是将器皿上升到了艺术的高度，所以她的作品对后来陶艺的发展影响很大。对比就能看出平常的陶瓷生活用具和陶瓷艺术作品的区分，艺术的陶瓷作品给了我们推敲和琢磨的"审美感"和器皿感染力的气息。此外高科技下的陶瓷 3D 打印，非常漂亮完美，技术精湛，但是缺少人的情感味道，冰冷没有人的温度，这与以手作为特点的陶艺是不一样的。

图 4-25 是一些毫无审美趣味的陶瓷，这些不是陶瓷艺术品，它们是为了商业目的而粗制滥造的产品。

图 4-25 粗制滥造的陶瓷

陶瓷艺术它有着泥土的随性和人的温度，再加上火焰的烧制，达到了升华。在日常中要不断地积累视觉经验，多看展览，关注生活的一草一木，多维度提高我们对陶瓷艺术的视觉审美素养。

第二篇章
西方传统艺术与视觉审美

DA XUE MEI SHU

篇章提要　再现中的"错觉"
——西方传统艺术对"写实"的探寻

西方传统艺术正好与东方传统艺术遥相呼应，分别植根在不同文化体系之中。很多学者已经以各种方式涉及不同学科讨论过东西方艺术的差异。其实作为人类的艺术，共通的因素都是人对周遭的一种表达。只不过不同地域不同民族，因其环境诸方面因素的变化，造成在表达旨趣上的差异及其背后所呈现的观念之别。

对西方传统艺术流变的概括并非易事，我们只能抓住其主要特征，尤其是与东方传统艺术以及现代艺术不同之处，整体予以观照。西方早期艺术，也是人对自我经验的一种表达，"写意性"的特征可能缘于学科确立的模糊性，艺术家的情感是直呈的，并没有刻意去再现对象。随着人与自然接触的深入，加上思维方式的变化，西方世界的"科学"认知能力获得全新的改观，从尊重自然到寻觅自然规律再到战胜自然，绵延一条探索之路，也在艺术的表现中折射而出。在科学精神的指导下，寻"真"成为第一要义，对应艺术就是"写实"，艺术家希望通过作品将自己"眼见之实"与"感受之真"予以表达出来，这一过程恰对应为从"经验之在"到"眼见之实"再到"理解之真"的流变过程。

举例说，西方早期艺术，也长于用线去概况表现对象，画面追求"写意性"特征，比如西班牙洞穴壁画、埃及金字塔等。这是艺术家努力表达其生活经历中的所见所闻，并力求用自己想象获得画面的力量。可以说这时的形象塑造全凭艺术家的形象"记忆"与"想象"，再依据之前积累的各种经验予以糅合最终完成。与东方传统艺术相比，西方早期传统艺术的这一经验相对单纯，它多关联艺术家的生活经验，虽然也会复合"形而上"的精神或思想，但不如中国早期艺术的主动与普遍。后来，西方艺术在发展进程中，不断关注自然本身，通过或理性或心理的方式，予以观照，从而形成了超越自我的外在的神与上帝。中世纪艺术正是基于这一传统，一边走向科学，一边成为宗教。科学服务于塑造本身，而宗教则成为一种精神与思想。由此，西方传统艺术造型演进的规律表现为"科学"的指引，在"写实"的道路上不断探索——透视学、色彩学与解剖学，这些基于科学的深入探索一点点恩泽于西方传统艺术的形变，再现的因素被不断强化。

需要说明的是，在追求"写实"的进程中，西方传统艺术一刻也没有放弃对"自我"

的呈现，"错觉"是伴随在这一进程之中并成为其发生"蜕变"的重要因素。所谓"错觉"是指人在观察与知觉对象时出现与实际事物相"错位"的感觉，是一种歪曲的知觉。视觉领域的"错觉"与西方传统绘画、雕塑有关。西方传统艺术在追求科学的"再现"过程中，常常因为人的固有错觉——一种"经验"的介入，使得"写实"总是有条件的，相对的，也因此置入了艺术家情感性因素的参与。美术史家贡布里希在运用艺术心理学研究西方传统艺术的造型观念时，提出"预存图式"的理论，认为艺术家创作受制于过去经验积累的预存图式的影响，艺术家在观察与表现时，眼睛所见要不断基于他的"预存图式"展开修正，最终完成属于他个人认知的对象。这种"再现"必然掺和了创造者"错觉"的因素，所谓的"写实"也只是相对的真实。

另一方面，即并是以"科学"为原则，西方传统各期艺术家在设定观念上也存在着诸多差异。文艺复兴，最为标举"科学"了，但他们在绘画表现中强调的是理解上的"真实"——追求固有色的呈现，环境色、光源色都要让位经验中的固有色，所谓古典作品的"酱油调子"，这是他们认知的"真实"。而印象主义画家们，则追求另一种真实——条件色变化中的自然对象，它虽然破坏了古典的"秩序"，但建立了新的"规则"。他们都在秉持"科学"的原则，都是一种"写实"的呈现，只不过出发点与视觉形态产生了相应的变化。雕塑等其他艺术形态莫不如此。

那么，我们在欣赏中，如何来感知与接受西方传统艺术呢？对西方古典艺术的欣赏与认知，首先要基于对其语言方式的经验积累，它的造型、色彩与构图规律，情感呈现方式，进而以自然物象为纽带，去感受画面的秩序感与视觉韵律，这是基于物的"真实"而带来的触动。因为我们有过生活体验及其经验的积累，有过感情的共鸣，在"写实"的诱导下，就会依据直觉重新体会曾经的感动。通过欣赏，丰富了我们的视觉经验，成为新的"预存图式"，又服务于未来的进一步欣赏与表达。而面对西方印象派艺术作品，虽还属于"写实"艺术，但它却不同于古典艺术，自然物象已经难以成为我们去欣赏的纽带，画面因为对"条件色"的过分关注，物象似在被解体，被分解为色彩的组合与光的组合，印象派后期的"点彩派"尤其突出，欣赏者的经验，除了自然物象作为媒介外，更应有对"条件色"的理解与欣赏经历，"预存图像"也随之重新获得积累。

第五单元　西方传统绘画艺术与视觉审美

第一节　概　　述

一、什么是油画

当提及西方绘画的时候，我们往往想到的是油画。我们的大学里甚至以"油画"之名，来标定专业。艺术学院传统的专业方向分类就是"国油版雕"。但是这种约定成俗的划分方式，并不符合"匹配、对应"的原则。因为如果以地域为标准，与国画对等的名称应该是西洋画。而如果以材料划分，与油画对等，国画应称之为"水墨画"。理论虽如此，现实推行中，有时"正名"本身是个难题。既然约定成俗，也就一直沿用了。但是当我们谈及西方绘画艺术时，绝不只有油画。所以我们要解答的第一个问题就是，什么是油画。

要知道，一位艺术家的专业水准，最重要的部分就是能够驾驭一种具体的艺术创作的材料。由于每种绘画材料的性能都是不同的，从而分成了不同的画种。这些画种的区分是以媒介剂为标准的，并且侧重于媒介剂中的粘结剂。

现在来解释这句话：当我们抓起一把黄土，这就是"土黄"，当我们碾碎一块煤炭，得到的就是"煤黑"。事实上人类最初使用的色系就是"大地色系"。古代的颜色很少，基本就是各种"土"的颜色，随着后世不断地发明发现，我们的调色盘才丰富起来。古代作品总是"古朴"的，绝不"花哨"，就是这个原因。颜色的原始色粉，这些"色母料"都是相同的。但是这些色粉是没办法画画的，我们必须把这些"粉"，调和成"膏状物"。就是"加点水、和成泥"，泥就可以涂抹了。请注意，这个水，就是"稀释剂"。"稀释剂"是可以挥发殆尽的物质。比如水、酒精、松节油。显然，这个只和了水的泥并不结实，所以还要加一点胶，让这些色粉粘住。这个胶就是"粘结剂"。"粘结剂"就是干燥之后还存在的东西。色粉以蜡为粘结剂，就是蜡画。以鸡蛋液为粘结剂就是蛋彩。以漆为粘结剂就是漆画，以油为粘结剂就是油画。稀释剂与粘结剂合称媒介剂，所以画种是以材料中的媒介剂来划定的。油画是在文艺复兴的前夜才被发明出来，所以很多西方古代绘画都是蜡画、湿壁画、蛋彩。这基本也是西方绘画材料进步的一个过程。

事实上，是否能够分清画种，未必能够影响我们的鉴赏。但是了解不同画种的材料特

色，一定能为我们提供一个新的审美层次，有时这部分还很重要，比如国画中对水墨韵味的欣赏。而且，如果作为一个鉴赏者，是什么画都分不清，又怎么能开始鉴赏呢？所以我们先来分清画种，这是一个基本点。接下来就是宏观地了解美术史了。

二、西方艺术发展历程简述

这一节谈的是西方艺术发展历程，而不是西方绘画，更不是西方油画，也不仅限于古典时期。这是因为读解与鉴赏任何一个艺术门类、一个画种，我们都离不开这个民族的文化背景与作品的时代背景。西方艺术不同时代作品的评价标准与欣赏角度是完全不同的，甚至是完全相反的。所以，我们首先需要把握一个宏观的时代分区与基本脉络。如果急于陷入到某一门类中去分析，反倒太"专业"了。一叶可以障目，如果没有宏观把握，一旦跳出一个范畴，就会产生认知混乱。因为不同时期的认知标准完全不同，后者往往在扮演颠覆前者的角色。

作为鉴赏者，我们至少要了解西方艺术发展至今分为三个大的阶段。分别是：古典主义时期、现代主义时期、后现代主义时期。

这三大时期是与整体的文明轨迹相合拍的。

这三个大的历史分区，每一个历史时期艺术创作的目的都有质的转变，古典主义时期是"二维世界还原三维世界，是对自然的描摹"，现代主义时期是"不再描摹自然，艺术回归艺术本身，艺术家们开始进行形式上的拓展与探索"，后现代主义时期是"上帝创造了一个世界，艺术家创造自己的世界"、"上帝死了，艺术家就是上帝"、"人人都是艺术家"。这是观念上的突破。

这三个历史时期通过作品来呈现，

图 5-1 是一栋古典建筑的外墙，这个建筑是一个骑士之家。西方古典艺术使用写实的手段，依据古典美学标准对现实进行升华和提炼，创作出了优雅逼真的作品。古典主义时期对美术史的贡献是对自然的模仿能力的完善，并对自然之美进行了升华和总结，建立了古典美学标准。

图 5-2 是现代主义时期，艺术对自然的模仿这一课题已经被古代大师解决殆尽，随着照相机的产生，模仿自然不再是一个问题，艺术家们必须寻找新的课题，这一新的课题就是"不再模仿自然，去创造自然之外的新的形式"。现代主义对美术史的贡献是形式上的拓展。

图 5-3，当现代主义进入极简主义时期，对形式的拓展这一工作也已经走到尽头，到了后现代主义时期，艺术创作进入一个观念上的自觉期，艺术品企图激发人们精神上的自

第二篇章
西方传统艺术与视觉审美

图 5-1 古典主义时期建筑

图 5-2 现代主义时期建筑

图 5-3 后现代主义时期建筑

觉,这一点他们使用了类似于禅宗的传达方式,借助各种手段,让人顿悟。后现代主义对美术史的贡献是观念上的拓展与创作手段的解放。艺术家们在精神层面获得了一种自觉,为了解放思想,他们会在某些题材上颠覆偶像。这第三张图片的作品,其中的形象是作者自己的形象。这件作品的意思是:"艺术家替代了神的位置。"这一观念彰显了后现代的一些重要哲学思潮。

并置三张作品(图 5-4),与具体的形象相比,更重要的是墙上放神的雕像的这个习惯。这是一个欧洲广为人知的习惯,从而形成了一个普遍的读解背景。将三张图并列,前一个作品就能成为后一个作品的读解参照。这样的情况,彰显的是一个文化的脉络。

在介绍了一个最基本点与一个宏观的西方艺术发展脉络之后,我们就以一张非常著名的作品开始,引导大家鉴赏。

第五单元 西方传统绘画艺术与视觉审美

图 5-4　三个历史时期的作品

问题与反思：这样的历史阶段，对于东方艺术是否有意义？因为东方的艺术从未完全写实也未完全抽象过。处于"似与不似之间"的东方艺术不会面临西方艺术所遇到的问题，所以也不存在解决问题的原动力。所以东方艺术未必要西方艺术的现代主义时期，可以直接对应后现代主义。

第二节　西方绘画欣赏方法与步骤

一、直觉——从一张作品的直观感受开始（欣赏的方法）

图 5-5　列宾《伏尔加河上的纤夫》

这是一张名作（图 5-5），当你看到这张作品的时候，如果第一反应的是这张作品的名字是什么？作者是谁？创作年代？讲的是一个什么故事？等等，这样的一系列问题。好的，你陷入了习惯性的知识读解。在网络时代懂得这些并不难，因为只要知道"搜索词条"，在几秒钟之内，你就能获得相应答案。所以为了避免，"影响"大家观看，我打破常规没有在最初提供给这幅作品的名字。同时我要告诉大家，一幅伟大的基于视觉认知的绘画作品。可以在你不知道任何"背景知识"的前提下，传达给你所有的"信息"，正是这部分"直观"的信息，才是属于绘画的魅力。所以如果懂得鉴赏，第一重要的是重视"直观"，体察"直觉"。这也是我首先要分析的部分。

现在再次把这张作品呈现在大家面前，我们一起来"直观"，因为"直观"而产生"通感"。

首先我们看这幅作品，你不会"很开心"，本来嘻嘻哈哈的你凝视这张作品的时候会严肃起来。不要反驳我说你没有收敛你的笑容。因为所有的人，看到同类悲伤的面孔时都会止住笑容，**这是"人性使然"**。

主人公的表情感染了我们的情绪，接下来在不经意间，在不经过理性思考的指引下，我们的感受就会自动深化。值得指出的是，我们的"严肃"不会化为"怜悯"。如果我们看到表情痛苦的小孩子或者小动物，我们的严肃往往紧接着转化为怜悯。为什么这种情况没有在这里发生？因为这张作品是"压倒性的"，我们看到的是扑面而来的，前倾的一群人，只有一条绳子拉住了他们（图 5-6）。这种**构图激发了你潜意识中的通感**。我们面对所有"被一根绳子牵制着的，倒向自己的庞大物"，你会怜悯的跑过去"摸摸"？不会的！因为这种构图让人产生"泰山压顶"的感觉。作者用这种构图方式"震慑住了你"。这时作为观众的你已经严肃而"乖乖"地站在了画前。这一切大概发生在一秒钟之内。还好是绘画，如果是雕塑你会吓跑，或者根本不会走近（天津蓟县独乐寺的天王像，见图 5-7，在塑造时将一根大木大部分，倾斜地埋于土中，在露出来的小部分上塑造金刚法相。这就使得这个塑像可以非正常倾斜。在狭小的天王殿中，四大金刚向你压倒过来，气势惊人，震慑心魄）。

一张绘画作品的"气"可以笼罩观众，单凭构图是不足够的。或者说多用一种手段，就多"笼罩"一个层次。这张作品除了构图之外，还有一种手段"笼罩"了我们。那就是用光。用专业一点的表述，这张作品的光源是"侧逆光加正面补光"。点明了这一点，接下来并不需

图 5-6

要太多解释。因为所有"逆光的庞然大物站在我们面前",我们都会有点怕。

作为站在"逆光的、倒向我们的庞然大物"作品前面的观众的感受是什么?不需要我说。我说给你的就是知识,不必我说的就是通感。**也许这正是这门课程的特色,我来引领你看,答案在你自己那里。**

如果这张作品只是把你罩住了,那就算不得伟大。因为比"哀伤"更高级的层次是"哀而不伤"。

这个更高级层次是如何做到的呢?首先还是光,但是这次除了用光的方向还有光的颜色。暖色的天际赋予主体金色的边线,蓝色的天空营造了明媚的环境。这使得观众一切的"严肃"与"惧怕",都准确定位在,类似于面对山的巍峨,或是儿时面对父亲时的某种感受。怕归怕,但绝不是恐怖吓人。**敬仰**倒是有的。

真正的"哀而不伤",希望的转机来自于这个穿红衣服的青年。

讲到这里,我想说一段插曲,我曾经读过关于抗日战争时期一个民兵连长用三发子弹击退敌

图 5-7 天王像

人一次进攻的故事。故事的高潮部分是这样的。敌人在发起冲锋时,他用第一颗子弹狙击了冲在第一位的士兵。这是"枪打出头鸟"。然后用第二颗子弹,狙击了站在核心位置的指挥官,这是"擒贼先擒王"。第三发子弹重要的是时机,在敌人刚刚稳定下来的时候,击毙了第一个叫嚣者。使得敌人"一鼓作气,再而衰,三而竭",接下来就是吓跑了。说这个插曲的目的在于,既然是"通感",就说明视觉经验是和人的普遍经验相一致的。我们的观看也遵循这样的逻辑。这个观看的过程,目光在画面上游走的顺序叫**视觉动线**。视觉动线是艺术家依照规律设定好的,一幅作品并非摆在观众面前,任由观众随意观赏。即使无人指定观众也会自然循迹而来,**通过画面引导观众目光的动线**,是艺术家的基本能力。

我们来看这幅作品,也是本着"优先然后主体"的原则看的,我们在看一幅画时最初是在"远观玄览"的情况下,在整体视域的笼罩下,形成一个综合感受。然后"走近看",会落在一个具体的"瞩目点"上,这张画我们的"第一眼"自然会首先凝视距离我们最近的这张脸。这一部分感受就是我前文所罗列的。是现场的欣赏过程中,以上的过程只是一个"远远看见,进而走进,瞩目"的一个短暂过程。是在一个以秒为单位的时间段内发生的事情。但是只在这短短的时间内,就涉及很多"门道",在初步感受之下,我们就开始了深入观赏。我们的"第二眼"看到了什么呢?

一定是这个青年。

图 5-8

为什么呢？如果说排头的老者好比一个先声夺人的序曲，那么这个红衣青年就是乐章转折的高潮，真正让这首"曲子"，由悲愤而化为雄壮。让这幅作品成为"哀而不伤"的雄壮史诗，而非怨妇的吟唱。

我还是先来解释，为什么我们一定会瞩目这个青年？因为颜色，他是"万绿丛中一点红"，因为素描，他是"阴暗中最耀眼的那一个"，因为构图，他处在画面三分之一处，是黄金分割比的位置（1∶1.618）。作者用尽一切手段让我们"看他、看他"。作为观众的我们一定会接受作者的无声指引，认真地"看他"，我们看到了什么呢？其实并不需要我来指明，只要我们认真地看一看，我们就能感受到。因为他是鲜亮的，所以我们感受到了光明。因为他是昂首的，望向远方的，所以我们感受到了希望。因为他在触摸绳索，我们感受到了"挣脱"。我相信这些"肢体语言"都是无需详解的信息，所有的观众都可以读解。这就是图画区别且独立于文字的魅力。

作品进一步的妙处在之后，当我们读解了主体人物的信息之后。我们会继续往后看。不要把这个"继续往后看"，当做我留给你们的作业。我的意思是，如果没有我的干扰，让你的眼睛影响你的心，并用你的心来指引你的目光，就如一个普通观众去欣赏这幅作品的话，后面有的可看么？我的感受是没什么可看的，所以我的目光会以一种"巡视"的速度，在画面后半部分移动一遍之后，并未停留。然后我们的目光会回来，回

图 5-9

到红衣青年这个主体上，这是一个"节点"，凭心而论，我们是不会在这里再"深入学习"一遍的。因为这是一个熟悉的个体，我们会自然地寻找下一个熟悉的个体，另一个"节点"，那个排头的老人。

我们目光同样也不会在这个熟悉的面孔上停留多久，我们会看回青年的脸。因为潜意识告诉我们"刚才那个好看些"。就在这一瞬间，大脑开始了比较研究。目光开始在两个形象间游移。年轻的，年老的。低头的、昂首的。沉闷的，鲜活的。悲愤的，抗争的。如此等等。具体你罗列出多少对儿，对比组合并不重要。那是你自己的事情。而对于作者来说，他成功地使你这个观众沉浸在了一个"反复吟唱的乐章"之中。

视觉动线不是简单的观看顺序，而是要让观众感受到画面的"旋律感"。

当你跳出了这循环的乐章，然后再将画面上的每一张面孔都像琴键般敲击一遍的时候，这张画就看完了。

就如人性使然，你总是先直观地心仪一个人，才会去进一步打听他的名字一样。此时，我才会告诉你这幅画的名称是《伏尔加河上的纤夫》。而且，这是一张现实主义的作品，不是古典主义的作品。我们能识别出形象的作品，都属于"具象"。识别不出形象的作品都可称为"抽象"。但是这是一个很大的分类，是初始层级的分类。在具象绘画之中，不同的艺术家秉承不同的理念和"主义"。现实主义，浪漫主义，古典主义甚至于超现实主义。其形象都是具象的。这些主义之间有些是同时代的不同思潮，有些是某一思潮的进一步认识和发展。了解这些"主义"的具体定义，有助于我们的鉴赏。

以上的文字是我随着一个感性的"看"的过程，进行的旁白注解。

二、欣赏西方绘画作品的四个方面分析（欣赏的步骤）

接下来我就总结一些规律，让大家进一步了解如何去看。

油画、水彩、蜡画这些材料性质上的差异，对于创作者的影响是巨大的，但是对于观众来说，懂得辨识作品材质，与懂得欣赏之间关系不大，或者说是可以逾越的。我们欣赏一张绘画作品主要是从四个方面欣赏，分别是**素描、色彩、构图、视觉动线**。这个表述并不是太严谨，或者说并不是太合理，因为事实上，我们"看"的第一步肯定是"辨识形象"，在这个基础上，接下来以现在的欣赏习惯，很容易把"画得像不像，细不细"当做了"鉴赏"的主要内容。这样做并不是"鉴赏"，只是辨识。而鉴赏是"换个角度看世

界"。严格来说,鉴赏的也并非是素描、色彩、构图、视觉动线,这些画面元素本身,而是这四部分所综合建构的东西,是一种感受。现在我们把这个表述的前后关系反过来说,"我们可以把看到的一切自然的景象通过**素描、色彩、构图、视觉动线**四个方面,整理成一张绘画",这样表述相对准确。

作为一名观众,如果能从以上四个方面分析画面,可以算是"内行看门道"。但是注意在剖析之后,不要忘记领略整体的感受,否则就是瞎子摸象。

面对一张画如果只从"看"的角度分析,我们看到的只有"黑白和彩色",这是由视觉神经元的性能所决定的。而构图带给我们的感受,是一些**基本记忆形成的通感**。我们是在感知构图而非欣赏构图。至于视觉动线是基于"人性"潜意识在发挥作用。这是属于艺术家的秘密,高明的艺术家懂得控制观众的视觉动线,所以观众不必主动自我剖析,跟着感觉走就是最正确的路。当然属于古典绘画的基础知识还有透视与解剖。这部分的知识是艺术家要掌握的,观众天然有鉴赏的能力,所以不必讲解。

接下来我就逐一分析这四个维度:

素描。

素描就是单色画,它只表达作品黑白,明暗这些关于"明度"的强弱与分布。

我们以素描为第一个分析的方面,首先要强调的是,**在不同的文化背景之下,对绘画的四大方面的读解方式是完全不同的**。这一点在素描的领域中尤为明显。西方古典绘画的目的是"二维世界还原和模拟三维世界",所以在西方体系之下的素描最为重要的着眼点是"光影"(图 5-10)。而东方素描的着眼点是"黑白",以至于传统国画体系中没有所谓"素描",而是"白描"。这种区别,来自于东西方文化对世界基本认识的差异,东方创世纪神话是"盘古开天辟地"。"天地之间是一团混沌之气,犹如一个蛋,盘古老祖劈开这团气,清气上升,浊气下降……"(图 5-11)

艺术终究表达的是作者对世界和人生的认识,对原初认识的差异,成为分水岭。这个基本的差异,是我们读解西方艺术的前提。我们现在谈的就是这个基于光影的素描。

西方古典绘画体系之下的素描是着重表现光影的,对于艺术家来说,练习准确地描绘光影来还原模拟一个现实物是写实绘画必修的基本功。而从"看"的角度来分析素描。重要的是体会画面用光方式形成的"气氛",给观众带来的心理感受。

用光方式:舞台用光,室内的光,户外的光。

图 5-10 西方的源初是一束光

图 5-11 东方的源初是一团气

光的强度：明亮（高调），阴暗（灰调），大明暗对比。

色彩。

色彩与素描相比更为难以阐释，更趋于个性化，也更为感性。所以我们经常提及的是"素描关系"、"色彩感觉"。

第一，科学的色彩。用科学的方式数字化标定色彩，有很多种标准。我们电脑中的图片有不同的后缀，TIFF，JPK，CMYK 等指的就是不同的分类标准。常用的一个指标，标定的是三个方面。色相、饱和度、明度。就是指"什么颜色，鲜艳不鲜艳，亮不亮"。这些色彩都会给我们以明确的感受。这些感受都是什么并不需要我连篇累牍。"两个黄鹂鸣翠柳，一行白鹭上青天"，就是诗中有画，而且还是彩色的。

第二，文化的色彩。色彩所传达的信息绝不止有客观的那一部分，形象我们内心的那部分反倒大多是主观的。色彩是有人文意义的，甚至是人文符号。比如红色对于中国。不同的色彩搭配也会有不同的文化指向。比如有的红绿搭配让我们想起圣诞节，而另外的两种红绿搭配想起的就是花被面了。了解色彩的文化意义有助于我们深入解读一幅作品。这在西画鉴赏中尤为重要。

第三，物质的色彩。色彩的物质载体是颜料。颜料有它的物质属性和发展历程。比如古代的群青真的是青金石磨成的粉，而老年画真的可以当膏药治疗幼儿的癞头疮，因为上面的颜料是朱砂与藤黄，也可消炎解毒。这些知识未必影响鉴赏，

但是有助品味。

第四，色彩间的相互关系。没有任何一种色彩本身是不美的，真正让我们感到不适的是色彩关系，是一组难看的色彩搭配。

构图与视觉动线的知识。

这两个维度需要以作品为参照，我们在下一节中，结合图例加以分解。

第三节　西方传统绘画经典作品与人文释读

接下来我们就以一些经典作品为例，结合以上知识，进行综合解读，每幅作品各有侧重。

文艺复兴三杰之一达·芬奇的《蒙娜丽莎》是一件伟大的作品（图5-12）。它的伟大在于它的"直接"。这件作品无需注解。了解西方历史的读者知道，在文艺复兴之前是长达千年宗教统治的中世纪时期。遥想当年，对于一个刚刚经历过中世纪的西方的观众来说，在面对这张作品的一瞬间，就能感受到作品中圣母一样的气质。也就是说这件作品不需要任何文字的注解，在一瞬间，就传达出了文艺复兴的时代精神，"人性的复苏""人神同形同性"。伟大的作品都会彰显时代的精神，时代也会选择相应的作品做时代的代表。这件作品则彰显了文艺复兴的时代精神。

但是这幅在西方并不需要文字注解的作品，对于中国的观众解释起来就颇费周章了。因为从纯视觉的角度来看这张画，真的只是"一个没有

图5-12　达·芬奇《蒙娜丽莎》

眉毛的女子，坐在那里笑"，没什么好看的。所以，如果我在这里教大家鉴赏，就必须解释这个西方绘画史上的丰碑。

第一点要告诉大家的是，要有信心。应为当你不能理解一张伟大的西方经典时，也许是是非常正常的。因为你不在它的文化语境中，所以完全不必"感同身受"。但同时，避免这种自信变成"无知者无畏"，所以"了解"是必要的。接下来我来解释《蒙娜丽莎》的伟大。《蒙娜丽莎》的伟大就是"不需要任何文字的注解，在一瞬间，就传达出了文艺复兴的时代精神"。如果要解释这一点，就需要说明，什么是文艺复兴？什么是文艺复兴的时代精神？作者是如何瞬间传达文艺复兴的时代精神的？

1. 什么是文艺复兴

文艺复兴可以认为是西方现代文明时期的开端。它复兴的是古希腊精神。而古希腊精神是西方文明的源点。

2. 什么是文艺复兴的时代精神

文艺复兴倡导的是古希腊时期的"人本主义精神"。"人本主义精神"未必伟大，因为它容易放纵人欲，放大人的劣根。但是，任何一个思潮，它的重要性在于其出现的时代背景。在经过了长达千年的"神本主义"统治的中世纪之后，唤醒"人性"，成为思想的启蒙，推动了文明的发展。所以文艺复兴这个时代很伟大。并且在文艺复兴时期，这种精神彰显的程度刚刚好，"人神同型同性"人性与神性参半。如果全部彰显神性，宗教会变为迷信。完全彰显人性，则恶欲横流。而"人神同型同性"的古希腊与文艺复兴，人又高尚又有人情味，刚刚好。

3. 作者是如何瞬间传达文艺复兴的时代精神的

《蒙娜丽莎》表现的就是这个"人神同型同性"。这是达·芬奇惯用的智慧。

把普通人画得有神性，比较简单，比如图5-13，这件圣母像，画的完全是人间的一对母子为了标明他们神的身份，加个光圈就可以了。

让普通人身上有神性，就比较难了。达·芬奇用了所有的办法。（1）构图。这是一个稳定的三角形构图，其坐姿是标准的圣母坐姿。（2）素描。散射光传达出祥和的气氛。（3）色彩。这里的色彩就是"随类赋彩"，并未有什么色彩学的玄机。重要的是颜色的文化意义，深青色服装是圣母的典型服色。（4）背景。他将女主安置在一个不具体的风景中，而不是室内一角。这有助于避免我们对作品的世俗解读。（5）神态。这是最著名的"神秘

的微笑"。为什么是神秘的微笑呢？因为她的神态是眉头微蹙，嘴角微扬。说不出是喜是悲。这是一个慈母看着调皮幼儿的表情。中国有一个很对应的词描述这个表情，"慈悲"。

所以，一个刚刚经过了中世纪的观众，在浓厚的宗教底蕴之下，能瞬间在这张人像中体会到神性，体会到圣母般的慈悲。而这是一瞬间就领略到的感受。而这一瞬间也传达出了作品所有的信息。所以这张作品是"黄钟大吕"一样的作品。只需一声，即震彻天地。绘画与音乐之间是可以产生通感的。绘画也有节奏有旋律，甚至有音符。但是最伟大的音，会逾越旋律、节奏。只需要一个声音，宛若一声雷，震颤人心。《蒙娜丽莎》在文艺复兴时期就有这个力量，足以使观众下跪的力量。

这一节我想告诉大家：不同的作品会传达不同的感受，未必复杂，但欣赏的方式有所不同；艺术的各门类是可以产生通感的；有时读不懂西方艺术非常正常，但多知有助于多懂，了解其后背景，有助于主观体会。

接下来我们继续欣赏这张画。这次是比较欣赏。

西方艺术不同时期的作品，欣赏角度并不相同。这是因为每个时代的关注点并不相同。所以我们在欣赏不同时代的作品之前，如果能了解这个时代当时的风气与思潮，并以此为欣赏背景，去评价当时的艺术家。则可优劣立现，有事半功倍的效果。

图 5-13 达·芬奇《圣母像》

图 5-14　拉斐尔《雅典学院》

　　图 5-12、图 5-14 都是文艺复兴时期的经典作品，分别是达·芬奇的《蒙娜丽莎》和拉斐尔的《雅典学院》。两张作品表现的都是文艺复兴的时代主旨，"复兴古希腊的人文精神"。

　　如果我们从直观的角度来评价，《雅典学院》比《蒙拉丽莎》的工作量可大多了。

　　《雅典学院》表现的是一群古希腊时的伟大先哲，走出学院大门的一刻。画面的核心是柏拉图与亚里士多德两位著名的先哲，但是由于先哲的具体形象无从可考。拉斐尔就借用当时的大师形象来扮演先哲，比如其中柏拉图的形象用的就是现实中的达·芬奇的形象（有达·芬奇自画像可以为证），这样的手段，还暗喻了文艺复兴这个时代与古希腊的关系。文艺复兴宛若古希腊的重生。画中的每一个人物都能找到当时的"扮演者"与古希腊的"角色"。有专门的著作论及这个话题。画面本身的建构，采用戏剧式的呈现方式，看上去非常像舞台剧的一幕。这成为后世历史题材绘画的经典手段。画面的素描、色彩、透视、解剖等方面的水准，皆堪称巨匠。尤其值得指出的是，我们的目光之所以会集中在画面中心的主要人物上。除了他们所处的位置之外。他们还处在透视的灭点上。就是说，主要人物的脸，在一圈有形或无形的放射线中间。这就使得主要人物产生了"光芒感"，这是非常巧妙的构图设计。这张画是一张满分的试卷，没有问题。但是它没有《蒙娜丽莎》伟大，为什么呢？他太啰嗦了。拉斐尔就像一个"好学生"面面俱到。但是这张作品，如

果没有文字注解，或者相当的知识，根本看不懂。我们可以设想，以文艺复兴时的文盲比例，以及之前长达千年的宗教教训。有很多人是见了圣像就要下跪的。当他们看到《蒙娜丽莎》时是什么感受？所以与《蒙娜丽莎》的黄钟大吕相比，《雅典学院》不过是博学先生讲课图解。

一幅绘画作品的视觉冲击力重要性大于它诠释文字的能力。不可否认，有很多伟大的作品，可"学习"的部分大于它可欣赏的部分。

接下来我们的欣赏跳出单幅品鉴，改为成组欣赏。我曾经问朋友，如何品鉴昆曲，他告诉我"多听"，这并不是在敷衍我。因为我要告诉大家，如何品鉴作品的最重要环节是"多看"，远看看、近看看、放在一起看看。"换个角度看世界"，结果就是不一样。接下来我们就放在一起看看。

前文我曾提及："西方艺术不同时期的作品，欣赏角度并不相同。如果我们在欣赏不同时代的作品之前，如果能了解这个时代当时的风气与思潮，并以此为欣赏背景去欣赏，则有的放矢，事半功倍。"在此我就先将"古典主义"的定义先罗列出来。这些本来都是网上可查的知识。截取只言片语，如此等等，列举一二。

古典主义有一套非常明确的美学标准，这个标准在古希腊时期就很明确，明确到可以数字化表述。比如1∶1.618。类似规范，是一个体系。了解这些标准是欣赏的重要尺度。这是西方文明看世界的方式，而我们欣赏其作品需要从他们的角度欣赏，才不致误会。

意大利画家瓦萨里（1511—1574）在1550年写的《著名画家、雕塑家、建筑家传》一书中，将"古典美"的形式明确为规则、秩序、和谐、素描和风格五个元素。在画面中运用这五个元素的具体实例，建构了此类作品的基本范式的艺术家是文艺复兴三杰。

"古典"就是古代经典，很显然，虽然标准形成于希腊时期，但是希腊不会自己称自己为"古典"，所以"古典"这个词是后人总结的。这个总结，明确的时期在十八、十九世纪，并且依照古希腊的形式标准，又衍生出三个不同的追求方向。

"新古典主义"，十八世纪末至十九世纪初流行于以法国为中心的西欧诸国。它的主要特征是力求恢复古希腊、罗马古典美术的传统，多取材于古希腊神话和古罗马的历史故事，在艺术形式上，注重造型和对称、和谐的构图，追求单纯、庄重而又典雅的艺术风格。在技巧上，古典主义绘画强调精确的素描技术和微妙的明暗色调。

古典主义有三种不同的艺术倾向，它们是：以普桑为代表的崇尚永恒和自然理性的古典主义；以达维特为代表的宣扬革命和斗争精神的新古典主义；以安格尔、布格罗为代表的追求形式完美和典范风格的学院古典主义。）

这些知识道理都对，你的知识感念要和你的视觉经验对应上。很多观众并不能对应。比如也许知道"矫饰主义"，但拿出一张"矫饰主义"的作品来给他看。他并不能认出"矫饰主义"原来是这样的！有一个好的方法，可以解决这个问题。就是比较欣赏。所有秉承同一"主义"的作品，虽然形式多变，但是都会有相同的"气质"。品味这个整体"气质"，是局部鉴赏的进步。这和看人是一样的，你看的已经不是他的"相貌"，而是"气宇"了。

同类作品，我们在比较欣赏中，"气质"立现。

比较中，你会发现"普桑为代表的崇尚永恒和自然理性的古典主义"，可以视为达·芬奇的追随者。而"达维特为代表的宣扬革命和斗争精神的新古典主义"有米开朗基罗的影子。安格尔、布格罗学的肯定是，拉斐尔。

小结：这一片段，我们铺陈三组作品，见图5-15、图5-16、图5-17，用于比较欣赏。有助于大家摆脱简单的"识别"，而进一步"领略"到一些东西。领略是"看"的深层次行为。而且这种"博览群书，不求甚解"式的"玄览"，比单独品鉴更为重要。基于此，

图5-15　达·芬奇与普桑一样的"情景剧"

第五单元
西方传统绘画艺术与视觉审美

图 5-16 达维特与米开朗一样的"高大上"

图 5-17 安格尔和拉斐尔一样的优美,青春洋溢是有进步的,但是绝不猥琐

此节所列之作品，虽皆是名作，为避免扰乱视听，就不再深入解读。

我们在最后一张例图，回到"看"这个主题。

"看"有不同的路径，你可以"识别"然后"读解"，这是一条理性的线索，用脑在分析图像。你还可以用"心"来"欣赏"，然后"体会"，闭上眼睛还能"品味"，这是一种感性的方式。我们的引导倾向于后者，因为前一种辨识方式，极其智慧可以胜任。

如果要关注作品"好看"的部分，也必须承认，有很多作品"非艺术"的信息非常多了，有碍于单纯观看。而这幅《维纳斯的诞生》（图 5-18），内容单纯，比较"好看"。

图 5-18　波提切利《维纳斯的诞生》

一幅好作品的特点是"劲往一处使"，画面所有的元素有同一的指向。这样"一以贯之"形成的视觉冲击力，就能穿越时代，冲破地域的界限。将一种"美"的感受，送达我们的面前。为了避免"有碍观瞻"，我先期依然不传达任何背景知识。我们只来验证这个"一以贯之"。去体会一张画面，集合所有元素，而凝练出的直接而明确的气息。

这幅画扑面而来的信息就是"优美"。"优美"又是什么呢？具体一点的感受是"轻柔、飘渺、婀娜"。来看这张作品，迎面而来一个美女，身姿婀娜，无需多言。重要的是她比现实还"婀娜"。因为画家有意把她的脖子画的比脸还长，所以真是倍加婀娜。这样一个婀娜的美女，站得还不太稳当。她站在一块贝壳上。要知道这和站在一块方石头上给

我们的视觉感受是完全不同的。她站得如此不平稳，但是我们并不感觉"危险"，因为左右两组人物形成的三角形构图给了我们稳定感。娇柔而不危险就是婀娜，娇柔又危险就是吓人了。这个程度把握得非常好。如果用厨艺比喻，这就是"火候"，是最难把握的部分。美人让人怜爱，你看海浪，一点也不像海浪。倒有几分像水母，像有生命的东西，推动、簇拥着。左面的风神向她吹风，右面就赶快来个给她披衣服的。这个人是谁不重要，重要的是他满足了观众的心理需求，因为观众看到了美人被风吹就想为她披衣服。这是一种将观众带入画面的方式。画中人满足了你的心愿。多好看的一张画。这是波提切利的《维纳斯的诞生》。我们也能感受到这张西方作品所传达的气氛与情绪。为什么？因为我们也能体会"有位佳人，在水一方"。越是基本的感受，越是永恒。就有如《伏尔加河上的纤夫》是一曲悲壮的行板，这幅作品犹如恋人的低语。不同气质的作品还有很多，并不是一时能说尽的。而对艺术作品的鉴赏重要的正是体会这些感受。

通过以上鉴赏，呈现了"古典美"整体的气质。感受作品气质，而非之前，只是会识别其中人物，知道一些黄金分割比之类的知识。或是知道作者，创作年代，等等。这些用于考试的东西，就是一种进步。

第四节　总　　结

在网络的时代，信息的交换非常便利。这给了我们更多"看"的机会，当我们领略不同民族与地域间的文明时，首先有必要了解其文化背景。否者就会产生误读。比如，如果你不了解情况，就无法理解西方人结婚为什么穿白衣。

当然，我们也要认清，其实误读是无法避免的。基于普遍人性的美，是可以跨越地域，时代，文化而让我们领略到的。学会体会作品，是本章节的重点。另一方面，了解画面背后的故事，不可否认，也很有助于我们读解画面。这一点在古典绘画中尤其如此，因为古典绘画的题材大多有故事性，往往来源于希腊神话与圣经。只这一点上抽象绘画反而有跨越地域文化的能力。

虽然鼓励大家多知多懂，但是不要忘记，我们的重点不是人文解读，而是"看"，为了避免大家回到以往解读作品的习惯中去。我再次强调这一点。

我们的"看"，可以是直觉，可以是品味。但绝不只停留在"识别"的层次。因为从

图 5-19

识别的角度来讲。图 5-19 中两张作品没有区别，画的都是"老头"。而我们的鉴赏，指的是除了读解画面内容之外，比"识别"更高的层次。具体是什么？是"通感"，是"华枝春满，天心月圆"的某种境界。有时我们可以借鉴音乐的感受去体会一张视觉作品。

最后，必须要交代的是对这样作品的认识。因为这样（图 5-20）的作品充斥在我们的生活中，我不能当它不存在，所以有必要给个解释。这样的作品不是艺术，甚至于不是"画"，而只是一张"图"。但是它非常好，因为它的功能类似于符咒，祈福纳祥的符咒，上面画着主人的美好愿景。我们过年贴的年画就是一个符，我们都希望它能灵验。所以当我们看到迎客松、八骏图、鹏程万里的作品时，一定说好，但是不必从艺术的角度加以鉴赏。因为这不是艺术，是愿望。

图 5-20

第六单元　西方雕塑艺术与视觉审美

第一节　概　　述

雕塑是什么？众说纷纭。现在，让我们就雕塑的话题一起来探讨一下。

雕塑家罗丹说过："我很少表现完全的静止，我常用肌肉的跳动来传达内在的感性。"雕塑即用可视的空间性的造型来反映有时间性特征的"内在运动"。王朝闻先生通过对中西方学者思想的阐释，表达了自己的观点，那就是"雕塑是时间、空间统一的艺术"。

雕塑非技法层面讲的运用加和减的手法塑造物理体积、空间那么简单粗暴。它也不是改变各种材料，拼贴、转换、延伸、装置那么表面。雕塑是人类通过三维空间表达，探索自我存在与空间诉求的多维载体。

下面，从雕塑历史人文发展的故事看看它是如何发生发展的。又如何演变出各种各样雕塑的语言魅力。我们把西方雕塑表达的历史大致分为：原始社会、古埃及、古亚述、希腊、罗马、中世纪、文艺复兴、古典时期、近现代、当代。我们可以看到一个完整的从神慢慢走向人的过程。

一、缘起，万物密码的蒙昧时代

自人类诞生以来，雕塑的主体——"人"的确立是一个自然生发的过程。万物在产生时，蕴藏了无限的关于数学、几何、比例、阴阳、S曲线、相生相克、运动规律、生理构造等美的要素和秘密。人们通过游戏、狩猎、劳动、传递情感、记录、祭祀等活动不由自主地寻找雕塑表达的方式。同时，它是对数学几何、美的来源等不自觉解读的结果。比如人制作劳动工具和生活用品就是一个雕塑的过程，人在纪念事件的活动中产生各种艺术的行为。所以，美来自自然，来自创造本身。如达·芬奇研究的人体比例结构图就是对此很好的诠释。

二、原始社会，生殖图腾的崇拜时代

远古非洲、两河流域、欧洲大地是人类文明最早诞生地。原始部落同样经历母系到父权统治的演变。由于人类对宇宙自然未知的敬畏，激发对自然勇敢的探索，对各种图腾的

崇拜。由此也产生对自身生命奥秘，繁衍生息的生殖崇拜。如狮身人像、孕妇维纳斯、非洲男性生殖器雕塑等。这些雕塑语言表现出粗犷、纯真、质朴、雄浑的原始本能和力量美。

三、古埃及，灵魂的居所的灵魂时代

古埃及人认为，一个人包含有肉体、名字、影子、"安克"、"巴"和"卡"等部分。古埃及人主张灵魂有多个，而且灵魂并不转世，它在人死后继续附着人的木乃伊进行活动。可以说，身体是灵魂寄居的皮囊，对灵魂的保管、塑造、延续是精神的永恒追求。因而，古埃及雕塑语音大多安静、直立、正面、肃穆。通过几何的建构，过滤掉多余的肉体物质化细节，使形体简约单纯饱满。从而雕塑表现了更为内在化的精神世界。古埃及的强大造型语言辐射至两河流域亚述。其中几何构成、装饰性及轮廓强调在亚述雕塑造型语言上得以继承和发扬。亚述更发展出对雕塑单元感的强化，加强了雕塑的曲线和动势。改变埃及雕塑正面直立刻板姿势，使雕塑更具力量和生动。这些雕塑语言的进化又影响古希腊雕塑风格的发展进程。

四、古希腊罗马，神性的表达的理想时代

希腊神话的滋养，使神性的世界无所不在。荷马史诗、苏格拉底、柏拉图等哲学家开启了对理想、完美的追求也从未停止。古希腊人认为，宇宙是由一个神圣原理所维系的万物彼此协同的秩序。神圣原理即灵魂、神意、命运。艺术多数都是以人体的形式表达平等的人性，而不是对权威的歌颂。

所以，希腊的雕塑造型语言在继承埃及亚述基础上，又更多注重黄金比例、S型动态的表现力。人物面貌摆脱世俗的原型，仿佛取貌于神，脱俗、静穆。人物形体丰腴饱满，塑造健康的体魄，表现和谐、神性理想化的美（如图6-1）。

古罗马时期雕塑语言继承希腊衣钵，甚至现在可见的希腊雕塑大量都是罗马时期的复制品，我们可以看到，人们已经渐渐将目光从神身上移到世俗人身上，神权向君权过渡。题材内容大多表现英雄、君王、贵族、骑士等（如图6-2）。雕塑语言更为写实，生动。注重人物矛盾心理刻画。罗马后期开始产生"教父哲学"，使哲学沦为宗教神学的工具。从此古希腊罗马哲学向中世纪哲学过渡。

五、中世纪，禁锢力量的宗教时代

中世纪基督教几乎统治整个欧洲。艺术为宗教服务，雕塑成为教堂建筑的附属品。雕塑的对象也大多是表现基督教的题材。雕塑样式化趋同，人物形象统一到哥特式柱形结构里，形体消瘦，被拉长。雕塑语言内敛，去除外在鲜活的张力，而表达从外到内的精神世界。宗教对于人性是一种救赎，同时也是对欲望的压抑，想象的约束。但这时期的雕塑也有其独特语言魅力和极强的内在表现力。

六、文艺复兴，科学与艺术的英雄时代

14—16世纪的文艺复兴运动使正处在传统封建神学束缚中的人慢慢解放，人们开始从宗教外衣之下慢慢探索人的价值，作为人，这一个新的具体存在，而不是封建主以及宗教主的人身依附和精神依附的新时代。文艺复兴运动充分地肯定了人的价值，重视人性。人文主义运动的兴起，带来科学与艺术的视觉革命。数学、医学解剖学、透视学、逻辑等各学科的发展带来艺术空前繁荣。出现了像达·芬奇、米开朗基罗、多纳泰罗、韦罗基奥等一批大师和雕塑巨匠。雕塑语言崇尚古希腊罗马，但更为严谨和科学。重视雕塑与数学、逻辑、解剖的结合。雕塑技艺日趋成熟完善，注重表现英雄、骑士、市民等。雕塑第一次真正意义上表现完美人格气质，以及人体结构之美。

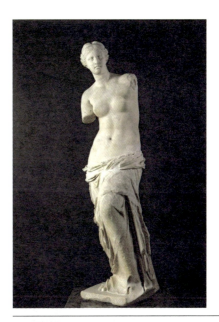

图 6-1 《维纳斯》

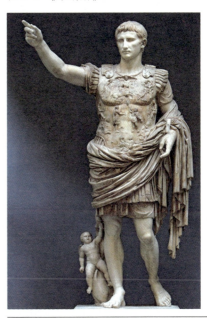

图 6-2 《奥古斯都》

七、古典时期，贵族与世俗的黄金时代

启蒙运动是发生在17、18世纪欧洲的一场反封建、反教会的思想文化解放运动，它为革命作了思想准备和舆论宣传，它是继文艺复兴运动之后欧洲近代第二次思想解放运动。"启蒙"的本意是"光明"。当时先进的思想家认为，迄今为止，人们处于黑暗之中，应该用理性之光驱散黑暗，把人们引向光明。他们著书立说，积极地批判专制主义、宗教愚昧和特权主义，宣传自由、平等和民主。艺术上出现巴洛克、洛可可、新古典主义时期。贵族与世俗生活深入人心，人的欲望也无限膨胀，奢华造作。雕塑语言产生对经典样式、技术的极致追求。例如：贝尼尼雕塑。他对大理石雕塑材料的驾驭已经到登峰造极，塑造的人物形象生动，心理活动刻画入神，热衷表现人物组合的戏剧性和剧场感。

八、近代，人本的觉醒的青铜时代

西方工业革命带来科技、生产技术、新型材料的革新。自由主义、人文主义不断深入人心。笛卡尔确立主体的独立性，现代自我意识的真正觉醒。在启蒙哲学的影响下，人被看做是历史的主体，同时又是历史的客体，这就意味着立法者的意志和公民的意志是一致的，而这种一致是正义制度最可靠的保证。艺术上出现浪漫主义、现实主义的表现形式。比如雕塑家罗丹，关注现实，注重个人情感的表达。雕塑语言也是由内而外生发出艺术家心理活动的激情与浪漫主义色彩。同时，这也预示着现代主义美术思潮的诞生。

九、现代主义，自我的诉求的批判时代

现代主义思潮风起云涌，唯意志主义、个人至上主义、存在主义等思想使自我诉求不断深入。一位大师这样说："如果说康德是一座不可逾越的通往古典哲学的桥，那么尼采则是一座不可逾越的通往现代主义及后现代主义的桥。"而存在主义认为，人的价值高于一切。个人与社会是对立的，但也是可交流、互相不能脱离的。人是被扔到世界上来的，客观事物和社会总是在与人作对，时时威胁着"自我"。所以萨特说："存在主义的核心思想是什么呢？是自由承担责任的绝对性质；通过自由承担责任，任何人在体现一种人类类型时，也体现了自己。"艺术流派出现了立体主义、达达主义、表现主义、超现实主义等众多新思潮。如毕加索、薄（卜）伽丘、布朗库西、贾科梅蒂等。他们的雕塑语言深受立

体派视觉运动影响，呈现多样化风格，极力表现个人探索诉求。

十、现当代，大众的多元时代

超越民族、种族、国界和信仰的价值观，是全人类共同拥有的价值观，是衡量是非善恶的最低尺度，或者说是人类道德的共同底线。

后现代主义哲学的主要特点：反主体性、反普遍性及反同一性、不确定性、内在性。后现代主义哲学是对现代主义质疑、反思和批判的一种新的认知范式。它的矛头指向传统哲学中的教条主义、形式主义、经验主义，是彻底反传统、反权威的。它由逻各斯中心主义转向非中心的多元主义，由深度模式转向平面模式，由以人为中心转向反传统人本主义。它可以促进我们拓展视野、观念更新，转变以往僵化、封闭的思维方式，实现学科交融，不断向大众化和现实生活贴近（如图6-3 杰夫·昆斯的《气球狗》）。雕塑语言追求极简美学、去风格化，实现新材料、新工艺，机器生产产品化大众化可复制的特点。

图6-3 杰夫·昆斯《气球狗》

第二节 西方雕塑艺术欣赏方法与步骤

雕塑怎么看？雕塑的视觉语言怎么解读？我们就雕塑自身的特性、分类、方法、如何解读、发展现状等进行展开。

一、雕塑的特性

　　雕塑与绘画、建筑、装置的关系在视知觉上有很大不同。雕塑是三维空间构成的特性，它与绘画二维形式区别迥异。绘画是在二维的空间里营造视觉假象，或虚拟三维、或构成分割、或阴阳黑白。它利用虚实，强调涂鸦与书写性，至多有限的拼贴和挪用，视觉上引发观众的通感和联想，激发想象空间。而雕塑更强调真实三维的体量、空间感和场域性，在视觉上也更直接给观众带入感，从而让体验者身临其境地感受到从物质空间到心理空间的震撼。而且雕塑是和观者同构互通的，大尺寸的雕塑，观者可以走到其中，成为作品空间中的一部分，从不同的视角变换欣赏，互动其中。这一点绘画是无法做到的，不可能叫观众真正走到画里去，即使有也是装置的范畴了。所以，雕塑的多样视觉观看路径及不同场域感受是与绘画最大的区别。

　　就以上特性来说，雕塑和建筑的渊源最深。某种意义上建筑即公共大型功能性雕塑，但我们不能说大型雕塑就是建筑。所以，雕塑是建筑的内核及附属。它们视觉的空间构成方式是一致的，但功能属性、社会价值属性不同而已。

　　装置的出现，我认为是历史的必然。随着杜尚的小便池打破传统方式，引发观念的革新，现成品成为创作来源。艺术家不能完全用雕塑本体语言，以及雕塑相关材料与构建方法解决内心所要表达时，他必然走向装置的方式方法。雕塑是装置的母体，装置是雕塑的变体和升级。同时，装置也是综合雕塑、绘画、影像等媒介的载体，它是各种事物跨界杂糅妥协的产物。不可否认装置是造型与时空艺术里最有表现力艺术形式，它更具多维多元视觉传达性和普世意义。

二、雕塑的分类

　　在雕塑的分类上，可从内容、形式、语言、材料、空间功能这几个方面展开。

　　内容上：人物雕塑（肖像、坐像、立像、群雕、人体、着衣）；

　　　　　　动植物雕塑（各种动植物）；

　　　　　　静物雕塑（各种道具摆件）；

　　　　　　情景雕塑（人物情景、造景造境）；

　　　　　　观念雕塑（表达观念、语言形式不限）。

　　形式上：圆雕、浮雕、阴刻、透雕等。

语言上：具象雕塑、抽象雕塑、多维雕塑。

材料上：石雕、木雕、铜雕、不锈钢、铝、铁、纸雕、竹雕、砖雕、玉雕、生光电等。

空间功能上：室内架上雕塑、室外环境雕塑、城市公共雕塑、纪念碑雕塑等。

三、雕塑的方法

雕塑有如下一些方法：雕、塑、延伸、焊接、锻造、铸造、变形、转换、构成、解构、拼贴、挪用、现成品、装置。

四、雕塑视知觉

雕塑在视觉上带来什么？应该怎么看？这里面涉及线、面、体、空间、时间、场域、心理、文化思潮等多个角度。

1. 三看原则

远看轮廓剪影取其势；

近看体积穿插知其型；

回看气韵回转品其神。

2. 多看多读

王朝闻先生充分地认识到欣赏主体的能动性，指出"欣赏者不是简单地接受宣传，同时也是一种探索、发现和补充"。他认为艺术的"形式与内容的辩证关系，不只体现在艺术作品自身，也体现在观众的审美感受里"。所以，艺术作品和受众的关系从来不是孤立的存在，它是时代整体审美与先锋思维不断更替的产物。观众只有通过不断学习和知识更新，才能真正感知雕塑艺术之美。

五、雕塑的现状与思考

雕塑与城市：城市公共空间雕塑是人们认知世界的公共干预和公共场域外延（城市雕塑立法、公民意识、中外案例、雕塑的偏见、机制）。

雕塑与建筑：雕塑与建筑学科共生，独特性语言的发展问题。

雕塑与装置：正视雕塑与装置的相互特色，建构雕塑本体语言的不可替代性。

雕塑与大众：大众是雕塑创作的主体，雕塑是大众共享的客体，互动共生。

第三节 西方雕塑经典作品视觉与人文释读

以下将结合雕塑的历史、雕塑的语言特性发展，通过相关案例对比分析等方式对雕塑独特的视觉语言进行阐释。

一、雕塑的起源——威伦道夫的《维纳斯雕塑》（施泰德狮人）

史前，随着人类对自然的探索，很多未知的神秘领域成为人们雕塑表达的主要内容。人类通过狩猎、劳动、生产，不同程度地使用工具，人们从打造石器、削砍木材到磨制象牙，这个过程就是对雕塑的最初实践。可以说雕塑是直接来源于工具制造的最早艺术表达形式。人们通过雕塑的方式表达人与人的情感，人与自然的关联。因为雕塑材质具有保存时间，形象生动，立体直观等特性。所以它具有记忆保存功能和很强的纪念意义。比如生殖崇拜、图腾崇拜等。

以奥地利出土的威伦道夫的维纳斯雕塑（图6-5）为例，其表现原始社会人们对母性生殖歌颂。雕塑塑造手法古朴粗犷，形体饱满，强调体积感和重量感。凸显女性的特征，夸张的乳房，肥大的臀部，似乎暗示祈求生殖的目的。我们可以推测，因当时人们雕刻技术的落后，雕塑造型显得尤为单纯，很多细节塑造被省略，整体具有抽象化倾向。雕塑语言给人直白简约之美。

我们再看一下德国出土已知最古老的象牙雕

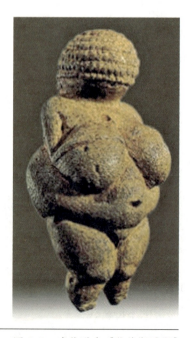

图 6-5　威伦道夫《维纳斯雕塑》

塑：施泰德狮人雕像（图6-6）。雕塑表现的是对于自然神秘力量的图腾。其头部为狮子造型，身体是人形，表达动物力量赋予人身，超乎人类力量的图腾。雕塑已采用磨制的塑造手法。整体轮廓方中带圆、曲面饱满、造型简约，极具雄性力量感。此雕塑与之前的原始维纳斯相比显得更为精致，细节表现更丰富，这与磨制技术的运用不无关系。但我们可以看到两者都具有远古时期的原始冲动和朴拙之美。随着德国同一区域其他动物雕塑和几只史前长笛一同出土。由此可推断，此狮子人雕像早在旧石器时代中就扮演重要的角色。

二、雕塑是理想的化身——米洛斯的维纳斯《健陀罗佛像》

米洛斯的维纳斯是古希腊雕塑家阿历山德罗斯约公元前150年创作的大理石雕塑。他几乎包含所有古希腊雕塑形式的美感。即注重人体协调的比例，理想完美的人物形象，注重黄金分割，比例匀称，S型动态，髋立式站姿。我文中所说的髋立式站姿，也就是希腊雕刻家波留克列特斯的对立式平衡理论。指的是将人重心放在左右任意一条腿上的不对称站姿。这样的站姿使身体出现S型弯曲。一边是受力腿，处于紧张状态，一边是放松的腿，是松弛的状态，左右两边形成紧张与松弛的对比、高与低的对比，形成有节奏的弯曲。

希腊时期的雕塑受古埃及雕塑风格的影响，但他们更注重形象的完美表达，关注雕塑造型的曲线美感，鲜活的动态，神性的仪容，所以这一

图6-6 施泰德狮人雕像

时期的雕塑大都是在塑造理想的美和神性的美。我们能感受到超乎世俗凛然物外的大气静穆。

雕塑（图6-7）完美地表现了爱神维纳斯端庄秀丽的身材，丰腴的体态，希腊式挺拔的鼻梁，饱满的脸庞，平静的面容。半裸的身体构成十分和谐而优美的螺旋型的体态，富有音乐的旋律感，上半身左臂断裂，右膀只剩半截手臂，这种残缺美与上半身扭动的S型曲线形成不可言状的协调感。假设我们给维纳斯修复加上两只完整的手臂，感觉都是不和谐和多余的。下半身围着宽松的衣裙，左腿微微抬起，重心落在右腿上，衣纹的雕刻手法恰似曹衣出水，紧贴身体的衣纹完整地体现内部轮廓和动势。下摆飘动的衣纹有旋律的配合大动态螺旋上升，完美地衬托出女神独特气质。

古希腊神话对古希腊雕塑的内容，体裁及风格起到决定性的作用。所以这一时期人们的审美，大都是反应神性的关怀。古埃及的文明所成就的雕塑风格对古希腊产生了深远的影响。古希腊早期演习古埃雕塑比较直立的动态，但渐渐加入更丰富的曲线，饱满的体积。进而演变出S形动势为主的站姿。所以古希腊雕塑造型整体呈现自由、生动、理性化的面貌，都是非仙即神的化身。我们也可以看到，与后来的罗马时期及古典时期的雕塑风格相比，古希腊雕塑没有一个具体的世俗的形象。所以这些雕塑的形象也显得千篇一律，概念化、程式化、符号化趋势。但他们把感性和理性完美地统一在神性的高尚里。

下面让我们看看希腊雕塑的语言如何影响健陀罗早期佛像的风格。这是公元二世纪前后的佛

图6-7　米洛斯《健陀罗佛像》

像，我们可以看到佛像采用髋立式站姿，具有希腊式的脸庞，鼻梁高挺。整体衣纹也呈现希腊式的表现方式。人物形体饱满，肌肉骨骼分明。

同为偶像造型的神之形象。雕塑塑造过于男性化的容貌和强壮的体格使佛陀形象与受众有了距离感和陌生感。显然它缺少美神维纳斯的亲和力和感召力。所以在后来佛的形象发展中，渐渐与东方审美因素联姻。加入了女性的阴柔之美。使其形象更加中性化，造型更加柔和，衣纹渐渐弱化，从而突出了整体柔美之感。表情也更加微妙，似笑非笑，神秘莫测。这也是雕塑语言风格渐渐变化的有趣案例。

三、雕塑是科学和艺术的结晶——米开朗基罗的《大卫》（多纳泰罗、韦罗基奥）

文艺复兴运动是人类理性人文之光的伟大运动。人们崇尚古希腊的理想生活。以古希腊哲学和艺术为范本，提出人本主义复兴，是艺术与科技的一场革命。科学为艺术服务，为艺术提供了理性探索的依据。医学解剖为艺术服务。医学解剖的不断开展，为艺术提供了科学的研究基础，这样使雕塑造型塑造得以精确的表达。鲜活的肌肉塑造人体运动的规律，都得到了很好的表达。题材方面，由于人们关心的是以人为本的人本主义运动，所以他们开始从关心神话题材，慢慢过渡到向人本身倾斜。具体体现在以英雄为主题的雕塑为多。

其中最为著名的是米开朗基罗的大卫雕像（图6-8）。这件雕塑是米开朗基罗在23岁时创作的伟大

图 6-8　米开朗基罗《大卫》

图 6-9　韦罗基奥《大卫》

图 6-10　多纳泰罗《大卫》

作品。雕塑采用一块巨大的整石进行雕刻。大卫雕像总体高 5.6 米。身体部分高约 4 米。米开朗基罗曾说过："每一块石头当中，都蕴含着一个伟大的灵魂，我要把他从石头中解放出来。"如他所说，他成功地运用娴熟的雕刻技术，建构了一个伟大的时代。

该雕塑展现了大卫强壮有力的裸体男子形象。神情坚定，目光炯炯有神，形体饱满，比例匀称，富有生命力，似乎感觉到人物身体血管跳动。我们明显感觉到雕塑塑造比古希腊时期更加科学化。肌肉塑造更加精确合理，形体动态更加协调自然，突出肌肉运动的规律，注重更细节的表达。这种具体技术的突破和进步使雕塑塑造更好地表达出大卫的坚毅品质和复杂的人物性格。

雕塑表达对人体的赞美，表面上看是对古希腊艺术的复兴，实质上表示着人们已从黑暗的中世纪桎梏中解脱出来，充分认识到了仍在改造世界中的巨大力量。比米开朗基罗更早一些的韦罗基奥（图 6-9）和多纳泰罗（图 6-10）都塑造过大卫的形象。雕塑都是铸铜的材质。他们塑造的大卫都是形体比较娇小的少年。每个人的艺术风格各有特色，多纳泰罗塑造的是接近于少年本身的身量，手法细腻柔和，感性生动。韦罗基奥的雕塑语言，则方中带刚比较方正，具有建筑感、力量感。但是比起米开朗基罗的大卫雕塑就完全没有那么伟岸，那么高大了。

四、人类文明之光——洛伦佐·贝尼尼的伟大时代

贝尼尼是 17 世纪意大利最重要的雕塑家之一。

他是巴洛克时期雕塑语言的典型代表。他设计的圣彼得教堂广场雕塑举世闻名。贝尼尼可谓多才多艺，当时的人们曾这样形容他："上演了一出大众戏，其中布景是他画的，雕像是他雕的，机械是他发明的，音乐是他谱曲的，喜剧的剧本是他写的，就连剧院也是他建造的。"可见，他给予那个时代的影响，在历史上是无人能与之匹敌的。其中，他最著名的雕塑作品是《圣特蕾萨的沉迷》、《阿波罗与达芙妮》以及《冥神普鲁托》。《冥神普鲁托》讲述冥神普鲁托看中了谷物女神色列斯的女儿，并把她改名为普洛塞尔皮娜。雕塑正好表现了普鲁托抓住普洛塞尔皮娜的一瞬间，他有力地托起普洛塞尔皮娜（图6-11）。无论从雕塑的哪个角度欣赏，雕塑惟妙惟肖地表达出瞬间动态的强烈表现力。

我们可以发现从文艺复兴以来，随着艺术家对人体科学解剖的深入研究，科学技术的不断革新。贝尼尼对大理石雕刻技术的娴熟运用，使得人体的动态组合以及皮肤质感等表达方面达到了极致。他巧妙地解决了大理石塑造人体的动态以及重心的问题。我们似乎能感受到所有的人物都是被托举在空中，显得飘逸轻盈。但他关注人物的戏剧性对抗，表达外在力量感和内心矛盾冲突。我们也可以看到他对大理石材质雕刻细节的极致追求。如普鲁托紧抱大腿的手臂与女性大腿柔软细腻的皮肤之间的对比刻画堪称经典。另外，我们可以从他的《阿波罗与达芙妮》（图6-12）这件作品上可以看到他对月桂树这么精细细节的刻画，我们可以看到非常细小的局部以及镂空、凌空的

图6-11　贝尼尼《冥神普鲁托》

图6-12　贝尼尼《阿波罗与达芙妮》（局部）

图 6-13　贝尼尼《圣特蕾萨的沉迷》

细节雕刻，令人赞叹："这还是大理石的雕刻吗？"贝尼尼真是把大理石的属性挑战做到了极限。

现在让我们来探讨一下贝尼尼雕塑独特的构图样式对后世的影响。他改变古希腊及文艺复兴以来对人物简单对立式的站姿的固定模式。采用多角度全方位变化交叉的构图模式，这样看起来，所有的人物都是忽视在运动中的瞬间。他的作品《圣特蕾萨的沉迷》（图 6-13）最为典型。圣特雷萨的动作似乎是飘在空中，在梦境之中的一个动态。

象征上帝的力量，上帝之光的线性结构造型一束一束地射向她的身体上，仿佛一个不规则魔法的光环。这种被加强的动势和曲折的外轮廓构成整个主题的超脱现实的色彩。贝尼尼涉足的这些雕塑语言表达与外延是以往具象写实雕塑从未达到的高度。所以，其艺术光环也几乎统治了整个古典时期的欧洲。

贝尼尼的雕塑语言融入了绘画的因素，营造一种戏剧性和舞台感。但是贝尼尼的雕塑语言因加入了众多的光色戏剧因素，使雕塑的外形呈现松散放射状，所以雕塑的建筑感和雕塑的重量感其实相对地减弱了。相较于古希腊的雕塑静穆与伟大，贝尼尼突出了雕塑的华贵与浮夸。可以说，他是人性光芒彰显，理性与感性完美结合的登峰造极者。

五、启蒙的时代——青铜时代（奥古斯特·罗丹、阿里斯蒂德·马约尔、安托万·布德尔）

通过前面几个案例，我们更多地讲述了大理

石雕塑的造型特点及语言特色。下面着重介绍一下铸铜雕塑。我们知道铸铜雕塑早在古希腊时期就已出现。如宙斯雕像，赫拉克利特像等。由于铸铜材质的柔韧性和延展性等特点。铸铜雕塑可以做到石材雕塑所不能解决的空间过度悬空表达，细小空间刻画与连接延展表达。但在古希腊罗马时期，铸铜雕塑大多还是比较规则的造型复制。铸铜本身材料的肌理表现性以及泥塑塑造的还原很少充分体现出来。

到19世纪，人文主义运动大发展，启蒙运动深入人心。人们关注的焦点慢慢转移到人自身，人们的情感本身，人的欲望本身，人的自我意志的觉醒。现实主义题材成为这一时期艺术创作的重要表现内容。其中，雕塑家罗丹就是重要的代表人物。

他的代表作之一《青铜时代》（图6-14）就是表现一位启蒙青年的一件雕塑。雕塑造型采用青年裸体站姿，单纯简约。双腿前后错落不对立，双手不对称地举过头顶，胸廓展开，脸部上扬，睡眼惺忪似乎蒙昧初醒的状态。

不知理论的赋予还是某种巧合，《青铜时代》雕塑开启一个时代真正的觉醒。艺术家们不再只为皇宫贵族立像，不再只为宗教而服务。雕塑所表达的主要体裁也不是神话和英雄，而是一个普普通通的有血有肉的男性青年。我们也可以看到罗丹运用泥塑的手法把人的情感由内而外化成雕塑。通过铸铜材质很好地传达出肌肉的流动感，我们可以通过雕塑的曲面和表面的肌理能感觉到

图6-14 罗丹《青铜时代》

图 6-15　罗丹《老妓》

里面血液的流动。似乎罗丹把自己内心的激情融入到形体之中，感染到每一个观众。罗丹曾说过："好的形体表达要做到，似乎每一个型向你凸现，并向你冲过来。"他指的就是好的形体塑造，是要带有内心的情感和激情的。并且指出雕塑的塑造原理就是一个单元造型堆叠一个单元造型，层叠穿插不断营造空间、体积，但所有营造的前提是在强烈的激情之下、感情之中。

罗丹这种通过夸张肌肉曲线与起伏的塑造手法。在其后期的作品《老妓》（图 6-15）中运用尤为突出。他巧妙地利用这种手法表现了老妓岁月沧桑，满面皱纹、历经坎坷、内心煎熬的精神面貌。这是在真正表现一个人，一个灵肉之躯的个体意志，而非一个群体意志。这就是现代启蒙雕塑真正意义的表达。

所以说，罗丹是真正开启现代雕塑理念的第一人，他也是富于雕塑现实主义表现手法的大师。他的两个学生马约尔和布德尔又发展出自己不同风格的雕塑样式。马约尔擅长表现饱满的形体与体积，题材大多以丰腴的女人体为主。他注重雕塑的体量感、空间感，营造人体夸张姿态丰富的曲线美和律动感。他创造出自己独特的雕塑构饰方式，脱离忠于写实的而转向主观归纳提炼的取向，使雕塑本体语言大大向前迈进了一步。布德尔则更注重雕塑装饰性的探索和建筑感的表达。使强大的激情融入到雕塑的建筑式的堆砌和序列之中。给人以宏大的结构感、力量感、旋律感。正因为他的关注点在雕塑的建筑感上，雕塑的朝向面丰富明确，光影效果十

分突出。所以他的雕塑放在户外特别鲜明有力。

由此可见，由于铸铜雕塑可以保留泥塑的肌理的特色，所以他们更注重塑造泥塑的肌理效果，并且无意和不经意间保留其泥巴的虚实与松紧呼吸。这样的审美可能性使铸铜雕塑有了迥别于大理石雕塑的完全不同的材质肌理和塑造自身的美感。也为现代主义雕塑材料本体语言的探索带来无限的启迪。

六、国家意志和民族象征——《自由女神》与《祖国母亲》

美国《自由女神》雕像（图6-16）是1876年，法国为祝贺美国独立100周年纪念日而赠送给美国的礼物。雕像由法国著名的艺术家巴托尔迪设计，在巴黎历时十余年制作完成。女神雕像高46米，加基座高93米。雕像金属铸造，内部钢构由著名的设计师埃菲尔设计。自由女神雕像不但是一个巨大的公共雕塑，而且是一栋非凡的建筑，它是雕塑与建筑完美结合的代表。在纽约港口，它具有灯塔指示航道的作用。其内部有电梯，可直达女神的头冠部位。在这里，早已成为美国旅游观景胜地，人们可以于此俯瞰整个曼哈顿岛及纽约港口都市。

雕塑动态依然采用不对称式站姿，造型大方简约。衣纹有节奏地分布于内在形体表面，转承起合，松紧有致。雕塑形体塑造饱满有力，具有很强的整体轮廓感。自由女神右手高举自由的火炬，左手拿着独立宣言，头戴光芒四射冠冕，七道尖芒象征七大洲，直视整个港口，目光坚定有

图6-16 巴托尔迪《自由女神》

力，神情平和大气。仿佛她在向世人宣告，这里是最自由民主的土地，她将引领人们走向胜利的曙光。所以，作为户外大型的公共雕塑项目，《自由女神》像无疑是典型的代表。她是民族意志与国家意志的产物，她的成功预示了城市雕塑是城市灵魂乃至国家形象的象征。

无独有偶，1967 年，苏联为纪念第二次世界大战胜利暨斯大林格勒保卫战大捷，在伏尔加格勒马马耶夫高地上建造了一座大型的公共雕塑《祖国母亲》（图 6-17）。《祖国母亲》雕像高 52 米，连同右手高举的宝剑，高 85 米，连同基座总高 104 米。雕像重 8 000 吨。其内部有阶梯直通雕塑的肩部。《祖国母亲》雕像是当前世界上最高大的水泥雕塑，也是世界最高的纪念碑雕塑之一，它比自由女神像更高更宏伟。《祖国母亲》雕像，由苏联著名的雕塑家武切季奇设计制作。"母亲"左脚向前迈出，上身转向左侧，头转向后方，这些动势增强了作品的感召力。她张开双臂，右手高擎宝剑，左手向后平展，像在回头召唤儿女们前进。身上的衣袂迎风飘扬，与身体的动态形成完美旋律感，身后飘带在空中最远处达三四十米，抬头望去蔚为壮观。

雕像通体采用混凝土水泥制作，当时动用了举国高科技团队的力量，用时 7 年完成这样的伟大工程。他们把雕塑分解成一个个独立的房间，再现场加以组装。但是，当时最大的麻烦是水泥的收缩比问题。这些担忧也是不无道理的，因为在雕像建成后的数年中，出现了水泥收缩的裂缝。

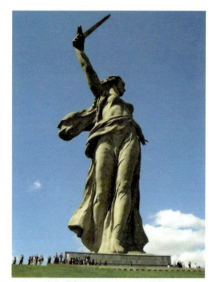
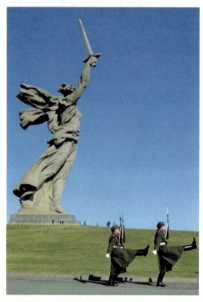

图 6-17　武切季奇《祖国母亲》

因此，苏联还动用了登山队，使用蒸馏水为媒介才解决了裂缝的问题。

现在让我们探讨一下这种大型公共雕塑工程是怎样制作实施的。首先，和架上雕塑的方法一样，雕塑家按照相对的比例绘制设计稿，制作泥塑小稿。经过不断修改推敲，确定小稿。再次，按照严格的比例对小稿进行泥塑放大制作。比如五倍、十倍、二十倍等。这个过程可能进行不断修改与重建，尽可能忠实于原稿。在最大化比例的泥塑上，做完美制作并完成艺术加工。然后，对最大化的泥稿进行翻制和材料的转换，使其成为永久性的材料，如铸铜等。接着，按照最终放大的比例，准确放大制作相应的模块，使之成为数据化编辑，可以组装的一个个单体，再铸造。最后，现场按照数据化的模块进行结构组装，最终安装完成。

七、现代主义视觉革命——翁贝托·波丘尼（亨利·马蒂斯、巴勃罗·毕加索）

《空间连续的独特形体》（图6-18）青铜雕像，110.5厘米，意大利雕塑家翁贝托·波丘尼作于1913年，现藏于美国纽约现代艺术博物馆。

随着现代工业革命运动的兴起。传统的雕塑材料不断地被突破和革新。如钢铁和玻璃的制造，塑料的诞生，合成材料的生产以及各种新型材料的发明运用。艺术思潮风起云涌，艺术流派此起彼伏。这使得很多新的艺术形式表达和创新成为可能。现代主义之父塞尚开始探索绘画的内在形

图6-18 翁贝托·波丘尼《空间连续的独特形体》

式与构成，逐渐演变出绘画几何构成的原理。观察方式上也从单一的聚点透视到探索散点透视和打破规律的视角组成。这种探索直接导致艺术不再是以描摹自然景观，反映现实为主题。绘画雕塑的本体构成语言，成为探索的主体。马蒂斯的系列动态小人体雕塑探索，通过人体的四肢在空间中的不同组合寻求空间构成的可能性。对于雕塑造型语言，他更注重个人主观的感受和夸张的发挥。他不再注重雕塑人体的合理解剖，人体运动规律等已有的先入为主的知识再现。而是把人体像木偶一样视着不同的体积之间的关联，像他的抽象绘画一样，在立体多元的视角里进行构图和创新。这种经意和不经意间否定和重建，使得雕塑语言的表达有了全新的视界。为后来的立体派雕塑提供了铺垫。

以毕加索为主要代表的立体派就这样诞生了。毕加索试图通过观察少女（图 6-19、图 6-20）的不同角度，在不同空间里的不同状态，用绘画雕塑的方式加以合成，表达混合矛盾的空间感。这样的实验和不经意的跨越，使雕塑空间探索开辟了新的可能。立体派先锋实验影响后来的未来派的风格。波丘尼发表了《未来主义雕塑宣言》。他指出：我们应该去寻找一种绝对和完全废除确定的线条和不要精密刻画的雕塑，我们要把人物打开，把它纳入环境之中。如他的作品《空间连续的独特形体》。我们可以看到雕塑造型似乎是有几个不同空间里的人物，不同的组合连续前进过程。雕塑不再注重塑造具体的人物形象，具体的肌肉和解剖合理性。主题也无意表达相关事件和故事情节。作品体现的是一种抽象意志，一种速度感、力量感，一种形体在空间存在的本体性旋律与美感的探索。

图 6-19 毕加索《少女头像》 图 6-20 毕加索作品

毕加索等人在后来的艺术语言探索中，不断运用新型材料和现成品创作。艺术的创作手法涵盖多样的形式语言，对整个现代主义艺术格局产生深远的影响。可以说，从各个艺术流派当中都能看到毕加索探索的影子。如他最早的现成品装置雕塑就是拿自行车车把手和车座进行公牛头的创作。这对后来杜尚的小便池现成品的运用无疑是一种启迪和先验作用。虽然我们知道他们的创作目的和动机完全不同，艺术史上的哲学和美学意义也大相径庭。但对于作为雕塑和装置现成品材料的开发和运用，毕加索是始作俑者。他们开启了雕塑新材料创作和新造型建构方式以及新美学追求风起云涌的时代。

八、自我意志的追问——阿尔贝托·贾科梅蒂与存在主义哲学

第二次世界大战之后，人类价值观发生了重大的改变。人们关注更多的是生命个体的重要性，存在主义的关怀。所以，艺术的创作也不再是为他人服务，而成为自我追问生命存在价值，自我意志实现的重要途径。如贾科梅蒂、亨利·摩尔等。

受萨特等人存在主义的影响，贾科梅蒂的雕塑创作语言，呈现出极其独特的语言魅力。1940年以后，他的雕塑塑造火柴杆式的人物造型，象征被战火烧焦了的人们，揭露战争的罪恶，他也因此成为举世闻名的雕塑家。

他雕塑大多塑造单一的人体直立像，人物刻意拉长极度夸张。人物有时保持僵立不动，有时向前大步跨出，仿佛表达街角行人匆匆行走的瞬间。贾科梅蒂发现：他越缩小形状的规模和局部的体积，就越能使其变得瘦小、细薄。他受到幻觉的推动和刺激，雕塑中反映出来的人物形象仿佛是从远处观察人类时所见样子。贾科梅蒂称之为"修剪去空间的脂肪"。

他的作品甚至小的可以装在火柴盒里，但当它呈现在空旷的展厅，人们眼前时，总是能占据整个空间的力量，吸引所有人的眼球，抓住内心每一根脆弱的神经。我们能感觉到所有的传统造型塑造语言在他这里失效了，所有审美准则在他这里显得苍白无力。

贾科梅蒂不再对雕塑中再现物质形象感兴趣，而是开始从记忆中开始工作，寻求将对象塑造为超越物理现实，不断追问对象内在的精神意志的存在。他经常对自己的作品加以否定，做了再改，改了再做，似乎永远停不下来。贾科梅蒂特别偏好石膏和铸铜等材料，并巧妙地运用了石膏和铸铜材质可以营造多孔呼吸和延展的特性。

如他的代表作《行走的男人》（图6-21）。雕塑塑造方法改变前人的曲面建构与连续的型的穿插，追求体积、重量、空间等要素。他保留泥巴互相之间的坑坑洼洼的肌理，反复地

图 6-21 贾科梅蒂《行走的男人》

图 6-22 布朗库西《无限柱》

塑造雕塑内缩的负空间，使雕塑的体积与造型营造出被外部空间中的大气蚕食的感受。仿佛空气中所有的力量挤压这个雕塑，使形体成为生存空间中的裂缝，相形见绌。但反言之，贾科梅蒂雕塑在空间中，又产生了奇特的效果。他的雕塑作品在视觉上，永远需要观众在介入时，进行自我补缺，却又不断抓住人们空缺的心灵。它似乎产生了强大的气场，周围的空间都被他所用，都被他吸引，成为它主宰的不可分割的部分。贾科梅蒂这种反其道而行之的雕塑塑造方式方法，有效地和存在主义的价值观联姻，塑造了一个个现代都市中孤独的灵魂。它的强烈视觉震撼直指人心，无不让每个观众感受到，这就是孤独存在的我，城市中陌生的灵魂。

九、大众价值的实现——安尼施·卡普尔的《云门》（康斯坦丁·布朗库西、杰夫·昆斯）

20世纪初，在众多现代主义流派风起云涌的年代，布朗库西对抽象雕塑的探索已经开始。布朗库西早年受民间木雕工艺的影响，酷爱简约单纯的抽象造型。他也曾在罗丹工作室当过助手，但他曾经说过："大树底下无法长成任何小草。"于是，布朗库西决心离开罗丹，自成一派。在他的雕塑语言世界里，一切都那么单纯、那么极简，追求形而上的造型本质的美。他开始关注的自然，并非人作为唯一主体，而是广泛自然物以及概念本身。这一理念对后世的影响深远，如图6-22《无限柱》。随着大众价值的广泛传播，波普艺术运动遍及全球。雕

塑家关注的题材和使用的创作材料也日新月异。如杰夫·昆斯的作品《气球狗》。

1999 年，在芝加哥千禧公园广场上，为迎接 2000 千禧年，城市管理委员会计划建造一个大型公共城市雕塑项目。安尼施·卡普尔设计的著名《云门》（图 6-23）雕塑就此诞生了。卡普尔设计的造型，是一个以液态水银为灵感的无缝镜面不锈钢雕塑，它的镜面不锈钢的曲面可以映照出芝加哥的城市镜像和轮廓。当人们移步换景，镜面不锈钢坚硬剔透的现代化材质与不断变换的城市图景虚实相生，刚柔相济。产生奇妙的当代都市海市蜃楼与美轮美奂超现实感。

《云门》雕塑前后耗时四年，其外壳有 168 块 9.5 mm 厚的不锈钢板组成。为了很好地解决无缝拼接不变形的难题，制作团队使用了三维建模软件来设计这些钢板模型，利用机器人对钢板进行控制，逐一分块滚压成型。在此过程中，所有的数据全部精密到天衣无缝的程度。在安装前，为了使材料不变形，内部预先按照每块钢板的外形加装钢构做多点固定支撑，然后现场像组装模具一样，一块一块钢板拼装并进行无缝焊接。在焊接过程中，使用孔型焊接器，而非传统的焊枪，总焊接长度达 744 米。因这些钢板都制造得非常精致，所以他们在安装过程中不需要任何剪裁。然后再整体进行五道工序的抛光，直至雕塑出现无瑕疵的全镜面效果。

图 6-23　安尼施·卡普尔《云门》

由于雕塑通体由无缝的扭曲镜面组成，当众多游客在参观时，站在雕塑雕像前面，影像会被扭曲，像哈哈镜一样。人们刚开始所担忧的不锈钢雕塑城市光污染，因为雕塑曲面的折射和镜像的设计，使周围的景象借景其中，巧妙地化解了光线的集中折射和污染。同时，影像也有机地破除了《云门》当单体雕塑过于庞大的体积感和压抑感。

《云门》取得的巨大成功，使当代城市公共雕塑的新材料、新技术运用得到广泛的关注。世界各地相继出现以金属材料精细加工而成型的城市雕塑。但如果雕塑造型低俗趣味，雕塑材质滥用，使雕塑与环境空间形式形成冲突以及光污染等问题，那将是失败的结局。

十、社会问题意识——珍妮特·艾克曼（亚历山大·考尔德、奥拉维尔·埃利亚松）

自马塞尔·杜尚把小便池搬上展览的历史舞台，对西方传统的价值观进行讽刺和颠覆，各种艺术已有的准则由此分崩离析。从此，西方后现代主义的思潮接踵而至，后来当代艺术大潮的风起云涌。作为社会属性的人，不管你接不接受这种观念与价值观的改变，新的思维模式、生活范式、生产方式、艺术样式，如信息图像刷屏一样更新换代。我们每一个人都能感受到网络信息时代的创新与革命。这注定是一个巨变的时代，一个质疑不断的伟大时代。

关注社会热点、批判现实、自我反思等问题意识的介入成为当代艺术的宏大主题。当代雕塑的发展也不例外，雕塑语言的外延已经无限扩大，任何材料都可以成为当代雕塑的媒介。雕塑的维度和时空概念也得以全新理解和提升。如社会雕塑、动态雕塑、音乐雕塑、光能雕塑、智能雕塑等运用声光电多媒介的新雕塑样式层出不穷。

早在20世纪30年代，在杜尚的鼓励下，考尔德就已经进行动态雕塑的探索。后来他取得了巨大成功，作品遍布世界各地，被世人称为动态雕塑之父。

考尔德的动态雕塑将抽象的形状悬挂在金属线上，通过空气的流动或者观赏者的摆弄，展现出不同形态，让观众感受空间在转换。同时，他将时间的概念融入到雕塑作品创作中。考尔德发现了动感与构成的完美结合点。他利用机械性装置与雕塑绘画的完美平衡，开创了雕塑新的风格。

珍妮特将动态雕塑做出了新的诠释。她的作品灵感来自偶然一次海边的漫步，她看到渔民用挥撒的渔网捕鱼，渔网在空中产生奇特的旋律和变幻莫测的造型。这使她生发创作

的激情，利用渔网制作的方式来构成空中的巨大雕塑。我们可以看到她巨大的作品《星云》（图6-24）在城市上空，广场楼宇间因自然风动，会变化游弋。她用特殊的材料和颜色来制作网状物，再辅助以灯光，加上自然的律动，颜色和造型与环境相得益彰，形成不可名状的奇幻感。雕塑营造的这种都市梦幻色彩和虚无的存在感，非常符合人们的胃口，让人流连忘返。作品在世界各地巡展，产生极大的共鸣。《星云》也成为当代装置雕塑与城市公共艺术完美结合和公共艺术理念有效传播的经典案例。

图 6-24　珍妮特《星云》

另外值得一提的是当代炙手可热的艺术家埃利亚松的作品（图6-25）。埃利亚松关注社会事件，群体心理意识等宏大叙事，注重作品场域性的营造和剧场性的表达。他的作品常常把观众置

图 6-25　埃利亚松《天气》

身其中，观众成为作品的一部分，观众的体验性以及自始至终的参与才是作品得以完成的完美统一。综上，当代艺术理念及雕塑实践已经相当超前。但更大的可能性永远等着我们去开创。我们只有通过不断学习，才能不成为被时代抛弃的孤儿，成为创新的宠儿。

第四节 总 结

人类对自然界的各种探索活动，以不同的方式方法在不断地展开。雕塑是其中一种独特的载体。人们通过对空间、时间、体积、材质等元素的运用，让感觉带动心理交互，融入情感，表达思想和认知。雕塑的创作过程能唤起人劳动手作的天性，心、眼、手高度协作，传递着原始的本能。所以，每个个体都是造物主的雕塑品，每个人也可以是自我雕刻的艺术家。我们通过雕塑感悟世界，雕刻时光，塑造自我。

本单元通过对雕塑历史的概述，认识到每个历史阶段、文化背景与人们对世界认知的不同，雕塑的题材、表达的方式都会呈现不同的形态。我们对雕塑视觉特性的解析，看到雕塑的材料、语言、技术等随着社会发展进步，不断推陈出新、日新月异。随着人文思潮、观念认知的变化，人们对雕塑视觉的理解和欣赏也在不断地转变更新。当代，信息技术革命，大数据多元时代的洪流使各学科发展都产生巨大震动，跨学科合作、多学科交融，创新发展已成为常态。雕塑视觉艺术创作的规律同样折射出时代的审美取向和情感需要。但是雕塑艺术创作本质永远离不开以人为本以人文为核心。其中，违背时代规律，盲目守旧迂腐和空洞虚夸"创新"的雕塑视觉创作必然被淘汰出局。同时，我们庆幸雕塑的独特语言将不断注入新的动力，发展延伸下去。创新之门永远打开，让我们迎接更多的惊喜。

第七单元　西方建筑艺术与视觉审美

第一节　概　　述

今天的建筑正在以不可思议的速度不断演化、发展。面对眼前各种各样让人眼花缭乱的建筑（如图7-1），我们应该如何准确地去解读？如何做到客观评判一座建筑的美与丑？我们能否快速提升建筑的视觉审美认知能力？

图7-1　各种风格的建筑

带着这些问题，让我们开始接下来的建筑视觉审美之旅，希望通过对建筑尤其是近现代建筑视觉认知方法的讲解与学习，大家能够从中找到自己想要的答案。

一、建筑是什么

建筑是什么？我们每天都在与建筑打交道，我们的生活、工作、学习、娱乐等行为的发生都与建筑息息相关，随着一些地标建筑成为新闻事件，建筑更是成为了许多人茶余饭

后的谈资，似乎大家对建筑已经非常熟悉，但如果深入讨论下去，恐怕大多数人对建筑也仅限于外在表象的只言片语。

其实，建筑绝不仅仅是盖房子那么简单，它是一个时代、思想、文化、技术、艺术等诸多因素共同作用下的综合体，受到诸多因素的影响与制约。

古罗马的维特鲁威在《建筑十书》中提出建筑必须坚固、实用、美观。所以，建筑也可以说是技术、功能与艺术相结合的时代产物。

最初建筑的产生与艺术、审美没有多少关联，它只是史前人类为了遮风避雨而搭建的棚子或地穴而已。可以说建筑从一开始出现仅与实用功能相关，渐渐人们开始对祭祀的庙宇或自己的住所进行一些彩绘与装饰，以使房子更加美观。后来古希腊出现了对美学的专门研究，并形成了一系列关于对称、均衡、韵律、秩序等形式美的法则。后代的人们认可并尊崇这些美学法则，古典建筑大都依据这些美学法则进行设计。

其次，建筑的最终目的通常是为了满足使用者的需求，也即为了实现其功能性。纵观建筑的发展，不同历史阶段对建筑功能与形式关系的讨论，影响了不同时代的建筑形式或风格。如20世纪50年代密斯提出"通用空间"的理论，他认为建筑形式可以不变，但内部的功能可变。可以说此思想间接造成了日后大同小异的方盒子建筑在全世界的蔓延。

此外，建筑的发展离不开建筑材料与施工技术。如古希腊神庙属于梁柱承重结构，这与大理石的天然特性密切相关；古罗马利用火山灰制成的早期混凝土创造了建筑上著名的拱券结构；而近代钢筋混凝土材料与技术的日益成熟则在很大程度上促成了现代主义建筑的诞生。

二、建筑的发展简史

所有的建筑都带有它所处时代的烙印，不同时代造就了不同的代表性建筑。比如，古希腊时期追求精神、唯美，建筑的代表作是大量神庙；古罗马时期奢靡享乐，代表作是各种世俗公共建筑；而中世纪受宗教影响开始兴建大大小小的教堂；到了文艺复兴时期建筑则多是皇家贵族官邸。所以我们要想真正读懂一个建筑，必须首先了解它的时代背景与建筑的发展脉络。

我们将依据几个重要的时间节点对西方建筑尤其是近现代建筑的发展史做出梳理：

（一）19 世纪下半叶之前的西方建筑

纵观西方建筑漫长的发展史，我们会发现，19 世纪下半叶之前，虽然历经哥特式、拜占庭、巴洛克、新古典等不同建筑风格的洗礼，但西方城市建筑的格局与面貌并没有发生太大变化，建筑界依然遵循自古希腊以来理性的思维与古典秩序的美学，所以我们在欧洲古城看到的通常是源自古希腊古罗马的廊柱式建筑、古典装饰风格、拜占庭的穹顶、高耸入云的哥特式教堂等古典元素，共同构成的西方传统城市的面貌（图 7-2）。

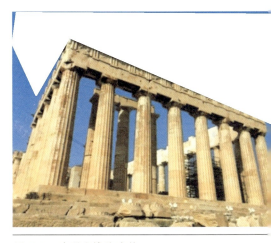

图 7-2　欧洲古城的建筑

（二）19 世纪下半叶—20 世纪初的新建筑革命

19 世纪六七十年代第二次工业革命到来，人类跨入电气化时代。在建筑领域，波特兰水泥和钢铁的快速发展极大拓宽了建筑设计的边界，使建筑师得以更加自由地发挥自己的聪明才智。

20 世纪是机器化大生产的时代，也是能源相对短缺的时代。城市的快速发展以及人口的急剧膨胀，对生产和居住建筑都提出了全新的紧迫要求，显然旧有的建筑形式已无法满足社会发展的需求，所以新时代要求建筑师快速设计出与之相适应的新建筑。于是现代主义建筑应运而生。

现代主义建筑是建筑发展史上承前启后的重要阶段，是连接古典建筑与当代建筑的桥梁。20世纪上半叶是现代建筑蓬勃发展的黄金时期，无

论在形式、结构还是材料等诸多方面建筑都发生了革命性变化。尤其是几位现代主义建筑大师的设计作品与思想彻底改变了20世纪城市建筑的基本面貌。

如,1926年法国著名现代主义建筑大师勒·柯布西耶提出著名的"新建筑五点"①,柯布西耶用这五个原则明确勾勒了现代主义建筑的原型。并以此与过去古典建筑的旧形式划清界限(图7-3)。

图7-3 柯布西耶勾勒设计的《柯布西耶》

(三)现代主义建筑之后的多元并存

进入20世纪60年代,经过二战之后的休养生息,西方社会进入了空前繁荣时期,人们的思想空前活跃,社会各个领域新思潮新流派纷起。在建筑领域,1966年罗伯特·文丘里的《建筑的复杂性与矛盾性》出版,标志着后现代主义建筑产生。加上人们日益不满遍布全球的国际主义风格建筑带来的单调与无聊,因此一直占统治地位的正统现代主义建筑理论受到前所未有的质疑与冲击。英国建筑评论家查尔斯·詹克斯在1977年的《后现代建筑语言》中甚至煞有其事地向全世界宣告了现代主义建筑的死亡时间与地点。

自此,建筑师纷纷开始了各自不同的探索之路,大家都希望自己能够引领今后建筑发展的方向。建筑史自此从现代主义的一家独秀进入了各种流派纷争、多元并存的时代。

图7-4 后现代主义风格的建筑

① 新建筑五点:底层架空柱、自由平面、自由立面、横向长窗、屋顶花园。

（四）大数据走向 AI 时代背景下当代建筑的探索

20 世纪 90 年代末以来，随着计算机和网络的飞速发展，全球迎来前所未有的数字化时代，信息大爆炸，不仅是建筑的形式，建筑的建造思维与方法也与以往大相径庭。

一些建筑师们悲哀地发现，自己以往掌握的设计方法与思路已经不再适用于新时代，建筑无论从材料、结构、方法以及程序等各个方面都受到了强烈的冲击与颠覆，展现在他们面前的是一个全新的建筑世界。

其中有一些人勇敢地走在了时代的最前沿，以雷姆·库哈斯和扎哈·哈迪德为代表，全球出现了一大批积极探索建筑数字化的建筑师，他们作为新时代的领跑者，满怀激情，积极投身于对未来城市建筑的实验与探索之中。

图 7-5　努维儿设计的《阿布扎比卢浮宫》

第二节　西方建筑艺术欣赏方法与步骤

建筑从最初远古人类的凿穴而居发展至当代，呈现出纷繁复杂的面貌，如今建筑这个概念已经不单单是建筑本身，已然演变成一种大众参与的社会现象。面对天生自带矛盾性与复杂性的建筑，我们应该怎样去"看"？怎样去理解？怎样找到自己的审美立场与态度？"看"的角度不同，理解、体会自然不同。而这些将是本节所要涉及的内容与探讨的问题。

一、建筑艺术的视觉欣赏方法

下面将以一件著名的经典作品（图 7-6）为例，从视觉审美的角度来探讨我们应该怎

图 7-6　赖特设计的《流水别墅》

么"看"、怎么欣赏建筑作品。

如图 7-6，看到这件作品的第一眼，你会注意到什么？恐怕很可能是这个建筑所处的环境。因为这个环境非常独特，不是我们熟悉的城市街道或绿地，而是雪霁的郊外树林，

画面中的整个建筑被一片茂密的树林萦绕，以水平延展的姿态横跨在一条溪流的瀑布之上，一切都被冰封了，气氛很静谧，感觉好像远离了人世间的喧嚣。

溪流的尽端是建筑的主体，色彩呈淡淡的土黄色，这个本不跳跃的颜色在白色雪景的映衬下却显得非常醒目。我们还会注意到建筑宽大而富于节奏变化的错层以及伸出墙外的巨大露台悬挑。整体建筑极富形式美感，通过底部挑空、以及横向露台与竖向毛石墙体的体块穿插，赋予建筑以强烈的腾空跃起的动势与雕塑的几何美感。

至此，观者的视线通过从整体到局部的"观看"对这个建筑有了外在的整体感知。

现在，我们可以尝试进入建筑的内部来体会它的空间变化。住宅内部空间非常自由流畅，整个建筑的一层以家庭起居室为中心，其他辅助空间与之相互连接渗透。室内的空间利用墙体的穿插得以延伸到室外。整面的玻璃窗犹如画框，将室外美景尽收眼底，在此室内、室外空间有机地融为一体。

最后，让我们回归第一感受，放松心灵，在建筑中细细体会住宅与自然浑然天成、建筑与环境天人合一的超然境界。

图 7-7　赖特设计的《流水别墅》

图 7-7 是美国建筑大师弗兰克·L·赖特 1936 年设计的流水别墅。赖特将建筑看作有机的生命体，他的作品致力于探索建筑与当地环境协调共生的关系。而这恰恰也是我们在欣赏流水别墅时获得的第一感受。赖特认为将别墅建于瀑布之上更符合自己的设计理念与自然的建筑观，老子"道法自然"的观点深深地影响了他。

从流水别墅的视觉解读我们可以看出，在视觉解读一个建筑时，我们首先要抓住建筑给你的第一感觉。为什么如此强调第一感觉？因为第一眼、最直观的感受通常也正是建筑师所要传达给观者的，而且第一感觉往往也正是建筑师设计思想的精华所在。带着这个感觉，你会对建筑的方方面面有更深层次的理解。

其次，我们应该由内到外、动态的欣赏建筑，而不是孤立地只看外观。这样有助于对建筑的整体把握与体会。

二、建筑艺术的视觉审美步骤

本节来探讨建筑视觉审美究竟"看"什么的问题。

我们可以尝试通过以下三种视觉认知的方法来循序渐进地发现和领悟建筑之美：外观于形、内游于间、心悟于神。这三个审美步骤层层深入、由外到内、由浅入深，从形到意。

（一）外观于形

外观于形是指我们可以从建筑外在的几个视觉元素来解读建筑之美。此"形"指我们

视线所及的建筑所处的环境、建筑本身的结构、形式以及材质、色彩和细部设计等。

下面我们将分别从这五个外在要素来进行建筑视觉审美的解读。

1. 环境要素

我们可以通过对建筑的选址、周边环境、场地、人文、历史、文脉等的关系体会建筑对环境的关注、尊重、适应或者游离、改变。

"环境"之美,可以从建筑与地理环境、人文环境的关系来进行解读。

地理环境包括建筑所处的地理位置、当地的气候、土壤、地形地貌、特色植被以及建筑周边的小气候、小环境等客观存在的诸多自然条件。人文环境是指建筑所处的时代背景、传统、文化、历史、民族等诸多因素构成的社会条件。通过对地理环境的了解,可以使我们更容易理解建筑形式、风格等一些设计的灵感来源。而了解人文环境则有助于更深入地把握建筑的设计思想与精神内涵。

大多数建筑在设计之初都会考虑环境因素。有些建筑强调与环境的适应性,此类建筑尊重和注重周围环境,力求将建筑融入环境,最大限度地减少对环境的影响。比如美国西部的亚利桑那有着广袤无垠的戈壁沙漠,赖特依据其独特的地理环境特点设计的西塔里埃森,仿佛生根于沙漠之中,充满古朴原始的野趣之美,很像沙漠中酋长的奇异帐篷(见图7-8)。

而另一些所谓"国际主义风格"建筑,不注重与环境的协调关系,其外观形式整齐划一、缺

图7-8 赖特设计的西塔里埃森

乏个性，内部空间强调功能的通用型。我们欣赏这类建筑时，就不能把环境作为其视觉解读的重要因素。

还有一些建筑则完全置周边环境于不顾，严重割裂了所在地域的历史文脉。比如对西方古典建筑进行集仿的所谓巴黎风情、英伦小镇等，由于建筑师对环境要素的漠视，使这些建筑沦为山寨版的主题公园。

2. 形式之美

建筑的形式就是建筑的名片，是建筑外化的、显性的艺术表达方式。可以说，正是因为建筑视觉形式的丰富才造就了我们眼前这个缤纷多彩的世界。我们可以通过对形式要素的认知很快把握一个建筑的外观特征。

什么样的形式才是美的？

首先，美的形式应该是单纯的。人们心中最美的形式往往呈现出简洁有序的几何形态，研究表明，单纯的形式更易于我们视觉的提取和把握。在此，单纯不是简单而是指纯粹、有序而特征鲜明。一些看上去非常复杂的形式也可以让我们感觉很单纯。比如下图中的这些建筑形式虽然复杂，却富有秩序之美（见图7-9），这些形式是利用参数化设计得到的。参数化设计是指利用参数化编程让计算机自动生成设计形式的一种全新的设计方法。这种方法能够产生人们主观设计无法得到的极其复杂的美学形态。

其次，自然界是美的形态的来源。我们知道鹦鹉螺内部呈黄金比例的螺旋曲线玄妙无比，这

图7-9　富有秩序之美的建筑

些自然形态正是许多建筑的灵感源泉。正如扎哈的合伙人说的:"参数化的形态都来自大自然,自然界的复杂性是合理的。"

第三,符合形式美法则的形式是美的。形式美的法则可以理解成美的形式的组织原则与组合规律。遵循这些法则,我们就能得到更加完美的形式。通过对诸如对比与调和、比例与尺度、对称与均衡、节奏与韵律、变化与统一等一系列形式法则的认识,以及用形式美的法则分析建筑外部各体块、建筑立面以及线条等形式要素,可以加强我们对建筑形式更加深刻的理解。

古希腊神庙形式优美、气宇轩昂,各部位的比例都有着极其严格的规定,正是这些比例模数的控制在很大程度上成就了其在美学上的非凡成就。相反,当一个建筑的形式不遵循美学规律时,就可能显得凌乱无序、缺乏美感。

第四,美的形式不是符号的挪用与拼贴。生活中我们也许经常会看到这样的建筑。它们要么被一系列支离破碎的历史符号所肢解;要么任意挪用文化符号,而使整个建筑显得突兀、怪诞(见图7-10)。

许多建筑师都反对这种对文化传统的断章取义,现代主义建筑大师密斯·凡·德·罗曾说:"要赋予建筑以形式,只能是赋以今天的形式,而不应是昨天的,也不应是明天的,只有这样的建筑才是有创造性的。"①

图7-10 突兀、怪诞的建筑

① 刘先觉编著:《密斯·凡·德·罗》,中国建筑工业出版社,2017年。

此外，形式审美的标准不是一成不变的，它也在随着时代发展不断地发生变化。当代荷兰建筑大师雷姆·库哈斯曾经说过，没有风格是好事。说明当代的一些建筑师已经放下了对外在形式或形体的关注，转而开始探寻建筑更本质的东西。了解了这一变化，我们就能对当今一些建筑作品的天马行空有更深层次的辨别与思考。

3. 材质之美

建筑的材质是指建筑所选用的材料本身或经过加工而呈现出来的的肌理与质感。

有人说质感是可以靠眼睛触摸的肌理，红砖的醇厚、清水混凝土的清冷以及金属板材的张扬，不同质感所营造的建筑面貌与氛围大相径庭。这些都使得材质在建筑师眼中具有了某种非同寻常的涵义与灵性。

日本的建筑大师安藤忠雄是擅用清水混凝土的高手，他的作品执着于清水混凝土的清雅与不经雕饰的天然质感，朴素的空间即使空无一物也同样张力十足。徜徉其中，总能带给人们独特的空间感受与体会（见图 7-11）。

图 7-11　安藤忠雄设计的建筑

而瑞士建筑师赫尔佐格与德梅隆则是采用机械复制的方法在一个厂房的立面和挑檐内侧分别进行了树叶图案的丝网印刷，通过这种对材质的加工处理，使建筑具有了波普艺术的拼贴效果（见图 7-12）。

4. 色彩之美

通过色彩的作用，不仅可以改变建筑空间的特质，还可以重新塑造空间，使空间呈现进与退、

图 7-12　赫尔佐格、德梅隆设计的建筑

或分离或融合的视觉效果。比如，柯布西耶在其作品《魏森霍夫住宅》中使用了他自己独创的色彩体系，暗土红色的运用将空间的进深推远，并进一步衬托出了白色墙体的结构（见图7-13）。

建筑的色彩还可以成为建筑思想、文化、情感、精神的传播媒介。在墨西哥建筑大师路易斯·巴拉干的自宅中，巴拉干用墨西哥特有的明艳色彩赋予了建筑魔幻诗意的空间效果（见图7-14）。

一直以来，建筑师中好像约定俗成地认为建筑忌讳使用彩度过高的颜色。但其实只要色彩成体系，统一、协调，反而会取得意想不到的视觉冲击力。比如在巴黎蓬皮杜艺术中心，建筑师用色非常大胆，将空调管、水管、电力管路、自动扶梯等以鲜明的色彩加以区别，以蓝色为水，绿色为空气、红色为交通、黄色为容器，使整个艺术中心呈现出极具个性的艺术效果。

5. 细部之美

许多建筑作品远观效果还不错，但走近细看会发现它们缺乏细部处理。细部之美可以说是建筑微妙的语言与不经意间的优雅，建筑大师们都很关注作品的细部设计。

建筑细部的概念复杂而难于定义。简单来说，建筑的细部可以理解为建筑的装饰细节、构造节点、建造过程呈现，以及材料、色彩、质感等要素在建筑中的巧妙处理等。

欣赏细部之美则是指我们可以通过欣赏建筑师对作品细部的处理细节来体会建筑的美感。如，著名华裔建筑大师贝聿铭设计的香港中银大厦，

图7-13　柯布西耶《魏森霍夫住宅》

图7-14　路易斯·巴拉干设计的建筑

充分利用了等腰三角形结构的稳固和对受力的有效传递,以及三角形组合本身所具有的独特美感,体现了建筑的结构之美。

需要注意的是,欣赏建筑的细部不是让我们去关注琐碎的装饰细节,而是体会建筑师对于材料、结构的细微解释与巧妙呈现。

对于细节,中西方似乎都有过经典阐释。老子曰:"天下大事,必作于细。"而"上帝存在于细部"这句西方谚语则备受密斯推崇,在他的作品中,处处体现着对细部设计的执着与痴迷。

意大利建筑师斯卡帕也是以细部设计的精美而闻名。他的作品里处处隐含着细部的空间诗性,如他思想的集大成者——布里昂家族墓园(见图7-15)。

图 7-15 斯卡帕设计的建筑

(二)内游于间

所谓"间",可以理解为建筑实体界面之间的空间,内游于间在此是指我们可以通过建筑内部的空间组织与交通动线来动态的游走其间,感受建筑之美。

1. 空间之美

老子曰:"凿户牖以为室,当其无,有室之用。故有之以为利,无之以为用。"这句话很形象地阐释了空间与实体的辩证关系——空间与限定空间的界面二者是有无相生的关系。简单来说,在建筑中我们搭建起来的是墙体、梁、柱等实体构件,但我们的目的是为了得到这些构件所围合的内部空间。

随着建筑空间界面限定方式的不同与位置的变

图 7-16 安藤忠雄《光之教堂》

化，会形成不同的空间形式。通过对基本空间类型的组合，我们可以得到非常丰富的空间形态变化。

美的空间具有教化作用。大多数空间是为了满足空间内人们不同的使用需求；也有一些空间的形式是为了营造独特的心理暗示或精神氛围。安藤忠雄的《光之教堂》就是这样一种空间类型。通过教堂讲坛后面的墙体缝隙渗透进来的光之十字，使人们心理上产生了与上帝，与神灵的更深层次交流（见图 7-16）。

2. 动线之美

建筑审美中的"动线"指观者或使用者在建筑中游走行进的方式与路线。也是建筑师组织空间和形成空间序列的有效方法。

动线之美是指观者在建筑里游走的过程中体会建筑设计独特的流线与路径之美。参观流线不同，对建筑的印象与感受也会不同。在一个建筑里，人们游走的路线会受到来自建筑内部墙体、柱列等界面的限定，优秀的建筑师会巧妙地利用这些限制促使人流分散或聚集，同时还会通过不同形式的动线来增加内部空间的趣味性，丰富观者的视觉体验。

扎哈·哈迪德的作品极具个性，有着天马行空般的想象力，她的代表作——《罗马 MAXXI 博物馆》（见图 7-17），上下翻飞跳跃的曲线元素构成了其内部空间的主要特征。对于这些曲线空间，在一个访谈中，扎哈的合伙人解释说："在大厅里，你可以向上看，向下看，也可以四面环绕着看，……每走一步都有新的景观呈现和褪去，这就是我所说的信息丰富性。"这其实说的正是建

图 7-17 扎哈·哈迪德《罗马 MAXXI 博物馆》

筑的流线之美，随着观者的移动，空间不断变幻带给人视觉丰富性。这种设计与苏州园林移步换景，物随景移的空间特色有异曲同工之妙。

（三）心悟于神

心悟于神是指建筑的审美不能只关注外在的物化形式，更应该调动我们的全部感官和心灵走入建筑的时空，用心灵去体会与感悟。

所谓"神"在此是指建筑所承载的思想、精神、气质，以及与周边自然、人工环境和场所的相互关系，以及该建筑能否带给人们丰富的情感与体验，能否激发人们的归属感或记忆等。

其实建筑师创作一件作品，就好比电影营造出的虚拟世界一样，会形成某种世界观和感情，激活人的各种体验。观者可以进入其间，体验他人做出的世界。而建筑的空间、光线、材质甚至某一特殊的结构形式或者对细部的处理，都可能成为我们感悟建筑的载体。

比如瑞士建筑大师彼得·卒姆托曾说过"有气氛的空间是极佳的"。他的作品总是能够营造出独特的空间氛围。他著名的作品《瓦尔斯温泉浴场》高5米，壁面类似于建筑周围的岩壁或山体断层，这种取自当地的石材能让人感觉到温度，可以触摸，这样的空间氛围给在此沐浴的人们带来了存在感与归属感（见图7-18）。

可以说，一件建筑就是一个宇宙。许多建筑师就是在自己设计的空间里塑造着宇宙。我们只有全身心沉浸其中，才能体会出其中的玄妙。

图7-18 彼得·卒姆托《瓦尔斯温泉浴场》

第三节 西方建筑经典作品视觉与人文释读

下面遴选的建筑史中的经典之作,可能大家乍一看会觉得一些作品并没有那么完美,甚至可能还会有些疑问。但这些都是正常的。因为大家还没有完全掌握"看"的规律。所谓"你看到的只是你知道的",通过对这些作品的视觉解读,笔者希望能够抛砖引玉,使大家逐步消除疑问,并掌握如何从视觉审美的角度真正准确把握和解读一件建筑作品,从而多"看"到一些你以前所不曾了解到的美。

一、《马赛公寓》的视觉与人文释读

1. 柯布西耶的革命

这座掩映在树丛之后的建筑是著名的现代主义建筑经典作品——《马赛公寓》(图7-19),是20世纪最负盛名的现代主义建筑大师勒·柯布西耶的作品。它建成于1952年,

图 7-19　柯布西耶《马赛公寓》

现在作为法国重要的文化遗产被列入世界最伟大的建筑作品之列。

柯布西耶是现代主义建筑领域当之无愧的先锋人物,他创立的现代主义建筑理论对后来的建筑与城市规划的发展影响巨大,他才华横溢,充满激情,既是建筑师又是画家,还是雕塑家、作家和演说家。他的建筑作品体现的革命、探索和其极具煽动性的宣言使他更像一位建筑界的斗士。他的作品总是蕴含着最深刻的思考,其意义更是跨越了那个时代,总能在不同时刻带给人们不一样的惊喜与感悟。

柯布西耶宣称建筑是居住的机器,希望像制造飞机、轮船那样建造房屋,以应对当时的住房短缺问题。马赛公寓是柯布西耶各种居住理论的集中实践,是柯布西耶探索城市垂直居住单元的创新之作,后来成为集合式单元住宅的建筑原型。

2.《马赛公寓》的视觉解读

现在让我们通过视觉审美的三个层次来对马赛公寓进行解读。首先,请问你第一眼看到马赛公寓时,看到了什么?感受到了什么?你能体会到它的美吗?

大多数人对马赛公寓的第一感受可能来自建筑的巨大体量和灰色外表的粗糙纹理,人们的视线会很快被外立面上彩色的阳台侧墙和建筑底部粗壮的异形柱所吸引。马赛公寓浑身散发着一种原始的粗犷的雕塑般的美感。

巨大、粗犷、雕塑感、秩序这些词汇都是马赛公寓的视觉特征,但还远远不能说明全部问题。接下来让我们从"看"的角度仔细体会它的独特之处。

(1)环境要素

马赛公寓位于法国著名的港口城市马赛,西面可以眺望地中海美景。虽然马赛公寓粗犷的质感与巨大的体量在周围大片集合住宅建筑中显得很是突兀,但我们仍可以从环绕公寓的公园、小径与庭院的精心布置中看出柯布西耶对于建筑环境和场地的重视。

(2)形式之美

从外观上看,马赛公寓体量巨大,其空间张力常给走近者一种无形的压迫感。公寓以现代主义建筑常见的矩形形式呈现,两排高达8米的混凝土异形柱退让出道路与下部空间并托举起整个公寓,建筑整体形式显得厚重有力、极具雕塑感。

体现柯布西耶深遮阳系统的突出的阳台侧墙整齐而有序,它们构成了建筑立面独特的比例与韵律之美,这些富于节奏变化的形式感离不开柯布西耶所痴迷的模数体系,不仅在立面,整个建筑的比例、尺寸都受到了严格的模度与基准线控制。马赛公寓的形式不是随

图 7-20 柯布西耶《马赛公寓》内部

性而为,而是精准控制的结果,在这里,"一个形式受到另一个形式影响,一个表面受到另一个表面影响,一条线受到另一条线影响①"。这一点,我们在品读时需细细体会。

(3)材质之美

马赛公寓材质上的最大特色就是建筑外表面采用混凝土脱模后表面裸露不加装饰的方式,创造了一种在建筑上被称为粗野主义的风格,使建筑外部呈现粗犷、原始、质朴、厚重的天然质感,颇具雕塑作品的观感。

公寓的内部材质与外部的粗犷形成有趣的对比。走入公寓内部,你会发现内部的材质更具人性化,公共街道地面铺贴的光洁瓷砖和饰以点状色彩、打磨光滑的混凝土座椅都为使用者提供了更为舒适的内部居住体验(见图 7-20)。

(4)色彩之美

柯布西耶创造了一个建筑色彩标准体系,他将色彩分为色调颜色、活跃颜色与过渡颜色,通过色彩的视觉心理来改变或调节空间的状态。他说:"(通过不同颜色的运用)你可以把墙向前拉(黑色),向后推(淡蓝色),甚至是完全破坏它(黄色的墙面)。"②

在马赛公寓中,充分体现了这个色标体系的运用,红、黄、蓝等不同色块的加入带来了丰富的视觉刺激和空间张力。这些色彩在外立面的运用加强了建筑外部节奏的变化与视觉的丰富性;在内部

① [法]勒·柯布西耶 著,张春彦,邵雪梅译:《模度》,中国建筑工业出版社,2017 年。
② [法]雅克·斯布里利欧 编著,王力力,赵海晶译:《马赛公寓》,中国建筑工业出版社,2006 年。

空间的运用不仅丰富了空间的层次与表情，也成为空间的标识，如每条街道都有自己的特定用色。

（5）细部之美

马赛公寓的细部设计处处体现着对人性的关怀。与规整、粗砺的外表相比，公寓内部的居住空间与现代化设施却有着不可思议的丰富与复杂。如，受飞机驾驶舱集约化设计的启发，开放式的整体厨房是马赛公寓的一大创新，精细的细部设计使厨房内部功能与尺度更加合理化，厨房内的每一件厨具的收纳位置与方式都进行了巧妙安排，从而厨房的操作变得更加高效便捷。

（6）空间之美

丰富多样的内部空间层次成就了马赛公寓空间的迷人之处。它的空间之美体现在细微、独特的内部空间与建筑外形的巨大反差上，公寓外形整齐划一，内部却包含着许多有趣的空间原型。

在马赛公寓内部，钢筋混凝土框架结构体系中整齐地置入了23种居住单元，这些单元被柯布西耶形象的比作放入酒瓶架中的酒瓶。主要的居住单元为跃层复式，上下层居住单元的空间呈互字形相互穿插，每三层设有一条公共走廊，单元内部空间的设计也非常特别，除了有着挑高达4.8米的起居空间，其入户方式与布局也颇具特色。

此外，公共街道和配套生活设施也被创造性的纳入建筑楼层之中，这里有具有真正街景形式的内部街道，还有城市居民生活所需的各种配套设施。而屋顶花园犹如轮船的宽大甲板，包含跑道、健身房、托儿所、儿童游戏场地、小型游泳池等诸多功能，居民足不出户就能在此开展各种活动（见图7-21）。所有这些空间共同构筑起了柯布西耶关于垂直城市的梦想。

（7）动线之美

柯布西耶曾说："好的建筑，无论内部还是外部，均可以被'通过'和'游历'。"[1] 马赛公寓的动线体现了这种游走式的设计特征，在建筑外部，挑高的底部架空层既满足了人们穿行的需要，也避免了建筑的巨大体量造成的视线阻隔；而在内部，住户需经过一条长长的寂静走廊由各家的开放式厨房进入室内，眼前豁然开朗，由昏暗到明亮、从封闭到开

[1] [法]勒·柯布西耶基金会编，牛燕芳，程超译：《勒·柯布西耶与学生的对话》，中国建筑工业出版社，2003年。

图 7-21　柯布西耶《马赛公寓》配套设施

敞的心理暗示增加了空间的趣味性；在室内沿着楼梯行进，视野也随之高低变幻。一条连续的空间动线贯通了每个单元主层面的东西方向，依次连接了挑高的起居室、卫生间、储藏间及两个房间。室内功能布局合理紧凑，动线流畅，保证了良好的通风与采光。

（8）思想性

柯布西耶将自己的建筑思想与精神都融入了马赛公寓，它像一艘巨轮，承载了他对于新建筑的追寻与"既能宁静独处又与人天天交往"的居住理想，也体现了柯布西耶的城市观、居住观、建筑新精神以及机械美学思想。

更重要的是，我们从马赛公寓看到了建筑大师探索新世界的决心与对人性的关怀以及他对理想的执着与坚持。

二、《巴塞罗那世博会德国馆》的视觉与人文释读

1. 流动与自由——密斯的宣言

这个建筑是著名现代主义建筑大师密斯·凡·德·罗的代表作——《西班牙巴塞罗那世博会德国馆》（图 7-22）。

密斯·凡·德·罗 1886 年出生于德国，他个性鲜明、思维严谨，工作时讲求实效、富于远见。他本人论著不多，沉默寡言，但语言洗练，往往一语中的，许多关于建筑的格言警句至今仍广为流传。

密斯是正统现代主义建筑的代表人物，是当之无愧的建筑界先驱。他的一生致力打造与追求

图 7-22 密斯设计的《西班牙巴塞罗那世博会德国馆》

现代主义建筑的纯粹性,他的设计哲学与思想极大地改变了现代城市的面貌与天际线。

巴塞罗那世博会德国馆是密斯的成名之作,在 1929 年建成时让世界眼前一亮,密斯运用流动空间的设计理念在此创造了一个前所未有的建筑世界。由于原场馆已于世博会闭幕后拆除,今天原地复建的德国馆更像是一个密斯建筑艺术的展厅,一个体验建筑名作、缅怀大师的圣殿。

2.《西班牙巴塞罗那世博会德国馆》的视觉解读

巴塞罗那世博会德国馆的第一眼你看到了什么?我想,应该是它的简洁、轻盈的形式美感。整个德国馆造型轻盈、通透明亮。光洁平整的墙体与玻璃相互独立又纵横相交,棱角分明的界面与简洁的线条带给人一气呵成的流畅感。而这种简洁与流畅也正是密斯所要传达给我们的。

在接下来的解读中,简洁的形式与自由流动的空间感受将是我们把握和解读这个作品的关键。

(1)环境要素

我们知道,世博会展馆属于临时性建筑,主要用做国家形象的展示与宣传。这个特殊

性决定了德国馆没有那么多功能与环境上的制约，它可以独立于周边环境而存在。所以，我们在"看"巴塞罗那世博会德国馆时，环境与建筑的关系问题不是主要的考量对象。

（2）形式之美

外观上，此馆各界面平行延展，错位穿插，空间开合有度。由于柱子极细，所以轻薄的屋顶像是悬浮在地板上一般。平整的大块墙体在空间中纵横延伸，和同样轻薄的平板屋面以及开创性运用的玻璃幕墙共同构成了一幅极具线条美感的抽象画作。

秩序产生美，此馆的建筑形式自由中暗含着古典建筑的严谨与秩序。独立于墙体外的十字形钢柱在场馆内陈列出一个类似古希腊神庙内部空间一样的矩形，充满了古典建筑的隐喻。

此外，形式的统一无疑也是此馆恪守的美学法则，建筑中所有的形式，大到墙体，小到构件细节，甚至包括室内的家具布置都被纳入到密斯"少就是多"的设计原则之下。

（3）材质之美

密斯认为混凝土、钢和玻璃是最能代表新时代的建筑材料。此馆的建筑材料虽然种类很少，但材料的选择却极其考究（见图7-23）。室外墙体与地面均取自当地的一种米灰色洞石，主厅的外墙面采用绿色大理石，而内部独立的隔墙则选用了色彩斑斓的条纹玛瑙石作为材料。

玻璃作为当时的一种新型材料，依据功能与位置的不同采用了不同的质地，有灰色、白色、

图7-23　密斯使用的建筑材料

绿色和半透明色，玻璃的透明与反射效果在视觉上延伸了空间，消隐了墙体。

（4）色彩之美

此馆的整体色调素雅而不张扬。顶面与地面属于同一色系，奠定了建筑主体明亮淡雅的基调。色彩主要集中于主厅的几面大理石和玻璃墙体上。这个处理十分巧妙。通过面积上的对比，使空间色调得以统一，同时在视觉上，深色的玻璃和大理石墙体进一步后退，由此屋顶和墙体向四周的延展性进一步得到加强。

（5）细部之美

也许源于德国人天生的理性与严谨，密斯对建筑细部的要求几近苛刻。此馆的细部处处体现了工艺品般的精致以及艺术与技术的完美统一。

首先体现在内部十字形截面钢柱的处理上，馆内墙体大部分只起到了分隔、围合的作用，而实际承重的主要是8根十字形钢柱，为了强调水平板式空间的纯粹，需要柱子尽可能隐形，所以密斯不仅把它们做得极其纤细，而且表面还进行了镀铬处理，以使柱子通过反射环境进一步消隐（见图7-24）。

（6）空间之美

此馆的空间之美来自对传统空间形式的打破与重组，密斯用离心式的空间消解了古典建筑的空间向心性，把原本传统砖石结构厚重、封闭的立方体盒子离心式地甩开打散，墙体之间彼此分离，原本封闭的房间四角得以打开，由此建筑空

图 7-24 密斯建筑中使用的柱子

间变得丰富流畅起来。

在此馆，几片一字和 L 形的墙体对空间进行了围合与限定，延伸的墙体模糊了内与外的区别，所有的空间都是开敞的、动态的。身在其中，你会感觉场馆的空气像水一样，沿着墙体，从这里流向那里，流动使空间彼此有了交流。

可以说，密斯的流动空间成就了德国馆的空间之美。

（7）动线之美

众所周知，直达的动线难免归于平淡乏味。密斯自由的墙体布局方式在场馆内部营造了丰富的动线体验，光滑的大理石墙体从入口一直延伸至建筑内部，模糊了内外空间，也引导了参观的人流走向。参观者身处其中，不知不觉间已经随着穿插其间的墙体从不同的路线迂回游览完整个场馆，而水池尽端的少女雕塑仿佛是这条流线完美的收尾（见图 7-25）。

（8）思想性

巴塞罗那世博会德国馆是密斯流动空间理念的重要体现。它的平面虽然看似简单，却有着深层的逻辑与思考，流动自由的空间设计使建筑的关系变得微妙而丰富。密斯的作品从来不是为了形式而形式，而是基于创造时代建筑的思考。

他的每个作品都有他独特的印记，虽然形式很"少"，但内容很"多"，有着丰富的内涵、缜密的思考、精湛的细部，其作品所传达出的现代建筑设计思想与智慧值得我们细细品读与回味。

图 7-25　密斯建筑中的少女雕塑

三、《萨尔克生物研究所》的视觉与人文释读

1. 静谧与光明——路易斯·康的追寻

图片（图7-26）上这个建筑是位于美国加利福尼亚州拉霍亚的萨尔克生物研究所，它完成于1965年，是美国建筑大师路易斯·康的代表作。

路易斯·康可谓大器晚成，早年一直在现代主义建筑的道路上默默探索，直至1953年耶鲁大学美术馆的问世，年过半百的他才一举成名。他的一生著述颇丰，观点深刻，被誉为建筑界的诗哲。

图7-26 路易斯·康设计的《萨尔克生物研究所》

路易斯·康是一位执着于探寻建筑本源的建筑师。他对建筑有着自己独到的见解与阐释。他的设计方法与思想既不同于现代主义也不同于后现代主义。他的作品既有现代性又蕴含着古典性与纪念性，从某种意义上可以说路易斯·康的作品超越了现代建筑。

萨尔克生物研究所的设计初衷是将人文融入科学，使二者紧密结合，让实验室成为"毕加索也能来的地方"。因此路易斯·康在设计时综合了多种建筑原型，以使它彰显出更加丰富的多重意义。这些我们在"看"作品时需要着重体会。

2.《萨尔克生物研究所》的视觉解读

从萨尔克生物研究所的这个经典视角，你"看"到了什么？是否感受到一种久违的平静与安详，是否你的心灵也被远处地平线上的阳光所触动？

如果答案是肯定的，那说明你已经抓住了这个建筑的特点与气质。

从图片我们可以看到，在阳光的微妙作用下，整个建筑恍如石材的外立面虽不发光却光亮夺目，有一种庄严的力量让你不由屏住呼吸，凝神驻足。这正是这个建筑特有的秩序、格局带来的震撼与感动。可以说这份特别的体验是路易斯·康留给我们的最好礼物。

（1）环境要素

拉霍亚临海多山，萨尔克生物研究所的选址就在海边的悬崖上，西面可以眺望太平洋，视野很好。因此路易斯·康在设计时将研究人员的办公室朝西向开窗，以使他们在工作之余能够眺望大海，舒缓身心。

从平面上看，萨尔克生物研究所并不是我们常见的依山而建、平面延展的建筑形式，研究所整体呈矩形布局，方正的边角似乎与周边环境并不融合。但当我们走入其中，看到路易斯·康把大海、地平线、阳光引入了中心开阔的广场，你就会体会到这个建筑正在以另一种方式与环境进行对话，就好像它本来就属于这里一样。

（2）形式之美

萨尔克生物研究所已建成的是两座实验楼围合一个广场的格局，单从建筑群的几何形式上看，它有着典型的现代主义建筑外观。

路易斯·康的后期作品开始回归古典建筑的布局方式，讲究对称与秩序。这些特点在萨尔克生物研究所可以明显看到，研究所属于向心对称式的布局形式，以中心广场为中轴线，对称的建筑分列两边，使整个空间呈现出西方古典建筑的向心性与纪念性。

（3）材质之美

有人说，路易斯·康的建筑材料是有生命的。在萨尔克生物研究所，混凝土被他赋予了大理石一般的神圣，其质朴与不经雕琢的自然质感造就了建筑洗尽铅华的纯净，也进一步加强了空间所承载的精神性与纪念性。

中心广场的地面铺装选用一种石灰石，这些石材无论在色彩还是质感上都与建筑的混凝土质地如出一辙，使建筑得以保持其完美的统一。

（4）色彩之美

在萨尔克生物研究所，你找不到一种高纯度的颜色。其色彩之美更多体现在与自然的和谐上。路易斯·康将混凝土与火山灰以及其他混合物一起调和成一种温暖的色调，我们看到，这种朴素温润的色调很好地衬托出了加州明媚的天空与蔚蓝的大海这些自然景观。

（5）细部之美

萨尔克生物研究所的细部处理体现了路易斯·康对于细部的重视以及对建筑不加伪装的真实性的关注，从混凝土墙体表面细部的勾缝，我们得以清楚看到建筑构造的逻辑（见图7-27），该建筑还通过表面线形的勾勒打破了大面积墙体的呆板。

（6）空间之美

萨尔克生物研究所的中心广场无疑是整个建筑空间的点睛之笔与灵魂所在。路易斯·康采纳了路易斯·巴拉干关于中心广场空间处理的建议，因此我们今天得以看到这个广场，平坦，静谧，没有花草，没有树木，只有一条水渠在广场中央缓缓流过，巧妙的空间处理成就了这个没有草木的花园，这个充满冥想的空间杰作。

路易斯·康说："设计空间就是设计光亮。""所有自然物质，山、水、空气和我们，皆是以消耗掉的光所构成。这一大堆称作物质的东西皆有阴影，阴影属于光明。"[1] 这些路易斯·康对于光与影的阐释，恰恰说明了光在他塑造空间上的特殊地位。从萨尔克生物研究所我们可以看到，阳光沿着中心广场两旁平整的墙壁缓缓移动，穿过建筑底部开敞的回廊，让人仿佛置身于雅典卫城的神庙前，这一刻建筑具有了生命。

（7）动线之美

动线决定着你的视线，目之所及也成就了你的动线美感。在萨尔克生物研究所的中心广场，

图7-27　萨尔克生物研究所的构造

[1] 李大夏著：《路易·康》，中国建筑工业出版社，1993年。

你能感受到这种开放的美,这种美来自于一览无余的开阔视野,来自于视线与动线向远处海平线的无限延伸,这似乎实现了柯布西耶早期画作中帕特农神庙面向大海的无尽遐想。

(8)精神性

优秀的建筑可以超越形式、功能、空间而上升到精神、情感的层面。路易斯·康的萨尔克生物研究所就是这样沉静有力、质朴而温暖。

路易斯·康一直在试图追求作品的精神境界。在萨尔克生物研究所这座蕴含古典美学意味的圣殿,路易斯·康应该找到了他的静谧与光明。

四、《水之教堂》的视觉与人文释读

1. 清水混凝土的诗人——安藤忠雄

图7-28中这个建筑是日本著名建筑大师安藤忠雄的教堂三部曲之一的《水之教堂》。出生于1941年的安藤忠雄是一位没有经过正统科班建筑教育而自学成才的大师。他一直执着于运用清水混凝土这一特殊材料进行自己的建筑创作。他的作品凝炼着自己对东方与西方、传统与现代的独到理解,他将西方建筑手法与东方的空间意境完美结合,看似朴素的建筑空间却有着清晰的逻辑与秩序。他的作品总是散发着质朴、感人的氛围。因而,他又被称作"清水混凝土的诗人"。

安藤忠雄曾说,用心地投入感情,建筑就会活起来。在安藤忠雄设计的教堂中,没有传统宗教场所的符号特征,却能使进入的每个人都能切身感悟到宗教神圣而感人的精神力量。

图7-28 安藤忠雄《水之教堂》

2.《水之教堂》的视觉解读

看到水之教堂这张图片的第一眼,我们首先会被那个伫立于水中的十字架所吸引,它的位置那么特别,它脱离了建筑,孑然立于水中,却俨然又是视觉的中心和焦点。

我们看到,教堂的一面墙体完全朝向水面打开,水面仿佛成了教堂地面的延伸,室内与室外得以相融。教堂完全沉浸于环境之中,成为掩映在环境中不可分割的一部分。在这里,建筑与环境景观紧密结合在了一起(见图7-29)。

图 7-29 建筑与环境景观紧密结合

建筑与水和环境的相互关系,正是我们从视觉上把握与解读这个作品的关键。

(1)环境之美

可以说,安藤忠雄对建筑的选址与对环境的借用成就了水之教堂的经典。水之教堂位于日本北海道的一个度假酒店内,一道L形的清水混凝土外墙阻隔了教堂外部视线与旁边纷杂的人工环境。在教堂内部,建筑朝向附近山峦的自然景观打开,自然景致成为教堂墙上动态的的巨幅画作。春天,郁郁葱葱的绿色倒映在那片静静的池水之上,使教堂显出勃勃生机;而冬天,整个水池被皑皑白雪所覆盖,愈发显出空间的寂静与清冷。

水之教堂的环境之美在于建筑对景观的诗意借用、形式与环境的和谐共生。

(2)形式之美

水之教堂有着清水混凝土打造的方方正正的外观,具有典型的现代主义建筑的特征,整体形式非常简洁,一面墙体与大小两个方盒子以及一

方水池、一个十字架就构成了建筑的全部。

安藤忠雄强调建筑背后的逻辑性，水之教堂简洁的几何形式下有着极其清晰的轴线、比例与秩序。同时，他的建筑形式是抽象的。他将对日本传统建筑的理解与体会以西方现代的建筑语汇表达出来，使他的建筑具有了特别的寓意。

对于建筑形式，安藤忠雄说："形式发自于个人的情感表达。"[①] 可见，体会安藤忠雄建筑的形式之美还需要仔细体会其背后的思想内涵才能准确把握。水之教堂的形式可谓极简，但正是由于极简的建筑形式才更能使人们更加专注于其内部的宗教氛围。

（3）材质之美

"我探索各种运用混凝土的方法，以期让人们更多地意识到空间本身。"[②] 所以，真实、自然、朴素的清水混凝土不仅仅是一种可塑性强的建筑材料，更是安藤忠雄塑造空间的重要媒介。

安藤忠雄的混凝土表面与柯布西耶后期建筑的粗野主义不同，不在于其肌理，而重在空间表达。混凝土表面处理得非常细腻精致，在水之教堂，这种打磨后如石材般的材质赋予了空间以纯净和润泽。

（4）色彩之美

色彩在水之教堂中以大自然长卷的方式展开，水之教堂的色彩之美来自建筑本身素雅的清水混凝土本色与庭院水体、自然景观丰富的色彩对比，来自室内的无色与室外有色之间的巧妙反差。通过这些对比，人们的精神从禅静归于自然，得到了视觉上的愉悦与精神上的升华。

（5）细部之美

相比于施工精细的建筑细节，水之教堂的细部之美更多地体现在安藤忠雄对于功能的人性化与空间精神性的引导上。

在水之教堂，通道顶部光线的引入与二层四个巨大的十字意象，加强了教堂空间的宗教隐喻。而教堂的地面从后向前朝向水面设计成一定坡度，使人们参加仪式时即使坐在教堂后排也可以清晰地看到水中十字。可以说，这些细部的巧妙处理进一步成就了水之教堂内涵的层次感。

（6）空间之美

日本著名作家谷崎润一郎在《阴翳礼赞》中称颂了朴素、纯粹的传统日本建筑空间在

① [韩]C3设计，吕晓军译，张东辉、张少峰审校：《安藤忠雄 TADAO ANDO》，河南科学技术出版社，2004年。
② 同①。

光影下的优雅与美感。而这种美感同样存在于水之教堂内。水之教堂的空间是静止的，但通过大自然季节的流转与光线变化，使空间具有了时间性，也具有了生命力。

在水之教堂，我们可以清晰地看到安藤忠雄对于建筑空间节奏与秩序的把握。水之教堂的空间兼有对内的开敞性与对外的封闭性，完全内向的水面只朝教堂一面开敞，坐在教堂中，静静感受时间、空间、景物的细微变化，颇具日本传统空间面向庭园的静修意味。

教堂的空间形式看似简单，但静下心来品味，内与外、明与暗、喧哗与宁静、封闭与开敞、具体与抽象，教堂的空间在一系列的对比中表现出丰富的内涵与层次感，在这里你可以暂时逃离尘世的繁忙与喧嚣。

（7）动线之美

安藤忠雄的建筑尤其是宗教空间的设计非常注重铺叙，这些铺叙就像乐章的序曲，铺陈出了宗教建筑的内敛与神秘性。建筑的呈现通过路径的引导，让人逐步靠近，最终才得以一睹真容。

水之教堂的动线体现了空间迂回之美。其流线设计欲扬先抑，首先沿着一面L形的墙体前行，在墙的尽端折返后观者得以窥到池水一隅，然后进入教堂内部来到四面环绕十字的玻璃平台，在这里观者能够自上而下饱览池水美景。而后沿阶而下进入教堂主厅，这时水中十字全景展现，柳暗花明。（见图7-30）通过空间的明与暗、水景隐与现的交替变化，逐步将人们的建筑体验推向极致。

图7-30 《水之教堂》

（8）思想性

日本的建筑总是隐而不扬，素朴和谐，其中蕴含着深刻而细腻的思考。安藤忠雄的建筑也是这样，在水之教堂，安藤忠雄通过水这一自然元素，连接起了东西方不同的精神世界，实现了跨宗教的精神性表达。

水之教堂是清晰的、明确的，是有思想、有温度的。虽然安藤忠雄不是天主教徒，但他立足于自然的教化，立足于人类内心，用他独有的思考与建筑手法赋予了建筑以宗教的纯净性与神圣感。

五、《西雅图中央图书馆》的视觉与人文释读

1. 库哈斯的颠覆

本节将要探讨一件特立独行的建筑作品，不同于现代主义建筑严谨清晰的形式结构，这个建筑的外形看起来是那么与众不同。它就是美国西雅图中央图书馆。设计者是当今赫赫有名的荷兰籍建筑大师雷姆·库哈斯。

库哈斯在当代建筑领域有着极其强大的影响力，是一位极具探索精神、激进的建筑思想家、改革者与实践者，也有人称他为"当代的柯布西耶"。

库哈斯性格开放、强悍乐观、乐于面对当今世界出现的各种矛盾与变化。他本人既是建筑师又身兼数职。他的作品兼容并蓄，融入了对各种风格的吸收与接纳。他认为建筑是为了解决问题而存在的，他将对社会问题的关注与建筑设计相结合，可以说他的建筑是对社会各种矛盾整合的结果。

库哈斯的设计方法不同于传统，通常是在前期进行大量的数据调研，通过严密的计算分析，最终推导出建筑的功能与定位，进而形成建筑语汇。

他的作品外观无章可循，甚至每每挑战大众的审美极限，但看似混乱的形式背后包含着库哈斯对社会问题的关注与深度思考，他的作品有着严密的逻辑。

在西雅图中央图书馆（图 7-31）的设计中，库哈斯依据数据分析结论，打破了传统公共图书馆高高在上的建筑定位，开创性的把图书馆打造成一个民众交流互动的平台。图书馆建成后，这里很快成为了深受西雅图市民喜爱的"城市公共会客厅"（见图 7-32）。库哈斯以他特立独行的思考与作品回应了数字时代为什么还需要实体图书馆的问题。

2.《西雅图中央图书馆》的视觉解读

第一眼看西雅图中央图书馆,你首先会注意到它巨大的体量以及夸张扭曲的几何网状钢架,整个建筑造型给人一种气势逼人的压迫感,外观看起来完全不符合现代主义建筑的审美精神。

的确,怪异而奇特是西雅图中央图书馆给我们的第一印象。但我们应该了解的是,当代的一些建筑与传统现代主义建筑的审美有着很大不同,它们不再过多关注外在形式,而更注重建筑中存在的各种需求、问题与矛盾,并尝试用新的方法解决这些矛盾。

所以我们在解读库哈斯建筑作品时,不能仅仅停留在建筑的外在表象层面,而要通过深入了解作品背后的思想与逻辑来慢慢体会,这样才能避免人云亦云的误读。

(1)环境要素

西雅图中央图书馆位于美国西雅图市的中心区域,从外观上看,图书馆具有城市地标般的高识别度,钢网与玻璃的夸张几何造型使它在周边环境中显得非常醒目。相对于建筑外在形式与风格,库哈斯更注重建筑与环境、场地内在关系的协调。如图书馆外立面的折转不仅弱化了体量,也是为了保证周围人们的视野不被遮挡。

(2)形式要素

库哈斯反对建筑外观上的一切装饰与美学至上的形式主义。西雅图中央图书馆呈现独特的几何形式,但却不是为了哗众取宠。

图书馆的设计来自严密的数据分析与整合。

图 7-31 雷姆·库哈斯设计的西雅图中央图书馆

图 7-32 西雅图中央图书馆的城市公共会客厅

库哈斯依据设计研究团队 AMO 提供的丰富的分析数据将传统图书馆功能空间进行了分类整合，把所有的需求、功能分成不同的空间体块，并在竖向空间形成整体形式。为了使图书馆室内获得更充足的光线，建筑形体进行了折转错位，这样不仅满足了室内最大化的自然采光，室外也由此形成了遮阳避雨的空间。

（3）材质之美

库哈斯非常重视建筑师的社会责任感，他的建筑关注材料的生态、成本与可持续性。西雅图中央图书馆简洁的设计减少了对建筑材料不必要的浪费，外立面大片的玻璃幕墙则减少了室内对于照明的需求。

建筑内部的中庭空间地面布置的图案地毯力图营造一种绿色、生态、身处自然之中的空间感受。而阅览室的吊顶材料则选用了吸音的柔软材质，既满足了吸音降噪的功能，更柔化了空间的形态。（见图 7-33）

图 7-33　西雅图中央图书馆阅览室

（4）色彩之美

西雅图中央图书馆的色彩呈现出活泼、跳跃、醒目的特点，既点缀了整个建筑空间，又具有各自独特的功能性。用于楼梯、扶梯等垂直交通区域的色彩明艳识别度高，人们很容易找到并识别它们，以便快速确定自己的方位。（见图 7-34）

（5）细部之美

有人评价库哈斯的建筑缺乏细部，简单粗陋。其实，对于建筑关注点的不同会产生许多建筑细部处理上的差别。库哈斯的细部不再刻意体现精

图 7-34　西雅图中央图书馆的色彩

巧的形式、结构，他的细部更在意对建筑理念与需求的完善。

如，此图书馆的表皮抛弃常规矩形而采用菱形网格的形式，不仅使整个建筑显得活泼、富有动感，而且这种结构用钢量更省也便于清洁。又如，由于西雅图雨量充沛，图书馆设有专门的雨水收集系统，使落到建筑上的雨水可以被很快回收利用于室内外植物的浇灌。

（6）空间之美

西雅图中央图书馆是实体建筑与虚拟建筑共生的创新实例。在这里，图书与各种虚拟媒体相结合，建筑中这些空间互相流动、交错，构成了一个三维的丰富的内部空间环境。

在此图书馆内部设计了一个挑高、开放的通透中庭，给市民提供了一个休闲、交流、阅读的共享空间。此外，图书馆的螺旋形藏书区具有和赖特的古根海姆螺旋式展厅一样的开创性，通过模糊楼层与楼层的界限给人们带来独特的空间体验（见图7-35）。

（7）动线之美

西雅图中央图书馆内部交通流线的设计非常流畅合理，以立体漫游的形式展开。人们可以通过入口通道景观穿行进入"城市公共会客厅"的明亮中庭，再经会议区与交互区进入螺旋上升的藏书区域，最终到达顶层的阅览区结束，形成了一条流畅、完整的动态活动轨迹。

（8）思想性

思想性是库哈斯建筑的基本属性，也是理解

图7-35 西雅图中央图书馆藏书区

他作品的出发点。库哈斯用他积极的反思与激进的探索，探寻能反映我们这个时代新的建筑形式。他的作品出乎意料却逻辑性十足，我们从西雅图中央图书馆中看到了他的思想性与创新精神，也体会到建筑师应具有的社会担当与责任，更可以获得意想不到的建筑体验与感悟。

第四节　总　　结

以上的五件作品分别代表了西方近现代建筑发展的不同时期，每件都具有独特的意义与价值。经典之所以成为经典，就在于其探索性与超前性。大师们的一些作品虽然已经建成近一个世纪了，但其中闪现的人性光芒和勇于探索的智慧更是我们应该学习与借鉴的。

今后，我们在评价一件建筑作品时，首先要抓住自己的第一感觉，仔细揣摩建筑的各个视觉审美要素，培养自己对建筑之美敏锐的洞察能力。其次，要把建筑作品置于特定的人文、历史、社会背景条件下去"看"，要以动态的、发展的眼光而不是僵化的、静止的眼光去"看"，第三，"师傅领进门，修行靠个人"。大家必须通过平时大量的"看"优秀作品、经典作品，并在"看"的过程中，有意识地运用在本单元习得的方法去训练自己的审美眼光。只有这样，才能真正具备客观评价一件建筑作品优劣或高下的能力。

只要大家会"看"、多"看"、勤思，相信通过一段时间的学习与训练，视觉的素养与审美眼光一定会得到有效提升。

最后，谈一点建筑风格问题。提起建筑史上的流派，可谓五花八门，尤其到了当代更是不胜枚举。但其实很多风格大同小异，一些建筑师风格则忽左忽右，很难界定。而且，风格也从来不应成为理解建筑的重点。许多著名的建筑师都不喜欢将自己随意归类。如西扎就曾说过："我的建筑中并不存在一种预先确定的风格，也不想建立一种风格。它是对一个具体问题的回应，对我所参与的变革过程中的某个境遇的回应。"故本单元未对风格展开阐释。

第三篇章
"现代性"艺术与视觉审美

DA XUE MEI SHU

篇章提要 "形式"与直觉
——"现代性"艺术游走在"视觉"与"思想"两端

西方绘画的变革一般把后印象派作为迈入现代的时间节点。印象派因为对"条件色"的追求，而从自然物象的关注位移到形与色的表现，被分解后的形与色似乎有了自身趣味的表达，它明显区别于古典艺术的"写实"，开启了艺术家对"形式本身"的探讨，也裹夹着艺术家更为清晰的情感诉求。后印象派画家们不断放大印象派画家难以驾驭的"画面结构"，甚至破坏之前的日常透视，远离自然物象的描摹，画面成为与自然平行的和谐体。过去的"写实"被形与色的新画面所取代，现代绘画粉墨登场，"现代性"随之进入艺术领域，成为一种新的视觉方式，为审美提供新的观念与现代样式。

具有"抽象"意味的现代绘画，虽然门类繁多，但基本观念都是打破传统的"写实"表达与古典艺术建立的和谐秩序，取代以画面的新形式——基于形与色的视觉组合。它远离对象的实体——日常与物质功能，不去追寻与自然物象相似性，而是构筑画面自身的节奏与内涵。这种表现在绘画中的新观念与视觉样式，也被建筑、工业品设计与室内装潢等领域广泛运用，从而开启现代意义上的新视觉方式。这种侧重艺术家主观诉求的形式表达，进一步向前突进，便偏于"思想"的呈现，终于有了"观念"艺术的形态——装置艺术。至于后现代艺术的新花样与新形式，还处于"进行时"，我们需要再观察再总结。

"现代性"艺术，区别于传统的最大差异，不仅是远离了"写实"，更重要的是对"形式"认知上的不同，而这一关键之点，又是我们建立新的欣赏方式的重要之处，应特别注意。古典艺术的"写实"特征，让我们在接受这类艺术品之前，需要更多生活经验甚至是"知识"的积累，因为这类作品表现的对象都是生活中真实存在的，没有对应的经验，我们单一从作品形式直觉上很难链接情感而形成共鸣。简单说，如果我们没有中外美术史知识，很多中外传统艺术作品我们是没有办法欣赏的。虽然传统艺术在形式上也有一定的规定性，它似乎也可以形成带有规律性的特征，长期接触与主动欣赏，确实可以建立一种"经验"，但单一依赖这种"经验"来重新面对传统艺术，怕是没有太大的敏感性。原因在于，传统艺术所呈现的艺术作品的形式，永远被"知识"与"生活经验"所关联。作品形

式所承载的视觉形态,其微妙之处,与艺术家情感的连接,避开特定"文化"的支撑,实在难以展开。这特定的文化是地域的、阶段性的、充满特定观念的。而"现代性"艺术以形式本身作为视觉感知的对象,多数基于作品本身的形式所承载的视觉节奏,形成一套"语言系统",对应艺术家要表达的情感或思想。为此欣赏中的"直觉"显得更为重要,它不仅是对形与色的直觉,更多是对其组构的直觉,是对特定语言方式的直觉。当然,在"现代性"艺术中,也有部分作品偏于思想的表达,但形式仍然是重要的纽带,视觉的观感始终是这一类作品欣赏的通道,人生的经验与知识的积累或在视觉的诱导中,牵引出思想的预设。

第八单元　当代艺术与视觉审美

第一节　概　　述

一、当代艺术的时间节点

"当代"一词本身是一个历时性的时间节点的划分，在西方，1789年的法国大革命为西方政治现代化提供了一个典范，建立一个平民、平等、博爱的现代化国家，往往将法国大革命之后的历史称为当代。在中国，一种说法是以1949年10月1日中华人民共和国成立作为当代历史的开端，另一种说法是以1980年改革开放作为一个当代的节点。但是在艺术史中，无论中西方对当代艺术这一概念的使用，与当代历史的时间节点划分并不完全重合。比如1949年中华人民共和国成立，艺术的创作、评价被纳入到政治权力和国家意识形态之中，从当代艺术所强调的前卫、先锋和批判性而言，它并不具备当代性。批评家王端廷在翻译《走近当代艺术》一书时，比较认同英国艺术史家朱利安·斯托拉布拉斯（JulianStallabrass）将1989年作为当代艺术的时间节点，这年前后对于全世界都在发生翻天覆地的大变化，比如柏林墙的拆除、苏联解体、冷战结束和全球贸易协定的签订，由此带来了一个前所未有的经济全球化时代，工业化、城市化和全球化是从生产力、生产关系，经济基础和意识形态各个层面都在经历着深刻的变化。从这个角度而言，当代艺术就是全球化时代的艺术。

比如批评家高名潞则从艺术史学观念变迁的角度去讨论艺术史的危机和当代艺术走向。他不直接以时间节点去标注当代艺术的概念，而更看重文化和历史的变化所带来的观念和价值观取向。他认为西方在1970年以后出现了各种终结论，这是一种历史乱象，一切都没有了价值标准，艺术史的写作也无法用形式主义等方法论去书写，由此出现了艺术史的终结、绘画的终结、人的终结，等等，西方有前现代、现代、后现代，但后现代之后没有办法再"后"了，所以出现了当代性。

二、当代艺术的价值取向

如果将当代艺术理解为全球化的艺术，1989年之后世界文化性质所发生的剧变和当代艺术的价值取向紧密相关。经济全球化打破了不同区域、民族文化和意识形态之间的界

限，在此之前，现代艺术史的主流写作往往以西方中心主义为价值取向，而全球化带来了文化的包容性和开放性，世界艺术在秩序和格局上由一元中心主义转向了多元化的新变化，艺术不再是按照形式主义的风格论演变进行阐释，不再以民族、区域、种族、性别作为一个划分标准，当代艺术提供了一个众声喧哗、多元并存的平台，过去非主流的边缘文化形态也进入其中。当代艺术的价值取向按照全球化所提供的普适性原则，向公众传播自由、民主、平等的价值观念。当代艺术不再固守于精英主义的象牙塔之中，而是打破文化差异和种族界限，不断超越单一的审美价值和认识价值，开拓表达的边界。

值得注意的是，当代艺术并不是要用同一化的标准抹除不同文化之间的差异，当代艺术的媒介、语言、风格和形态不再作为不同文化之间的优劣比较时，不同文化之间的差异性如何凸显出来？批评家彭锋指出，由伦理价值、认识价值和审美价值组成的价值系统，向学术价值、经济价值和审美价值组成的价值系统的转向，是当代艺术评价系统的一个重要特征。批评家朱其认为："在语言上，当代艺术实际上是一种'总体艺术'，即在一件作品中可以使用绘画、雕塑、现成品、表演、Video 等多种语言形式。在观念上，当代艺术反对现代主义以媒介为中心来定义艺术。目前，国内使用频率较高的'当代油画'、'当代水墨'、'当代雕塑'等提法，在理论上是一种伪命题。当代艺术不再以媒介来定义艺术，将油画、水墨、雕塑等媒介看作一个本体论意义上的艺术中心词，实际上是现代主义或形式主义的概念。"

归纳起来，当代艺术的价值取向有如下几点：

第一，超越艺术语言的形式主义风格论，进入文化学、社会学和哲学的思考层面，强调观念性；

第二，建立一个全球化的文化共同体，打破种族、性别和文化差异的界限，寻找一种普适性价值；

第三，从一元转向多元，跨媒体、跨学科保持不同文化之间的多元、开放、自主。

第二节　当代艺术欣赏方法与步骤

一、打破视觉的审美常规（欣赏方法）

首先我们来看一组图（图 8-1、8-2、8-3），当我们看到诸如这样的作品时，我们会毫

图 8-1 《圣母》

图 8-2 《达娜厄》

图 8-4 《自行车车轮》

图 8-3 《秋天的旋律》

不犹豫地承认它是艺术品。比如绘画最基本的语言特性：由色彩、线条、笔触、肌理、构图、主题、形象等物质性符号因素组成的一个结构图式，通过模仿现实世界的存在物，或者虚拟出一个形象世界。

当我们看到这样一件作品时（图 8-4），你还会马上承认它是一件艺术品吗？你不能认可，是因为你一直沿着已有的关于艺术的惯性知识轨道在走。但是艺术家除了提供给我们审美的愉悦，还能做什么？毕加索曾经说过一句话：艺术的使命在于洗刷我们灵魂中日积月累的灰尘。这里的灰尘是个象征，就是成见，惯性知识。吴冠中说，知识分子的天职在于推翻成见。

艺术发展到当代，已经不局限于单一的艺术形态。古典时期，所谓艺术家就是掌握了精湛技艺的人，普通公众对于艺术品的认识也往往停留在关于视觉审美的精湛技艺上，追求的视觉愉悦和审美和谐。好看、仿真、再现、唯美、和谐、栩栩如生、惟妙惟肖、活灵活现、真、善、美等评价字眼，是绝大多数公众进行艺术欣赏的普遍

标准，其核心是"技术"和"美"。但是，艺术难道就只是美吗？技术就仅仅只建立在画笔在画布上描绘的技术吗？人类的情感既有欢愉、兴奋、舒服，也有悲伤、痛苦和惊恐吗？人类经历了游牧时期、农耕时期、工业时期、信息时期，眼界也在随之发生边缘的拓展，认识世界的观念也在随之发生变化，那么艺术的呈现就不再仅仅停留在视觉审美和架上绘画的技术精湛上。在现代主义时期，人类从集权社会的同一标准转向现代社会承认个体价值，艺术除了表现田园牧歌式的愉悦生活、塑造最高权力统治者的荣耀形象，追求美的享受，死亡、痛苦、灾难、伤痛也是人类共同的情感经验，当艺术试图摆脱政治意识形态的束缚，在艺术语言上也就随即发生了变化。丑陋的、变形的、抽象的艺术语言开始出现在创作中，挑战权威、打破常规、推翻传统成为艺术创新的主要思路，艺术创作思维模式不再是承继式的，而是颠覆式的思维。因此，艺术不再局限于再现，它开始向艺术家的主观情感倾斜。

对于古典艺术而言，是画什么。内容决定形式。艺术作为意识形态言说的工具，源于不同的权力话语较量的结果。早期的西方艺术家受雇于教会、王室，所以画什么内容是最重要的。在此基础上，艺术家从绘画技能上不断完善对构图、光影、色彩、立体空间的表达，他们通常是在室内作画，颜料需要自己磨制和调配，不方便携带出户进行现场写生，所以古典绘画往往偏于室内光线的酱油色调。在二维平面的画布上如何贴近真实地表现三维空间，使艺术家们在技能上日臻完善，形成了焦点透视法。

对于现代艺术而言，是怎么画。颜料和画笔仍然是创作的主要媒介，工业革命的结果使得蒸汽机、火车、电灯进入人们的日常生活。在艺术界，管状颜料的发明是一个重要的进步，它便于艺术家随身携带，艺术家在户外写生得以实现。诸如印象派对户外光线瞬息万千的变化，其背后是绘画媒介的革新所导致的结果，因此，我们得以在透纳、莫奈（见图 8-5）、德加、雷诺阿等印象派画家那里看到对户外瞬间光线的艺术语言形式表现。线条、笔触、光影、色彩等艺术自身的语言开始独立出来，形式逐渐压倒内容，怎么画、怎么表现现实对象成为现代主义时期的重要特征。

对于当代艺术而言，是如何跨越艺术的边界，在社会再生产机制中，揭示出文化现象的复杂性，它向文化社会学转向。对于艺术媒介本身而言，不再局限于颜料和画笔，纸片、木条、垃圾、文字、声音乃至到人的身体、思想等现成品都作为媒介材料出现在艺术中。艺术从精英主义向大众文化转向，艺术家同时也是哲学家、社会学家，作为

图 8-5 莫奈《睡莲》

社会的独立个体用艺术的方式向社会提出问题，艺术判断的标准不再是"美"和"技术"，除了"真善美"，成为一个当代艺术家还必须加上"慧"和"能"。

二、欣赏当代艺术作品的四个方面分析（欣赏的步骤）

1. 跨媒介

通常绘画是用画布（在中国大多数为宣纸、绢，在欧洲大多数为木板、亚麻布）、笔（在中国主要是毛笔，在欧洲主要是油画笔）进行创作，但是当代艺术的媒介产生了很大的变化，它是跨媒介、跨学科的一种艺术。首先"跨媒介"体现在从架上艺术向综合媒介材料的转变上。早在立体派毕加索等人就已经使用现成品材料在画布上进行拼贴，杜尚的《泉》彻底离开了画布（图8-6），将工业制品的小便池直接变成艺术品放置在美术馆里，由此使现成品材料进入艺术，拓展了艺术的边界。在杜尚之前，艺术通常具有审美、技术，挂在墙上，展示于室内。而杜尚则认为艺术家不应该局限于单一的媒介范围。20世纪60年代"激浪派"形成了一个"总体艺术"的概念，在同一个作品里面可以使用各种媒介手段，比如舞蹈、音乐、诗歌、剧场、影像、日常生活、偶发事件、现成品材料等统合成一件作品，"总体艺术"即"跨媒介"的艺术。

2. 跨学科

当代艺术在观念上跨学科。

图 8-6 杜尚《泉》

首先,艺术作品的主题往往来自于一个泛文化理论的议题,诸如文化身份问题、性别意识、酷儿理论、后殖民主义、文化霸权分析、知识生产与消费文化、性政治、亚文化研究,等等。比如美国学者简·罗伯森在《当代艺术的主题:1980年以后的视觉艺术》一书中,按照七个主题对当代艺术进行了论述,这七个主题分别是身份、身体、时间、场所、语言、科学和精神性。

其次,艺术作品的内容结构和思维观念不再局限于一个纯美术的审美概念,而是一个跨学科的概念,它涉及视觉艺术符号学、结构主义、后结构主义,比如索绪尔和列维·斯特劳斯的结构主义概念、罗兰·巴特的符号学,等等,艺术已经拓展到是视觉文化研究,远远不止于视觉审美的研究。

因此,我们对当代艺术作品的解读既要关注文本之内的图像符号,同时也要关注其文本之外的符号所指。艺术作品的图像作为符号能指的意义是多重的,所指的意义并非是多重的。

3. 二级图像

在古典艺术时期,人类处于农耕时代,人类依靠肉眼所见的事物来对世界进行判断,人们努力地在画布上再现肉眼所见的物理真实,这种真实的理解停留在眼耳口鼻舌,在艺术表现上主要依靠手的技艺性。

现代艺术时期,人类陆续进入工业文明,肉身所感受到的真实逐渐上升到意识的层面。艺术不再依赖于再现客观真实,艺术家的主观感受和情感成为真实,"表现"代替了"再现",艺术转向"不可呈现之呈现"。

当代艺术时期,人类进入信息时代,一方面,网络化生存使我们进入一种虚拟时空关系,我们获取认知世界的经验不再局限于现实物理世界,虚拟空间的一切与现实世界变得真假难分。我们所建立的图像认知不仅仅是物理现实为主,我们的认知经验逐渐从网络的虚拟世界中获得,当一个人一天在虚拟的网络世界里停留的时间超过现实世界时,虚拟世界对他来说反而是真实,"反认他乡为故乡"。另一方面,现代哲学一直在探讨什么是生命的真实,不存在所谓生命真实的纯本真生活,现代人的意识和经验实际上是被知识和图像所建构的,当我们的生活经验成为一种被知识格式化的体系时,我们不可能再成为不受知识和图像支配的自然人。所以,艺术创作再通过进行户外写生来呈现所谓的真实没有太大的意义,支配我们思维的是意识中的知识和图像潜

图 8-7 《人的处境》

在记忆,艺术创作要呈现的不是肉眼所见的物理现实,而是通过文化学、社会学、哲学,以及各种文化理论的分析方法来分析大脑中自我意识是如何构成的,这时的艺术图像乃是"不可呈现之呈现"(图 8-7)。当代艺术审视的是我们的意识是如何通过知识和图像建构起来的,每一个个体如何受知识和图像体系左右而形成自己独特的观看方式。人类没有纯粹的物理观看,只有被知识和图像建构起来的观看视角。就此而言,当代艺术的图像观念是一种建立在二级图像的观看方式,而这个二级图像所凭借的一级图像不是物质对象,而是人类在不同历史时期所形成自我意识所持的知识谱系和图像潜意识,当代艺术不仅仅面对物质对象,更重要的是考察分析图像观念是如何被知识所建构的,这是当代艺术区别于之前历史时期的艺术最大不同的地方。

第三节 当代艺术经典作品视觉与人文释读

一、现成品艺术:以杜尚的作品为例

图 8-8 杜尚《带胡须的蒙娜丽莎》

图 8-8 这件作品大家好像都很熟悉,是达·芬奇的《蒙娜丽莎》,卢浮宫的镇馆之宝。但有哪里不对?大家仔细看,原来她的嘴唇上方被加上了两撇小胡子,用今天我们的话来说,这是

恶搞。但是杜尚认为，为什么我们要遵循既定的艺术规则，艺术除了按照既往的方式创作，还能有什么其他的方法来表达艺术家的个性？大家思考一下，如果我想推翻过去的陈规，用什么方法是最迅速有力的？与其创造一个新形象出来，不如篡改一个公众都视为永恒不变的经典形象。《蒙娜丽莎》在我们的头脑中代表着古典主义的永恒经典，我们排着长长的队在卢浮宫观看她，欣赏她嘴角、眉梢用晕染法描绘出的微妙色调过度。她的魅力来自于达·芬奇绘画上的精湛技艺，在文艺复兴时期，达·芬奇精通解剖学、透视法，掌握了完美的人体身体结构比例、构图原则和色彩关系，这种技艺上的高超造型能力是成为一名伟大艺术家的评判标准。由于这种对艺术最高价值的判断根深蒂固，我们进入美术馆、博物馆都持如此信念去欣赏艺术作品，并深信不疑。然而，有一天，艺术家杜尚跳出来说，艺术为什么必须是审美的呢？为什么我们必须遵循这样的原则呢？我们可不可以换一个角度来重新审视这件作品呢？

首先，图8-8这件作品是反审美的。这件作品的媒介材料是在一家明信片店购买的一张《蒙娜丽莎》的廉价印刷品，他用铅笔在上面加上了胡子和山羊须，并取名为"L.H.O.O.Q."。名字所具有的讽刺、调侃以及对经典的否定不言而喻。杜尚自认为这幅画是对原著所塑造的原型人物的另一个真实面貌。他在这件作品的复制品上加了两撇帅气的小胡子，我们突然发现过去这件作品中的妇人露出神秘的微笑，充满着女性的优雅、端庄、温柔，被加上小胡子后她竟然变成了一个男性。因此，有好事之徒开始研究这幅画上人物的面相学，甚至分析出这其实是达·芬奇的自画像。我们不管这些研究结论如何，总之，杜尚利用现成品的行为方式不知不觉改变了我们对一件经典作品的惯性认知，重要的不是在《蒙娜丽莎》这件作品上加两撇小胡子的结果，而是他通过这个动作使我们对古典艺术所建立的一成不变的规范有了新的态度，看杜尚这件作品，我们不是看它的构图、色彩关系、人体比例，而是震惊于杜尚的这种颠覆传统的态度，他要改变我们对经典的认识。之前的绘画主要是视网膜的艺术，用眼睛看，用心体会，到了杜尚这里，艺术不仅仅局限于视网膜的跳动，而是打破了艺术和非艺术之间的界限。正如杜尚所言：现成品放在那里不是让你慢慢去发现它的美，现成品是为了反抗视觉诱惑的，它只是一个东西，它在那里，用不着你去作美学的沉思、观察，它是非美学的。古典绘画中的女性肖像向来都是从端庄、温柔、顺从、美丽、有教养的角度去描绘女性形象，将女性作为一个被审美的对象进行观看。蒙娜丽莎的微笑是这种观念的集大成，后人不断膜拜和

讴歌其神秘的微笑，杜尚恰好不在乎蒙娜丽莎的微笑，他要消解掉这神秘的微笑。他加上了胡子使得这个温柔贤良的女性看起来像个男人，顿时内敛、高贵、神秘的微笑变成了嘴角的一丝嘲讽。

其次，杜尚对经典权威的反叛与否定。这件作品是一件对二级图像加工的艺术品。和过去古典艺术家不同，杜尚不需要手的技艺性，而直接采用原作的复制品。《蒙娜丽莎》是卢浮宫的镇馆之作，是人物肖像的经典作品，被无数艺术家摹仿，但他要结束大师头顶上的光环，他认为如果我们永远在大师的光环笼罩下，艺术家的个人精神将受到高贵的奴役。杜尚提供了一种特别当代的气质，就是与一切事物保持距离，维护个人的独立性，并带着一丝不屑的，但又从容淡定的微笑。在杜尚的作品里，直接把艺术家的生活轨迹在作品里呈现。王瑞芸谈到《杜尚访谈录》："采访者问：'杜尚先生，回顾您的一生，什么是您最满意的？'杜尚回答：'我很幸运……我从某个时候起认识到，一个人的生活不必负担太重，做太多的事，不必非要有妻子、孩子、房子、汽车。幸运的是我认识到这一点的时候相当早，这使得我得以长时间地过着单身生活。这样一来，我的生活比之娶妻生子的通常人的生活轻松多了。从根本上说，这是我生活的主要原则。所以我可以说，我过得很幸福……还有，我没有感到非要做出什么来不可的压力，绘画对于我不是要拿出产品，或者要表现自己的压力。我从来没有感到过类似这样的要求：早上画素描，中午或是晚上画草图，等等，我是生而无憾的。'这话对我犹如当头一棒。在他之前，我阅读的所有艺术家都在谈艺术，只有杜尚谈的是人生。在艺术史上没有哪一个艺术家像他那样，在艺术中先考虑的是怎么活得好，艺术却是次要的，这个让我觉得太新鲜了，也太喜欢了。所以杜尚提供的现成品，不是在解决视觉审美的问题，而是艺术家如何保持自由之心。"

这件作品引起了艺术界的一片哗然，从最初的费解、指责、惊讶到接受、认同，使得杜尚在艺术界取得先锋艺术家的巨大声誉，但是他并不止步于此，他不仅反传统、反权威，也反自己。1919年，这件作品完成之后，杜尚意犹未尽，在1939年，他又画了一幅单色画，这幅画去掉了蒙娜丽莎的人物形象，只剩下胡子和山羊，取名为"L.H.O.O.Q 的翘胡子和山羊须"。到了1965年，他直接买了一张《蒙娜丽莎》的印刷品，没有添加胡子，取名为《剃掉了胡子的蒙娜丽莎》。山羊须和翘胡子是一个象征，意味着对传统的反叛和消解，一切固有的东西都烟消云散。

二、集合艺术：以劳申伯格的作品为例

垃圾能不能用来做艺术品？按照杜尚使用现成品的思路下来，它们都是非常有趣的材料。美国20世纪60年代处于丰裕社会时期，"用完即抛"的消费观念深入人心，垃圾越来越多，美国艺术家劳申伯格发现，曼哈顿每星期要扔掉上百吨垃圾，劳申伯格便把他认为有用的东西捡来，作为创作的素材（见图8-9）。于是那些废弃的纸箱、沥青、破伞、空罐头、旧轮胎等被赋予了新的使命，他还用剪贴、喷漆、胶合粘贴、泼洒颜料、焊接等手段，把它们任意装配，开创了"集合艺术"之先河。早在学生时代，他对既定的艺术规则就表现出挑衅的姿态。1953年，劳申伯格拜访当时抽象表现主义画家德库宁，德库宁的作品已经在艺术市场上卖到很高的价位，劳申伯格跟同学一起众筹，购买了一张德库宁的素描。带回画室，他将德库宁的画擦去，装在画框里当成毕业作品进行展览，理由是艺术家既然可以用手绘的方式画一张素描，同样也能用删除的手法创作一张素描。

首先，劳申伯格的一部分作品也是画框挂在墙面的概念，但是他用综合材料的方式完成，不再局限于画布、画笔。我们可以在他的画面上找到时事新闻照片、文字、动物标本、包装袋、工业制品，等等，他通过拼贴、集合的方式将它们组合在同一个画面上，并用统一的色调将它们有机地组合在一起。如果忽略掉这些

图8-9 劳申伯格《首次登陆跳跃》

现成品材料,用传统绘画的方式进行观看,他的作品有非常好的古典造型素养。无论是色彩关系、构图形式、疏密关系,它们都呈现了西方绘画传统在形式技巧方面高度的成熟。他的作品始终是以非常典雅的方式绘制的,需要艺术家对画面形式构成和色彩关系的控制力。我们面对劳申伯格的作品,把注意力放在他使用"现成品"这个技术动作上太久太久。他的作品成立,不是在于使用了"现成品"这个动作上,这个动作所具有的革命性意义早在杜尚那里就完成了。和杜尚的理念相比,劳申伯格似乎走了一条相反的道路,他通过物与物之间的组合产生了"现成品"这种意象。他使用轮胎、纸箱、水桶等物质开始组合作品的时候,凭借物质组合之后所产生出的文化意象去努力实现作品。就这个意义来说,我们只吸收了劳森伯格艺术语言技术上的变革,却忽略了支撑他艺术语言形式变化背后的文化现实。那种迷乱的、急不可待的、塞得满满的物质欲,面对物质和信息极度膨胀时的狂欢。是的,他的作品非常细腻地呈现了这种20世纪60年代的美国气息。这种拼贴集合的方式不仅仅是一个创作方法或者观念,它也植根在美国的文化现实语境之中。

其次,劳申伯格的作品触及了这个时代人们的消费文化心理。我们所处的时代是碎片式的。早在20世纪60年代,劳申伯格就敏锐感觉到了,所以用集合的方式将它们拼凑在一起。艺术家选择什么材料做艺术,就像猎犬一样,能嗅到几年、几十年以后的社会现状。因此,集成艺术是工业社会的一个视觉表征,那种流水线生产的、批量的、复制的、排列的、成规模的,成为我们今天新的视觉观看方式。你看见什么就是什么,作品强调材料本身的"物性"表达,依靠数量和规模所带来的视觉冲击。劳申伯格并不给出一个主观的态度,他既不肯定,也不批判,他这里用的方式是再现,是非常现实主义的作品。今天这个时代物质过剩,我们每天都在购物,网络虚拟世界让我们看不到数量,常常一买就一堆,但也滋生了大量的垃圾、废品。很多大城市有旧衣物回收箱,到三线城市去看,旧衣物被堆成山,进行二次买卖,5块、10块。剩下的就变成新的垃圾,被进行处理。这是一个消费时代,物质过剩的视觉奇观背后是工业生产巨大的齿轮隆隆作响的大规模流水生产线的视觉隐喻。劳申伯格创作生涯的成熟期正值20世纪60年代的美国,是一个丰裕社会的时代,新闻媒体的崛起、即兴的爵士乐、对印度文化和日本禅宗的好奇心、垮掉一代的反叛性,我们都可以在他的作品中捕捉到这种随性的、不拘一格的嬉皮士格调。劳申伯格嗅到了信息时代到来时的速度变化,他将这种时间感受变成

了视觉上的体验，用最简单、最迅捷的语言方式记录生活现实。使用现成品、丝网印刷、摄影照片，是一种快速进入表达的最便捷方式。正如安迪·沃霍尔将丝网印刷变成自己的主要创作手段一样，用绘画的方式太慢、不过瘾，信息时代每天都在变幻，一个念头过去很快就消失，丝网印刷有一个特点，它是手工的，但呈现的效果是机械式的。劳申伯格的作品有一种对物质的新奇感，这和今天我们面对物质过剩的心态有一些不同。他的作品对待"现成品"的态度，充满着像是刚发现这种材料，然后拿来试试的好奇心。无论沥青、轮胎、山羊标本、旧雨伞、衣服、石头、破布、明信片、照片都是他收集的素材。这种收集物品接近于一种癖好，他去除了物质的实用功能，让它们重新获得自足性。同时，劳申伯格的作品里有一种肆意妄为之后的忧郁，20世纪60年代的反叛并不都是热血沸腾，也夹杂着社会急速发展时所不能应对人类心灵的迷惘。当时美国的小说家雷蒙德·卡佛、查尔斯·考布斯的作品里都能捕捉到这种感觉，面对人生各种窘态困境，总努力想找到法子应付过去。劳申伯格也试图在混乱和粗鄙的物质拼贴中，寻求出头之日。他捕捉到了美国所打造的文化精神的实质：虚张声势的独立意志，矫揉造作的自由态度。他看重的是动作背后的破坏性以及将碎片拼凑成一个新整体的驾驭能力，所以他和舞蹈家、音乐人、摄影师各种不同跨行专业的人士结交朋友，为的是扩大自己的知觉能力，而非今天意义的跨学科创作。

三、光效应艺术：以詹姆斯·特瑞尔的作品为例

从艺术效果上来说，彩色的玻璃窗成为一种人为制造色彩的奇迹。它更像一面发亮的光墙，其上描绘着赋予象征意义的动植物图形。它在黑暗中越是鲜艳，越是强烈，透过天光渗透，色彩铺满整个教堂空间，创造出一种超越性体验。

从文艺复兴到18世纪。这个阶段，对光的运用强调一种人工性的主观设计。有这么几种：一种是烛光效果。另一种影响最大的是明暗对比效果，我们在达·芬奇、卡拉瓦乔、伦勃朗的作品中可以看到，强烈的明暗对比成为一种主流的表现方式，形成一种戏剧化的场景，光线是被艺术家主观布置和设计出来，从而人物从背景中烘托出来，强调了主体人物的真实性。

卡拉瓦乔在16世纪末将强烈的明暗光线引入画面，他通过这种绘画语言方式去暗喻画面中人物复杂的内心活动，对于具备暴徒和圣徒双重性格的卡拉瓦乔而言，光在他笔下

图 8-10 卡拉瓦乔《圣母之死》

将混乱狂欢的生活变为荆棘与玫瑰，他以妓女为模特塑造圣母（图 8-10），将宗教拉下庄严的神坛，用光去组织画面的空间结构和人物关系，并通过强烈的明暗对比去隐喻人物的内心活动。即便如此，这位怒发冲冠的暴徒在面对神性的光芒时，依然谦逊地双腿跪立，任何一位观者都能强烈地感受到他在画面中光的神圣性，因为他的桀骜不驯不是出于蔑视宗教，而是维护作为一个与神共苦的尘世之人的个人尊严。

法国画家拉图尔醉心于描绘房间中驱逐黑暗的烛光，他继承了卡拉瓦乔用光线组织画面结构的表现手法。明暗对比不是线性叙事上的光明与黑暗，而是画面构图的有机结合、几何分割。人物所处的位置也不是按照物理光源来处理明暗关系，而是按照画面构图空间的视觉需要而进行主观的光源安排。强光和暗部的边缘线的明晰处理以及对暗部大刀阔斧的细节省略，使他的画显示了一种简率而明朗的几何化扁平构图，人物像刚刚被赋予生命却还未真实感知生命意义的人偶。那种炫目的白刺刺的光不是蜡烛的光所能达到的效果，光在他那里是超验的精神体验：肉眼可见的是烛光映照的局部，心灵试图触及的是幽暗的未知世界（图 8-11）。

17 世纪荷兰画家伦勃朗继续用光线组织构图，尤其擅长处理人物众多的复杂场面，他用光影关系概括出人物的主次关系，人物的姿态语言、内心活动靠光影强化和暗示出，这使得他的画面场景更像是一幅处于矛盾冲突的舞台剧照。19 世

图 8-11 拉图尔《马格达林与带烟的火焰》

纪下半叶到20世纪早期,印象派以来的绘画对户外的光线进行现场写生描绘,改变了室内作画的酱油色调,阳光进入了画面,艺术家不再描绘物质对象与背景色之间精确的轮廓边缘线,色彩不再依赖素描关系,从素描中独立出来,印象派所描绘瞬间的视觉印象也就是光线投射在物体上的结果。

那么直接用光做材料将是什么结果?

美国艺术家詹姆斯·特瑞尔的作品建立于对光的重新认识(图8-12)。他选择空间和光线作为创作素材。通过过光的结构,构建并重新定义了空间的概念。其实他就是利用这些光来雕塑了空间,使得光在他的空间里变得更有意义,更有艺术感。

首先,特瑞尔的作品让观众克服对绘画与图像的传统观念。过去我们在绘画中看到的是,艺术家通过明暗对比、色彩关系、画面构成来描绘光线,到了特瑞尔那里,他把展览馆的墙面或户外环境直接变成画布,把各种颜色的光变成颜料。他的作品是大的色块关系,有时是同一色系的色块按照色彩的深浅关系进行重叠覆盖,占据整个房间。站在他的作品面前,我们眼睛无需焦点,色块和光线占据着我们的感官。他往往选择饱和度大的色彩进行几何硬边的分割,强烈的色彩和光对视网膜的刺激,使我们忘掉了周围的世界,全身心地沉浸在光的海洋之中。他的作品必须在现场经历,观者只有在沉浸式的体验中才能真正走进他作品的精神内核。它并不告诉我们什么,

图8-12 特瑞尔的光艺术作品

没有叙事，它让我们不要思考，人类的思考都是知识系统和图像潜意识建构出来的，当我们放弃掉理性的判断，人会进入到一种原始的、直觉的、本能的观感之中。我们无法用视觉的远近来观看他的作品，他的作品是一个场域的概念，我们走进他的场域，人也就成为作品的一部分。

其次，特瑞尔的艺术实践有明显的宗教信仰关联。宗教往往具有强大的魔力，如果艺术仅仅只是宗教信仰的图解，它最多也就是对宗教理念的视觉表象的浅层再现而已。特瑞尔的作品所具有的高贵性和纯净魅力来自他超越了视觉表象，隐藏了说教式的宗教信仰，让作品通过迷幻的视觉诱导观者沉浸在一种近似于宗教体验的神圣场域之中，达到心灵的净化。他抽象的理念中包含着唯灵论的神学理念，是对个体生命的灵性本源的追溯，召唤出一个超验的精神世界，表达出一种对神圣国度的向往和信念。特瑞尔制造了一个神圣的精神冥想场域，一旦我们走进特瑞尔的作品，其作品僧侣般的气质就让我们渐渐忘记了尘世，进入他的光场域，我们就像第一次睁开了眼睛，而这次观看是向内的，而不是向外的。他做的是不可见的光，观念化的不可见。古希腊时期柏拉图的洞穴理论，火光映出了墙上的人类世界的影子，而人类肉眼凡胎无法直接注视真理之光的强光源，产生了目盲，人们认知物象不过是理念的影子，与真理隔着三重。用光代替绘画颜料，用自然环境或建筑空间代替油画布，建构出祛除一切杂乱的准宗教意象，让我们通过冥想、沉思、灵修去清空身体，重新认识自己。

四、行为艺术：以阿布拉莫维奇的作品为例

既然日常用品、工业品可以成为现成品艺术，人的身体也可以当做现成品。身体本身有观念性，比如性别、年龄、种族、健康、残疾等，人的身体不仅仅是肉体，它更是一种被文化意识、权力话语所建构起来的，因此，艺术家用身体在公共场合进行有问题意识的表演时，身体也就成了表达文化观念的媒体。下面，我们以阿布拉莫维奇为例，分析行为艺术的特征。

首先，2010年阿布拉莫维奇在美国MOMA美术馆完成这件《艺术家的在场》（图8-13），按照她现场表演的时间累积计算，一共经历了两个半月，长达736小时零30分钟。在表演现场，她端坐于椅子之上，不能随便起身、转动，正面不远处放着另一把椅子，邀请现场的观众与她对视。与她对视的陌生观者或微笑、或激动、或平静、或哭泣、

图 8-13 阿布拉莫维奇《艺术家的在场》

或做怪相,无论参与者的表情如何,她的目光始终保持深情而从容的凝视。在她的目光注视之下,观者都被一种神奇的力量所感染。由于不能随便转动身体,也不能进食,她必须克服身体的不适。随着每天时间的推进,她也在经历着身体超负荷的折磨,但她的不适、疲惫、厌倦、烦躁、痛苦、崩溃观者都无法洞察,除了她的前男友乌雷(他们曾相恋,过着波西米亚式的自由生活,合作过 12 年关于探讨两性关系行为艺术的表演)坐在她面前,她泪眼婆娑,伸出双手,一握泯恩仇,其他时间我们都看到她稳坐如钟地在美术馆现场,就像在积蓄能量,极力避免身体的任何反应。这件作品从表面形态看来,是一件非常平静内敛的作品,它类似于僧人的修行,和阿布年轻时那些作品相比,她将肢体动作降低到了最低限度。作品其实由两部分组成,一部分是艺术家对自己身体的控制,另一部分是现场参与目光对视的公众,一静一动形成对比。由于每个参与的公众不同,他们的身体、情绪都有不同的反应,使得作品的意义不断发生延伸。公众是作品变量的部分,艺术家是作品恒定部分,看上去艺术家将决定权交予了公众,但实际上,艺术家潜在地控制着整个作品,她稳坐在椅子上,似乎具有一股神奇的力量,将现场变成了一种精神性的交流。

阿布拉莫维奇的作品所选择的媒介材料是自己的身体。她的作品往往选择近乎疯狂的举动,让她的作品对公众进行官能上的冲击。她的主题概括起来无非有两点:一是关于男女之间的关系;二是关于身体的承受极限。她选择的是女性的感性和冲动上做文章。感

性与冲动往往能制造出人意料的结果。在生理上，阿布不去展现女性的强势，而是女性的生理特性，她不回避女性的弱势，但她强调坚持和执著。很多时候，人们将女性的身体作为观看的对象，她在一个女权崛起的时代，她的作品不是要将女性的身体作为一个审美对象，相反，是作为一个非审美的对象，观者的视线并没有停留在女性特质的身体上，而是通过她的行为表演，与她一起去测试身体承受力的底线。当代艺术最明显的特征就是打破中心和边缘的界限，"去中心"和"多元化"。因此，性别、性取向、身份、种族等成为当代艺术中讨论的一个重要主题。20世纪60年代，在西方艺术界出现了重要的艺术潮流，就是女权主义艺术，它是通过艺术表达的方式对女性的社会身份进行重新的思考，目的在于达到政治和文化上的平权。

其次，行为艺术以身体作为媒介，通过行为表演方式呈现，与人的生理和心理有密切关系。在生理上，男性的身体结构和肌肉纤维更容易表现力量、坚硬的主题，女性更适合柔软温和的主题，但这种差异十分微妙。更多的时候不是生理上的差异造成了优势和弱势，而是社会观念的偏见造成的。在阿布拉莫维奇的大多数行为艺术中，往往突破了人体的极限，同样能感受到坚强和力量。她和乌雷共同创作的行为艺术中，两人更多地表现了一种共生关系，性别中的差异只在《空间中的关系》里表现出来，以阿布被撞倒作为结束。在另一件《夜渡航海》中，两人断食静坐，乌雷盆骨不能承受脊椎的重压先放弃，而阿布继续坚持完成。所以生理上有些差异，但这种差异不是对艺术的制约，对于艺术创作来说，生理性别上的强和弱，并不决定男女艺术家在作品力度和深度上的优劣。法国的西蒙娜·波伏娃在1949年出版了《第二性》，书中最为著名的观点就是"一个人之为女人，与其说是天生的，不如说是形成的。没有任何生理上、心理上或经济上的定命，能决断女人自爱社会中的地位，而是人类文化之整体，产生出这居间于男性与无性中的所谓女性"。波伏娃的这个结论，认为女性特质是被男权中心文化塑造出来的，并非先天存在，所以女性可以通过自主的文化选择，去改变并创造出属于自己的文化，她的观点对女权运动影响非常大。

五、影像艺术：以比尔·维奥拉的作品为例

当代艺术的特征是跨学科、跨媒介，面对计算机与互联网的发达，艺术家也开始利用新兴的多媒体手段进行艺术创作。影像艺术是当代艺术的主要形式。艺术家除了具备纯美

术的基本素养之外，也必须同时具有文学、音乐、电影以及文化理论的视野。影像艺术涉猎到文学叙事、配乐、镜头语言、剪辑、数码合成、录像技术等各种能力，对艺术家的综合能力具有非常高的要求。下面我们以美国艺术家比尔·维奥拉的影像作品为例，对影像艺术作一个分析。

首先，我们来看看《救生筏》（图8-14、图8-15）描述了一件什么事情。这件作品为雅典奥运会创作的影像装置，完成于2004年，时间长度是10分33秒。拍摄了19位来自不同种族、不同年龄阶段、不同文化背景的人，他们虽然共享同一个空间场域，但他们散漫地站在一起，毫无联系，有些人甚至露出敌意。突然两股高压水流喷射向这群人，从左右两边不断冲扫这群人，他们的脸、身体在冰冷的巨大水压冲击下扭曲变形，有人惊慌失措、有人胡乱挣扎、有人奋力用身体挡住水流、有人摔倒，有人试图扶持他人。为了不被高压水流冲倒，人们开始互相扶持、聚拢。在巨大的水幕中，人的身体呈现出各种造型，由于超慢镜头的使用，他们的身体像是姿态各异的希腊雕像，画面有种舞台戏剧的视觉感受。突然，水流停止，如同经历了一场浩劫，人们意识渐渐恢复，有人哭泣，有人无助地蜷缩着身体，有人互相拥抱、安慰。

在镜头语言和拍摄手法上，这件作品的背景非常简单，是一个近似于舞台的灰色背景，灯光采用正面照射，人物的服装颜色经过安排，使得整个画面色彩较为鲜亮。影像用固定机位的全景镜头呈现，采用高速感光胶片进行拍摄。他一般采用35 mm摄像机，不同于过去拍摄的24帧每秒，它能做到300帧每秒，因此，这件作品差不多一两分钟就能拍

图8-14 比尔·维奥拉《救生筏》（视屏截取片断之一）

图 8-15　比尔·维奥拉《救生筏》（视屏截取片断之一）

完，但他在呈现时将其拉长到 10 分钟，300 帧每秒可以使人像的表情非常自然顺畅。背景声音只留下水的冲击声，人群呼天抢地的哀嚎声被取消掉。没有了人的声音，观者的注意力就被引向这群人的表情、动作、喷射的水的力量。而超慢镜头将时间放慢，我们能在拉长的时间里非常清晰地看到光影和色彩的细微差别，每个人物的面部表情、身体动作、高压水飞溅的浪花和巨大压强都能分辨出来，为观者呈现了最微小的细节及表情变化，营造出一种主观的心理空间。正是视觉上所展示的高清度细节和延长的感觉时间，观者非常强烈地感受到画面传递出来的紧张，强烈地感染到这种突如其来的恐慌情绪，甚至高压水冲在皮肤上的寒冷也被视觉化了。

整体而言，维奥拉的作品在人物形象的塑造、色彩的使用和构图上，充满了古典性，通过摄影新技术赋予作品古典"精神性"。

其次，这件作品的主题用比尔·维奥拉自己的话来说，表达了他最重要的社会观：接纳和宽恕。他的作品用象征主义的手法去讨论人类的生存处境。作品都是选择演员来完成，演员的动作往往很简单，在升降、进退、悬挂、运动和静止的过程中，激发出人身体的极限。所以，他的演员需要对自己的身体有很好的控制力，掌握一些逆向运动的技能，身体动作要呈现出雕塑般的戏剧性。并且，在他大部分的影像作品里，人总是各自疏离，不与在场的他人发生关系。但是观者在观影过程中，却是时

时刻刻和影像中的叙事发生着不由自主的身体交流，他通过表演者之间的疏离，使观者离开现实世界，进入他制造的空间维度。他经常使用的元素是水，有时也使用火、泥土、血液、牛奶、空气。这些元素都是界的基本元素，代表自然力量。尤其是水，在他的观念中是净化的象征。

另外一点就是维奥拉对时间的看法。他利用影像语言自身的特质，超慢镜头影像，选择高速拍摄，慢镜头呈现的方式来打破线性时间的观念。他说"人是时间的生物"，他设法在延展的时间里呈现微妙的细节。有时，他的作品在后期剪辑中，通过倒放的方式，去呈现生命时间里关于生与死等主题。

第四节　总　　结

成为一名当代艺术家不仅需要艺术专业本身的素养，它需要具备综合性的能力。所以当代艺术的价值判断重点不是在艺术技能上，而是在于它的开创性思维，创造了一种新的语言方式。这种新的艺术语言方式依靠视觉效果呈现出来，不管用什么媒介材料或者借鉴了其他艺术门类的什么手段，判断一件当代艺术作品的优劣，很大程度上仍然依赖于最后的视觉效果；同时，光有视觉效果还不够，这种视觉效果还必须具有思想深度和精神性，这种思想深度和精神性来自一个艺术家的跨学科视野和敏感的社会问题意识。

在古典艺术中，强调艺术的再现功能，柏拉图是这一说法的奠基者。他认为人类对周围世界的认识基于理念，这是恒定不变的，造物主根据理念来创造实物，而艺术处于低级，是摹本的摹本。他非常形象地举例三种桌子的存在，一是作为理念存在的桌子，二是模仿理念而存在的可感知的桌子，三是画家模仿可感知的桌子而再现的绘画。古希腊哲学对艺术和客观世界的认识到了笛卡尔时代被赋予"我思故我在"的二元思维模式，因此绘画和雕塑都是在此思维模式之下对外部世界的视觉再现。

在现代主义时期，随着工业革命和资本主义的发展，艺术的外部条件发生了变化。从库尔贝开始，在寻求绘画对象的真实性时，也强调画面自身的真实性，通过油画颜料自身的质感来体现一种真实性，开启了艺术家在体验对象世界真实性时，还遵循艺术自身的真实性和客观性。到了印象派那里，艺术的真实不再仅仅为再现客观世界服务，也忠实于理性之外的情感真实。尤其是塞尚将对象世界还原为几何形体，强调艺术的自律和形式语

言，艺术向内关注自己，发挥艺术自身的独特品质，为西方从社会学的角度研究和反思艺术提供了一个基础。与此同时，丹纳的艺术哲学用种族、环境、时代三大要素来解释艺术的发生、繁荣和变化，他认为艺术的本质是模仿自然，但受到艺术家主观因素的影响，比如地理、气候、风俗习惯、政治、经济都决定了艺术家的创作风格和审美的差异。20世纪40年代，柏林伯格强调艺术形式主义的自律性和前卫性，以此来抵抗艺术的商品化和庸俗化，他认为资本主义庸俗文化是意识形态的载体，艺术只有摒弃叙事性等一切外在因素，使自身走向纯粹才能保持对惯性意识形态的批判。他提出形式即媒介，绘画作为一种媒介形式存在，其特点在于平面性，现代艺术要疏离文学叙事题材，向艺术本体回归，试图把艺术从政治和道德说教中解脱出来，但是伴随着资本和商品的涌入，艺术无法割断和金钱的脐带，艺术的形式主义追求无法与社会的关系完全杜绝。当代艺术不是仅仅解决视觉审美的问题，也不是局限在道德伦理的价值判断里，而是把结构主义和后结构主义的文化社会学方法论进入艺术批评和理论研究的视野。

所以我们要欣赏当代艺术，一方面要通晓艺术史的知识，对于西方的艺术史来说，现代主义阶段的艺术主要是康德哲学中所谈到纯艺术的概念，艺术的形象叙事发展到抽象表现主义哪里，达到一个形式自律的阶段。20世纪60年代的波普艺术，开始对消费社会进行反省，形象又回到画面中，但这里的形象不同于之前的再现或表现，它是一个将文化理论运用在视觉图像上的文本符号。另一方面，无论创作当代艺术还是理解当代艺术，我们都需要一个知识结构的转型，我们不仅仅要知晓艺术史，而且要具备文学、哲学、电影、音乐等跨学科的视野，艺术已经超越了过去美术学院的训练方法，它是一个交叉学科的概念。当代艺术无论从创作到欣赏都需要一个当代文化理论的知识结构作为基础，它不仅仅只需要艺术技能的造型训练，把物质对象简单地转译成视觉图像。在信息大爆炸的时代，从艺术家到欣赏者都需要对这个时代的文化心理、政治动势、前沿科学、哲学思想具有知识性的判断，站在国际视野上了解全球艺术的发展。我们不仅要具备知识，还要具有世界性的眼界。我们不仅要知晓美术的历史，还要对先锋音乐、文学、电影、戏剧、前沿科技等跨学科领域进行关注和了解。

第九单元　摄影艺术与视觉审美

第一节　概　　述

摄影作为一种平面媒介只有不到 200 年的历史，但在这短暂的历史中，它从一个使用腐蚀性化学药水和体积大且笨重的照相机的初期过程，发展到当今用手机摄影即可简单即时成像，并且非常方便地通过网络资源来分享图像的方法。

摄影的发展主要可以分成三个阶段：手工影像、工业化影像和信息化影像。根据摄影工艺的发展，又可分为手工阶段、工业阶段、信息阶段这三个阶段，分别对应着古典工艺、胶片工艺、数字工艺这三种工艺类型。整个摄影史其实是围绕着摄影技术工艺的演变和革新而逐渐展开的。接下来，让我们了解一下摄影是如何随着时间的推移而改变的，以及今天的相机是什么样子的。

一、在摄影之前

第一批"照相机"不是用来制造图像，而是用来研究光学。阿拉伯学者伊本·海瑟姆又名阿尔哈森，通常被西方认为是研究我们如何看待事物的第一人，承认他发明了针孔照相机的前身——暗箱，以演示如何利用光线将图像投射到平面上。其实早在公元前 400 年左右春秋末期战国初期的中国文献里，就记载了墨子发现小孔成像的原理；在公元前 330 年左右的亚里士多德著作中也发现了暗箱的相关资料。

到了 17 世纪中期，随着经过精细加工制作的镜头的发明，艺术家们开始使用暗箱来帮助他们绘制和绘制复杂的真实世界的图像。神奇的灯笼，现代投影仪的先驱，也在这个时候开始出现。

使用与暗箱相同的光学原理，魔术灯（MAGIC LANTERN）允许人们将通常画在玻璃片上的图像投射到大的表面上，它们很快成为大众娱乐的一种流行形式，也是电影放映机的前身。

德国科学家约翰·海因里希·舒尔茨于 1727 年用光敏化学物质进行了第一次实验，证明银盐对光线敏感。但舒尔茨并没有尝试用他的发现创造出一幅永久性的图像，那得等到下个世纪了。

图 9-1 暗箱

图 9-2 魔术灯笼（1825 年）

图 9-3 20 世纪早期的魔术灯

二、第一个摄影师

1826 年前后，法国科学家约瑟夫·尼埃普斯委托光学仪器商人查尔斯·塞福尔为他的照相暗盒制作了光学镜片，制成世界上第一架照相机。这年夏天，他在一块铅锡合金板上涂上白蜡和沥青的混合物，制成一块感光金属板。

尼埃普斯把它放进照相机内，在自家的阁楼上对着窗外曝光了 8 个小时，窗外的阴影区域光线较弱，但较白区域的光线与金属版上的化学物质发生反应。然后他用薰衣草油把没有曝光硬化的白色沥青混合物洗掉，露出金属板的深黑色，得到了窗外景物的正像：左侧是鸽子笼，中间是仓库屋顶，右侧是另一座房子的一角。

由于长时间曝光，两侧都留下了阳光照射的痕迹，这就是被认定为世界上的第一幅照片《窗外》，目前被保存在法国博物馆。尼埃普斯把他的方法称作"日光蚀刻法"，比达盖尔摄影术早了十几年。

同为法国人的路易斯·达盖尔也在尝试捕捉光线的方法，但他又花了十几年的时间才把曝光时间缩短到 30 分钟以内，并防止照片随后消失。历史学家将这一创新称为摄影的第一个实用过程。1829 年，他与尼埃普斯建立了伙伴关系，以改进尼埃普斯开发的流程。经过几年的实验，尼埃普斯去世之后，1839 年达盖尔发明了一种更方便、更有效的摄影方法，并以自己的名字命名。

达盖尔照相法是从把感光涂料固定在镀银铜片上开始的。他把铜片擦亮，涂上碘，创造出一个对光敏感的表面，然后他把铜片放进相机里，曝光几分钟。在光绘出图像后，达盖尔将铜片浸在氯化银溶液中，这个过程诞生了一张能够持久不会褪色的照片。

图 9-4 《窗外》

1839 年，达盖尔和尼埃普斯的儿子将达盖尔照相法的版权卖给法国政府，并出版了一本描述这一过程的小册子。达盖尔照相法在欧洲和美国迅速流行起来。到 1850 年，仅纽约市就有 70 多家达盖尔照相室。

三、从负像走向正像的过程

达盖尔照相法的缺点是无法复制，每一张照片都是独一无二的。接下来可以创造多幅制版的技术要归功于英国植物学家、数学家，与达盖尔同时代的亨利·福克斯·塔尔博特的工作。塔尔博特在 1835 年，用涂上氯化银溶液的高级书写纸张，拍摄世上第一张负像照片，即后来所谓的负片。通过接触式印相，可获得正像照片，由此开创出由负转正的摄影工艺。1841 年，他完善了这一纸底片的制作过程，并将其称为"卡罗版"（calotype），希腊语意为"美丽的图画"。

图 9-5 1845 年用卡罗摄影术拍摄的一个部长肖像的负片及印片

四、其他早期的过程

到了 19 世纪中期，科学家和摄影师开始尝试新的拍摄和处理照片的方法，以提高效率。1851

图 9-6 湿版摄影拍摄过程中

年，英国雕塑家弗雷德里克·斯考夫·阿彻发明了湿版底片。他使用胶体（一种挥发性醇基化学物质）的黏性溶液，在玻璃上涂上感光银盐。因为它是玻璃而不是纸，这种湿版摄影方法创造了一个更稳定和详细的底片。

和达盖尔的银版摄影法一样，锡版摄影法也是使用涂有感光化学物质的薄金属片。1856年，美国科学家汉密尔顿·史密斯为这一工艺申请了专利。但这两种方法都必须在乳剂干燥前迅速拍摄完成。如果在野外拍摄，这意味着要携带一个便携式暗室，里面装满了易碎玻璃瓶里的有毒化学物质，这种摄影方式不适合胆小或轻装上阵的人。

这种极不方便的方法在1879年随着干版的引入而改变。像湿版摄影一样，这个过程使用玻璃底片来捕捉图像，与湿版工艺不同，干版上涂有干明胶乳液，这意味着它们可以储存一段时间。摄影师不再需要便携式暗室，现在可以雇佣技术人员在照片拍摄几天或几个月后冲洗照片。

图 9-7 湿版摄影《休戚与共》

图9-8　1910年,位于美国芝加哥市的铁板摄影公司率先推出了"奇异自动炮式徽章干版相机"（Wonder AutomaticCannon Photo Button Machine）,开辟了全金属机身、立等可取照片相机的先河。它可以在室外环境下将100张直径1英寸的圆形干法锡版底片,一次装入机身后部的"炮膛"内备用

五、小巧便捷的胶卷

1889年,摄影师兼实业家乔治·伊士曼发明一种胶片,感光乳剂涂在硝酸纤维素薄膜基础上,胶片的底座是柔韧的、牢不可破的,并且可以卷起来,这就是著名的柯达胶卷,它的诞生,也使大规模生产的小型照相机普及化成为现实。最早的相机使用了多种中小型画幅的胶片标准,包括120、135、127和220。所有这些格式都是约6厘米宽,产生的图像范围从矩形到正方形。

今天大多数人知道的35毫米胶片是柯达公司在1913年为早期电影工业发明的。20世纪20年代中期,德国相机制造商徕卡利用这项技术创造了第一台使用35 mm格式的静止相机。在此期间,其他的胶卷格式也得到了改进,包括有纸做底的中画幅胶卷,使其在白天更容易处理。4×5英寸和8×10英寸大小的薄胶片也变得普遍起来,特别是用于商业摄影,不再需要易碎的玻璃板。

硝酸盐基薄膜的缺点是易燃,而且随着时间的推移容易腐烂。柯达和其他制造商在20世纪20年代开始改用赛璐珞底座,这种底座防火性能更好,也更耐用。三醋酸酯薄膜问世较晚,更稳定、更柔韧、防火。直到20世纪70年代,大多数电影胶片都是基于这种材料制作的。

20世纪40年代初,柯达等胶卷公司将具有商业可行性的彩色胶卷推向市场。这些薄膜采用了现代染料耦合色技术,通过化学过程将三层染料连接在一起,形成一个明显的彩色图像。

六、即时摄影

即时摄影是由美国发明家和物理学家埃德温·赫伯特·兰德发明的。兰德因开创性地在太阳镜中使用感光聚合物来发明偏振镜片而闻名。1948 年，他推出了他的第一台即时胶片相机 Land Camera 95。在接下来的几十年里，兰德的宝丽来公司改进了黑白胶片和相机，这些相机速度快、价格便宜，而且非常精密。宝丽来在 1963 年推出彩色胶卷，并在 1972 年创造了标志性的 SX-70 折叠相机。

图 9-9　第一张宝丽来照片，拍摄的是兰德本人的肖像

其他胶片制造商，如柯达和富士，在 20 世纪 70 年代和 80 年代推出了他们自己的即时胶片。宝丽来仍然是主导品牌，但随着 20 世纪 90 年代数码摄影的出现，它开始衰落。该公司 2001 年申请破产，2008 年停止制作即时胶片，转向发展数码相机业务。

七、早期的相机

根据定义，相机是一种具有镜头的防光物体，镜头捕捉入射光，并将光线和产生的图像导向胶片（光学相机）或成像设备（数码相机）。在达盖尔摄影时代中最早使用的照相机是由验光师、仪器制造商，有时甚至是摄影师自己制作的。

最流行的相机采用滑盒设计。镜头被放在前面的盒子里。第二个稍微小一点的盒子滑进了大盒子的后面。焦点是通过向前或向后滑动后箱来控制的。除非相机装有一面镜子或棱镜来校正

图 9-10　Ihagee Victor 从 1930 年左右的 9×12 平板相机

这种效果，否则就会得到一幅横向颠倒的图像。当感光板被放入相机时，镜头盖将被取下以开始曝光。

八、现代胶片照相机

在完善了胶卷之后，乔治·伊士曼还发明了小型盒式照相机，这种照相机非常简单，便于消费者使用。只要花 22 美元，一个业余爱好者就能买到一架可以拍摄 100 张照片的相机。胶卷用完后，摄影师把还带着胶卷的相机寄给柯达公司，胶卷从相机上取下来，进行处理和打印。然后相机被重新装上胶卷并归还。正如伊士曼柯达公司在那个时期的广告中承诺的那样："你按下按钮，剩下的我们来做。"

在接下来的几十年里，主要制造商美国的柯达、德国的徕卡、日本的佳能和尼康一直在推出或开发目前仍在使用的主流照相机。1925 年，徕卡公司发明了第一台使用 35 毫米胶片的静止相机，而另一家德国公司 Zeiss-Ikon 在 1949 年推出第一台单镜头反光相机。尼康和佳能使可互换镜头变得流行，内置的测光表也变得司空见惯。

九、数码照相机

摄影作品从最初的手工每幅单独制作、有差别限量复制，到如今的数字化、无差别无限量复制，方便快捷的从前期拍摄到后期制作再到传播发布。数字技术代替摄影的原有标准形成新的审美标准，数字化让人们过分依赖器材

图 9-11　带测光功能的玛米亚中画幅照相机

图 9-12　现代传统照相机的结构图

保障，使人为控制作用降到最小化，也使摄影照片呈现同质化。

通俗地讲，数码照相机就是用电子元器件（一般是 CCD 或 CMOS）替代胶卷作为感光元器件并将其所摄物体记录下来的图像以数码的形式保存在可多次重复使用的存储卡中的照相机。拍摄完成后，后期的事情就交给电脑（也称"电子暗房"）去完成。

1969 年，贝尔实验室开发出了第一台电荷耦合器件（CCD），从此奠定了数码摄影的基础。CCD 将光信号转换成电子信号，至今仍是数字设备的核心。1975 年，柯达公司的工程师发明了第一台数码相机。它使用卡式录音机存储数据，拍摄一张照片需要 20 多秒。

到 20 世纪 80 年代中期，已有多家公司开始研发数码相机。1984 年，佳能公司展示了首款数码相机，此时还未进行过批量生产和商业销售。第一台在美国公开销售的数码相机 Dycam Model 1 于 1990 年问世，售价 600 美元。第一款数码单反相机是尼康 F3 机身，与柯达生产的一个独立存储单元相连。到 2004 年，数码相机的销量超过胶片相机，数码相机现在占据主导地位。

图 9-13　世界上第一台消费数码相机 Dycam Model 1，于 1990 年至 1991 年销售，它可以连接到个人电脑或苹果电脑上，以 320×240 的分辨率拍摄黑白照片

图 9-14　当今便捷的佳能数码相机 IXUS 50 / SD400 Digital ELPH

第二节　摄影艺术欣赏方法与步骤

鉴赏分析摄影作品一般都是从读图开始，分析者最好具备一定的视觉表达方面的知识，如视

觉心理学、摄影术、摄影史和视觉语言等方面的知识，从画面内外尽可能多地了解摄影画面所要表达的真实意图。

一、分析摄影作品的类别

我们欣赏分析一张照片，首先是看其类别，思考作品存在的功用、目的和价值，即服务于谁的问题。不同的摄影类型有不同的鉴赏标准和方法，摄影的分类按照其功用划分，主要分为以下4类：

写实类的摄影：以展现事实作为第一位的追求，包括新闻摄影、纪实摄影、文献摄影、民俗摄影、体育摄影、战地摄影，等等。

商业类的摄影：以通过摄影作品促进商业消费、产生经济价值作为第一位的目的，包括广告摄影、时尚摄影、人像摄影、婚纱摄影、工业产品摄影、建筑摄影、风光摄影、舞台摄影，等等。

当代艺术类的摄影：让摄影和当代艺术发生关联，且这种关联不带有商业干扰，是纯粹的、质朴的，以追求其艺术性、思想性作为第一位的目的。包括实验摄影、观念摄影、摄影装置、行为艺术摄影、私摄影，等等。

科技类的摄影：以通过摄影图片作为科学探索的材料作为第一位的目的，包括野生动植物摄影、微生物摄影、地景摄影、航空摄影、全息摄影、X光摄影，等等。

值得注意的是，分析者必须明确他们将要分析的摄影作品所属的类别，以及它们各自所适用的基本的创作和审美标准。

二、解读摄影师，分析作品的文化背景

每张优秀照片背后都隐藏着多少故事，是否足够了解历史背景和当时所处的社会环境。尽可能地去了解与作品创作相关的背景资料。普通的欣赏者读懂了画面也就不再企求什么了，但对较认真的欣赏者来说，他们并不满足于读懂画面，他们还想读懂摄影师，了解有关作者的生平简介，当时的拍摄背景、风格、拍摄理念，有哪些经典的代表作等更多的资料或信息；读通这一类摄影作品，了解这类创作现象的来龙去脉，以及文化背景，以便作进一步深入的比较研究。

三、分析作品的主题

一看摄影作品"说什么",二看怎么"说",三看"说到了什么程度"。

"说什么"指的是画面主题,摄影师想表达什么。一幅优秀的摄影作品应该具备鲜明的主题,内涵深刻,通过简练的元素交代环境,深化主题。初学者常常摄影画面复杂,包罗万象,什么都照下来,结果什么都没突出,因此要避免喧宾夺主。

怎么"说",显然镜头语言,尤其是具有创造性和个性化的镜头语言在作品中的运用程度,是作品分析的一大重点。"说到了什么程度",是隐喻的还是直白的,是含蓄的还是强烈的,是肤浅的还是深刻的。

四、分析拍摄技术

(一)使用什么照相机

按照胶片的画幅大小来分:大画幅相机、中画幅相机、小画幅相机。胶片面积越大,可以放大的图片面积尺寸越大。

依成像结果来分:数码照相机或者是胶卷照相机。

(二)分析拍摄技巧

构图技巧、影调构成、色彩构成,这些摄影画面的构成原理和绘画是一样的,这里不再重复讲解。用光技巧是摄影中最重要的,光是摄影的生命,我常常说摄影是用光线进行绘画,没有光就没有摄影。所以说利用好光线是一个摄影师应该具备的基本条件。根据照射角度的不同,光线可分为顺光、侧光、逆光、顶光、脚光等,根据光线的强度可以分为散射光和直射光,根据光线来源可以分为自然光源和人工光源。

(三)使用何种工艺制作照片

1. 数码打印

就是将电子原稿以数字的方式处理后直接输出的一种打印技术。它通过数码方式用大幅面打印机直接输出打样,并替代传统的暗房胶片放大等冗长的工艺流程。数码打印系统一般由彩色喷墨打印机或彩色激光打印机组成。

2. 手工印相工艺

又可以称为古典的摄影工艺，它区别于以往的银盐感光的介质影像生成技术，具有很强的手工性与实验性，其原料与方法多元而复杂，按照感光方法与介质可以分成两大类：

（1）单幅正相工艺：包括达盖尔银版法、安布罗法、锡版工艺；

（2）负正工艺：其中又分为底版制作工艺和照片正像制作工艺，底版制作工艺包括纸底片、湿版火棉胶工艺、干版工艺等；照片正相制作工艺则包括盐纸工艺、蛋白工艺、蓝晒工艺、重铬酸盐树胶工艺、铂钯工艺、铁盐工艺等。

五、分析画面视觉效果

摄影属视觉艺术，如此它就离不开线条、块型、色彩、光线等视觉基本元素，进而运用这些元素来组合、勾连画面内容和形式的内在联系，最终以此来完成艺术形象的塑造，而这个艺术形象所表达的主题、情绪、气氛因此得到完整表现，创作者的思想也寓之其里。

1. 分析画面要素

拍摄的主题、陪体、前景、背景之间的相互关系，对整个画面内容表达所起到的作用是什么，是否运用合理，哪些是你没考虑到，而创作者却运用成功的地方。

2. 分析画面形式

形式，是表现摄影画面所运用的各种技巧与手段，不同的摄影师赋予自身所独具的一套形式表达规则。音乐的形式就是借助音符制造出旋律，舞蹈的形式就是用人的肢体语言塑造变化的形象。而摄影的形式表达主要就是运用摄影所特有的语言来进行，借助画面的构图、光线、影调、色彩、线条以及质感等元素，画面或写实或抽象，营造出具有审美价值的能够为众多观赏者接受并从中得到审美愉悦的一种方法。

再好的主题和内容，假如缺乏形式的载体，只能是一个未经雕琢的毛坯，缺乏审美价值和欣赏价值。所以，很多内容丰富的题材，由于作者缺乏对形式美感的理解和表达，使作品主题不能得到有效揭示，更无法达到艺术的境界，只能流于平庸。

3. 分析画面风格

个人风格的概念是所有艺术的基本话题，而不仅仅是摄影。每个人都有自己的方式来看世界，人们创造的一切都是基于这种潜在的独特性。如何将自己的个性插入到一个反映现实世界的图像中，这是一个复杂的问题。

它既表现为摄影家对题材选择的一贯性和独特性、对主题思想的挖掘、理解的深刻程度与独特性，也表现为对创作手法的运用、塑造形象的方式、对艺术语言的驾驭等的独创性。真正具有独创风格的艺术品能够产生巨大的艺术感染力，从而成功地实现艺术家个人特有的思想、情感、审美理想等与欣赏者的交流。

第三节 摄影经典作品视觉与人文释读

一、纪实摄影

（一）什么是纪实摄影

纪实摄影，顾名思义就是真实地记录、反映事件和对象的摄影。真实就是不干涉被摄对象、不破坏现场环境气氛，原原本本地用照片记录被拍摄对象。纪实是摄影较之于其他艺术形式在功能上最根本的特点。

纪实摄影可以有不同的理解，广义上的纪实摄影包括各种体现摄影纪实特征的实用摄影及新闻摄影；狭义的纪实摄影通常专指社会纪实摄影。此外，也有人将摄影流派中的现实主义摄影看作纪实摄影，认为它不过是带有艺术创作意味的纪实摄影，本章所指的纪实摄影主要指社会纪实摄影。

纪实摄影是对某个历史时期发生的重大事件或事件在某一时期发展变化的过程以图片形式进行客观而真实的记录。因其纪实性、真实性和客观性，多用于纪实文学创作以及社会学和文化学研究的文献存档中。常以人类的生存空间、生存状态和文化变迁为关注对象，兼有报道性，但更重要的是其社会意义和历史意义。

（二）纪实摄影的主要特征——真实性

真实性是一切纪实摄影共同的根本特征，纪实摄影之所以具有震撼力的重要原因也正源自其不可回避的真实性。纪实摄影的魅力就在于这种真实的画面给人带来的冲击力、触目惊心之感和震撼感。真实性也是摄影师职业道德以及正义感的一种体现，是纪实摄影不可违背的原则。

这是《水俣》专题中传播范围最广的一张照片。1972年尤金·史密斯随犹太博物馆

图9-15 《智子入浴》

的展出,来到日本南部的一个城市水俣镇。这里因工业污染而水银中毒的渔民受害普遍而严重。史密斯决心报道这一事件,于是他在渔村中住了下来,一个外国人要了解这些受害者的各种情况,首先是要渔民信赖他,他前后花费达3年之久。当渔民组织起来同排放污染物的工厂主作斗争的时候,厂方竟雇佣6个打手把史密斯倒吊毒打致伤。他没有停止工作,继续同渔民一起进行反污染斗争,终于取得胜利。

智子是水俣病的牺牲者。在这张照片里,我们看到窗外微弱的自然光线集中于母子的上半身,母亲搂着他,盈盈的爱意洋溢在她的脸上,整个画面中,我们可以清楚地看到两个字:人性。

史密斯拍摄的《水俣》专题照片在日本和美国的杂志发表,被日本群众称为"英雄"。他的摄影报道,充满着强烈的人道主义精神,为受苦受难的劳动者发声。

从这张照片(图9-15)的拍摄技法上分析,照片以大面积的深黑色主色调为主,让画面显得压抑,话题意味沉重,引人深思。用光手法采用逆光摄影,母子背对着窗外的光线,这样的光线布局方式能把欣赏者的注意力更多的集中在照片主体的外形上,使画面内容简洁,突出主体。不过逆光摄影是一种最为独特的布光表现手法,总是让拍摄者又爱又恨,爱的是逆光效果非常独特,恨的是不同的背景光源都有强弱、测光要非常准确,如果是数码照相机建议使用点测光的方法。

(三)纪实摄影的常见题材

纪实摄影的题材十分广泛,一切与人、与人的生活、与时代和社会发展有关联的现象

都可以成为纪实摄影的题材，这些题材都具有特殊的社会意义和历史意义。常见的纪实摄影题材通常有以下五点：

1. 见证重大事件

这类摄影作品通常有较明显的时代性或政治性，其所关注的事件往往具有重大的社会意义和历史意义，在特定人群的社会中具有里程碑式的意义。比如组照《9·11恐怖袭击事件后续报道》就是见证"9·11"恐怖袭击事件的纪实摄影。

2. 关注特殊人群

这类作品常常把关注的视线转向常为普通大众忽视的特殊人群或弱势群体，如贫困人群、特殊病患者、乞丐，等等。通过照片把这些人的生活和心理状态展现在人们面前，引发人们对他们的关注，以及对生命、生活、道德、尊严等重大哲学命题的思考。

3. 定格当下生活

事物在不断地发展，当下的生活到了明天就成了历史。因此，当下的百姓生活也是纪实摄影的重要题材之一，通过拍摄他们的生存和生活状态，典型地反映一个时代的特征。

4. 捕捉重要现象

好的纪实摄影往往带有先知先觉的功能，敏锐地从初见始端的现象中发现和预见重要的信息，对人们预测未来和应对未来可能存在的危机或问题具有重要的意义。

5. 记录文化

这一类摄影作品将目光投向最广泛的人类生

图 9-16　卢广摄影作品《艾滋病村》
（获 47 届荷赛当代热点类组照一等奖）

活。无论是城镇与乡村，还是传统与现代，民俗与流行，都可以作为拍摄的题材，涉及面非常广，拍摄手法也多种多样。以摄影的方式关注文化的演进与兴衰，或单纯记录，或引人深省，或细致刻画。正如摄影研究者司苏实先生所言，这类摄影"都离不开对民族文化的关心、记载及张扬"。

拍摄文化类题材对拍摄者有较高的要求：对文化的关注是核心内容，摄影只是文字之外的另一种记录方式和表现形式。因此，要成为一个关注文化的纪实摄影家，必须重视自己所关注的文化主题学习，要对所关注的文化现象进行系统的研究与考证，要"考察其历史沿革"，并"搜集尽可能充分的相关资料"。对于非常专业的文化题材（例如少数民族史），还需要邀请有关专家参与，以确保文化资料的权威性。

二、时尚摄影

（一）什么是时尚摄影

时尚摄影，顾名思义，就是以摄影的方式传递时尚信息。这样，时尚摄影的关键其实是拍摄者对于时尚的理解。那么，什么是时尚呢？《辞海》中对"时尚"一词的解释是"一种外在行为模式的流传现象"。可见，时尚总是与流行联系在一起，与之近意的还有新潮和前卫；不管是时尚、流行还是前卫，这些其实都是一些抽象的感觉，而时尚摄影就是通过某些能体现这些感觉的实体、具象的影像来呈现这种感觉，使时尚变得不再抽象，而是可触、可摸、可感知。

提到时尚，人们通常会将之与一些具体的视觉元素联系起来，比如时装、化妆品、漂亮的橱窗、大型广告牌上的巨幅明星照、杂志封面，等等。所以，时尚又总是与商业化和消费联系在一起。由于这些时尚的物化标志都是消费性的，因此在拍摄时，除了这些物化的时尚符号，时尚摄影总离不开一个充满诱惑的消费者，即人，也就是模特。通过模特的气质和气息强化时尚的特点，对一般大众产生深度诱惑，起到引领潮流和引导消费的目的。因此，人像往往是时尚摄影中必不可少的对象。

时尚是一个介于艺术与商业之间的概念，是一种生活方式。它无所不在，但又附着在各自不同的领域之中。时尚绝不仅仅是灵感瞬间迸发的产物，而是商业运作的成果。时代在飞快地前进，新事物每天层出不穷，让人眼花缭乱。时尚的概念与定义也在不断地变化着，它不仅限于服装，还可能与服装和随身的装饰有关：如色彩斑斓的小手袋、新款手机

等；同时，时尚又与俊男美女有关，时尚还与流行有关……总之，每个人对时尚都有着不同的理解。

（二）时尚摄影的特点

1. 变化性

时尚和流行意味着不断变化，时刻翻新。因此，时尚摄影也必须关注各种变化，追随各种新动向，反映各种新变化。这就要求拍摄者必须有开放、包容和接纳的心态，对新鲜事物充满探索的兴趣和持续的好奇心以及敏感性，一个心态和观念保守的人是无法成为成功的时尚摄影家的。

2. 时代性

时代性是由摄影的时尚性衍生出来的一个特点。新和变化是时尚摄影的特点，换句话说，时尚也是很容易过时的。正是时尚的瞬息万变使得时尚摄影打上了鲜明的时代烙印。如上世纪六七十年代女装趋向男性化，不爱红装爱武装，绿军装、绿军帽、绿挎包成了那时候的"时装"，改革开放后的八九十年代，时尚与流行的风向标全然不同；时尚摄影的时代性反映的是一个时代社会文化、社会心理和大众审美观的变迁。时尚摄影的时代性对拍摄者对当下的社会文化、社会心理和审美等深层次素养提出了一定的要求，并要求拍摄者对社会文化、大众消费和审美等方面的发展趋势有一定的预见性。

3. 商业性

大众消费在一定程度上讲可以说是商业成功运作的结果。而商业成功运作的关键在于不断地推陈出新，制造时尚与流行。因此，时尚摄影多用于商业目的，比如为时装设计师宣传新的设计理念和时装款式，为厂家宣传新的化妆品、新手机，等等。在科技不断进步、新消费品层出不穷的今天，时尚摄影在商业中越来越扮演着重要的角色，也使时尚摄影几乎与商业摄影划上等号。

4. 文化性

时尚摄影具有鲜明的商业性，并不排斥时尚摄影的文化性。尽管时尚摄影总给人一种眼花缭乱的感觉，但正如前面所讲到的，时尚背后是大众心理和大众审美取向的深刻变化，这便给时尚摄影贴上了体现大众文化的标签。透过一个时期的时尚，我们往往能看出

当时社会的文化特点。

赫尔穆特·牛顿是世界上最杰出的时尚摄影大师之一，在欧美时尚界、文化界活跃了半个世纪之多，作家巴拉德把他看作是世界上最为伟大的视觉艺术家。

1940年，他因逃避纳粹统治而离开德国，最后辗转来到澳大利亚定居。但远离西方文化中心的澳大利亚似乎不能满足他的事业雄心，于是牛顿于20世纪50年代后期与同为摄影家的妻子来到欧洲闯天下。从1961年起的25年里，牛顿开始成为法国版VOGUE杂志的专用摄影师，并且同时受邀成为诸多时尚圈顶尖杂志的摄影师。牛顿拍过的名人包括毕加索、皮尔·卡丹，还有名模纳奥米·坎贝尔、让·玛莉安·宾、克劳迪娅·希弗等。他的摄影创作已经成为西方视觉文化的一个重要现象，他的作品历来是后起的摄影师一再模仿的对象，也成为后来时装设计师的灵感源泉。

20世纪70年代，牛顿把具有恋物和情色倾向的主题带入了摄影主流，那时这类主题的摄影作品被认为只属于那些欣赏口味怪异的人。"时尚、裸露、肖像"作为其作品的三要素反映了广泛的社会内涵，赫尔穆特·牛顿的摄影是对传统视觉秩序的一种公然颠覆。他大胆的图像彻底撕去了时装摄影温情、典雅的外表，冲击传统理论价值的伪饰与压抑的一面，并代之以一种充满危险、鼓励解放观念的图像。他的反传统视觉倒戈强烈地反映了西方社会中，性观念在消费文化中的扩张与现状，使以前在时装摄影中一直遮遮掩掩的成分公开化、合法化。

在牛顿这里，对新时代敏锐的感受力一直是他摄影创作的原动力。牛顿的许多时装摄影在一种具有特殊气氛的空间中展开，他以地下室、都会中的高楼屋顶花园、室内游泳池、欧洲古城堡、豪华旅馆等为舞台，通过别出心裁的场面调度，布置一个令人耳目一新的"事件"现场，设计一场虚假的惊险，导演一出出催生欲望与想象的话剧。

黑白照片、赤裸女人是牛顿作品的标志。或许有人感到很困惑，为什么牛顿的作品绝大部分是黑白照片，极少见彩照——因为他是个色盲，但牛顿从不避讳承认这一点。他分不清黄绿和蓝绿，所以在他拍摄的彩照中多是鲜艳夺目的红色。

《她们来了》是牛顿于1981年发表在《时尚》法国版上的作品，由两幅作品构成。这两幅作品对于当时的时尚摄影界、当代艺术界以及女性观念都产生了非常大的影响。从第一幅照片的画面看4个年轻女子先是身着臃肿的西服套装，以一种冷漠、目空一切的神态昂首阔步地向我们走来。而在下一幅照片中，她们却又以全裸的身姿，以与前一幅照片中

完全相同的神态和步态向我们走来。

通过对这两幅照片中女性们前后不同的处理，牛顿给出了一种心理悬念与视觉震撼。如果说，以往的时装摄影中出现的女性形象多是柔弱娇顺的窈窕淑女的话，那么牛顿这次出示的却是与之截然不同的女性形象，她们以一种逼人的气势，挑衅、进攻、扩张的姿态走向世界，这反映了摄影家牛顿的女性摄影观。牛顿作品的女性形象表达了一种反理想化的倾向，他在赋予女性形象以强烈的个性同时，也赋予自己的时尚摄影鲜明的个人特色。

《她们来了》又名《裸体与服装》，他通过这两幅作品的对比，说明身体与服装之间的复杂关系。他既以臃肿累赘的服装证明服装对于肉体的扼杀作用，又以富于侵略性的肉体来阐释服装的安全与诱感的双重作用，反证缺少服装掩护的身体的危险性。这才能对身体与服装的关系做出富于启示的表现。

三、广告摄影

（一）广告摄影概述

1. 什么是广告摄影

广告摄影，顾名思义，就是用于广告宣传的摄影。无论是产品摄影、建筑摄影、人像摄影、时尚服装摄影等，只要是以广告宣传为目的的摄影创作，我们都可以称之为广告摄影。完成广告摄影经过后期修稿，配以广告语、广告文案、商标等就是一张完整的广告作品。

广告摄影从属于广告的整体活动，配合广告的文案，传播商业信息和广告意念，以达到介绍、宣传、推销某种商品或某项服务的目的。由于摄影具有形象逼真、栩栩如生的特点，因此在平面广告中占据重要的地位，是广告表现最重要的形式之一，较多用于招贴、产品包装、商品目录、商品橱窗、报纸杂志、灯箱等借助平面设计与印刷的传播媒体。产品广告摄影是广告摄影中应用范围较为广泛的一类，其目的与发布方式与一般广告摄影相同。本章节所指的产品广告摄影包括：

（1）大型的产品摄影

是指以一切工业生产或工业加工出来的成品为主体的摄影创作，如大型机械产品——飞机、汽车、游艇、高速列车、工厂设备等。

（2）小型的静物摄影

它的拍摄对象通常是那些可以放在桌面上的小型静物，如动物、植物（蔬菜）、金银饰品、各式器皿、办公用品、玩具、乐器，甚至古玩以及小型工业产品（手机、电话、照相机），等等，因此也可称为桌面摄影。

2. 广告摄影的要求

通过图片来宣传产品或某项服务，以刺激消费欲望和消费行为，是广告摄影的最终目的。因此，成功的产品广告摄影应当同一般的广告摄影一样符合以下要求：

（1）突出推销意图

广告摄影是一种图解性的摄影，画面的艺术性并不是广告摄影的首要目的。摄影作品所运用的表现手法能明确地将推销意图传达给受众是其首要目的。否则，再具有艺术性的产品广告摄影，如果没有推销的意图，不能够将产品很好地销售出去，就不是成功的广告摄影。

（2）具有视觉冲击力

广告摄影本身就是要通过强烈的视觉刺激吸引受众的注意，因此，广告静物摄影呈现的视觉信息必须具有强烈的视觉冲击力。能在第一时间吸引观者的眼球，广告静物摄影就成功了一半，这也是广告摄影的宗旨。

比尔·查悉尔拍摄的这张皮带的广告摄影（图9-17），画面视觉冲击力非常强烈。为什么如此强烈呢？首先，从视觉的色彩上分析，有红色和绿色两个颜色进行强烈的对比；其次，从画

图9-17 比尔·查悉尔拍摄的皮带广告

面构成上分析，茂密的绿草从中间向外发散，运用了平面构成中"发射"的构成方法，更加突出了皮带和炮弹的主体位置；从画面的构成元素上分析，草的元素类似重复的点、皮带类似缠绕的线、炮弹类似光滑的表面，于是，完整的点线面构成关系出现在一张画面里面；再次，从静物的质感肌理上分析，崭新、洁净、光滑的皮带和质感斑驳、陈旧的古铜色的炮弹形成对比；最后，从主体静物的象征意义上分析，炮弹象征着暴力、危险，或者寓意男性，而鲜红色的皮带象征现代、时尚，或者女权主义者。比尔·查悉尔拍摄的这张看似简单的广告里面富含了至少四种对比因素。

（3）具有深度诱惑力

广告摄影的终极目的是引导消费，因此，如果摄影画面能使观者产生某种联想或认同摄影片中的生活方式，并产生消费愿望，那就是极大的成功。

（二）广告摄影的创意

1. 何谓创意

创意（Idea）就是产生出新概念、新构想和新意象的思考过程。创意摄影的产物就是新的商品概念、新的表现概念。

2. 广告摄影创意的基础

透彻地了解商品的特性、消费者的心理，商品广告的策划过程是广告摄影创意的基础。

3. 广告摄影创意的原则

- 准确——创意可以不是最佳，画面可以不是最美，但传达内容必须准确到位，符合商品的特性，这是首要的原则。
- 创新——别开生面，独辟蹊径，而不是追随一时的风尚，仿效别人，墨守成规。
- 惊奇——画面视觉；冲击力使观者为之惊奇，并产生继续欣赏画面细节的兴趣。
- 单纯——传达的内容必须单纯、集中、简洁。单纯不等于简单，而是信息的浓缩处理。
- 关联——在看起来毫无关联的两种事物之间寻找并建立一种具有新的意蕴的联系，并使之切题、可信、新颖和易于理解。

（三）产品广告摄影的表现手法

产品广告摄影一般都是直接服务于广告客户的，因此，如果广告客户对画面的表现形

式有明确的要求，拍摄时就要尽量满足他们的要求；否则，就需要摄影师自己根据广告物的特点和大众的消费心理灵活地采用有创意的表现手法；尤其现代的产品广告摄影，已经开始由技术表现型转向了创意表现型，既为产品广告摄影提供了很大的自由空间，也对摄影师的想象力和创意提出了较大的挑战。表现手法以塑造产品广告艺术形象为主要特征，必须诉诸丰富的想象力。通常，产品广告摄影常用的表现手法有以下几种：

1. 产品主角型或产品人格化型表现法

把产品作为画面的第一主角，甚至把没有生命的产品人格化。

2. 内涵揭示表现法

这一手法表现的焦点不在广告商品的外观，而是商品的内在功能和品质，因此常常通过替代物间接地表现。这种手法求"妙"，广告的吸引力在于对商品实用价值的生动揭示。

3. 突出个性表现法

具有相似功能的产品往往是多样的，怎样吸引消费者选此弃彼呢？沿着这一思路的广告静物摄影即以商品的个性化特点作为表现的焦点。

4. 解决问题型或示范型表现法

让人们亲眼看到该产品优秀的功能，它能够解决什么实质性的问题，是否名副其实，展示它相对于其他产品的优势。

5. 夸张型表现法

夸张型表现法是建立在忠实于商品真实信息的基础之上．以夸张的方式营造出商品新奇的吸引力。但夸张手法应尊重自然的、合理的、适度的表达，不影响商品信息的真实性。

6. 联想型表现法

这一手法常借助一些和广告商品本身不相干的其他物品，或者令消费者心驰神往的环境和氛围，然后将广告商品自然地置于这一气氛当中，使观者自然地将使用广告商品的感觉与他们喜欢的氛围积极地联系起来。

7. 情感型表现法

设计一个充满情感的画面场景，将商品置入在这一富含情感性的生活场景中进行展现。

8. 幽默型表现法

广告摄影师将含有诙谐、滑稽、调侃、搞笑的画面等进行巧妙设计，通过演员动作上

的强烈对比造成一种喜剧情境，故意设置一种令人捧腹大笑的幽默效果。

四、实验摄影

（一）什么是实验摄影

当"实验"用于艺术时，一般指一种新的艺术门类或艺术形式在被大多数人认可和熟悉之前所做的各种尝试，这种尝试通常被称是"实验性"的。

我们可以看到不同的实验艺术，比如音乐家谭盾的实验音乐，他可以通过敲击水来发出不同的声音；比如实验性的舞台话剧，实验舞蹈；美术创作中可以看到一些实验性的绘画，实验性的雕塑，等等，这些艺术都具备了"实验性"。实验也是一种无处不在创作精神和态度，用苏珊·桑塔格的话说就是，"或能带来一种新的观念或能提供不同的观察方法或表现方式，抑或是新的材料和媒介的尝试"。这句话总结得非常好，是对实验艺术的精炼概括。

实验艺术的实验性通常有三种体现方式：一是打破艺术各门类之间，甚至是艺术与其他学科之间的界限，彼此借鉴、相互融合；二是以更新思想观念、主题表达为出发点，寻求与其相适应的语言、形式、技术和媒介等；三是以探索新材质、新技术、新媒介、新视觉经验为途径，构建从传统的已知领域通向未知领域的渠道。

因此，实验摄影其实就是利用各种技术和手段在摄影的观看方式和工作方式上探索、尝试各种新的可能性，包括人类观看的多样可能性，人类经验的多样可能性，以及影像表达形式的无限多样性，从根本上挑战或改变传统的摄影审美观。

实验摄影的类别可以根据约翰·萨考斯基摄影观看的五个方面，分为拍摄者在摄影对象的选择、细节观察、画面框取、时间和视点选择方面的新尝试；也可以按邱志杰总结的五种摄影工作方式分为摄影之内、摄影之前、摄影之间、摄影之后和摄影之外进行的各种探索。

总之，实验摄影就是打破既有关于摄影的一切条条框框，通过新观念、新形式、新语言、新材料，来探索摄影新的创作空间和创作方法。

（二）实验摄影的常用手法

1. 物影摄影

达盖尔的摄影术采用相机加镜头的方式成像，而物影摄影则是不借助相机及镜头、不借助胶卷而直接印像的技术。它是将实物放置于感光照相纸上，打开集光灯后实物的投

影直接在感光纸上进行曝光成像,曝光后经过显影、定影和水洗,正常冲洗。由于这样的方式没有使用任何机械产品,因此塔尔伯特也将它称为"自然的画笔",即物影在光线下的自我显现。摄影(Photography)一词的本身意义为光的绘画,在这意义上,物影摄影非常接近摄影的字面意义。物影摄影也被称为光绘(Photogenic drawing)、无相机摄影(Cameraless photography)、无底摄影、无底印相照片、无底放大照片。

物影摄影(Photogram)是有着悠久历史的实验摄影手段,在摄影史上也一直扮演着重要的角色。19世纪时安娜·阿特金斯以这种方法制作植物标本的照片作为科学研究的插图,20世纪初的超现实主义运动中,曼·雷将他的物影摄影命名为雷摄影(Raygraph),包豪斯的代表人物拉兹洛·莫霍利·纳吉推崇抛弃相机,将摄影回归到物本身的状态,及至20世纪后期当摄影登上当代艺术的舞台,物影摄影也成为一种主要的创作方式。

物影摄影的创始人塔尔伯特使用自己发明的感光纸用植物标本进行曝光,得到了能呈现植物丰富细节和准确外部轮廓的植物物影照片。最著名的物影照片制作者当数夏德、莫霍利·纳吉和曼·雷。德国艺术家夏德受"反艺术"的达达主义思潮的影响和物影摄影理念的启发,用撕碎的门票、票据和破布等随手可得的物体与废弃的物品直接在胶片上曝光,最终的画面中夹杂着不同的字体和字母组合。

对于物影摄影的迷恋,一方面集中于物,另一方面集中于影。物体为实,阴影为虚,对于物的展现,是一种由实到虚的转变,光本身是无形的,通过物体才能展示它的存在,在相纸(底片)上留下它的"痕迹"。而对于影的展现,是将本没有实体的光捕捉下来,光虽由虚变实,但是纪录下的画面仍然是抽象的,抛弃物体后对光行为的探索把摄影中的

图 9-18 曼·雷拍摄的日用物品(1931年)

变量减到了最少，从而更加接近一种本质的状态。

曼·雷的物影摄影是在一次暗房失误中发现的，当曼·雷由于暗房失误将灯光打开时，发现没有收好的感光纸在灯光下开始改变颜色，而压在感光纸上的物体形状开始在感光纸上显露出来。曼雷利用这一发现，使用平面或立体的物体进行不同的组合，把虚幻的和真实的，偶然的和必然的拼凑在一起，创作出了一批极具鼓动性的、与众不同的作品。与夏德的物影摄影不同之处是，夏德用平面材料做物影没有影调的变化，而曼·雷采用的是透明或半透明的立体材料，因而使作品呈现出影调的变化，而且曼·雷还将物影制作与拼贴、中途曝光等手法结合起来。

物影摄影的最终成像可记录物体的形态轮廓，以及复杂的光线透射情况，最终获得能够展现被摄对象外形轮廓的直观影像，图像画面具有抽象的特点。物影摄影在当时出现的意义不在于影像形式上的新颖或完美，而在于其创新实验的尝试和艺术的前卫精神。夏德、莫霍利·纳吉和曼·雷都用物影摄影的形式进行了抽象和超现实表现的艺术尝试，并对后来的摄影艺术家产生了深远的影响。如德国摄影家托马斯·鲁夫也十分喜欢物影摄影，但他发现传统的物影照片输出尺寸有限，而且都是在黑白暗房中完成的，只能完成棕色的或者蓝色的单色调，就对物影照片进行了研究，并且借助 3D 技术将其提升到数码时代，并实现随心所欲地输出自己喜欢的大尺幅照片。

2. X 光摄影

尽管我们说"摄影是光的艺术"，但摄影师一般都是在自然或人造的可见光下工作的。新加坡摄影家布兰登·菲茨帕特里克则不走寻常路，用 X 光玩起了摄影，以一个全新的角度欣赏一些我们都习以为常的生活题材，结果还玩得十分惊艳。

这组《X 光里的鲜花》（图 9-19）显然不同于一般以花为对象的摄影作品，花朵晶莹剔透，结构与纹理清晰可见，色彩鲜艳又清澈明净，看上去就像一幅幅清新的水彩作品，展现出不可思议的自然之美。

菲茨帕特里克是在放射实验室的专家帮助之下，一起完成拍摄这些作品的，X 光拍摄后得到的是黑白照片，他经过好几轮后期着色加工后，为花搭配上原本的外观颜色，才得到现在的效果。

X 光摄影与传统的摄影技术不同在于，X 光摄影的曝光的光源频率不同于可见光，波长更短、频率更高，具有穿透物体的能力，根据穿透区域密度和物质的不同，X 光会有不

同的残余量用以曝光,从而实现透视的效果。

因此,X 光摄影并不是简单的艺术,而是结合了多项复杂的技术。在拍摄时,要结合过曝光技术和多次曝光技术。在胶片处理上,要考虑化学处理和滤波。同时,设计拍摄设备时,又要考虑到机械和物理的知识。由于没有镜头来预览成像效果,所以在拍摄之前必须对要拍摄的物体了如指掌,明确各处明暗和细节的展现方式,为不同的需求计算出不同的曝光值。即便如此,得出来的结果还是存在着偶然性和较大的偏差,需要反复多次调整各处细节,才能得到满意的照片。

看来,虽然 X 光摄影很美,却不是每个人都有条件去尝试的。

图 9-19　布兰登·菲茨帕特里克拍摄的《X 光里的鲜花》

五、观念摄影

(一) 什么是观念摄影

1. 观念摄影是个体主观意念借助摄影进行的外化和表达

从字面上理解,观念摄影就是借助摄影的手段表现和表达个体的某种观念。因为观念是抽象的、内在的、主观的,而摄影最原初的功能是客观记录外部世界,因此观念摄影是一种截然不同于传统的以客观地再现、记录被摄对象本身为目的摄影形式,借助影像进行内在观念的主观表达才是它的核心。但是,观念摄影常常不是万能的。

作为理性的观念内容,无论使用什么样的媒介(图像、声音、文字等),都很难完整、准确地表达出来。即便是文字,同样的一首诗词,有

时大家理解的观念意义都不一样；同样一张画面，欣赏的对象不同，理解的含义也大都不同。这也正是观念艺术的趣味所在，这种趣味还表现在不断批评和探讨的过程中，而不是马上就可以界定的。往往越是艰深的观念，越是具有多样性和复杂性的空间，也就越是需要更多的媒介进行全方位的阐释，才能在人类思想的历程中逐步走向更高的境界。摄影对观念艺术的介入，也是其中的一种。

至于真正意义上的观念摄影，并非是指通过摄影表达一个十分完整的观念。观念摄影的意义就在于通过照片所传递的某种观念，是一种摆脱了浅层次、无意味纠缠的探索过程，试图通过摄影的媒介，展现对人类生存状态的剖析，并且提出一些有意味的话题，引发更多、更深层次的思考。因此，观念摄影往往不是给出一个答案，而是有多种可能性的指向，让观者自己去体会。从接受美学的角度出发，这也符合审美的需求。如果一幅照片或者一组照片把什么都说清楚了，观众的参与也就成为一句空话，照片的艺术魅力也就荡然无存。观众如果能读出更多的、不同的意味，这便是摄影的成功。

2. 摄影史中的观念摄影作品

从摄影史中的各大流派来看，早期的绘画主义派和印象派都可以看作是观念摄影。但由于这两派更加注重影像外在形式上的艺术感，观念的表达还不够鲜明、彻底；在后期的达达派摄影、超现实主义摄影、抽象摄影和主观主义摄影中，观念的表达已经极端强调摄影家的意念、个性、内心活动等主观意识层面，因此可以说是观念摄影的典型代表。

后期的摄影艺术流派在骨子里依然"承接"了上一时期的传统摄影，以创作主体为中心、为出发点的美学观念，但也重视对社会现实问题的关注，用作品与生活进行对话。其次，这一流派的摄影家不甚重视摄影的本体特性，认为摄影与美术都不过是表达自我的一种样式而已。他们只注意它们两者的共性，而忽视了两者特有的个性和差异。他们在创作中将现实中的景物影像视作自己的艺术语言的词汇进行"造像"，以更大的自由度来表达、抒发。

当后现代主义摄影家用自己的作品向社会发表自己的意见时，既不像纪实摄影家那样用生活自身说话，也不像现代主义摄影家那样超脱现实；摄影家对自己的摄影作品的诠释解读绝对是个人的，他不考虑画面影像与生活场景的对应关系。这类摄影作品其主题往往是隐晦的、象征性的和比附性的，表意晦涩曲折。

3. 观念摄影中的形象只是表意符号

在观念摄影中，被摄对象并不代表其在现实中的意义，而仅仅是一种表意的符号。因

此，一切对象都可能成为观念摄影的表意对象，选用什么对象和表达什么意思完全是拍摄者个人说了算。观念摄影传递的通常是一种可以感觉却无法确切表达的个体式的主观体验和个人意义，给人一种隐晦的、荒谬的、杂乱的、没有确定性的感觉。

4. 观念摄影的内容具有广阔的包容性

在观念摄影家心目中，一切与人性、人的存在、人的生活、人的精神、人类社会等有关的内容，不论是美的、丑陋的、平实的、夸张的，都可以摄入镜头，其内容没有什么"禁区"和"忌区"，格调也不分高雅和低俗。

有些作品虽然直接取自生活，但其反映的意义却是摄影家个人的人生哲学、道德观念、价值取向的直接表现。由此可知，观念摄影的创作题材和内容有相当的随意性、自由性。

在创作形式上，观念摄影和美术之间是没有明确的界限。德国艺术家克劳滋·G·里希特就这么说过："照片是最完美的绘画。"故而，有的观念摄影家在摄影创作中往往出现了绘画倾向。

美国的戴维斯中学教材第九课《观看之外》引用了这幅作品（图9-20）。其作品解说是：当我在观看这幅作品的时候，很容易想到是某人的梦境。可它又能是谁的梦呢？它又意味着什么呢？

图9-20 史库葛兰德《金鱼的复仇》

姗蒂·斯格朗德以"辐射猫"一作成名，之后的作品也常被称为"辐射狗"、"辐射鱼"。从作品名称中可以了解她的作品带有相当惊世骇俗的成分，低色调的场景里无处不充满颜色鲜艳的动物，如绿色的猫咪、红色的狐狸，在地板上、桌子上、床头边跳着跑着，全然一幅超现实的场景。让画面充满了一种诙谐的趣味性，在机械化的现代生活中带入无限的遐想。

姗蒂·斯格朗德是美国最早进行二元性创作的艺术家之一，别以为她照片中的显眼动物是用计算机后期制作的，整张作品中的物品，包括与背景同色系的桌椅橱柜，以及那群或跑或卧的动物，其实全都是手工制作的真实对象。除了摄影外，她也是一位装置艺术家，照片中的场景也是艺术品，而其中的动物甚至会以雕塑标价出售。

（二）观念摄影的特点

1. 内在特点

（1）主观性

观念摄影的主观性是显而易见的，因为观念摄影本身就算主观的。这种主观性首先表现为画面中的主体并非主体本身，而是一种表意符号或象征符号，还可以表现为不同的摄影师将不同的拍摄对象作为自己的表意符号表达相似的观念，但更多地表现为千人千意，即每个摄影师可以用完全个人化的、主观的表意符号和手段表达自己的主观感受或主观意念。也可以说，观念摄影的主观性允许摄影师最大限度运用自己个性化的表达方式和个性化观念。

（2）思想性

观念，就是一种经过仔细思考而形成的观点或者意念。因此，假如没有思考，也就不可能有观念的诞生，所以，观念摄影是一种思想表达。

观念摄影作品通常表达拍摄者对于人性、生命与死亡、人的存在与归宿等重大哲学命题的思考，或是对当下种种社会现象的关注与思考。

（3）内向性

以客观再现为"目的"的摄影，如写实主义摄影、自然主义摄影、纪实摄影等，将关注的视线指向外在世界，通过这些作品，能激发观者去关注这些外部世界，是外向性的；而观念摄影关注和表达的都是个人内心世界的感受、想象、意识或意念等，观者可借助拍

摄者的表意符号进入其内心世界，或引起对自我内部世界的反思。

2. 外在特点

观念摄影最大的外在特点就是人为性，它与客观记录性摄影最大的不同就是画面上处处都有人为操控的痕迹，比如人为的摆拍、借助道具、装置、行为艺术表演、想象性的拼接、在照片上涂抹、绘画，等等。

第四节　总　　结

一、发挥摄影的原初功能，回归纯粹摄影的美学追求

摄影术由于其光学原理的科学性、机械自动性，在出现之初被看作是超越绘画的具有精确再现、复制真实的工具。因此摄影的纪实性也被看作是其"与生俱来"的本体特性，利用摄影的这一特性，通过"记录"的方式来反映生活中的美是摄影最原初的审美取向。持这一摄影美学观的拍摄者将主要精力用于发现、等待、记录世界的瞬间。

随着造图时代的到来，图像空前泛滥，当一张精美绝伦的照片呈现在我们眼前时，我们的第一反应也许并不是惊讶和慨叹，而是下意识地质问："这是真的还是假的，是拍出来的还是做出来的？"一如我们看到一束漂亮的假花时的反应。当人们对图片进行审美时会下意识地先确定是真是假，当貌似真实而极具美艳的图片也不能打动人的时候，当人们在不知不觉中将传统的审美原则与虚假划上等号的时候，摄影的真实性可能会重新成为一部分摄影艺术家的追求。通过镜头的变化、摄影者善于发现的眼睛，构图的巧妙运用、光影的配合等纯粹的摄影技术和手段去求得摄影自身所具有的审美效果——高度清晰的影像、丰富的明暗层次、微妙的光影变化、细腻的纹理表现必然会重新受到重视。

正如支持纯粹派摄影的评论家S·哈特门提出的，摄影艺术应该是"依靠你的照相机，你的眼睛，你高度的鉴别能力，你的构图修养。你要重视色彩、光与影的变化；研究线条、影调轻重以及物与物的空间关系；耐心等待到你所要拍摄对象最美的瞬间状态的出现"。因此，充分发挥摄影的本体主轴特性——纪实性，充分发挥其照相机、镜头和感光材料的独特功能进行摄影创作，将成为摄影艺术重新追求的价值取向。

二、回归传统的艺术形式，追求摄影的绘画效果

摄影设备的普及和大众对摄影的参与，一方面促进了摄影手段方式的丰富，以及摄影主题和表现方式的多样化；另一面也对专门从事摄影艺术创作的摄影师们提出了更高的要求。以前只有大师才能完成的作品，现在一个略懂摄影技术的人就可能制作出来。这样，对摄影师而言，怎样才能在高过普通大众的水平上体现出摄影艺术的专业化水平，就成了摄影进入数码时代后专业摄影师们不得不考虑的一个问题。因为倘若摄影师的作品不具有不可替代性，任何具备硬件设备的人就可以完成的话，摄影师也就失去了独立存在的价值和意义。

这样，在设备可能相同、使用方法也大同小异的情况下，只有诉诸独有的艺术视角、艺术表现方式等专业化的背景知识，摄影师才可能在普通的摄影人中凸显出自己独特的艺术家身份。

在上述内在需要的驱动下，"用摄影来绘画"——这一绘画主义摄影流派昔日的主张很可能会重新找到张扬的条件和空间。正如H·P·罗宾森在《摄影的画意效果》一书中明确指出的："摄影家一定要有丰富的情感和深入的艺术认识，方足以成为优秀的摄影家。无疑的，摄影术的继续改良和不断发明启示出更高的目标，足以令摄影家更能自由发挥；但技术上的改良并非就等于艺术上的进步。因为摄影本身无论如何精巧完备，还只是一种带引到更高的目标而已。"

总之，数码技术快速发展及受其影响图像日益重要的当代社会，摄影依赖于设备、能精确复制的特性，仍将使其继续发挥其区别于其他艺术的独特优势，从而延续摄影原初的纪实审美倾向。另一方面，摄影也一直被视为艺术创作的重要工具，因此只要传统艺术形式继续存在，当代艺术形式不断发展，摄影也必将继续作为一种独特的艺术语言，继续被未来的艺术家应用于传统形式的艺术创作与当代艺术探索中，体现出相应的审美取向。

参考文献

俞剑华编著：《中国古代画论类编》，人民美术出版社，1998年。

陈传席著：《中国山水画史》，江苏美术出版社，1988年。

毕建勋著：《万象之根：中国画基本原理与方法》，河北美术出版社，1997年。

王菊生著：《中国绘画学概论》，湖南美术出版社，1998年。

洪再新编著：《中国美术史》，中国美术学院出版社，2000年。

《中国美术全集》，文物出版社、人民美术出版社，1989年。

中国古代书画鉴定组编：《中国古代书画目录》第1—10册，文物出版社，1980年代陆续出版。

梁披云主编：《中国书法大辞典》（上、下册），香港书谱出版社、广东人民出版社，1984年。

上海书画出版社和华东师范大学古籍整理研究室选编：《历代书法论文选》，上海书画出版社，1979年。

崔尔平选编、点校：《历代书法论文选续编》，上海书画出版社，1993年。

丛文俊等著：《中国书法史》（七卷本），江苏教育出版社，1999—2002年。

熊秉明著：《中国书法理论体系》，商务印书馆，1984年。

启功等主编：《中国美术全集·书法篆刻》，文物出版社、人民美术出版社等，1986—1989年。

熊秉明著：《书法与中国文化》，文汇出版社，1999年。

陈振濂著：《书法美学》，陕西人民美术出版社，1999年。

尚刚著：《中国工艺美术史新编》，高等教育出版社，2007年。

上海博物馆：《海上锦绣：顾绣珍品特集》，上海古籍出版社，2007年。

黄能馥、陈娟娟著：《中国丝绸科技艺术七千年——历代织绣珍品研究》，中国纺织出版社，2002年。

赵丰著：《中国丝绸艺术史》，文物出版社，2005年。

辽宁省博物馆编：《华彩若英——中国古代缂丝刺绣精品集》，辽宁人民出版社，2009年。

常沙娜主编：《中国织绣服饰全集1·织染卷》，天津人民美术出版社，2004年。

钱小萍编：《中国传统工艺全集·丝绸织染》，大象出版社，2005年。

范金民、金文著：《江南丝绸史研究》，农业出版社，1993年。

郑宁著：《宋瓷的工艺精神》，黑龙江美术出版社，2012年。

陈文平著：《中国古陶瓷》，上海书店出版社，2003年。

叶喆民著：《中国陶瓷史》，生活·读书·新知三联书店，2011年。

方李莉著：《浮华盛极·清瓷》，天津教育出版社，2014年。

[英]贡布里希著，范景中译：《艺术发展史》，天津人民美术出版社，1998年。

迟轲主编：《西方美术理论文选》（上、下册），江苏教育出版社，2005年。

[美]阿恩海姆著，孟沛欣译：《艺术与视知觉》，湖南美术出版社，2008年。

王朝闻著：《雕塑雕塑》，东北师范大学出版社，1992年。

王朝闻著：《雕塑美学》，生活·读书·新知三联书店，2012年。

潘绍棠、郑觐编著：《世界雕塑全集》，河南美术出版社，1989年。

马钦忠著：《公共艺术基本理论》，天津大学出版社，2008年。

孙振华著：《中国当代雕塑史》，中国青年出版社，2018年。

叶庆文编著：《雕塑艺术》，中国美术学院出版社，1997年。

[美]威廉·塔克著，徐升译：《雕塑的语言》，中国民族摄影出版社，2017年。

[美]肯尼斯·弗兰姆普敦著，张钦楠等译：《现代建筑：一部批判的历史》（第四版），生活·读书·新知三联书店，2012年。

董豫赣著：《现当代建筑十五讲》，北京大学出版社，2013年。

邓庆坦、邓庆尧著：《当代建筑思潮与流派》，华中科技大学出版社，2010年。

[法]勒·柯布西耶著，杨至德译：《走向新建筑》，江苏凤凰科学技术出版社，2014年。

[日本]原口秀昭著，徐苏宁、吕飞译：《路易斯·I·康的空间构成：图说20世纪的建筑大师》，中国建筑工业出版社，2007年。

施植明、刘芳嘉著：《路易斯·康——建筑师中的哲学家》，江苏科学技术出版社，2016年。

高名潞著：《西方艺术史观念：再现与艺术史转向》，北京大学出版社，2016年。

岛子著：《后现代主义艺术系谱》，重庆出版社，2007年。

［美］简·罗伯森、克雷格·迈克丹尼尔著，匡骁译：《当代艺术的主题：1980年以后的视觉艺术》，江苏美术出版社，2013年。

［英］朱利安·斯托拉布拉斯著，王端廷译：《走近当代艺术》，外语教学与研究出版社，2015年。

美国纽约摄影学院编：《美国纽约摄影学院摄影教材》（上、下册），中国摄影出版社，2000年。

顾欣著：《专业摄影》，上海人民美术出版社，2007年。

顾欣著：《当代实验摄影的多元演绎》，上海交通大学出版社，2017年。

张苏中编著：《广告摄影教程》，中国轻工业出版社，2002年。

后 记

"大学美术"课程的缘起完全是我个人的一种情怀。记得最早在宁波大学一次国际会议上，我将"大学美术"作为一个话题进行了演讲，获得与会专家普遍共鸣。后来被媒体"发酵"，我也被"赶鸭子上架"，顺便还"拖连"了九位老师，算是组建了"团队"着手课程的研制。今天的教材应该属于课程的"配套"成果，《大学美术》教材在"大学美术"课程研制中诞生。

"大学美术"是针对非美术专业的大学本科生开设的通识性课程，性质类似于"大学语文"、"大学体育"、"大学英语"等。依据美术学科的特点与本项目的目标，设定的"课程"分为："课堂"内教学，意在通过美术学科知识的介入发挥作用；"课堂"外引导，超越常规课堂的体验、观摩、交流等。由此，"大学美术"课程应该是立体的、多种形式复合的教学形态。通过"大学美术"课程的设置，全面提升非美术专业大学生群体的视觉素养，激活他们的想象力、创造力与视觉认知力。本课程定位为：围绕"视觉认知"教育，链接课程教学的所有内容。"视觉认知"加上知识与技能，必然延伸为课堂内外；课堂之外，重在"技能"传授，以两种通道予以实现。其一，是校内的专业实践场所，主要用于学生的媒材体验，它是伴随经典释读的辅助手段。实践并非完全意义上的创作体验，更多是对经典作品材料与过程的感悟。其二，是校外的美术馆与博物馆，这能提供特殊"场域"情境的一种艺术感受，学生徜徉在美术馆的作品间，获得不同寻常的体验。教学过程：辅助以课前的知识准备，课中的交流与互动，课后的体会与感想。这一视觉认知的"技能"养成是其他途径无法替代的。

本教材正是配合课程而延伸的文本。我们的计划要将"大学美术"打造为"在线课程"，实现"一门课程、一本教材"，让中国所有大学生受益。这样教材的有效性便显得特别重要。"大学美术"团队的老师们经过无数次讨论与细化，配合两个学期通识课的教学，不断与"课程"进行"磨合"，以完善教材文本。这过程可谓甘苦自知。所以我要特别感谢参与"大学美术"课程研制与教材编写的每一位老师，你们辛苦了。教材的编辑、出版得到了华东师范大学出版社的全力相助，感谢王焰社长，感谢

范耀华老师。

我对"大学美术"课程充满信心,对中国美育工作的美好未来存有期待,让我们一起努力!

顾 平

2019年6月于上海